回調團團團團團團團團團團團團團團團團團團團團團團團團團團團團團團團團團團團

北宋

米芾

苕溪詩帖

社

淡天真』,以點代皴,自成一格,創造出『米氏雲山』的畫面。一生著述豐富, 長詩文,精于書畫,好收藏,堪稱藝術通才。其繪畫師法董源,善于描繪江南水鄉的『烟雲霧景』,所繪山水『平 理論《畫史》 米芾性格怪异,有潔癖,痴迷石頭和硯臺,曾拜石頭爲兄,愛穿唐服, 襄陽漫仕、海岳外史等。曾任校書郎、漣水軍使、太常博士、書畫博士、禮部員外郎等。 (一○五一—一一○八),初名黻,後改芾,字元章,祖籍太原, 《書史》《海岳名言》《硯史》等 着高檐帽, 後遷襄陽。 著有詩文集 有 『米顛』 别署火正後人、鹿門居士、 《寶晋英光集》,書畫 『米元章』『米南宫』。 『米痴』之譽。他擅

繹展 轉益多師,最後成就自我書風。他説:『余初學顔,七八歲也。字至大一幅,寫簡不成。見柳而慕緊結,乃學柳《金剛經》。 不知以何爲祖也。 枕邊乃眠。 米芾諸體皆學, 久之,知其出于歐,乃學歐。久之,如印板排算,乃慕褚而學最久,又慕段季轉折肥美, 元章臨右軍四帖》引米友仁跋云: 其在《海岳名言》中稱: 米芾的書法創作走的是一條集古出新的道路,他早年好集古字, 米芾的最大成就當屬書法,與蘇軾、黄庭堅、蔡襄(一説蔡京)并稱 《蘭亭》,遂并看《法帖》, 好之之篤, 在顔真卿、柳公權、 』米芾書法的高妙處在于其師古而不泥古,不爲古法所束縛, 至于如此, 『壯歲未能立家, 入晋魏平淡, 弃鍾方而師師宜官, 實一世好學所共知。』可見其用功之深, 『先臣芾所藏晋唐真迹,無日不展于几上,手不釋筆臨學之。夜必收于小篋,置 歐陽詢、褚遂良、段季展上花了很多的功夫,臨摹甚勤。岳 人謂吾書爲集古字,蓋取諸長處, 《劉寬碑》是也。篆便愛 中年開始變法, 『宋四家』。米芾書法由唐入晋,融合多家, 這爲其晚年的書風變化打下了堅實的基 總而成之。既老始自成家,人見之, 入古而出新 尋求突破,融匯多家,古爲我 八面皆全。久之,覺段全 《詛楚》《石鼓文》。』 珂《寶真齋法書贊・米 彰顯强烈的自我個性

壇尚意書風的代表之一。米芾書法廣受贊譽, 只應釀蜜不留花。 米芾以行書名世, 沉着飛翥, 』 米芾的書法對後世影響深遠, 得王獻之筆意。』清代書法家王文治説: 用筆多變, 八面出鋒, 『宋四家』之一的蘇軾稱其『風墻陣馬,沉着痛快』。《宋史·本傳》言:『特 以刷字自稱。 范成大、張即之、祝允明、 其行書結體奇絶, 『天姿凌轢未須誇, 徐渭、 變化多端, 集古終能自立家。一掃二王非妄語, 王鐸、 格調蕭散簡遠,是宋代書 王文治等人無不從中吸

爲米芾自作詩八首。卷末署『元祐戊辰,九月二十三日,溪堂米黻記』。此帖乃米芾三十八歲時應好友林希之請所寫: 北故宫博物院藏, 神采奕奕,光彩奪目 墨迹絹本, 是現存米芾書迹中唯一以絲織品爲質地的作品 手卷, 縱二十九點七厘米, 横二百八十四點三厘米, 彌足珍貴。 《蜀素帖》 凡七十一行, 亦稱《擬古詩帖》,内容 共五百五十六字。臺

書法的最佳範本。 遊古可愛。』《蜀素帖》精妙絕倫, 董其昌題跋曰: 之稱。顧從義跋《蜀素帖》曰: 米芾技法嫻熟, 深得後世贊揚。 變化多端。 《蜀素帖》 選用蜀地織造的名貴生絹, 此卷曾被汪宗道、 章法天真爛漫, 胸有成竹, 『米元章此卷如獅子捉象, 自信從容, 『余素愛米書,見者不下廿餘卷。此卷五百五十六字,詩體具備, 錯落有致, 顧從義、 點畫遊美, 其筆法跳躍, 項元汴、 疏密有度, 上有烏絲欄列, 以全力赴之, 神韵超逸, 吴廷、 八面出鋒, 開合得體, 當爲生平合作。 高士奇等人所藏, 蜀素的紋理比較粗糙而不易受墨, 當爲神品, 點畫精致。 向背適宜。 是米芾書法的經典之作 王衡説: 墨色濃枯相間, 後入清内府珍藏, 瀟灑風流,一氣呵成,頗有魏晋風度, 『右米書 墨妙入神,真秘玩也。』 蓋以老法用秃筆者, 有『米氏行書第一』 潤秀雅, 結體率真奇 駕馭起來較爲困難。 是歷代學人習米芾

等印章 跋曰: 博物院藏。 六首, 《苕溪詩帖》 鈴有『睿思殿印』 『右呈諸友等詩, 由此可知, 卷末署『元祐戊辰八月八日作』, 紙本, 此帖曾被南宋紹興内府、 先臣芾真足迹, 臣米友仁鑒定恭跋。 行書, 『紹興』 縱三十點三厘米, 『項元汴印』 項元汴、 即公元一〇八八年, 『乾隆御覽之寶』『嘉慶御覽之寶』 横一 百八十九點五厘米。 清内府收藏。 』此帖清代時刻入《三希堂法帖》 時值米芾三十八歲。 宋高宗趙構敕米友仁爲之 全卷三十五行, 『石渠寶笈』『三希堂精鑒璽』 鑒定并書跋。米友仁 容爲米芾自作五律詩 三百九十四字, 故宫

斜狀, 溪詩帖》厚實外拓的筆法源于顔真卿, 隨勢生形, 吴其貞《書畫記》評此帖曰: 但是放在一起, 舒展自如, 相處融洽, 蔚爲大觀。 純任天機, 『運筆瀟灑,結構舒暢,蓋效顔魯公。書者,絶無雄心霸氣,爲米老超格,妙書。』《苕 變化無窮。 而在結體上加以改變, 針對這種情形,吴寬指出這是米書的習氣, 布局疏朗, 字距小于行距, 更爲奇險, 顧盼生姿, 單個字幾乎不顯正態, 前呼後應, 『猛厲奇偉,終墜一偏之失』。 神氣飛揚。 都呈現出一定的傾

該帖的起筆頗重,

或藏或露,

中間稍輕,

收筆回鋒,

挺勁爽利,

筋骨雄毅。

字勢欹側,

傾右斜,摇擺多姿,

吴寬批評米芾書法過于猛厲奇偉。吴氏的評論過于苛刻,實際上,奇偉正是米芾的個性之所在:

米芾善于造險和破險:

正因爲如此,

才突顯出米芾書法的價值

行書概述

孫曉雲

跑」之間的行進狀態, 『行書』,也就是介於『楷書』和『草書』之

行,

顧名思義,

就是『行走』的意思,

是介於『踏步』和『奔

間的書法狀態。

小變也。」 能行,不能行而能走者也。』劉有定《衍極註》説:『行書, 説紛紜,大致有兩種。第一種是源自楷書。蘇軾《題唐氏六家書後》 『真生行、 行書作爲一種書體, 何良俊《四友齋書論》説: 行生草。 真如立, 大約産生於漢魏之際,關於它的來源衆 行如行, 『書法自篆變而爲隸, 草如走, 未有不能立而 正之 隸變

後,

初,

説 : 穠纖間出, 而爲楷, 一言以蔽之: 『所謂行者,即真書之少縱略。 楷變而爲行草, 非真非草, 『行書即正書之小譌, 離方遁圆, 蓋至晋而書法大備。』宋曹《書法約言》 乃楷隸之捷也。』張懷瓘《書斷》 務從簡易, 後簡易相間而行, 相間流行, 如雲行水流 故謂之

有定、 稍加縱略, 行書從楷書演變而來的說法在古代已經十分流行, 何良俊、 筆畫間加强牽絲連帶, 宋曹、 張懷瓘認爲行書是在楷書的基礎上産生的 字形更爲簡便實用 蘇軾、 劉

行書。」

非溯其源,曷返於古?蓋由隸字變爲正書、行草,其轉移皆在漢末 書體 被人所接受, 隨着在日常生活中運用範圍的擴大,『趨急赴速』的實用性漸漸地 筆畫省簡, 魏晋之間。」從目前出土的書迹來看, 初變真、 第二種是源自隸書。《平生壯觀》卷一説:『漢魏之交,分隸 行。』 阮元《南北書派論》 説: 字勢由横勢變爲縱勢,初步具備早期行書的『雛形』 經過不斷的加工和改造, 漢代潦草的隸書, 行書慢慢發展演變爲新興的 『書法遷變, 流派混淆 草率書寫

> 僧虔 没有獲得普遍認可的情形 齊王攸善草行書。』又説: 行』『行隸』都曾指代『行書』,雖然稱呼不同,但是實質是相同的。 種書》説: 寶泉《述書賦》: 行草尤善, 二日章程書, 行書、草書都已出現,從時間上説,楷書和行書幾乎是同步出現的 行書有許多别名, 有鍾(繇)、胡(昭 『行書』的名稱可追溯到西晋,衛恒《四體書勢》一文:『魏 《論書》説:『羊欣 漢魏之際,字體屬於京 正乃不稱。』張 『藁及行隸, 傳秘書、 「楊真」 南朝羊欣在《采古來能書人名》中説:『晋 鍾繇變之,羲、獻重焉。』『行書』一詞在 ┗,『草行』『行狎書』『行草』『真行』『正 人之正行,兼淳熟而相成。』 韋續《五十六 小學者也;三曰行狎書,相聞者也。』王)二家爲行書法,俱學之於劉德昇。』爾 嬗變劇烈時期,隸書已經相當發達, 楷書、 懷瓘《書斷》説:『(胡昭)真行甚妙。』 『鍾有三體,一曰銘石之書,最妙者也; 邱道護并親授於子敬。 欣書見重一時,

意思。 和筆法有相似之處。 的『潦草』,是依托於一種正規形態, 不莊重的意思。 。『隸』與『行』以及 而古人總是將行書稱 所以,將『隸』、將 在這個意 爲『行狎書』。字典上,『狎』是親昵而 義上來説,『狎』就是相對於『莊重』 楷』寫『潦草』了,都可以作爲『行狎』 楷』與『行』之間確實存在關聯, 包含了『便捷』『簡約』的 結構

潦草, 字形端穩, 最好的詮釋。 季孟之間。 張懷瓘《書議》説: 筆畫常有省略且多連筆, 兼真者,謂之真行;帶草者,謂之行草。』這是對行書 容易識別, 即草書産生力 筆畫間牽絲連帶較少;另一類是行草, 『夫行書, 非草非真, ?後,行書即可以分爲兩類,一類是行楷, 書寫速度較快 離方遁圓, 字形 在乎

行楷則端莊雅正,行草則欹側多姿。從結體上説,行書簡便快捷,流麗生動,静中有動,動中有静

爲代表的書法家,

總結前人的經驗,

推陳出新,

創造了精致唯美、

或提或按,時斷時連,中鋒和側鋒兼具,藏鋒和露鋒兼施。從筆法上説,行書用筆豐富,無垂不縮,無往不收,方圓并用,

世, 風流婉約, 書的法則, 書法家, 者, 故謂之行書。』劉德昇是東漢桓、 或字距和行距緊密, 後漢潁川劉德昇所造也, 穎川人, 具體樣式我們很難得知, 相傳行書的創立者是劉德昇, 毋庸置疑, 從章法上說, 他對民間流行的草率的行書加以規範和改造, 獨步當時。」妍美、風流、婉約大概是劉德昇的行書風 從而被人尊稱爲『行書鼻祖』。 桓、 行書作爲一種書體, 靈之時, 行書形式多樣, 亂石鋪街;或字距緊, 以造行書擅名, 即正書之小譌,務從簡易,相間流行, 張懷瓘 靈帝時代(一四七─一九○)的 張懷瓘《書斷》説:『案行書 或字距行距相等, 在書法歷史上是最晚産生的 《書斷》説:『劉德昇字君 行距鬆, 雖以草創, 因劉德昇没有書迹傳 秩序井然。 疏朗開闊; 亦甚妍美, 樹立了行

對弱, 阮咸、 實用的狀態上, 書博士, 公車徵。 人是劉德昇的弟子, 書名享譽當時, 羊欣《采古來能書人名》云:: 劉德昇善爲行書, 魏晋時期是行書演進并走向成熟的時期, 然而這一 Ш 以行書教習秘書監弟子, 二子俱學於德昇, 濤、 劉伶、 現象在東晋却得到了改變, 尚無嚴格的藝術法則, 不詳何許人。 衛瓘等人皆擅行書。 而胡書肥, 穎川鍾繇, 行書得到了迅速的發展, 鍾書瘦。』西晋時期荀勖立 實用性很强, 西晋時的行書還停留在 東晋以『二王』父子 魏太尉;同郡胡昭 魏初鍾繇、 而藝術性相 胡昭二 阮籍、

子之神俊,皆古今之獨絶也。』

格,

從文獻的記載來看,

至少在劉德昇時代行書已經出現了。

人,後遷會稽山陰(今浙江紹興),歷任秘書郎、寧遠將軍、江州書是也,爾後王羲之、王獻之并造其極焉。』書是也,爾後王羲之、王獻之并造其極焉。』王羲之,東晋時期著名書法家,字逸少,琅琊臨沂(今山東臨沂)正羲之,東晋時期著名書法家,字逸少,琅琊臨沂(今山東臨沂)

草又處其中間。……逸少秉真行之要,子敬執行草之權,父之靈和 帶草者, 善盡美』來形容王羲之的書 流蘊藉,後人以『飄若游雲, 下第一行書』。 王羲之的行書用筆内擫, 將漢魏的質樸書風變爲妍美 刺史等職。 夫行書,非草非真,離方遁 書風更加瀟灑妍美。代表作 張懷瓘《書議》説: 改王羲之内擫的筆法爲外拓, 王獻之,字子敬,王羲之的兒子,與父并稱爲『二王』,其行 謂之行草。子敬之法, 王羲之諸體皆精, 圓,在乎季孟之間。兼真者,謂之真行. 1法風格。他被世人尊稱爲『書聖』。 〈流麗,代表作品有《蘭亭叙》,號稱『天 :品有《廿九日帖》《更等帖》《地黄湯帖》 子敬才識高遠, 行草之外, 更開一門 矯若驚龍』『龍跳天門,虎卧鳳閣』『 尤善行書,『增損古法, 非草非行, 用筆更加汪洋恣肆, 造型多變, 流便於草, 流暢自然, 裁成今體」, 開張於行 氣勢連綿 風

『二王』開拓的行書道路前 藉之氣。 《墨池瑣録》説:『晋人書雖非名法之家, 實用性强, 經過『二王』父子的 緣當時人物,以清 而且藝術性突 不懈努力, 行, 簡相尚虚曠爲懷, 行書的範式得到了確立, 演繹出多姿多彩的藝術風格。 行書在東晋高度成熟, 亦自奕奕有一種風流藴 修容發語, 以韵相勝 後人沿 不僅 楊慎

力勁健, 王, 崇尚王獻之,梁陳之際轉而尚王羲之。南朝的行書大多規模『二 其後擅名宋代, 莫如羊欣, 顔真卿。 不古而乏俊氣。』大概南朝的行書有古意,然缺乏俊氣,成就不高。 蕭子雲, 然因法度所限, 恢宏, 沉雄渾厚, 遂良行書筆勢縱橫, 剛柔并濟。 粹美,激越跌宕, 劉熙載《藝概》云:『王家羲、獻,世罕倫比,遂爲南朝書法之祖。 唐代是行書發展的黄金時期, 繼承有餘, 淵源俱出『二王』;陳僧智永尤得右軍之髓。』南朝宋齊 嚴謹險峻。 陸東之行書風骨内含,神采外映,得《蘭亭》神韵。褚 終究難有很大的突破。 而創新不够, 首開行書入碑先河。歐陽詢行書, 代表了唐代行書的最高成就。代表人物有李邕和 嫵媚 遒勁。 虞世南行書結體多姿, 實親受於子敬;齊莫如王僧虔, 梁莫如 趙孟頫曰: 盛唐時期的行書與國勢一樣, 盛唐之前的行書雖名家輩出 李世民行書用筆精工, 法度 『齊、 筆勢圓活, 梁間人, 結字非 體勢縱長, 蕭散衝淡 氣勢 筆

其作品 外郎、 之下。邕以行狎相参,後復傀异百出,邕作俑也。」李邕以行書入碑、 風度閑雅, 而又自成一格。 李邕(六七八—七四七),字泰和,揚州江都人,曾任户部員 括州刺史、北海太守等職。李邕善行書,從『二王』而來 《麓山寺碑》《李思訓碑》,博大寬厚,左低右高,上舒下斂 翩翩自肆, 鄭杓説: 點一畫皆如拋磚落地, 『古之銘石, 典重端雅, 點畫蒼勁厚實 使人興起於千載 董

法雄渾一路的先河。 顔真卿學古而不泥古, 筆意使結體向外擴張,氣勢磅礴,點畫渾厚,鬱勃遒勁,開唐代書 法乳『二王』、褚遂良、張 固出歐、李輩也。」 《争坐》《祭姪帖》,又舒和 家都師從顔真卿,其影響之大,罕有人能匹及。項穆《書法雅言》云: 氣格雄健,有六朝風藴,柳 顔真卿是繼『二王』之後在 《争座位稿》《祭姪稿》《祭伯父稿》《湖州帖》《劉中使帖》《蔡明遠帖》 顔清臣雖以真楷知名, 《劉太衝帖》等。其中《祭姪稿》被譽爲『天下第二行書』。可以説 晚唐的杜牧和柳公權 實過厚重。若其行真如 公權以楷書聞名,然其行書也出手不凡: 皆善行書, 迺勁,豐麗超動,上擬逸少, 下追伯施, 旭等人, 國公, 行書領域的大家,宋代以後的諸多書法 四),字清臣, 人稱『顏魯公』。顏真卿的行書 以篆籀筆法入行書, 杜牧有《張好好詩》 陝西西安人, 官至吏部 自出新意,代表作品有 《鹿脯帖》, 使用外拓 行草如 傳世,

唐代的行書成就當以顔真卿和李北海最高,影響也最大,最所書《蒙詔帖》,氣勢雄豪,險中生態,骨力奇强。

大家,出人『二王』和顔真卿,而加以不衫不履,遂自成家。代表五代的歷史雖不長,然行書却有可觀之處,楊凝式堪稱行書

宋四家:蘇軾、黄庭堅、米芾、蔡襄。書法度嚴謹,然缺乏韵味,難以形成氣候,真正代表宋代行書的是書法度嚴謹,然缺乏韵味,難以形成氣候,真正代表宋代行書的是書法度嚴謹,然缺乏韵味,難以形成氣候,真正代表宋代行書的是

眉山人, 譽爲『天下第三行書』。 都是其師法的對象, 宋代『尚意』書法的領軍人物 本無法』,『自出新意, 畫俱佳, 壓蛤蟆, 蘇軾(一〇三七—一一〇一),字子瞻, 曾任翰林學士、侍讀學士、禮部尚書等職。 其書法以行書見長, 『二王』、顔真卿、李北海、楊凝式 墨色濃, 書風厚重而不失飛揚, 入古出新, 不踐古人』。蘇軾蔑視成法,倡導新意, 蘇軾作書强調『意趣』, 喜用偃筆, 所書《黄州寒食帖》, 字形扁闊豐肥, 號東坡居士, 曾云『我書造意 蘇軾詩文書 如 四川 是 被 石

堅是宋代『尚意』書法的中堅力量,不踐古人,風格强烈,影響深遠 中宫緊收、 堅是蘇軾的學生, 修水人,開創了『江西詩派』,歷任校書郎、集賢校理等職。 蘇軾等人,加以改造,形成了自我面貌。 作計終後人,自成一家始逼真』,黄庭堅的行書取法顔真卿、楊凝式 黄庭堅(一〇四五—一一〇五),字魯直, 米芾(一〇五一—一一〇八),初名黻, 四緣發散, 受老師的影響, 行筆曲折頓挫, 其書法也獨標個性, 《松風閣詩》爲其代表作品: 氣魄宏大, 雄放瑰奇。 後改芾, 號山谷道人, 曾説『隨人 字元章, 黄庭 黄 江 祖 庭 西

> 米芾也追求新意,曾言: 出鋒, 條集古出新的道路, 禮部員外郎等職。米芾臨池甚勤, 這種心態,米芾才能大膽獨造,風流獨步,直追晋人。 帖》《張季明帖》等,風格 格調蕭散簡遠。米芾留下 籍太原,後遷襄陽。曾任校書郎、漣水軍使、太常博士、書畫博士、 以刷字聞名, 風墻 融匯多家, 陣馬, 『意足我自足, 了大量的行書墨迹如《蜀素帖》《苕溪詩 :多樣,變幻無窮。與蘇軾、黄庭堅一樣, 自成一體, 沉着痛快, 廣收博取, 放筆一戲空。』正是有了 其行書用筆多變, 結體奇絶,變化多端, 出入晋唐, 走的是一 八面

使, 華貴, 不如其他三位。 法度多於意趣, 個性不是 臨池勤奮, 龍圖閣直學士、樞密院直學士、翰林學士等職, 《脚氣帖》《扈從帖》《陶生 知泉州、 蔡襄(一〇一二— 體態妖嬈,點畫規矩,書風温雅,代表作品有《澄心堂紙帖》 以行書最勝. 福州、 開封 師法『二王』, 和杭州府事。 很鮮明, 〇六七), 字君謨, 帖》等帖。 雖躋身宋四家行列, 蔡襄的行書雖遠師魏晋, 蔡襄諸體皆能, 謹守法度, 福建仙游人, 曾任 出任福建路轉運 他的行書雍容 功底扎實, 但是成就 但

或上溯唐代, 陸游、 家之後的南宋雖然也有許 度所約束, 宋四家代表了宋代行 范成大、朱熹、張 新意盎然,共同鑄就了宋代書法『尚意』的輝煌。 雖功夫謹然 孝祥、張即之等人,他們或規模宋四家 多行書知名度較高的書家, 書的最高峰, 但没有形成突破性的進展 他們不滿於現狀, 如吴説、趙構、 不爲法 宋四

興古法。突出代表是趙孟頫。
宋代『尚意』書風一方面産生了蘇軾、米芾、黄庭堅等書法大家,

全才, 集賢直學士、 形似, 後赤壁賦》《洛神賦》等行書名迹。 出入晋唐, 韵而得之者, 的風流蘊藉。 皆是趙孟頫書法的追隨者, 之大,無人能及。錢良佑、 以晋唐爲旨歸, 中和典雅, 趙孟頫(一二五四—一三二二),字子昂,號松雪道人,歷任 詩書畫印無不擅長, 而不得其神韵;米南宫得其神韵, 技法嫻熟, 結體流美, 柔潤婉約, 風華俊麗, 留下了《前 濟南路總管府事、 惟趙子昂一人而已。』趙孟頫的行書具有王羲之的風 何良俊《四友齋書論》云:『自右軍以後, 不激不厲, 追求韵味, 俞和、 他們是元代書法的生力軍 風規自遠, 書法尤其出色。 翰林侍讀學士等職。 以自己的實際行動來繼承『二王』 虞集、王蒙、張雨、 趙孟頫力矯宋代尚意書風的流 堪爲元代書法的盟主, 而不得其形似。 其行書宗法『二王』, 趙孟頫是藝術 朱德潤等人 兼形似神 唐人得其 影響

康里巎巎在一定程度上能雁行趙孟頫。在元代能與趙孟頫相抗衡的書家着實很少,鄧文原、鮮于樞、

北海,又有趙孟頫的影子,温醇典雅,柔媚流麗。 匪石,人稱鄧巴西。他的行書摒弃宋人,而直接取法『二王』和李匪石,人稱鄧巴西。他的行書摒弃宋人,而直接取法『二王』和李

魏晋古法,行筆速度快,灑脱俊逸,與趙孟頫的中和典雅不同,他回族人,曾任禮部尚書、奎章閣大學士等職。康里巎巎的行書上追康里巎巎(一二九五—一三四五),字子山,號正齋、恕叟,

韵味。

《落花詩》出自其手,

形態很像趙孟頫,

衹是筆力稍弱。

趙

的書法鋭利俊俏,奇絶姿媚,後人有『南趙北巎』之稱。

元代書法倡導復古,

行書以晋唐古法爲最高目標,元代書法

於單一,不如宋代書法的衆星璀璨。 恬適,『二王』書風在元代獲得了重生,衹可惜元代書法的面目過 恬適,『二王』書風在元代獲得了重生,衹可惜元代書法的面目過

有改觀, 祝允明、 黄道周、 等人繼承多於創新, 論述大抵符合事實。明代中後期的行書獲得了很大的突破,意識形 明時中葉以上猶未能擺脱 態領域勃興的思想解放運動, 浪漫主義書風』的形成奠定了思想基礎。董其昌、王鐸、張瑞圖 明代前期的行書主要 唐寅、 王澍《虚舟題跋 倪元璐、 王寵等人視 徐渭等人鋭意進取,將明代行書推向了高潮。 始終在宋元名家的陰影下, 受宋、元名家影響。 [野開闊,師法範圍上溯到晋唐,行書頗 文氏父子仍不免在其彀中也。』王澍的 説:『蓋非直有元一代皆被子昂籠罩, 强調『本心』『童心』, 這些都爲晚明 宋璲、 而中期的文徵明、 解縉、 徐霖

詩册》, 蘇軾、 地區多受其影響,他是吴門書派的領袖。 家之大成者衡山也。」文徵 蘇蘇州人, 官至翰林待詔 失之拘謹。何良俊《 文徵明(一四七〇一 黄庭堅、『二王』都 筆法精熟, 寬展疏 四友齋書論》謂: 一五五九),字徵明, 识的行書在明代有着很大的聲望,吴中 闊, 曾學過,晚年專法晋唐。代表作《西苑 其書廣泛涉獵諸家, 温雅圓和, 點畫蒼老,但是大小一 『自趙集賢後,集書 趙孟頫、康里巎巎、 號衡山居士, 江

主等,江蘇蘇州人。其書主要學習趙孟頫和蘇軾,略加己意,饒有唐寅(一四七〇—一五二四),字伯虎,號六如居士、桃花庵

孟頫含蓄潤澤, 而唐寅則發露婉轉, 各有千秋

吴興故轍, 趙吴興以來, 孟頫的柔媚, 式等人, 早年流麗婉轉, 『祝京兆』,江蘇蘇州人。 祝允明(一四六一—一五二七),字希哲, 未如祝京兆獨挺流俗、 二百餘年至此乃始一變。 另辟蹊徑, 祝允明的書法師出黄庭堅、 實爲難得。 後來變得質樸古雅。 校然自名一家也。』 王澍 雖以文待詔之秀勁, 《虚舟題跋》説: 他的行書能擺脱趙 自號枝山, 米芾、 猶循 楊凝 世稱 一自

中葉的行書不完全是趙孟頫的影子, 基礎上翻新, 上也能有自己的面目, 文徵仲之徒, 一。』王寵是吴門書派的杰出人物,文徵明以法勝, 州人。王寵書法取法乎上,於『二王』用功甚多。代表作《書李白 何良俊《四友齋書論》説: 吴德旋《初月樓論書隨筆》云:『萬曆以前書家, 王寵 結體出自《閣帖》, (一四九四—一五三三),字履吉, 皆是吴興入室弟子。』此説有一定的道理, 新理异態, 這是一大進步。 浪漫主義書風大肆盛行, 筆法精煉, 『衡山之後,書法當以王雅宜爲第 他們在取法上有所拓展, 書風 姿態横出, 明代晚期的行書則在前人的 號雅宜山人, 以拙取巧, 這一時期的典型 而王寵以韵勝 如祝希哲 但是明代 婉麗遒 江蘇蘇

烟, 和『二王』, 用筆大膽果斷, 共 點畫狼藉, 天池生、 徐渭(一五二一—一五九三),字文長, 結體善變, 天池山人等, 有如亂石鋪街, 因失勢造型, 浙江紹興人。徐渭的行書主要源自米芾 摻雜側鋒和破鋒, 攝人心魄。袁宏道形容其書法『八 跌宕奇險, 章法上密而散, 號青藤老人、青藤道 有時垂筆還作虎尾

法或奇崛恣肆、或空靈韵秀, 或燦熳狂逸, 形成了多樣化風格

書家有徐渭、

董其昌、

王鐸、

張瑞圖、

黄道周、

倪元璐。

他們的書

無常形, 無定法, 變化莫測, 法之散聖,字林之俠客』。 徐渭的行書是在傳統上的出新,以意作書,

不可捉摸

書大家,影響力極大 其昌集行書之大成, 意, 『二王』、顔真卿、楊凝式 其昌對晚明以後的書壇影 成自我風貌。 筆法圓勁秀逸, 上海松江人, 云: 字與字、 董其昌 (一五五五— 『國朝書家無不學董。』董其昌是繼趙孟頫之後的又一行 他的行書純任天真,任意揮灑,豐采姿神,飄飄欲仙。 行與行之間 官至南京禮 筆勢連綿 深得晋唐的神韵, 響巨大,李瑞清《跋王孝禹藏宋拓醴泉 部尚書。董其昌的書法轉益多師, 一六三六),字玄宰,號思白、香光居士, 分行布局, 善用淡墨, 米芾等人, 取神捨形, 融匯諸家, 疏朗匀稱, 渾然天成, 清新恬淡。章法上頗有新 空靈韵秀。 出之自然。 精研 董

中和的書風, 時人贊爲『奇恣如生龍動蛇, 緊密, 獨樹一幟 折筆畫, 部尚書等職。他的行書規模 芥子居士、白毫庵主等, 張瑞圖(一五七〇— 行距疏朗, 以方峻硬峭取勝, 變爲奇逸, 氣勢凌厲, 結體拙野狂怪, 建晋江人。官至武英殿大學士、左柱吏 前賢,而又自成一格,大量運用側鋒翻 方折代替圓轉, 六四四),字長公,號二水、果亭山人、 無點塵氣』。張瑞圖的書法一改過往 大開大合, 構成强烈的視覺衝擊力, 奇崛縱横,章法上字距 造型險怪, 不拘常法

爲宗, 州人, 筆法方圓并用, 黄道周(一五八五 兼收并蓄, 曾任吏部尚書、武 中側兼施 參以己意, 多用轉折。 央殿大學士。黄道周的行書以『二王』 一六四六),字幼玄,號石齋, 形成了遒勁雄暢、奇肆跌宕的書風 結體欹側扁平, 布局緊凑 福建漳

道周的行書與時人拉開了很大的距離,離奇超妙,深得『二王』壓縮字距,誇張行距,氣勢連綿,造成黑白空間的强烈對比。黄

神髓

痴仙道人, 博采衆長,將古帖的養分吸收到自己的筆下。 王鐸大量臨摹古帖,熟練掌握了各家的路數, 書得力於鍾繇、 强, 法上中軸綫擺動大, 綫條厚實, 擲騰跳躍的風格, 王鐸(一五九二—一六五二),字覺斯, 結體欹側, 别署烟潭漁叟, 王獻之、顏真卿、 相互參差挪讓, 矯正趙孟頫、 常用漲墨法, 河南孟津人, 官至禮部尚書。 米芾諸人,尤其傾心於《閣帖》。 董其昌的末流之失, 堪爲明季 形成墨團, 融爲一體。 王鐸的行書用筆渾厚. 鍛造了扎實的基本功. 號十樵, 極富視覺效果, 王鐸創立了魄力雄 又號痴庵、 王鐸的行 章

韵足』。 有『三奇』和『三足』之譽,『筆奇、 浙江上虞人, 色枯潤相間, 屬此數公。」 黄石齋之偉岸, 顔真卿和蘇軾, 倪元璐(一五九三—一六四四),字汝玉, 倪元璐、王鐸、黄道周爲同年進士,三人皆善書,馬宗霍説: 結字奇險多變, 章法上行距大於字距, 官至户部尚書和禮部尚書。 倪鴻寶之蕭逸, 用筆鋒棱四露, 王覺斯之騰擲, 時參飛白筆法, 字奇、 倪元璐的行書出自於王羲 格奇」,『勢足、意足 一作玉汝, 明之後勁, 筋骨内含, 開闊疏朗。 號鴻寶, 他 墨

書壇

『中興之主』。

字,而晚明高堂大柱,滋生了大字行書,神完而氣足。或是嘗試將且出現了很多大尺幅作品,視覺感極强。明代以前的行書大多是小明代行書的高度定格在晚明,個性鮮明,書風或激蕩或娟秀,

篆隸結字融入行草筆法,

注疏尋古

專仿香光;乾隆之代,競講子昂;率更貴盛於嘉、道之間;北碑 柔媚。 情感。 傅山崇尚奇古, 與事實相符。 萌芽於咸、 行書中, 書别具一格, 不失流暢的行書新面目。 正時期流行董其昌的書法, 康有爲《廣藝舟雙楫》 傅山(一六〇七—一六 乾隆、 朱耷以篆書筆法入行書, 何紹基、 同之際。』康有 就行書而言, 嘉慶時期 新意迭出 其書燦熳恣肆, 奇崛恣肆, 極大地抒發了内心的 趙之謙 趙 **追光、咸豐、光緒、 盂頫深受歡迎,劉墉、王文治等人的行** 爲論述了清代書法發展的特點,基本上 云:『國朝書法凡有四變:康、雍之世, 八四),字青主,别名真山、濁翁、石人等, 清初的書法繼承了明末浪漫主義書風, 四寧四毋』。 康有爲等人引碑入帖, 查士標、 造型奇特, 張照等人是主流, 書風偏向 他説:『寧拙毋巧,寧醜 稚拙古雅。 宣統時期碑學融入 力創出厚重 康熙、

(南山(一六○七─一六八四),字青主,别名真山、濁翁、石人等,山西太原人。傅山的書法取法董其昌、趙孟頫、顏真卿和『二王』山西太原人。傅山的書法取法董其昌、趙孟頫、顏真卿和『二王』毋媚,寧支離毋輕滑,寧真率毋安排。』在書寫實踐中,傅山也是毋媚,寧支離毋輕滑,寧真率毋安排。』在書寫實踐中,傅山也是要用生僻字,章法上字組關係明顯,疏密合宜。傅山的書法任其自然,不雕琢做作,以拙取勝,拙中藏巧。

奇特,空間對比强烈,大疏大密,左右上下之間常常錯位,字形稚新。他的行書圓融通透,不食人間烟火,以篆書筆意入行書,造型新。他的行書圓融通透,不食人間烟火,以篆書筆意入行書,造型無奪(一六二六─約一七○五),字雪个,號八大山人,江西

張照(一六九一—一七四五),字得天,號涇南,江蘇婁縣人。

拙

古意盎然。

行書含蘊蒼秀,天骨開張,氣魄渾厚。乾隆稱其『復有董之整,而張照書法初從董其昌入手,後出入顔真卿和米芾,卓然成家。他的

無董之弱』。

師法顔真卿, 浙江紹興人。趙之謙的書法雖以魏碑著稱,但是其行書也氣度不凡, 扁,充滿了金石氣。趙之謙將魏碑和行書相結合,獨創出碑體行書. 他的行書頗具特色, 南道縣人。何紹基的書法多着力於顏真卿,又借鑒歐陽詢和『二王』。 有顫筆,豐腴圓渾,結體寬博,駿發雄强, 趙之謙(一八二九—一八八四),字撝叔,號冷君、悲庵、梅庵等, 何紹基(一七九九—一八七三),字子貞, 後以魏碑入行書, 執筆用回腕法, 參以篆隸筆意, 多用逆筆, 用筆沉雄厚實, 縱横欹斜, 出乎繩墨之外。 號東洲、 蝯叟, 豐滿圓潤,字形方 時 湖

書,點畫厚實飽滿,魄力雄强,氣勢開張,開行書的新境界。

總之,清代的行書復雜多樣,書風多元,成就斐然。 帖學的柔媚,實開行書新路徑,何紹基、趙之謙、康有爲是代表。 帖學的柔媚,實開行書新路徑,何紹基、趙之謙、康有爲是代表。

代應該尚融。 晋代尚韵,唐代尚法,宋代尚意,明代尚態,清代尚樸,當

詞句, 風華』『玉樹臨風』『不激不厲』等形容古代文人『字如其人』的 的名碑名帖, 古人的書信、 至今仍是我們生活中 整個行書的起源與發展是與實用、美觀、寄情緊密相聯的。 總是和行書連在 尤其是墨迹, 筆記、 記事、 接觸、 起。行書是中國書法史上延續最長的書 大都是行書。那些『風流倜儻』『江左 交流,幾乎均是用行書。而名留青史 使用最多的書體, 當然, 也是學

習書法最直接、

最便利的途徑。

頗具創見。

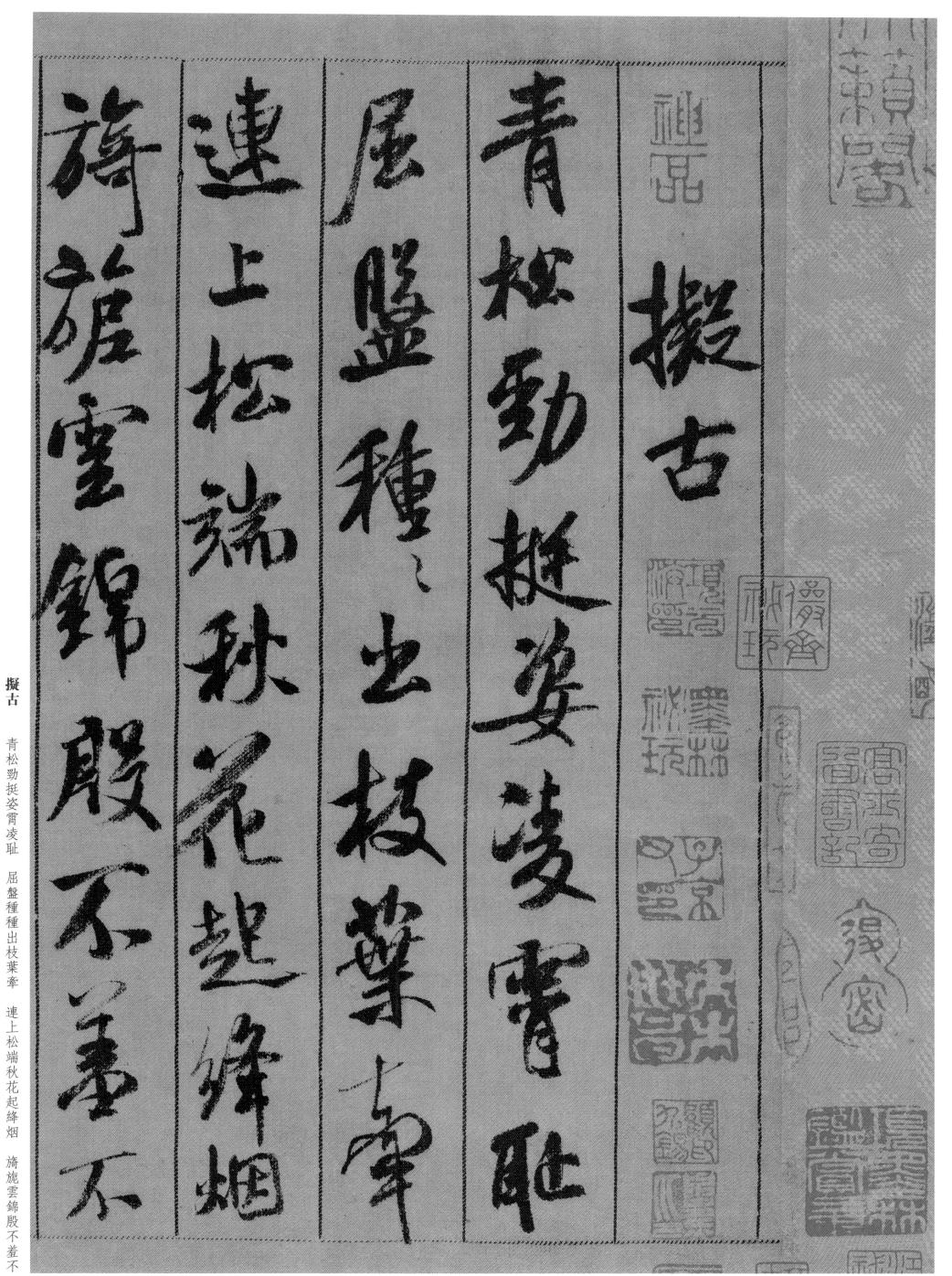

自立舒光射丸丸柏見

青松本無華安得保

龜鶴年壽齊羽介所

託殊種種是靈物相得

四

忘形軀鶴有冲霄心龜

厭曳尾居以竹兩附口相

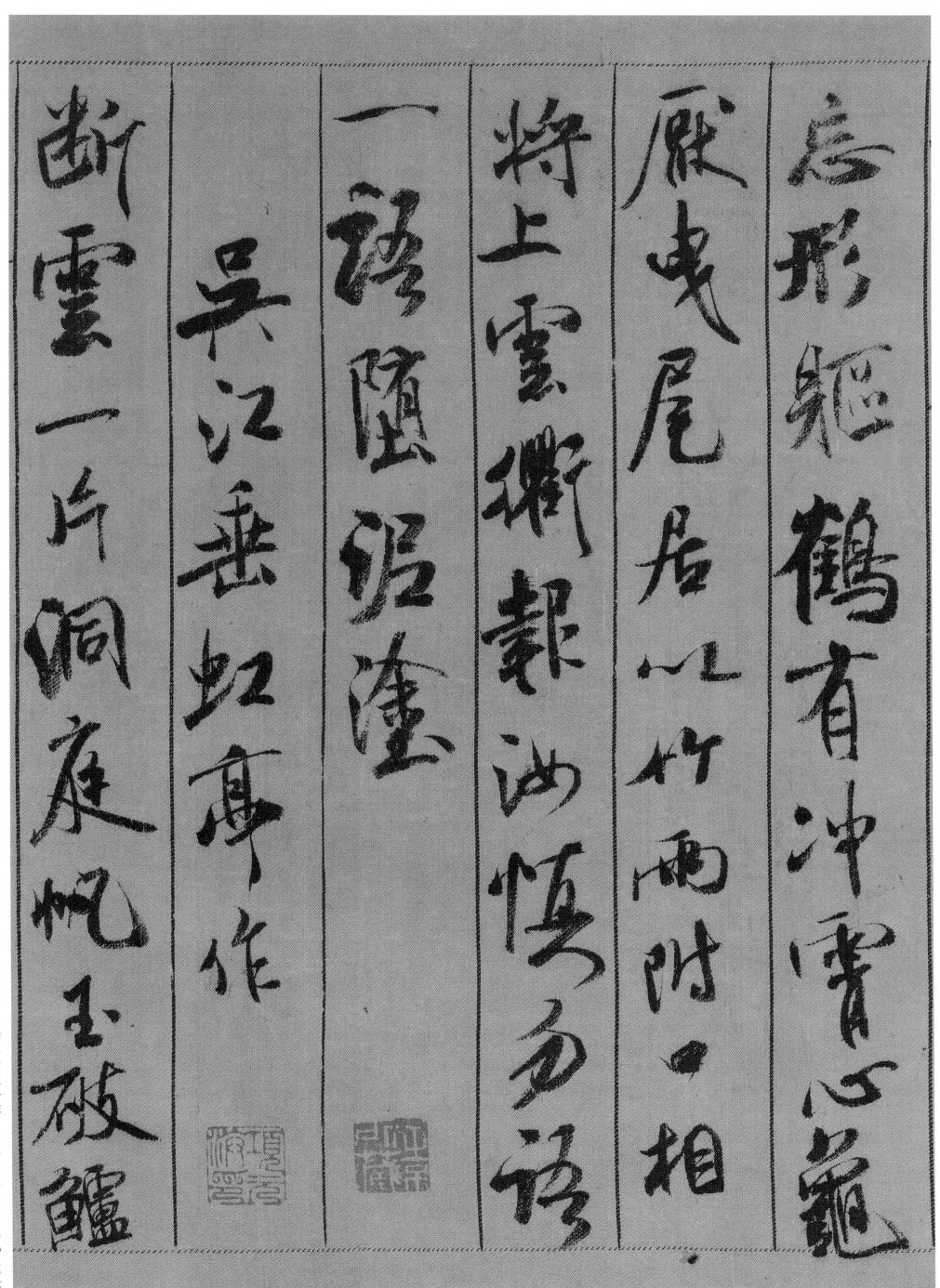

魚(霜)金破柑好作新詩繼桑 **苧垂虹秋色滿東南** 泛泛五湖霜氣清漫漫不 辨水天形何須織女支 機石且戲常蛾稱客星 時為湖州之行

一六

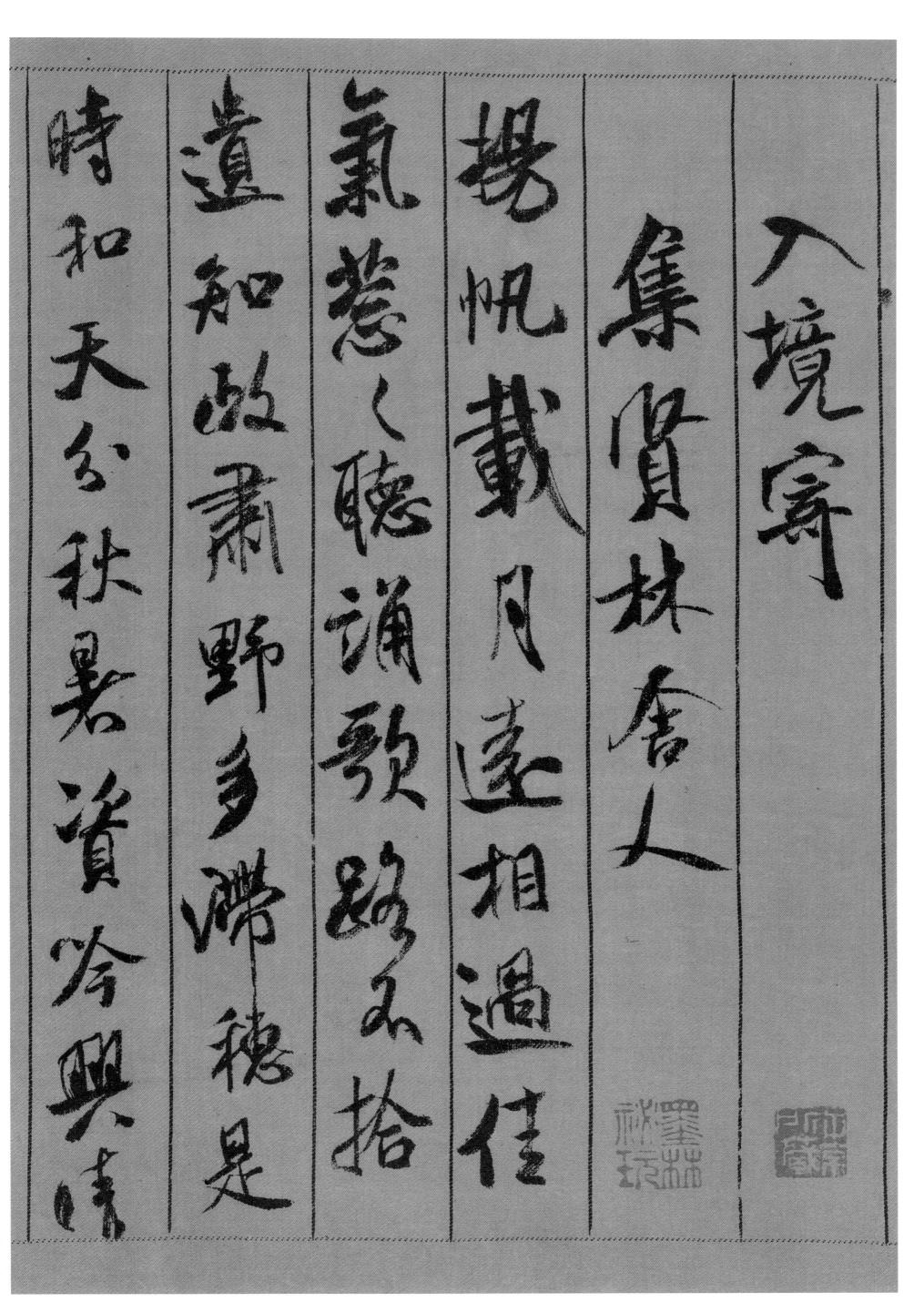

獻溪山入醉哦便捉蟾 蜍共研墨綵牋書盡剪 江波

波 重九會郡樓

山清氣爽九秋天黃菊 紅茱滿泛舡千里結言寧

一八

有後群賢畢至猥居前

杜郎閑客今焉是謝守風

流古所傳獨把秋英緣底事

老來情味向詩偏

一九

一水所占已過二娑羅即峴山謬云

形大地地惟東吳偏山水古佳麗

中有皎皎人瓊衣玉為餌位維

列仙長學與千年對幽操久獨

處迢迢願招類

金颸帶秋威

欻逐雲檣至朝隮輿馭飈

<u>-</u>

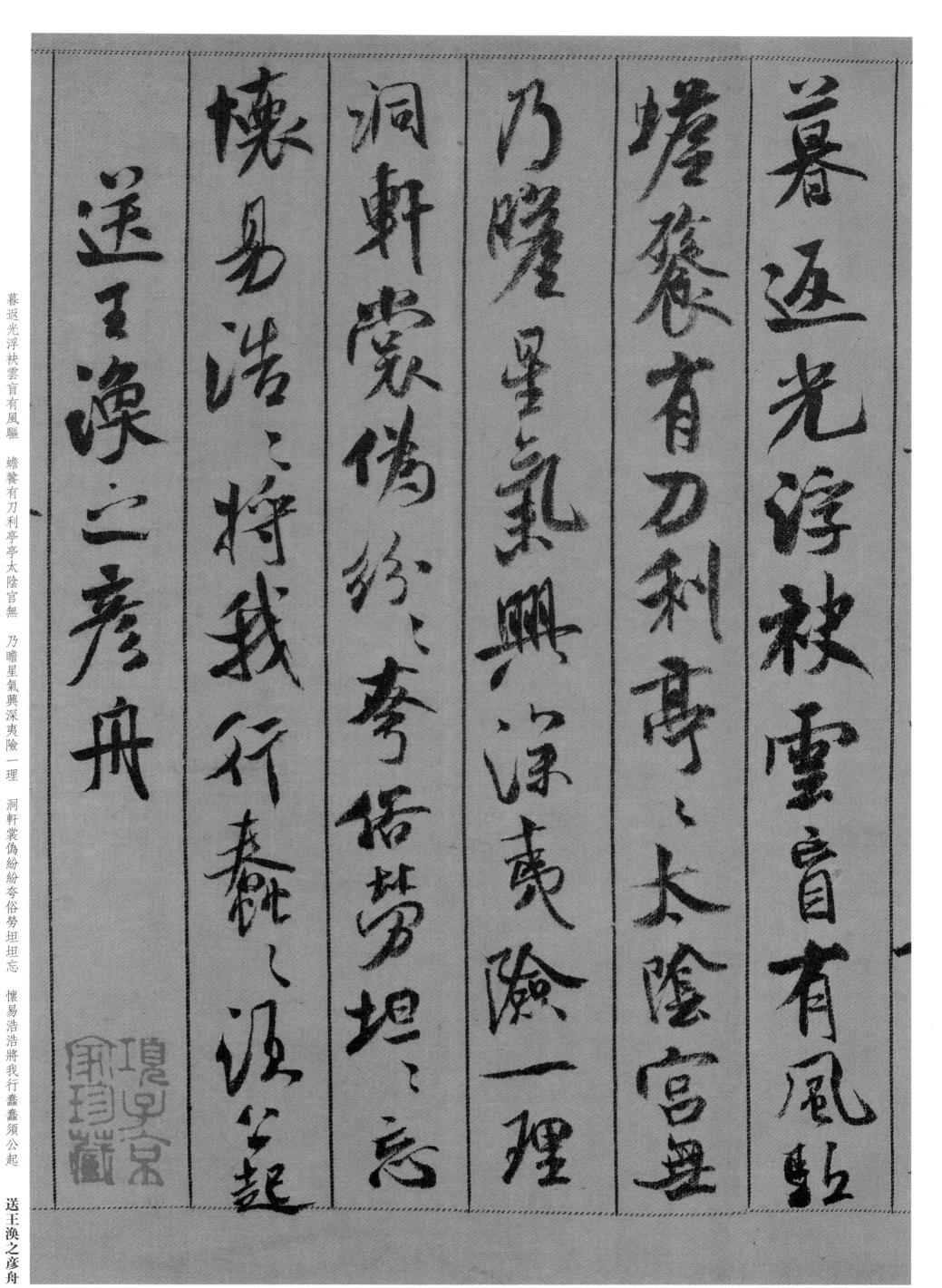

集英春殿鳴捎歇

神武天臨光下澈鴻臚初唱第一 聲白面王郎年十八神武樂育 天下造不使敲枰使傳道衣 錦東南第 一州棘 璧湖山兩清 清照襄陽野老漁竿客不

愛紛華愛泉石相逢不約約

終不易枉駕殷勤尋漫仕

漫仕平生四方走多与英才並肩

肘少有俳辭能罵鬼老學鴟

夷漫存口

一官聊具三徑資取

捨殊塗莫週

元祐戊辰九月廿三日溪堂米黻記

法公公外巡话

二四

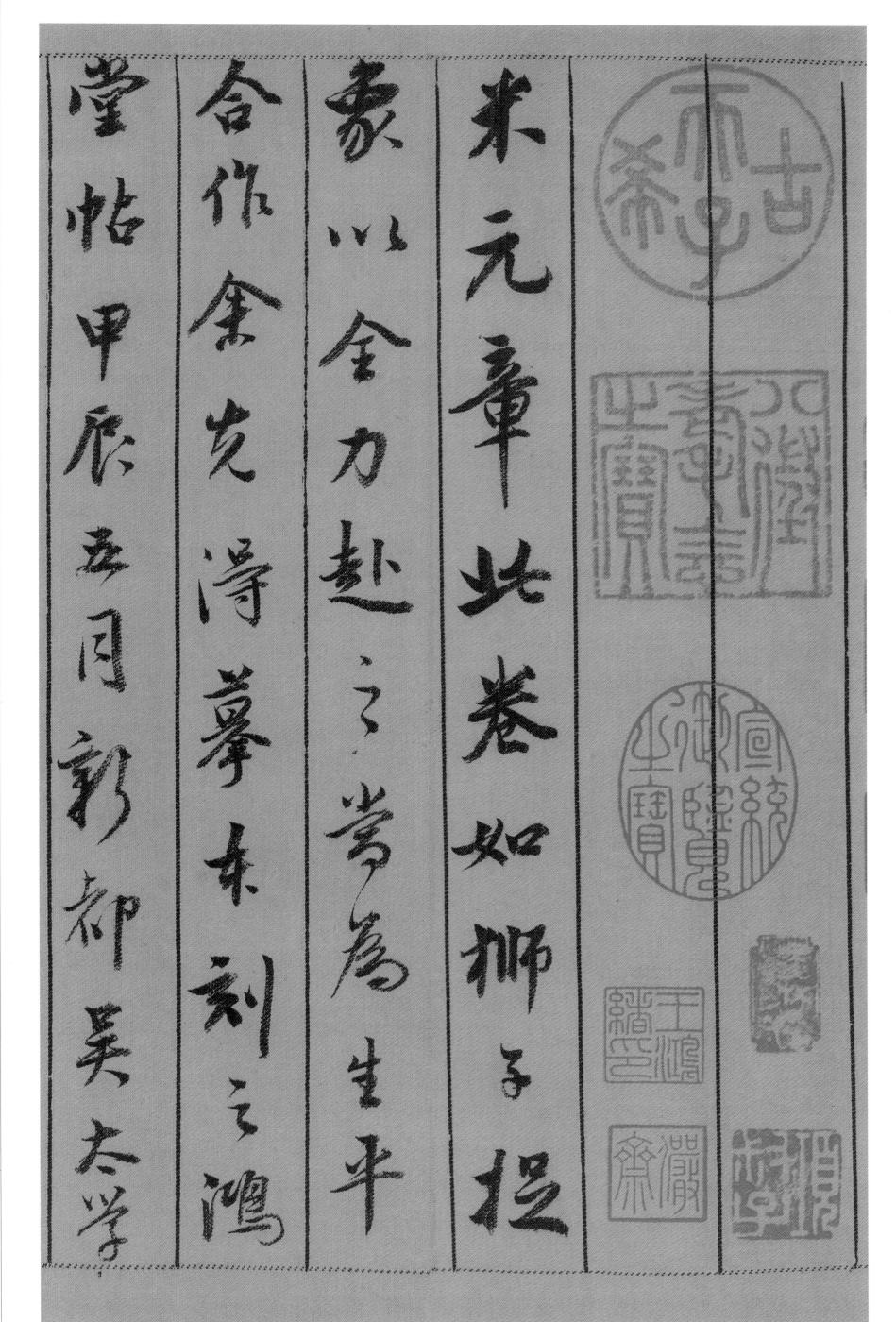

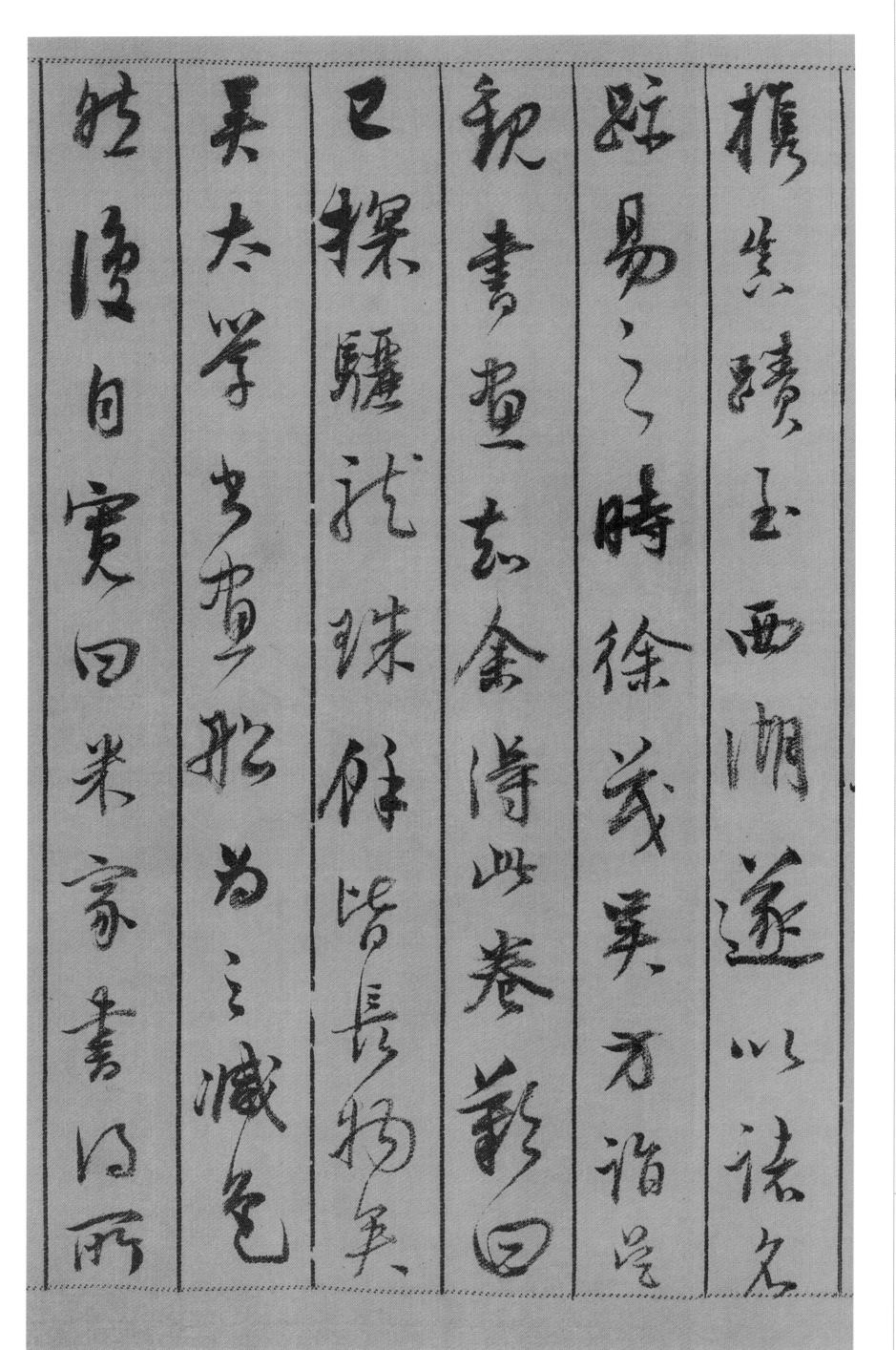

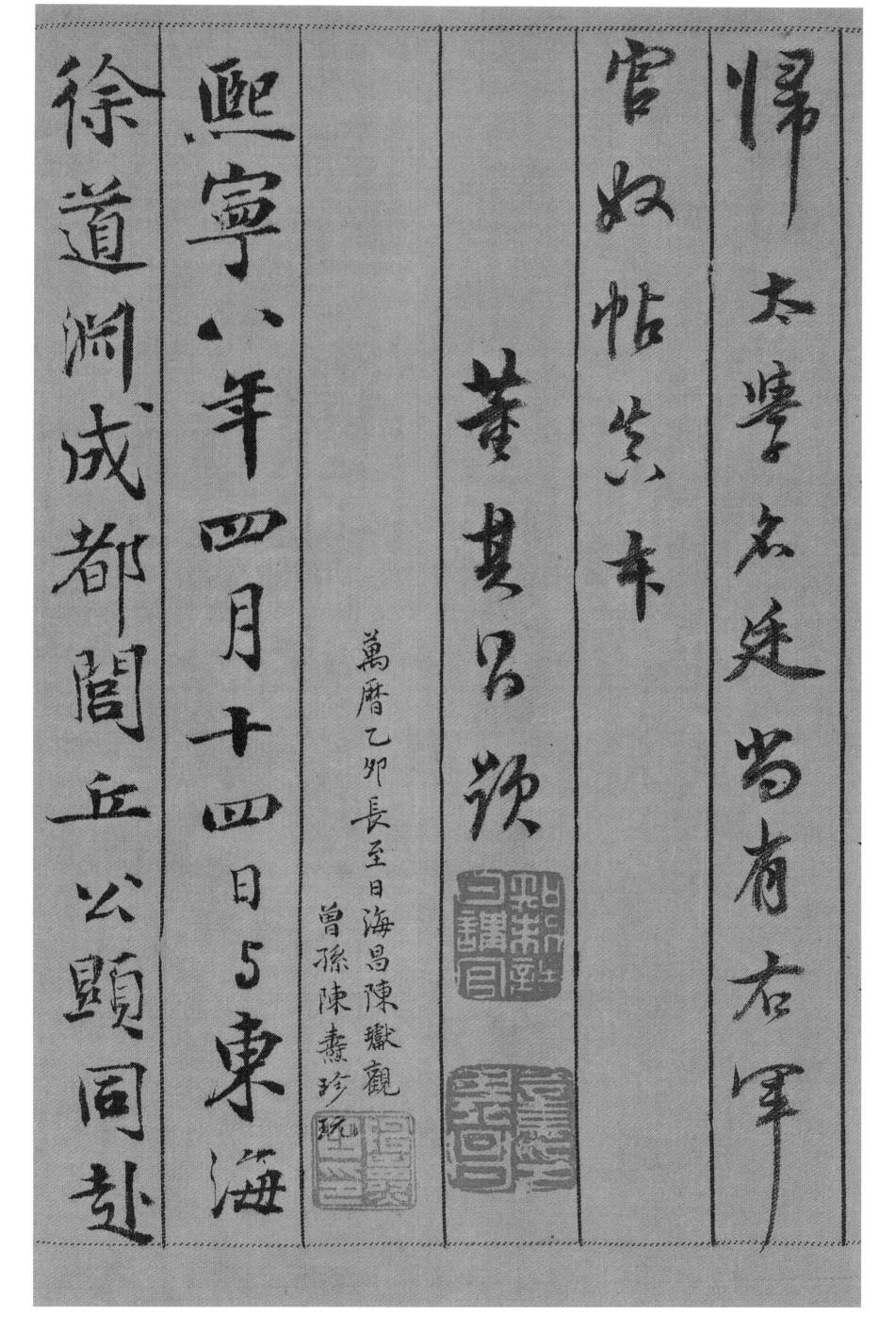

秦伯鎮書蜀道難已下	通音波胡宠夫题	子中部成東國之指微此數
-----------	---------	-------------

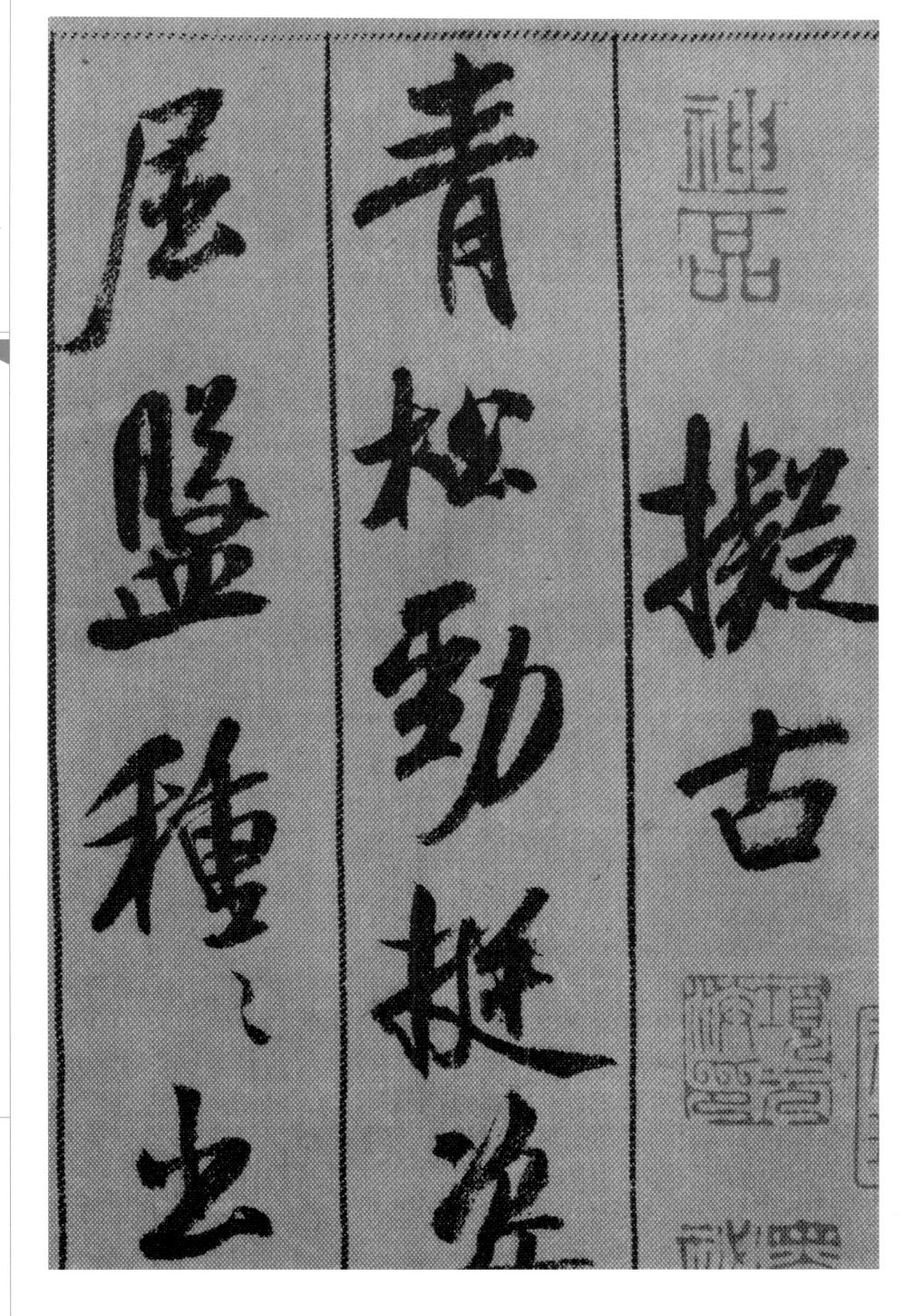

二九

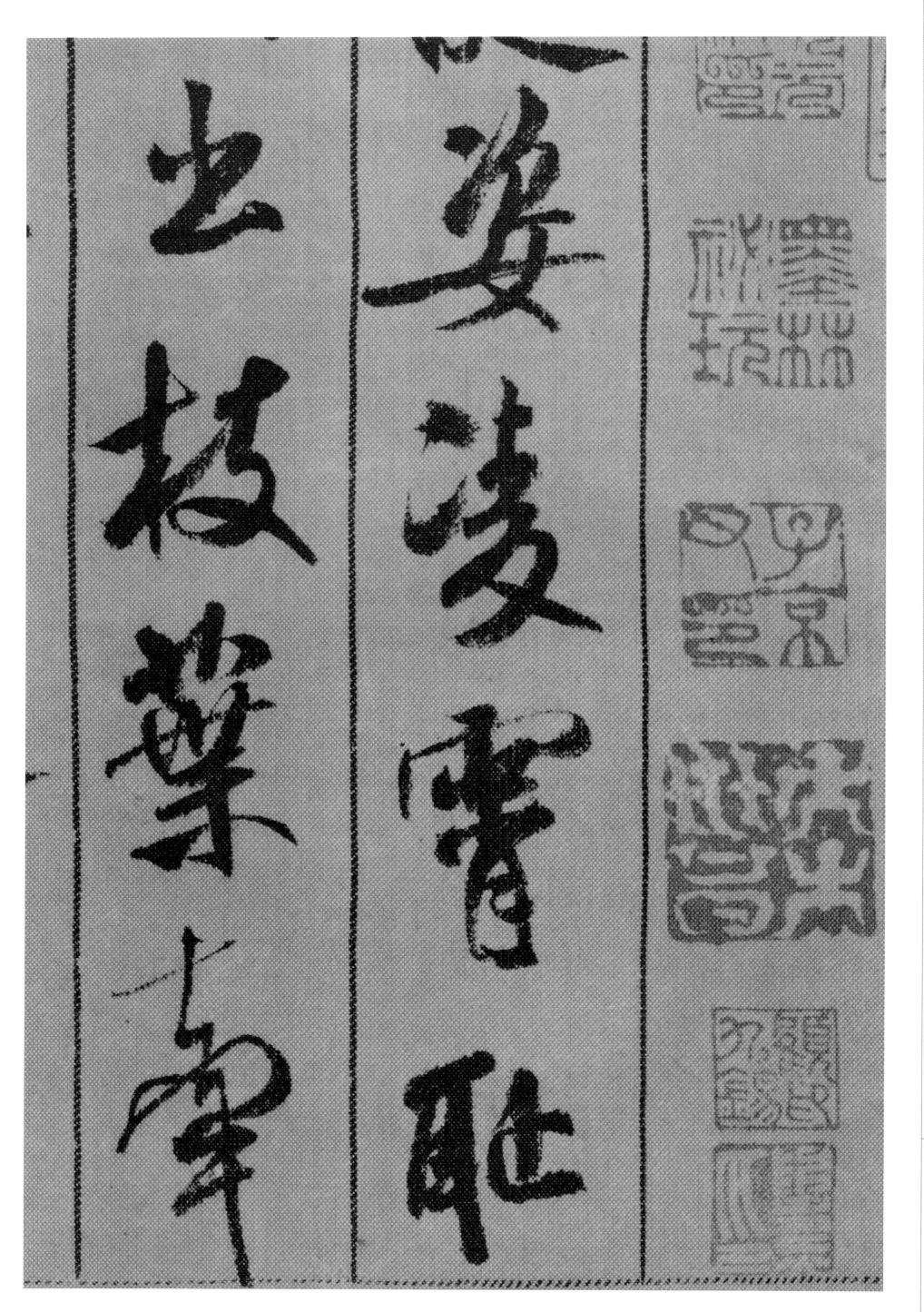

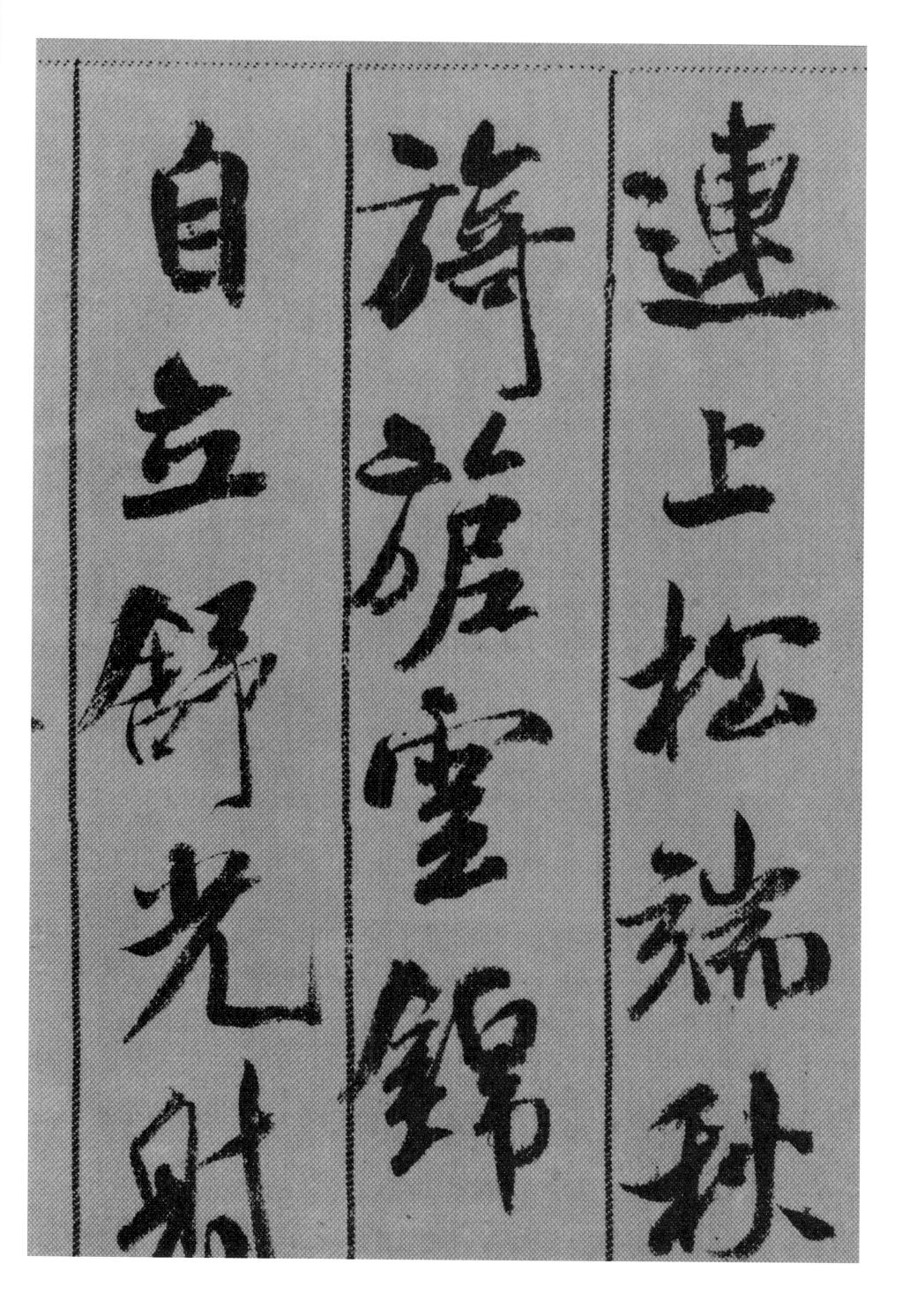

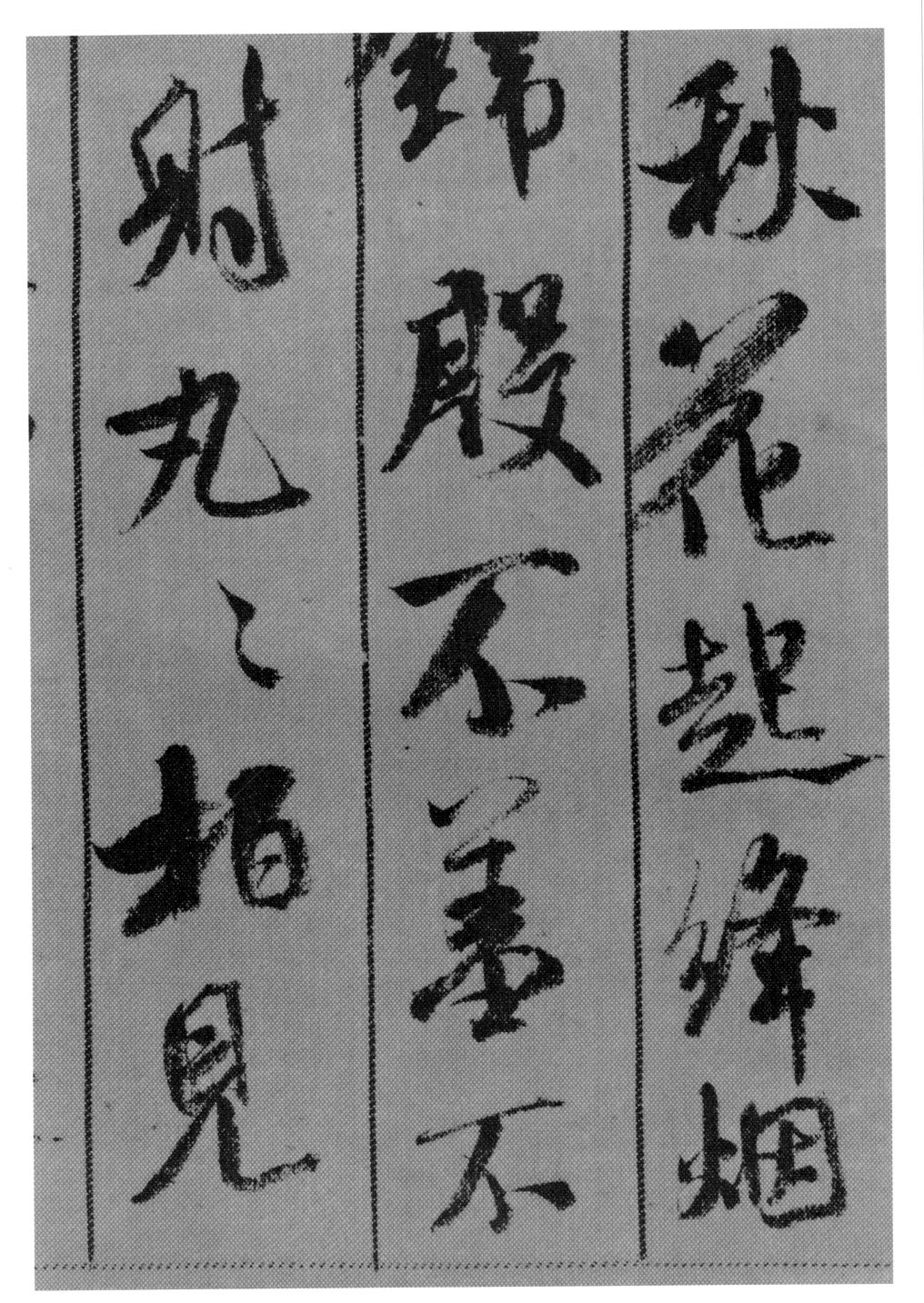

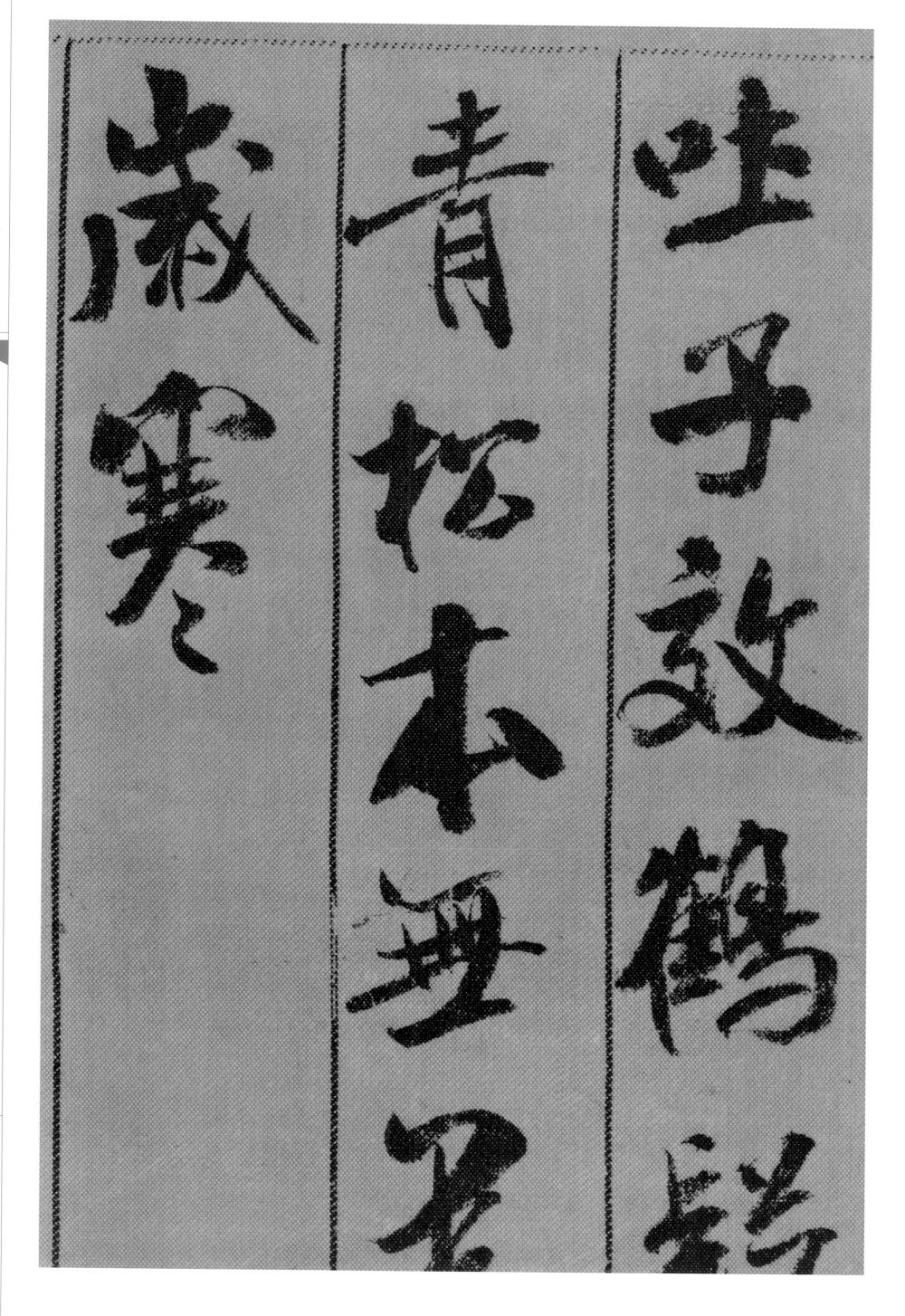

===

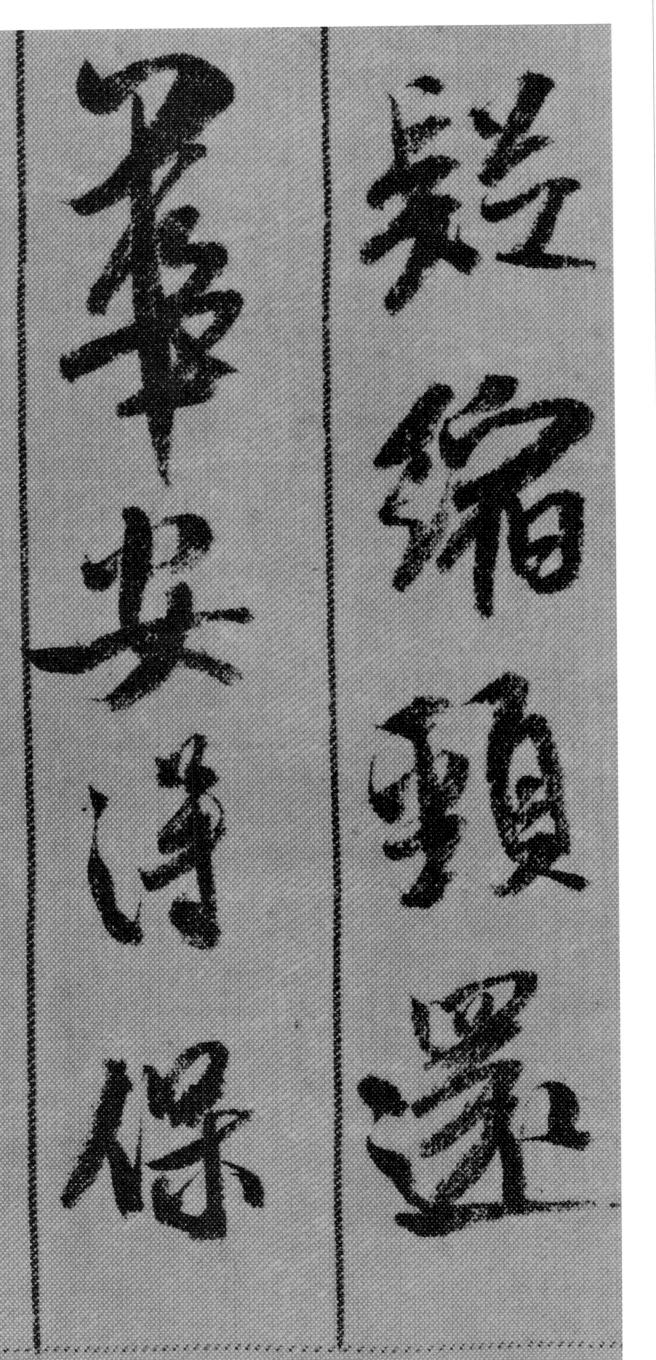

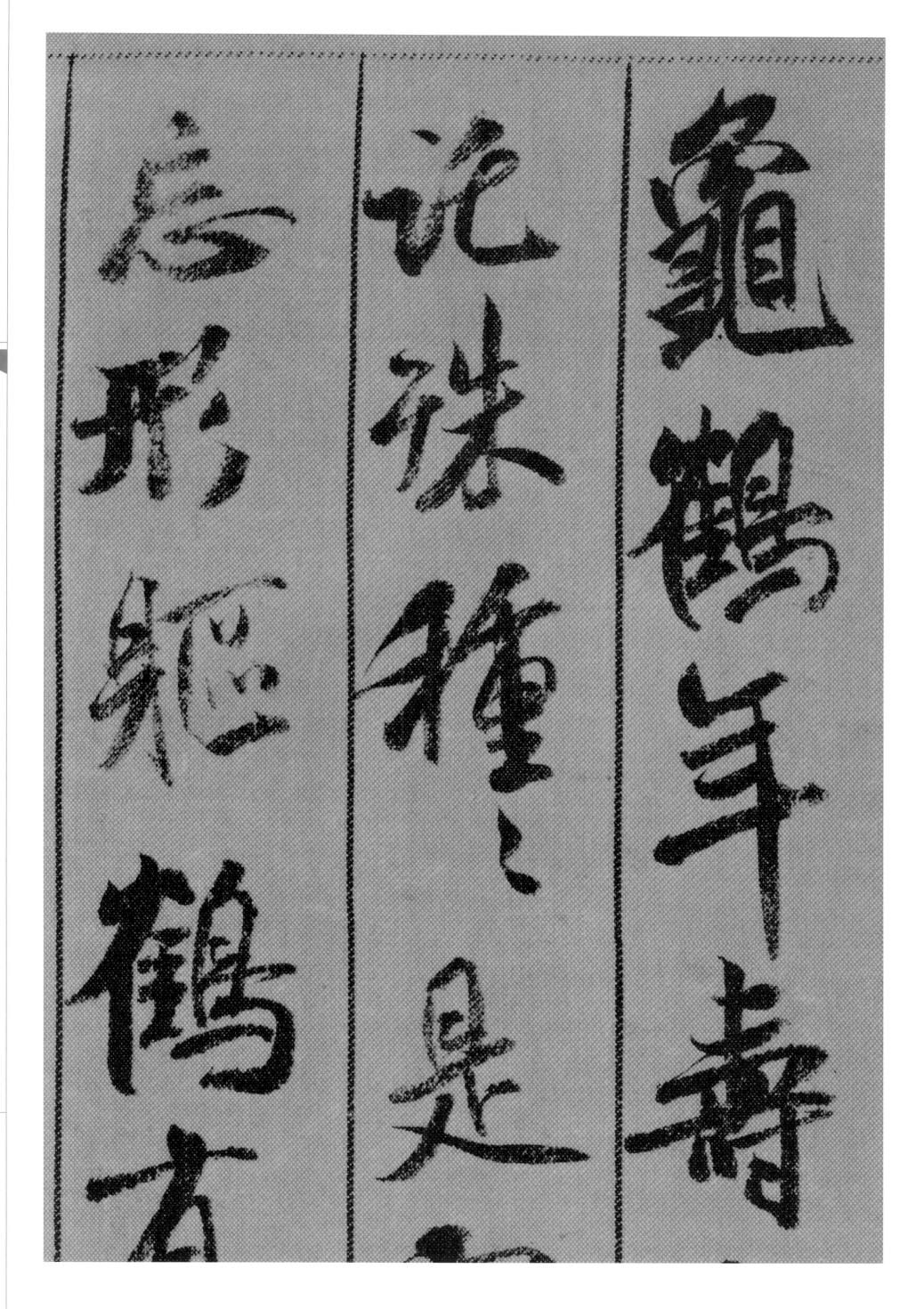

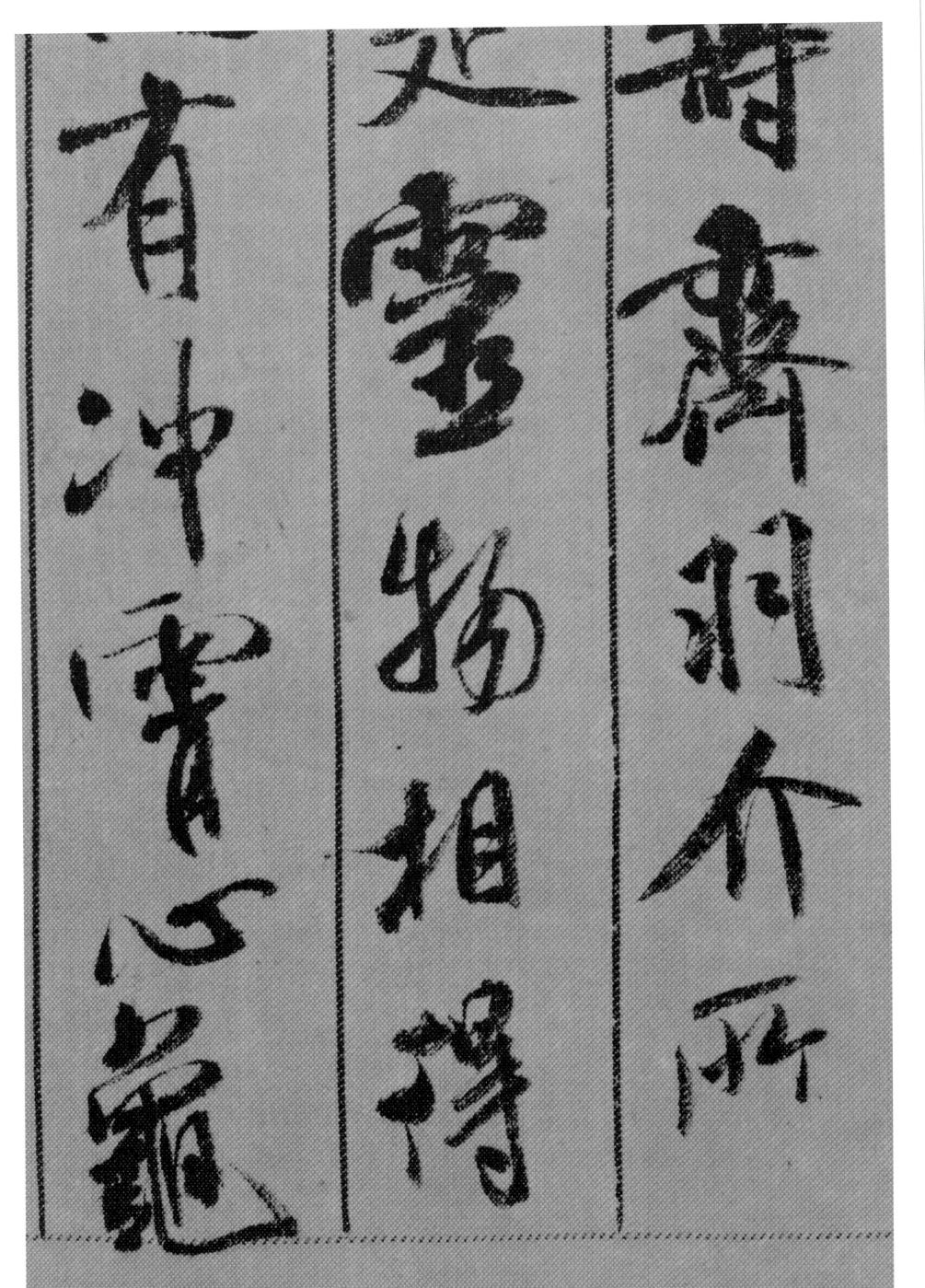

三六

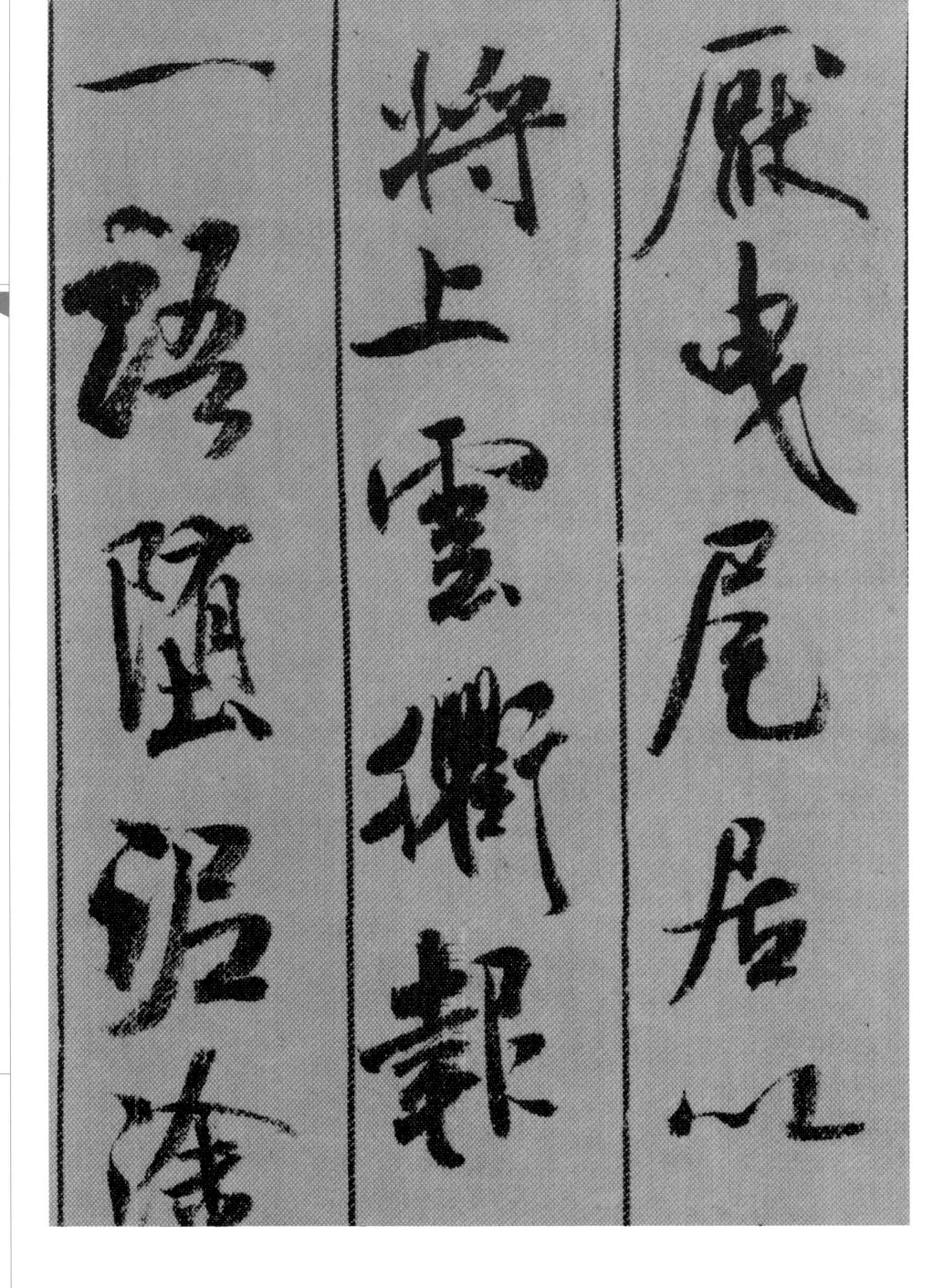

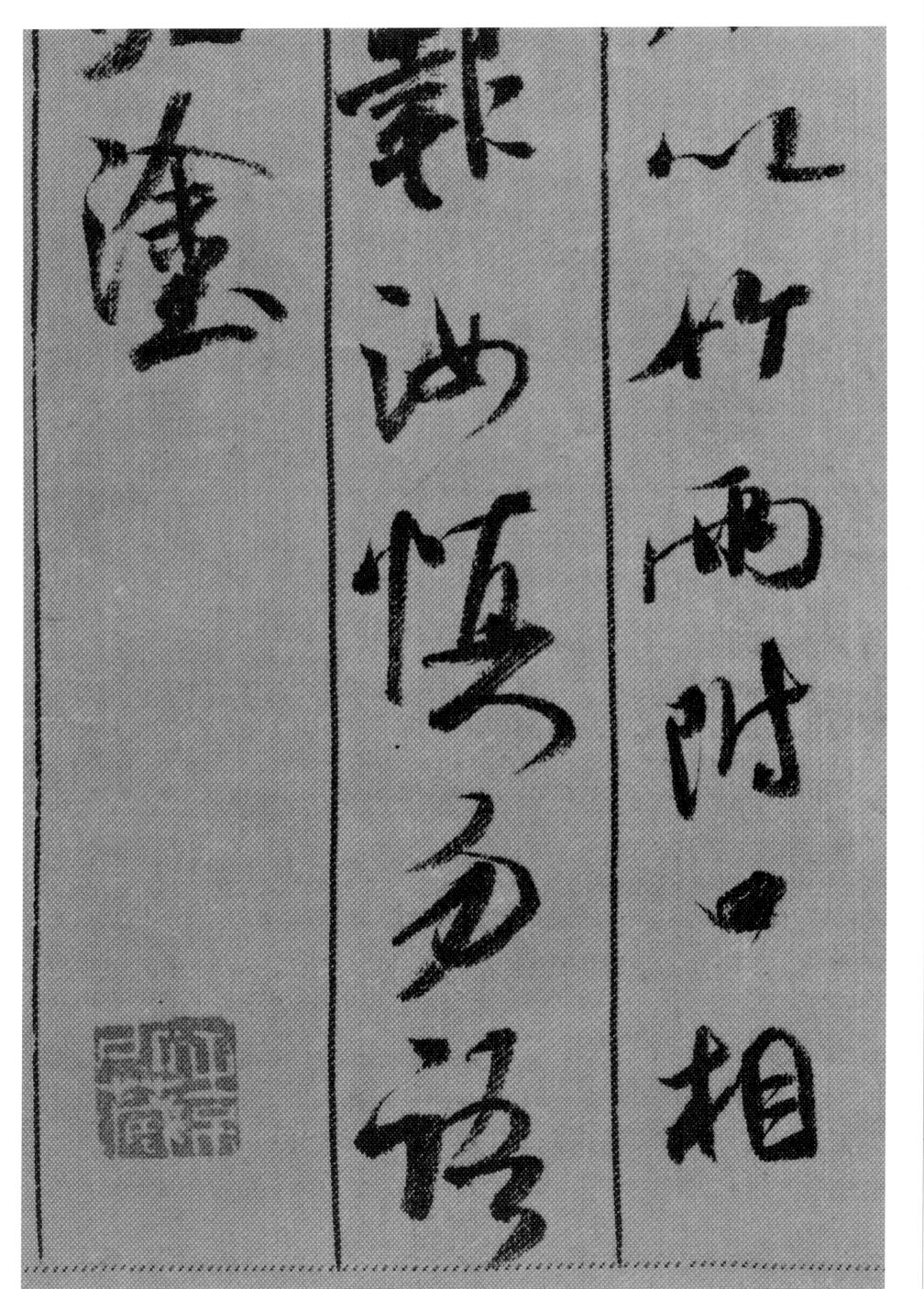

三八

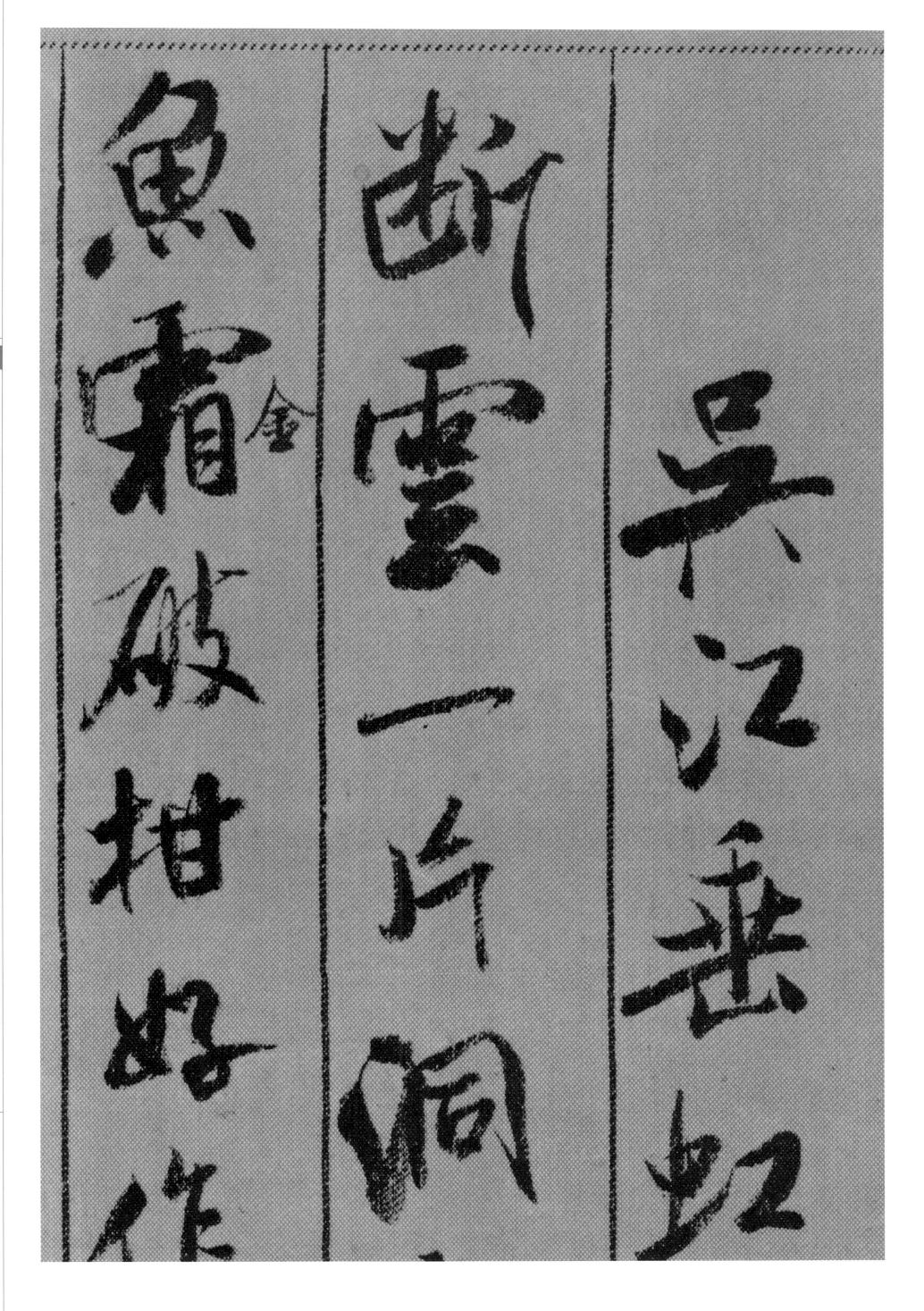

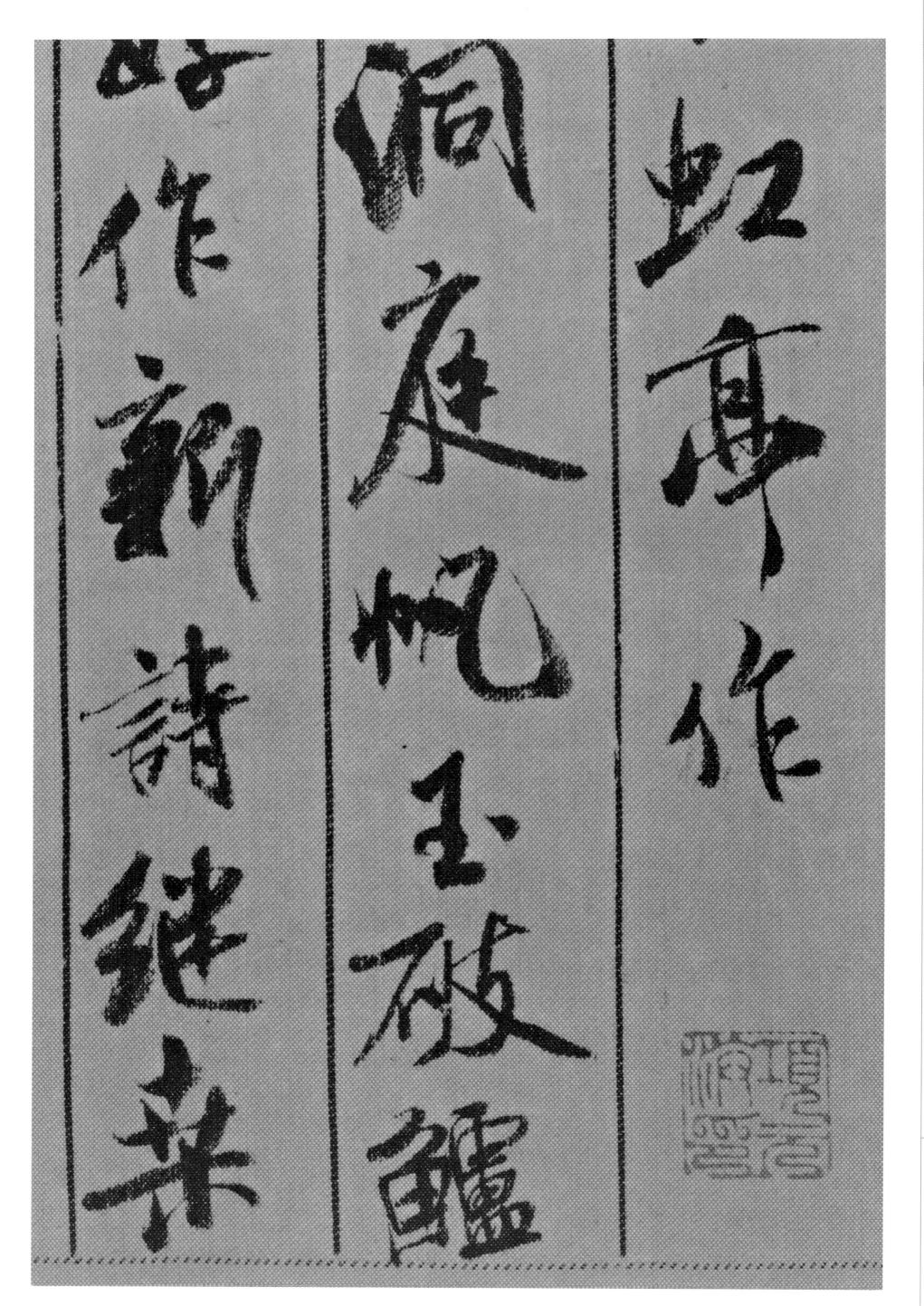

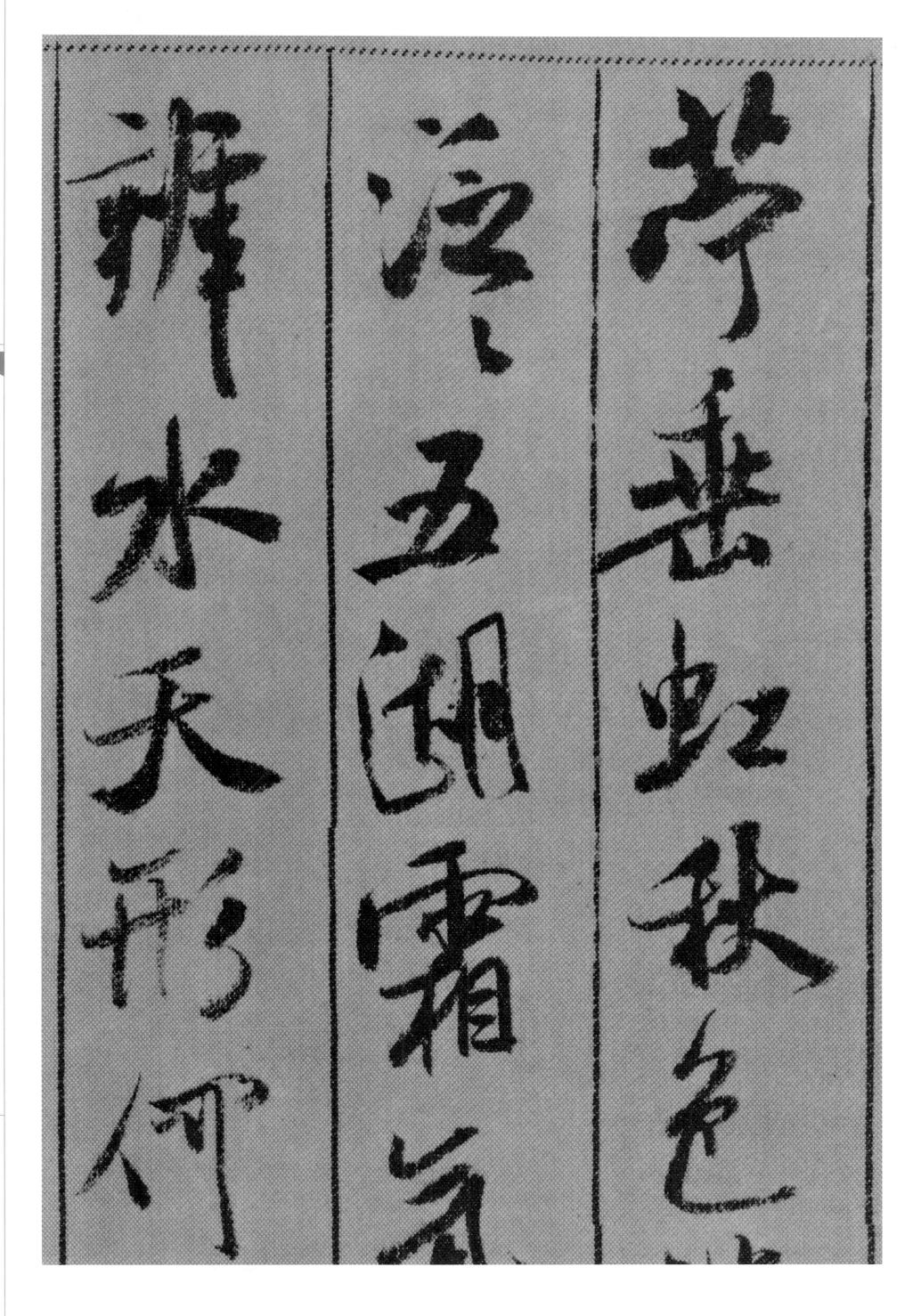

四二

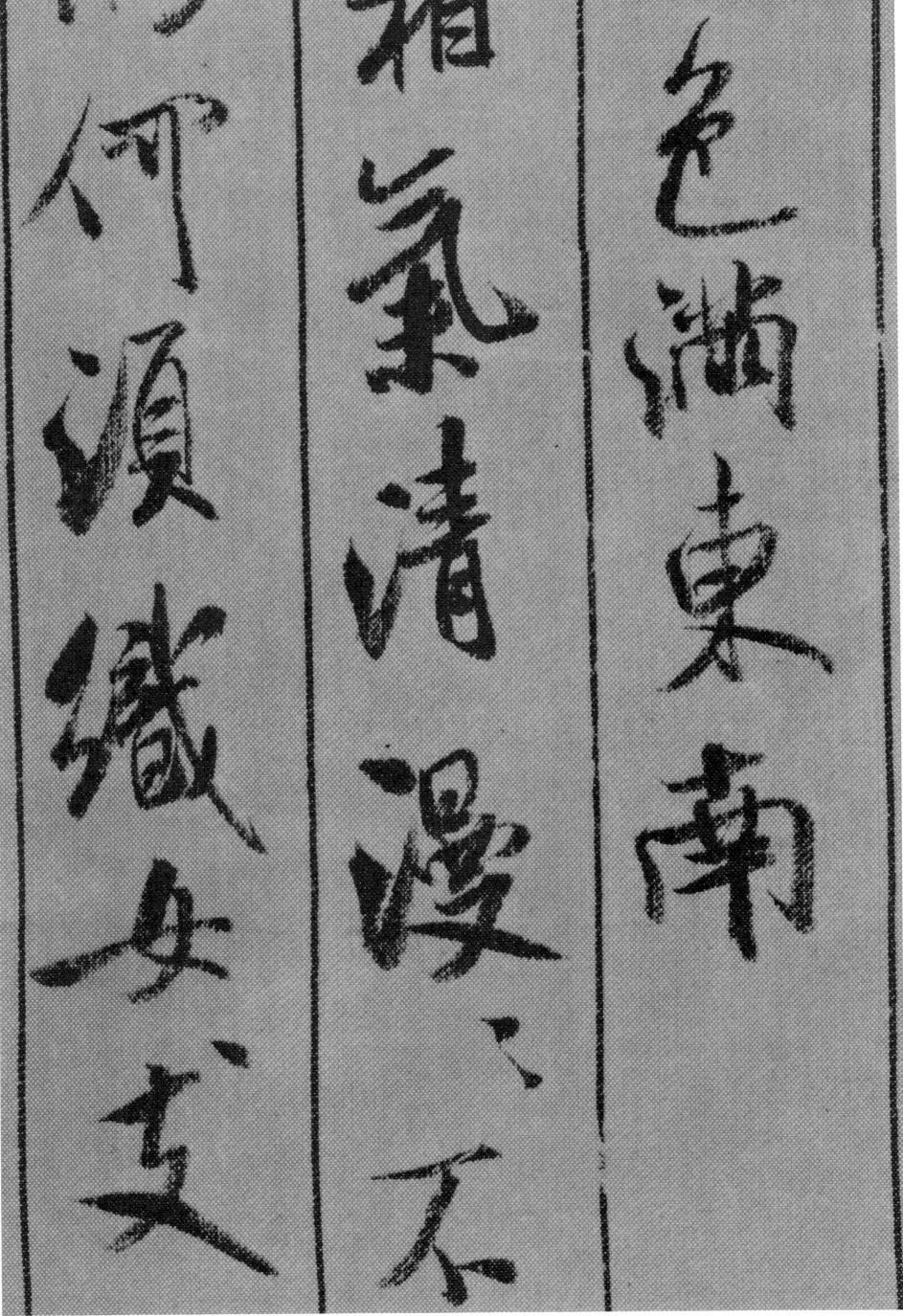

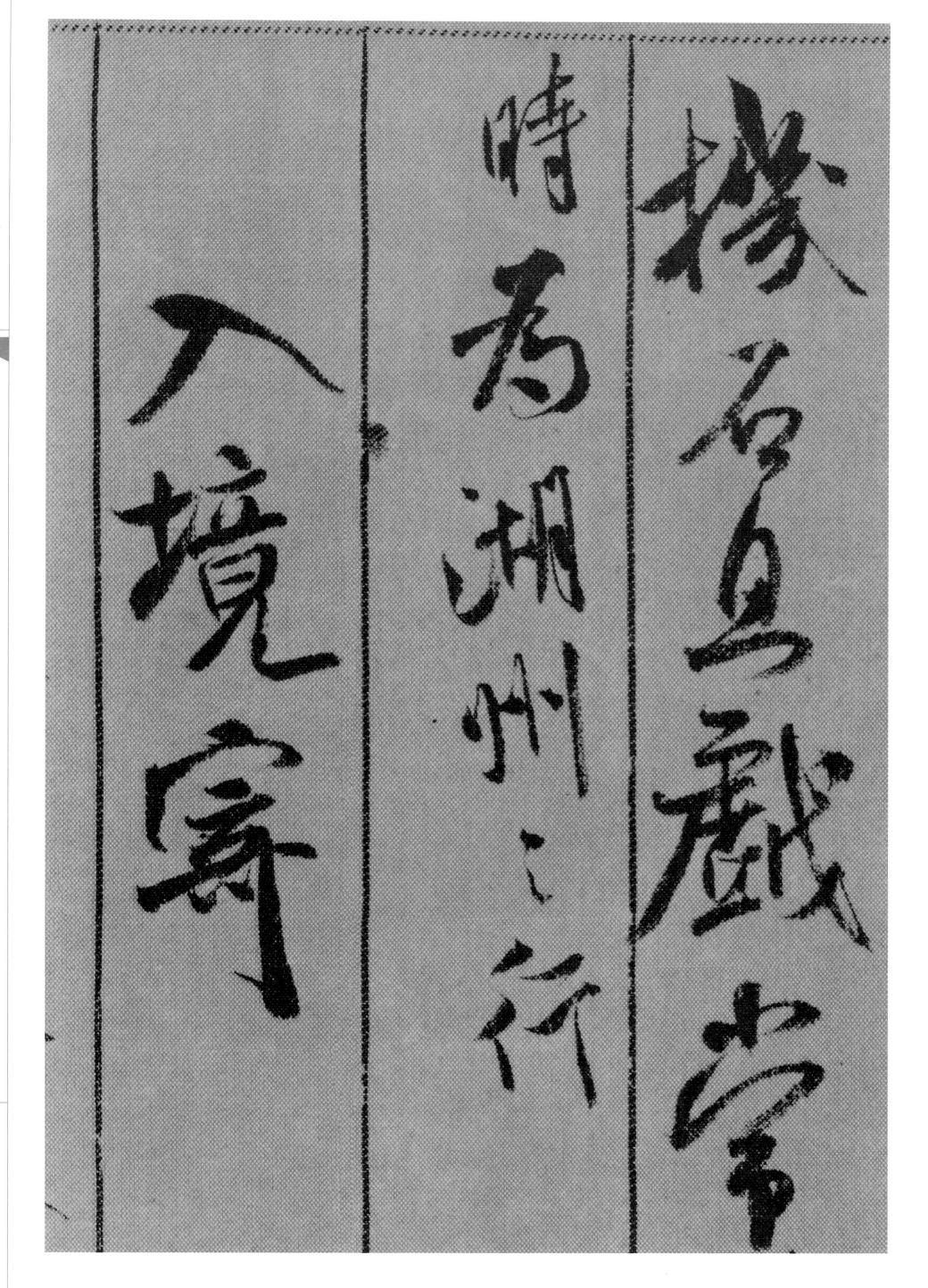

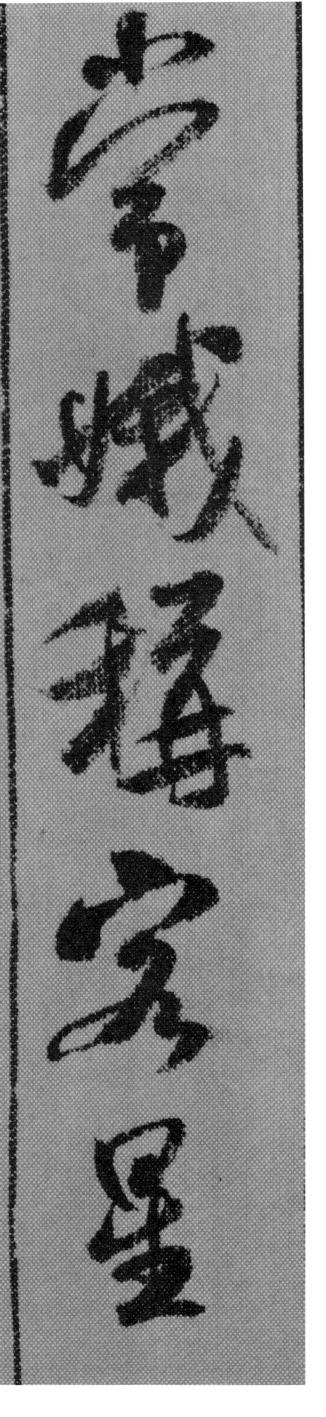

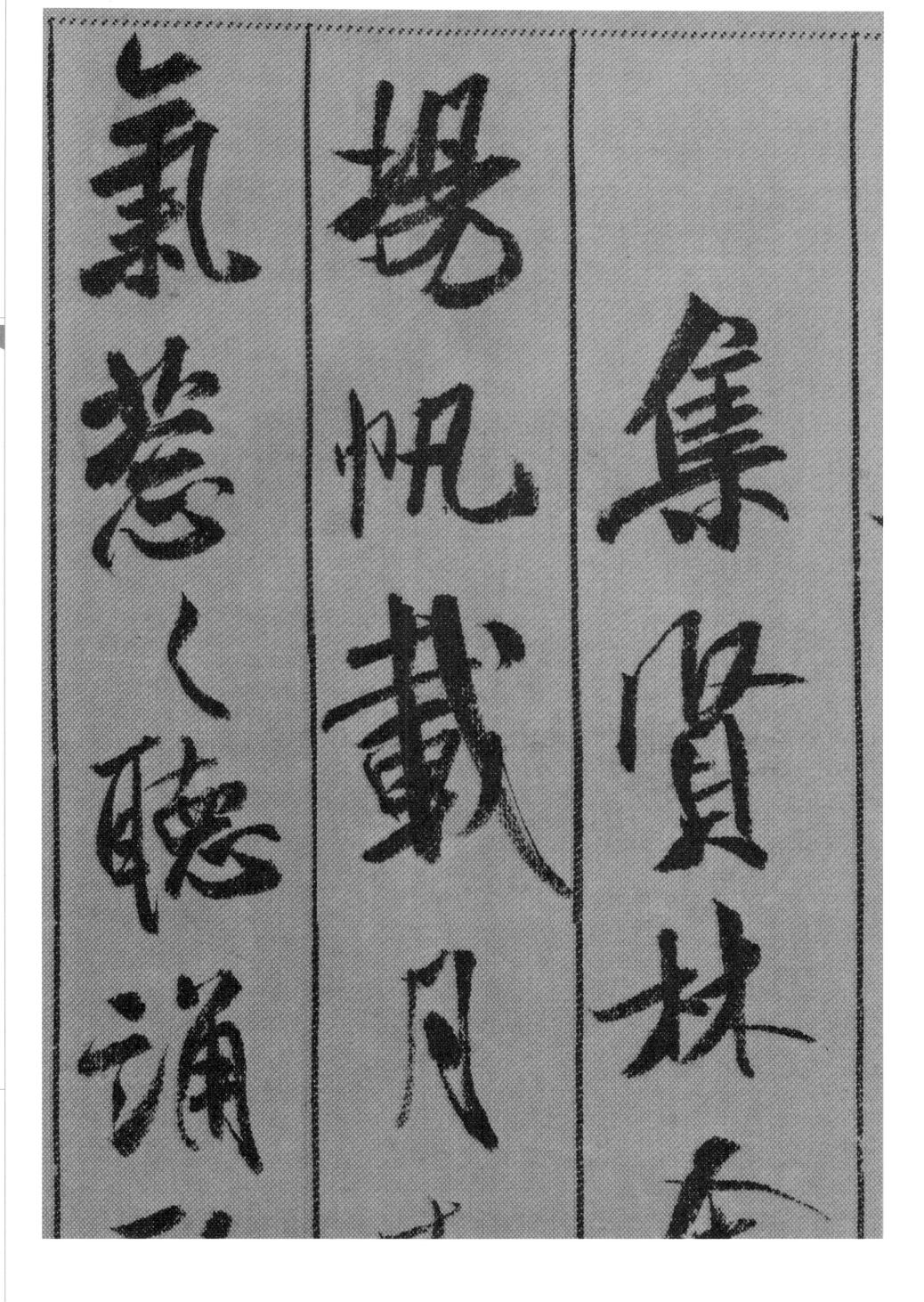

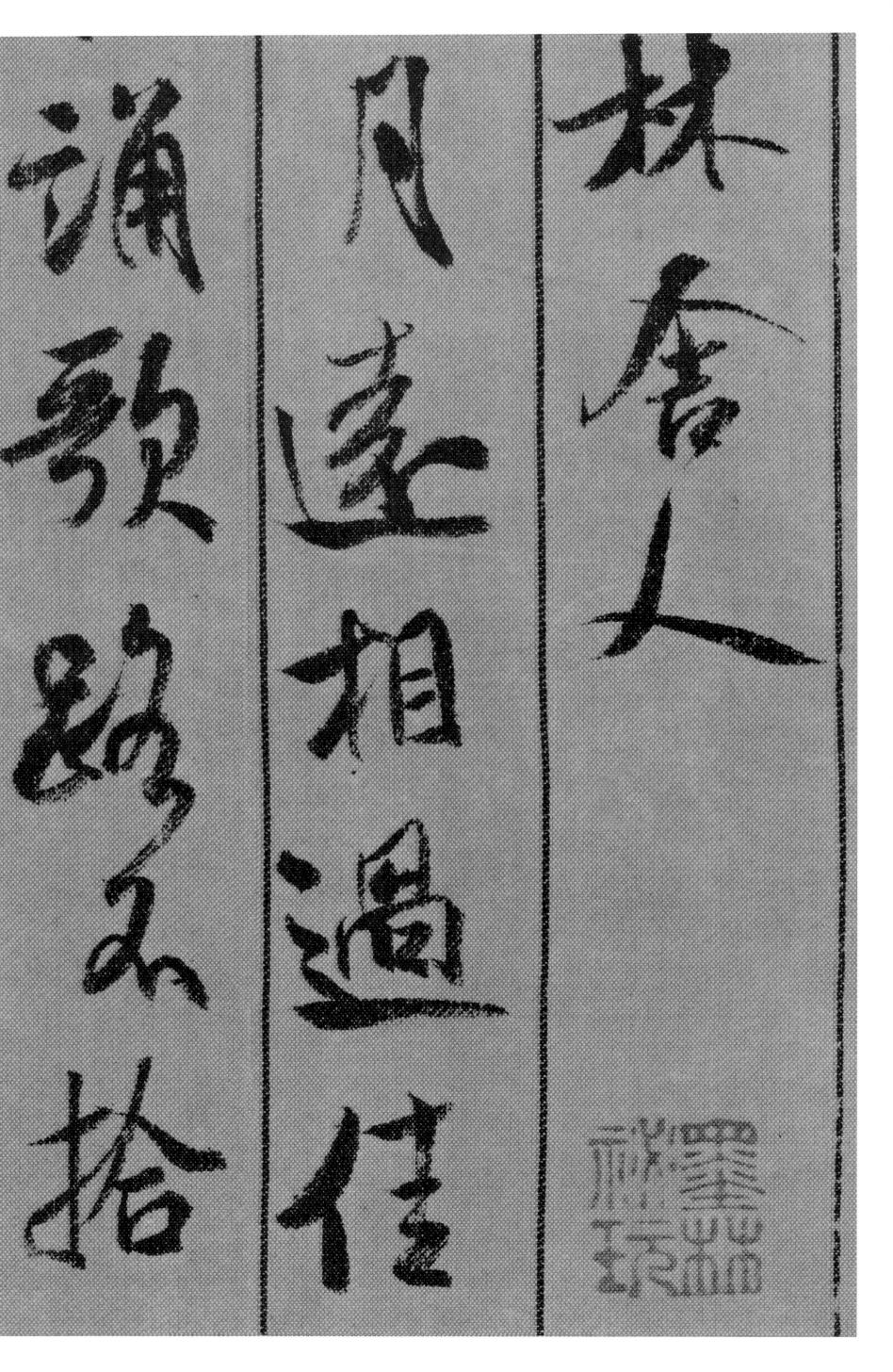

四六

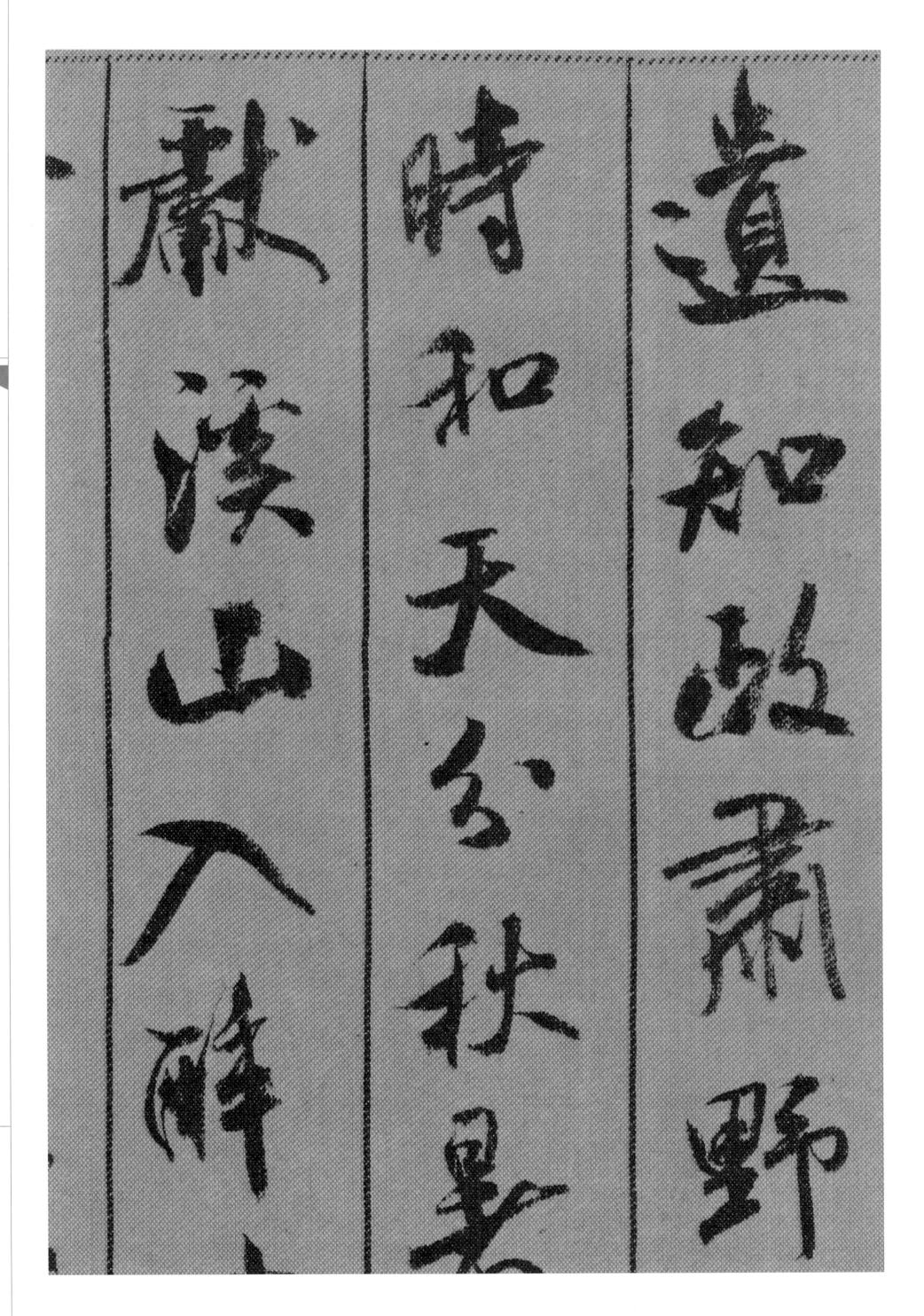

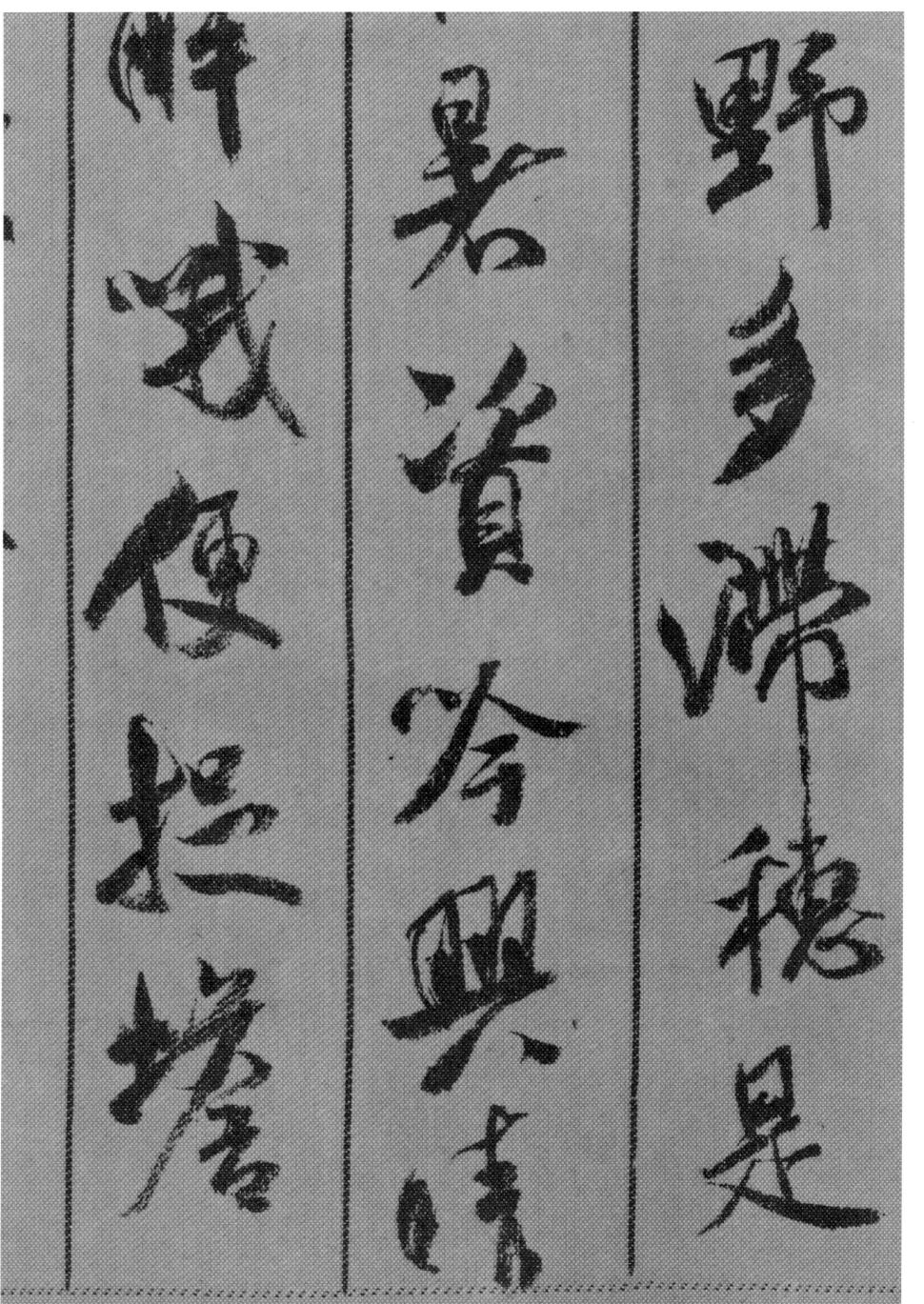

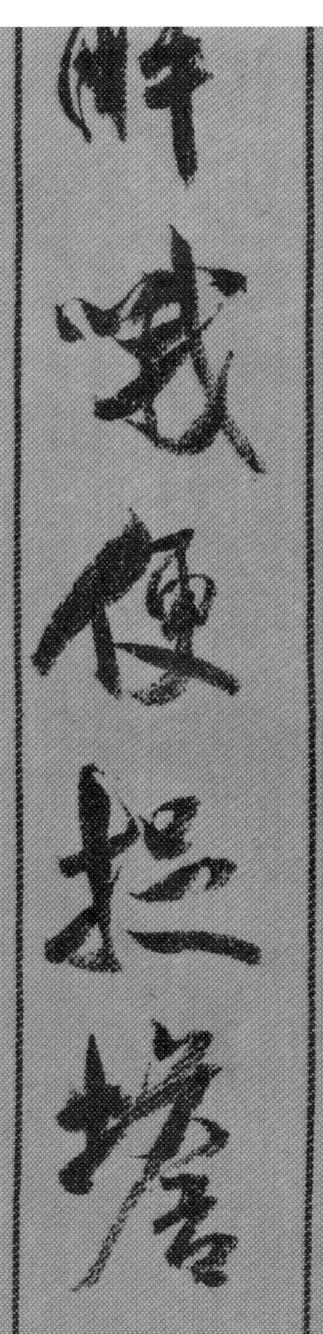

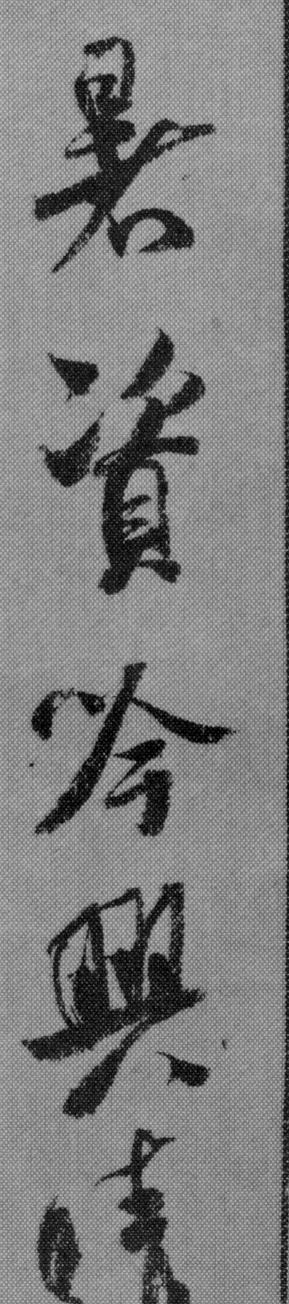

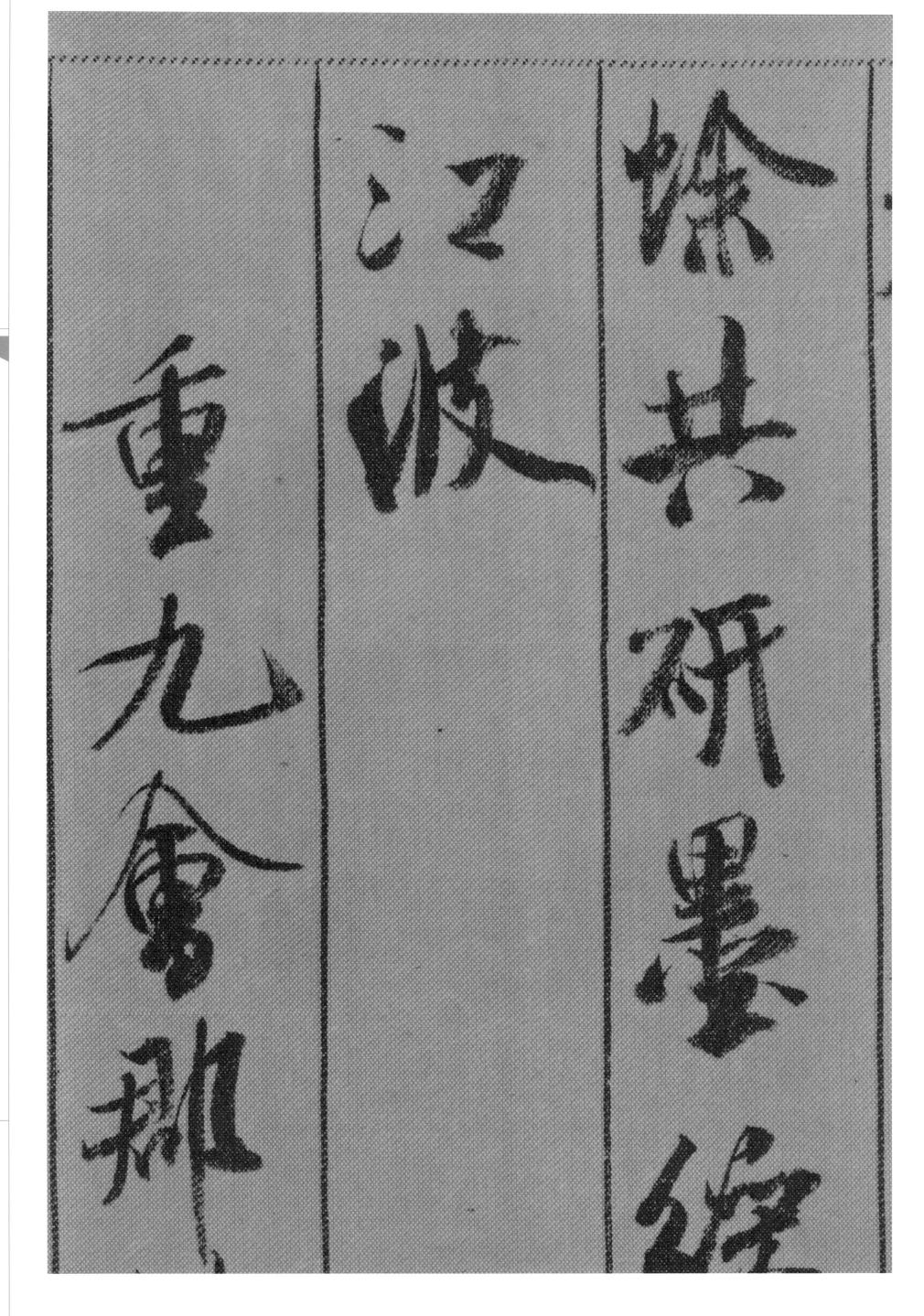

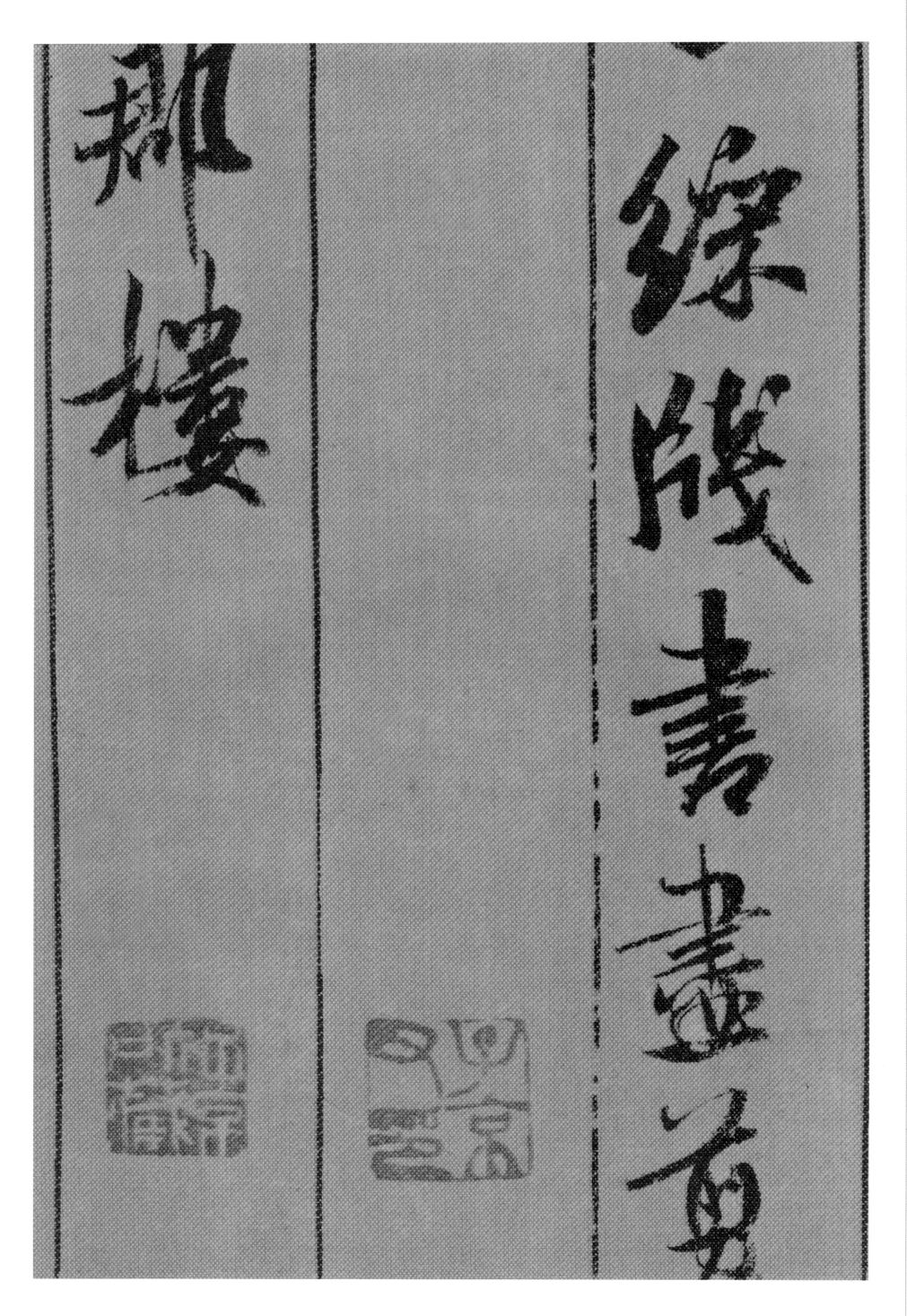

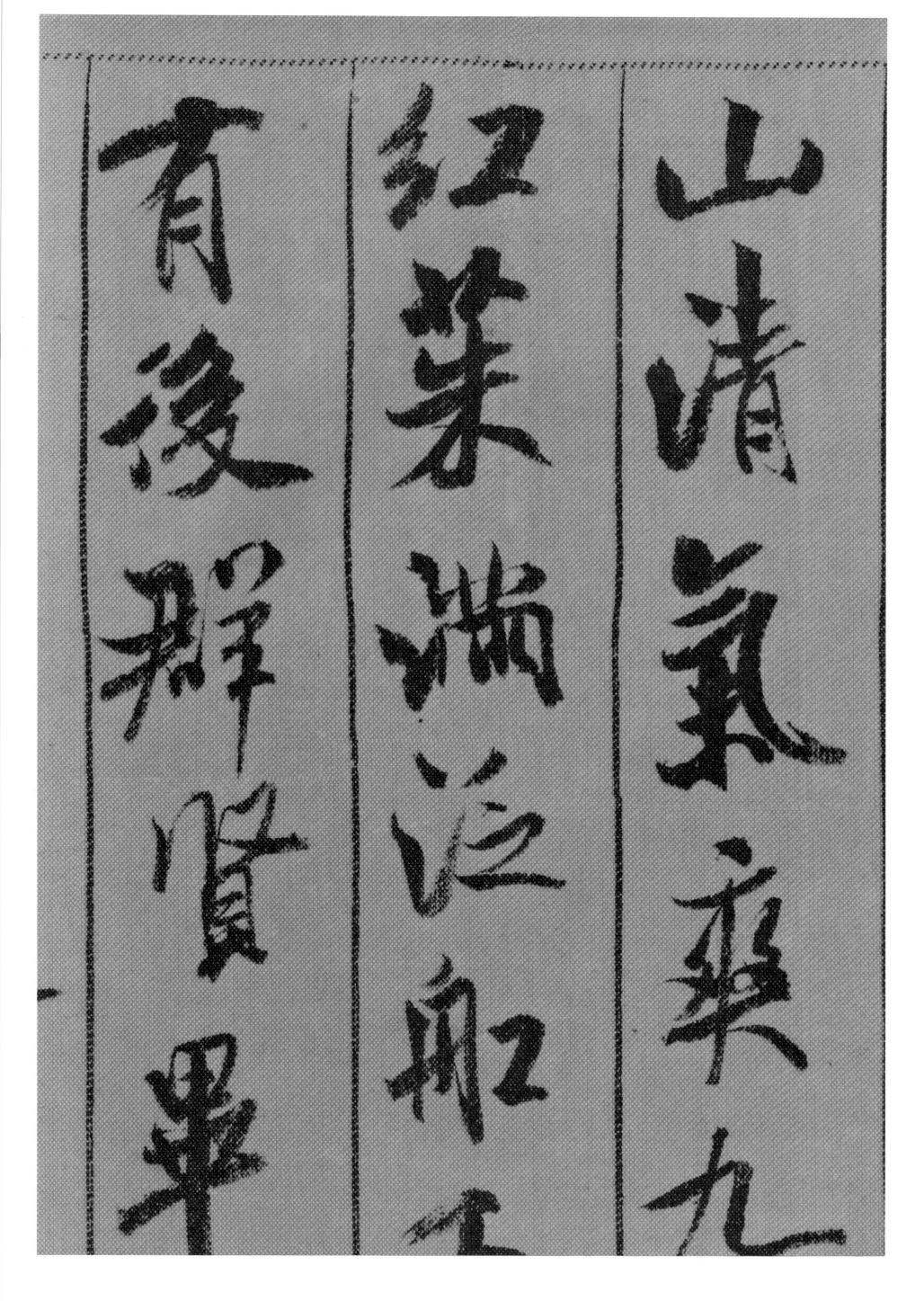

五二

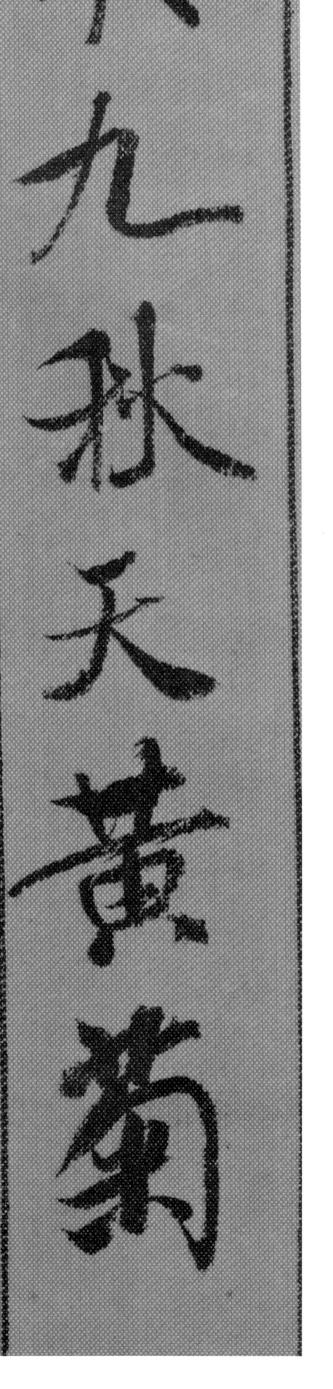

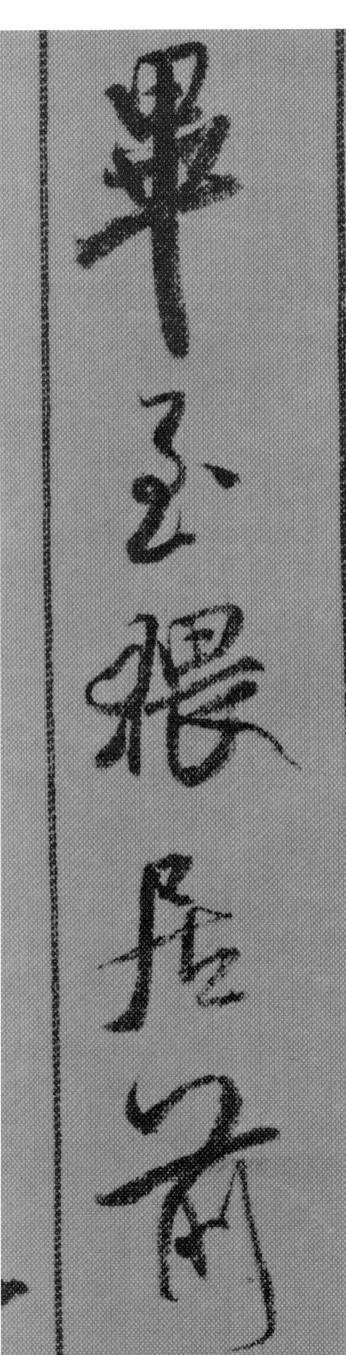

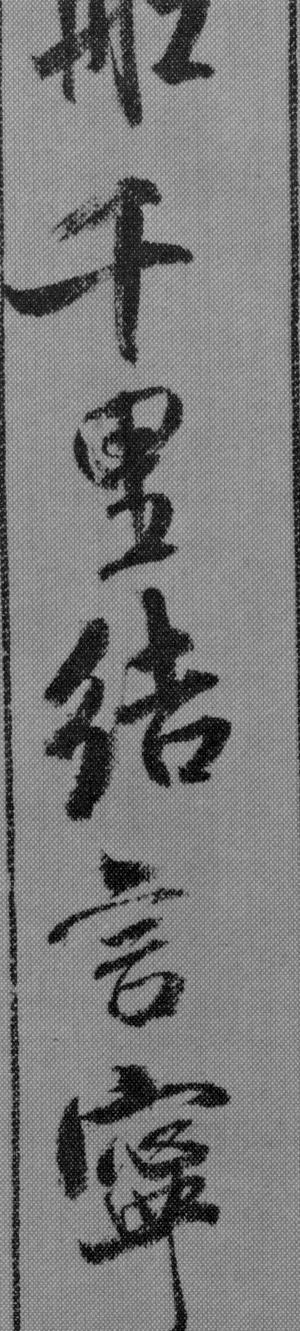

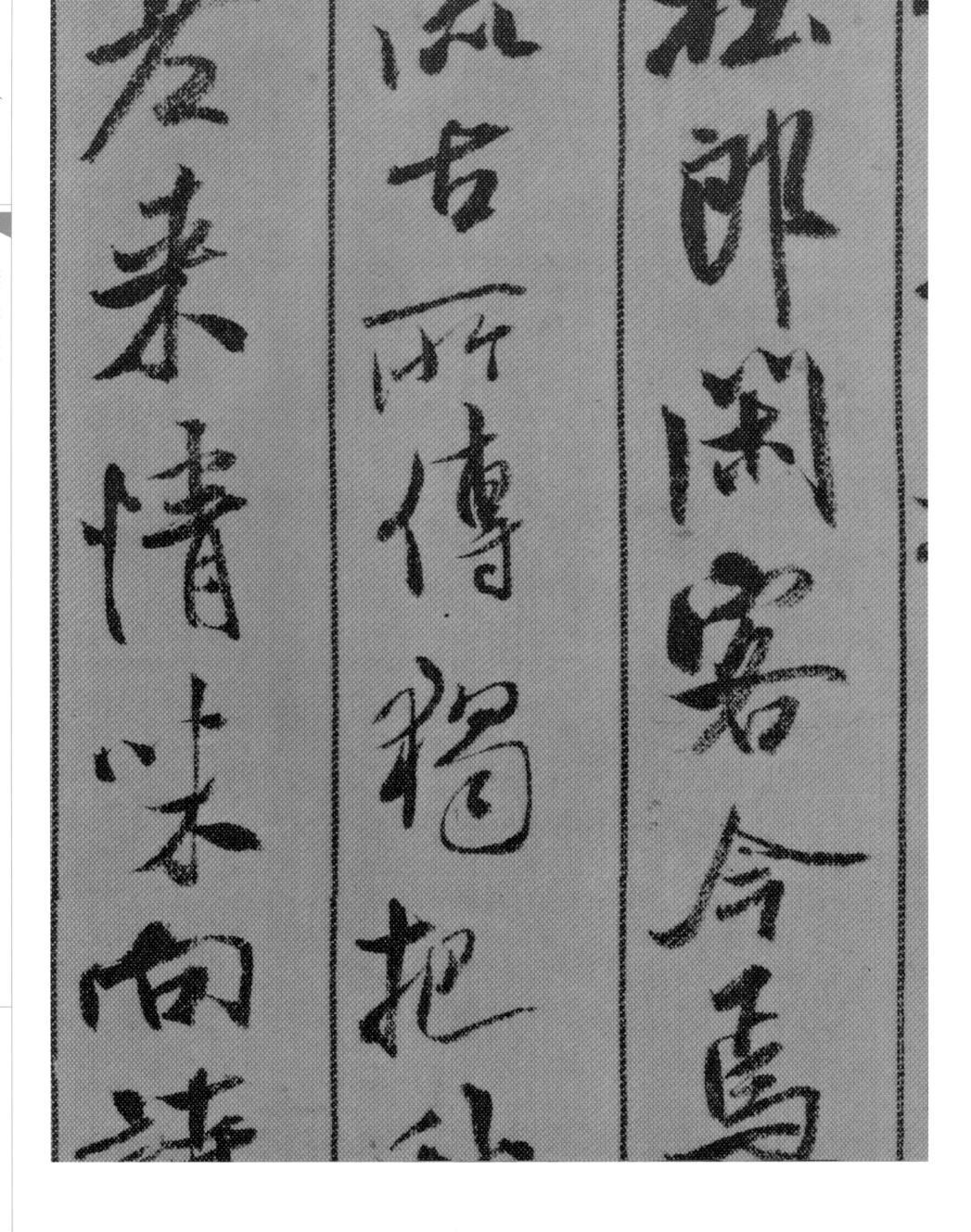

8387787878888888878787878*787878777777778787878787848<mark>*</mark>578757872777777777777777777

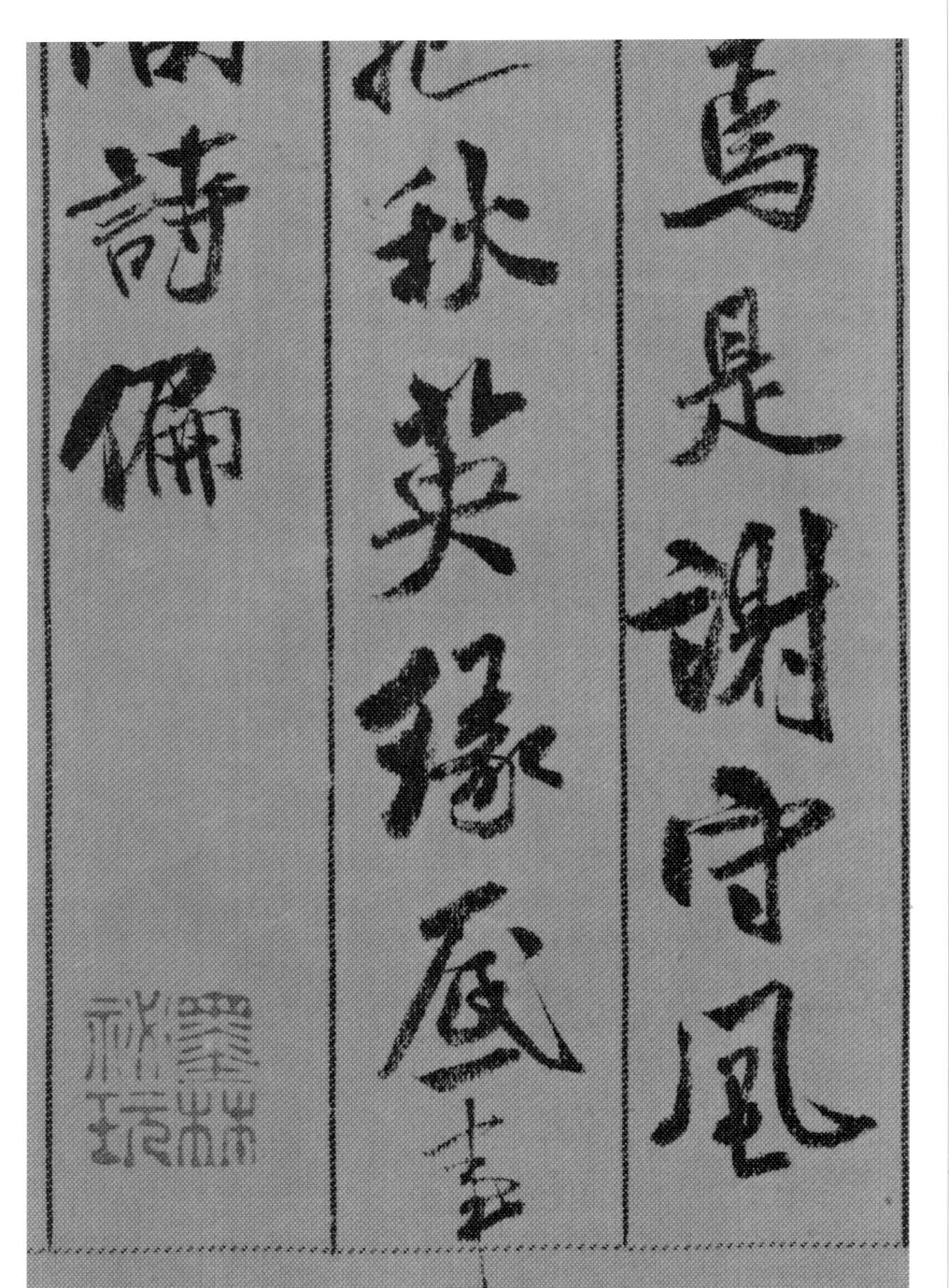

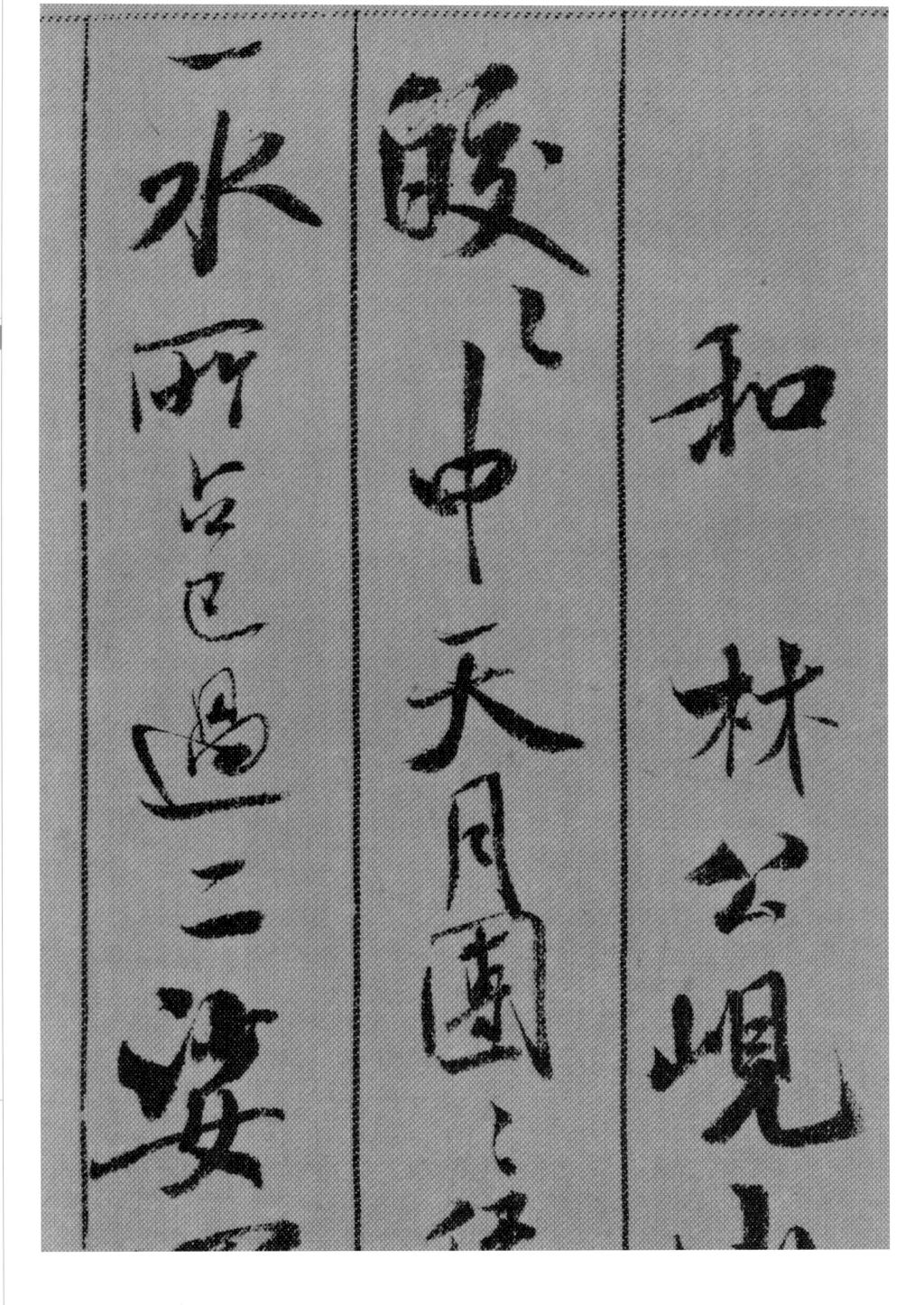

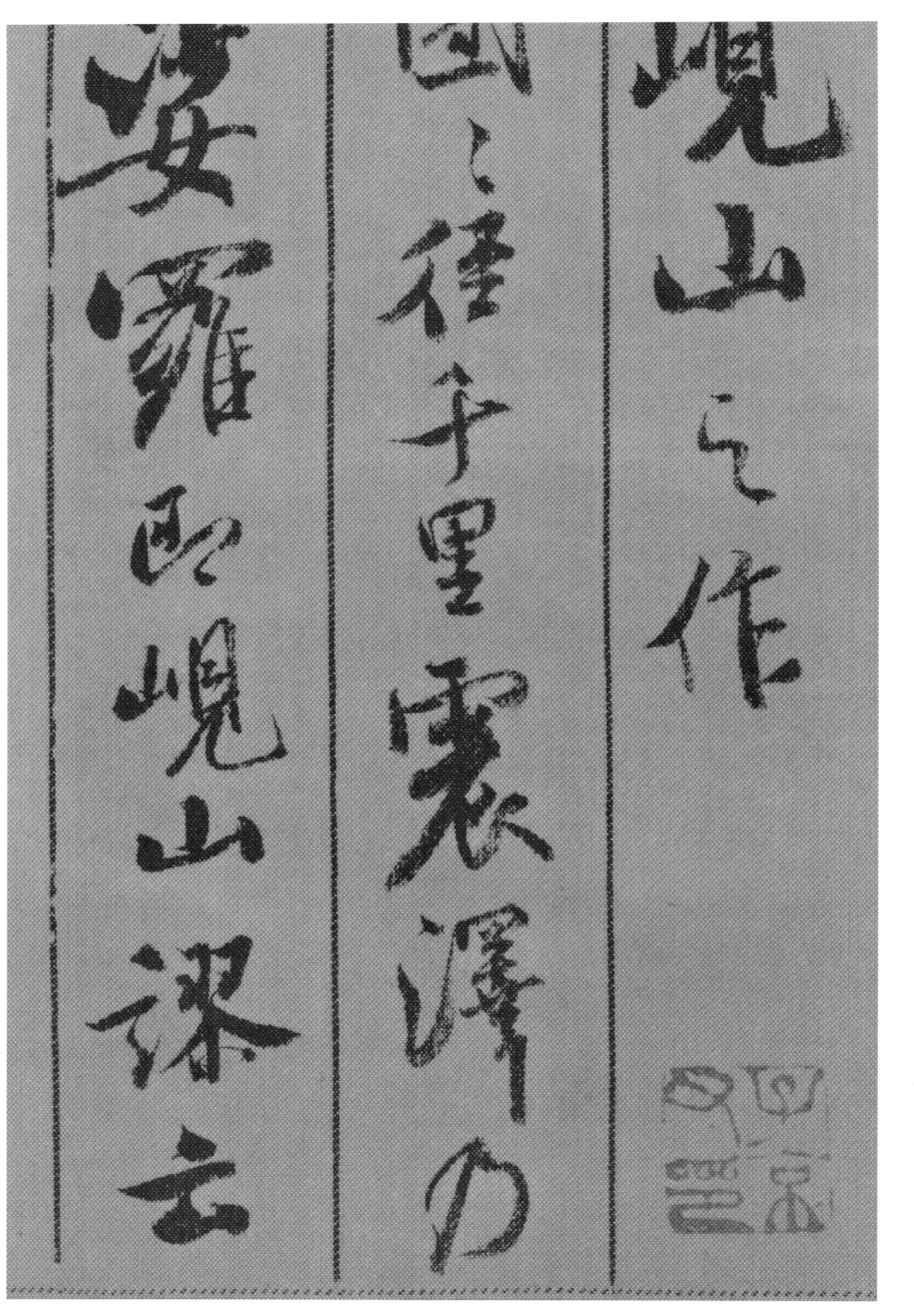

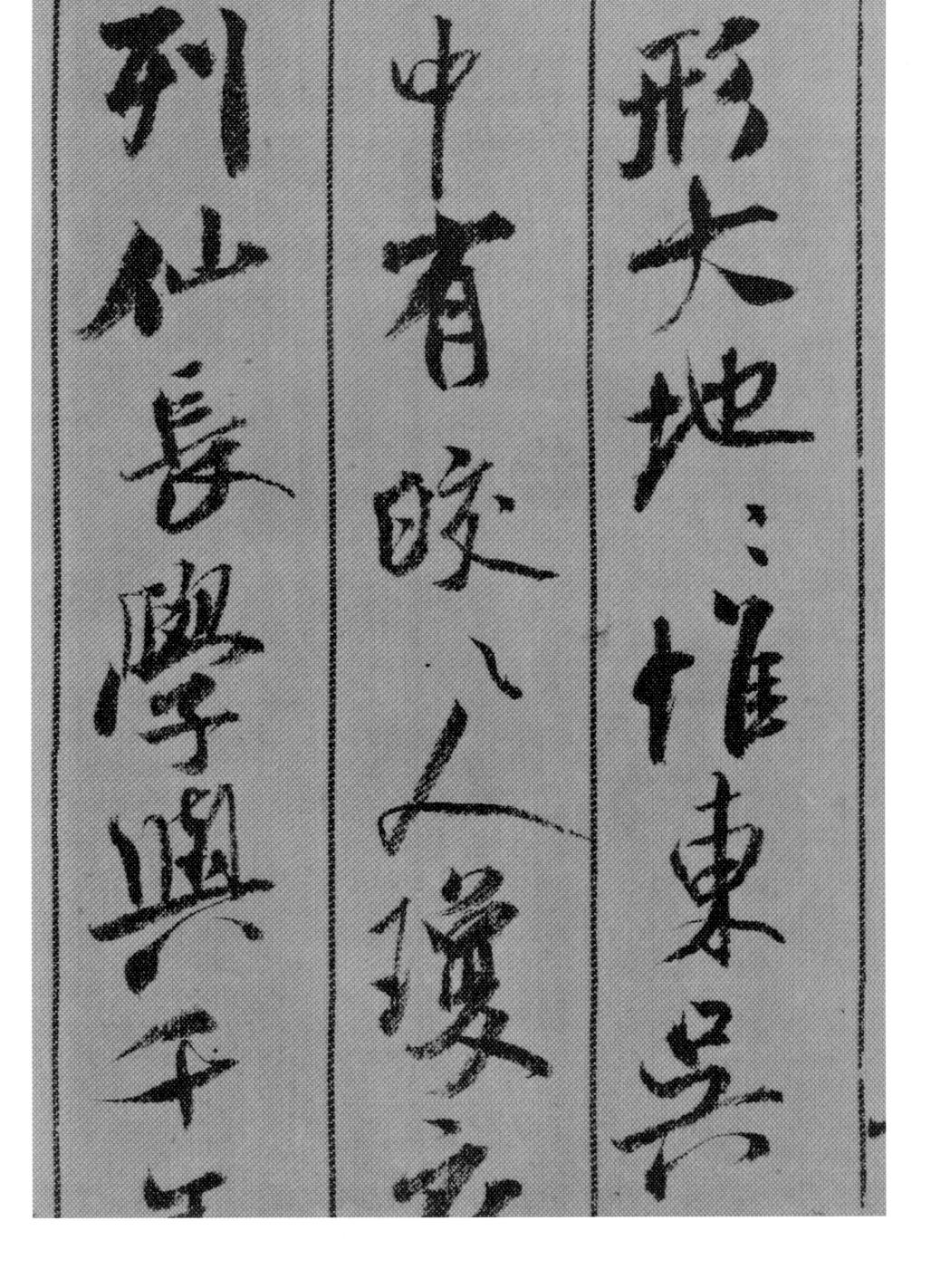

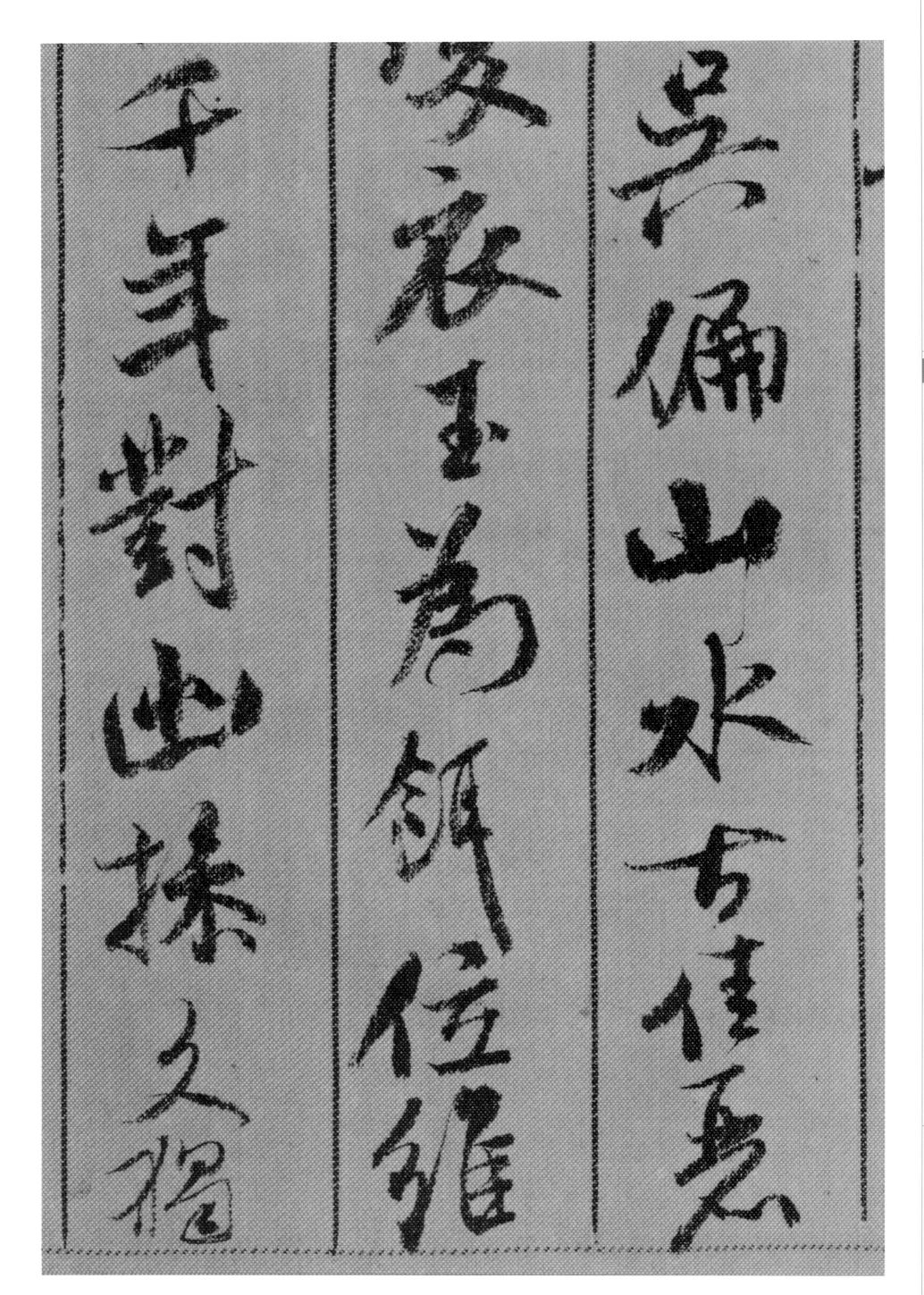

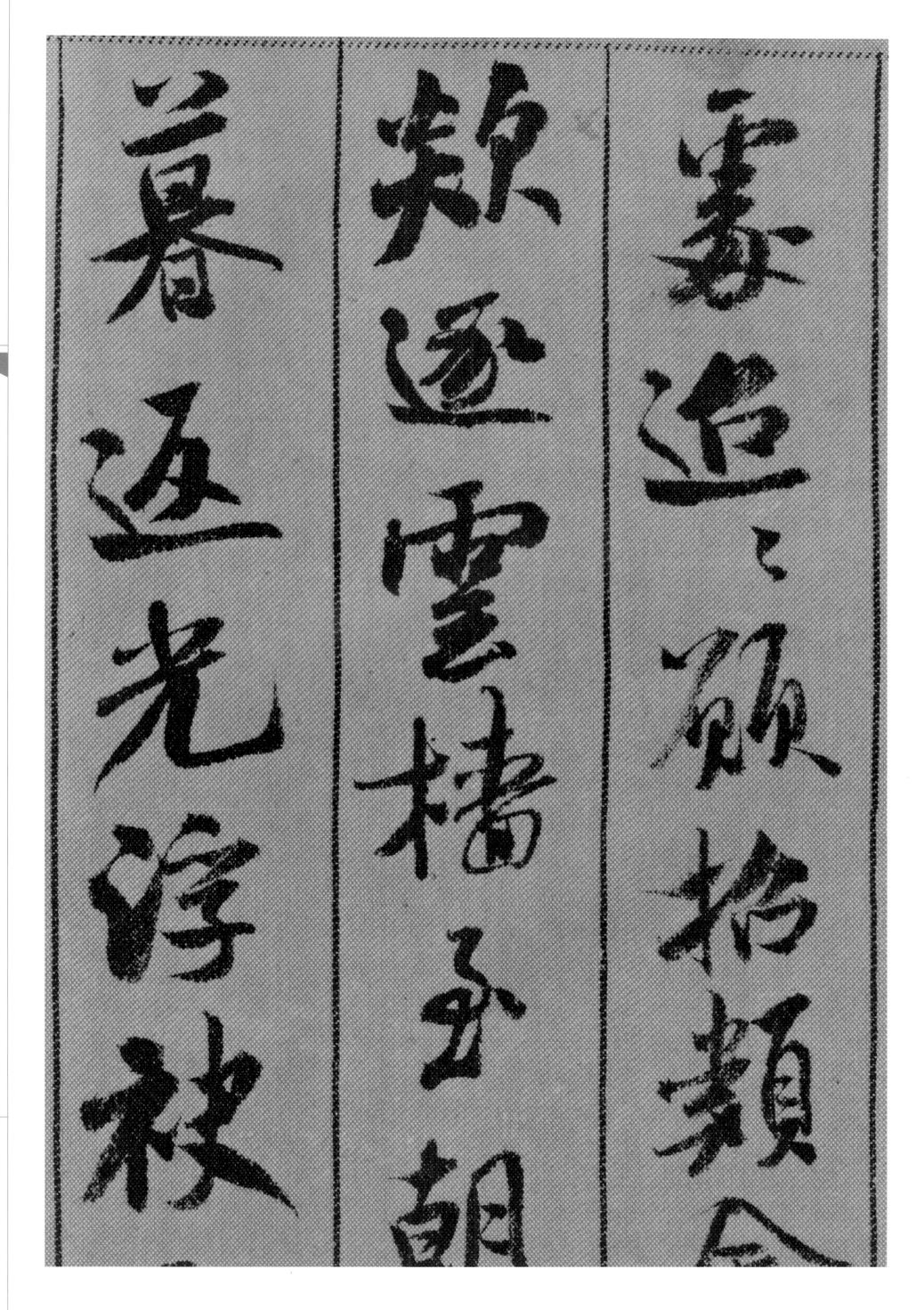

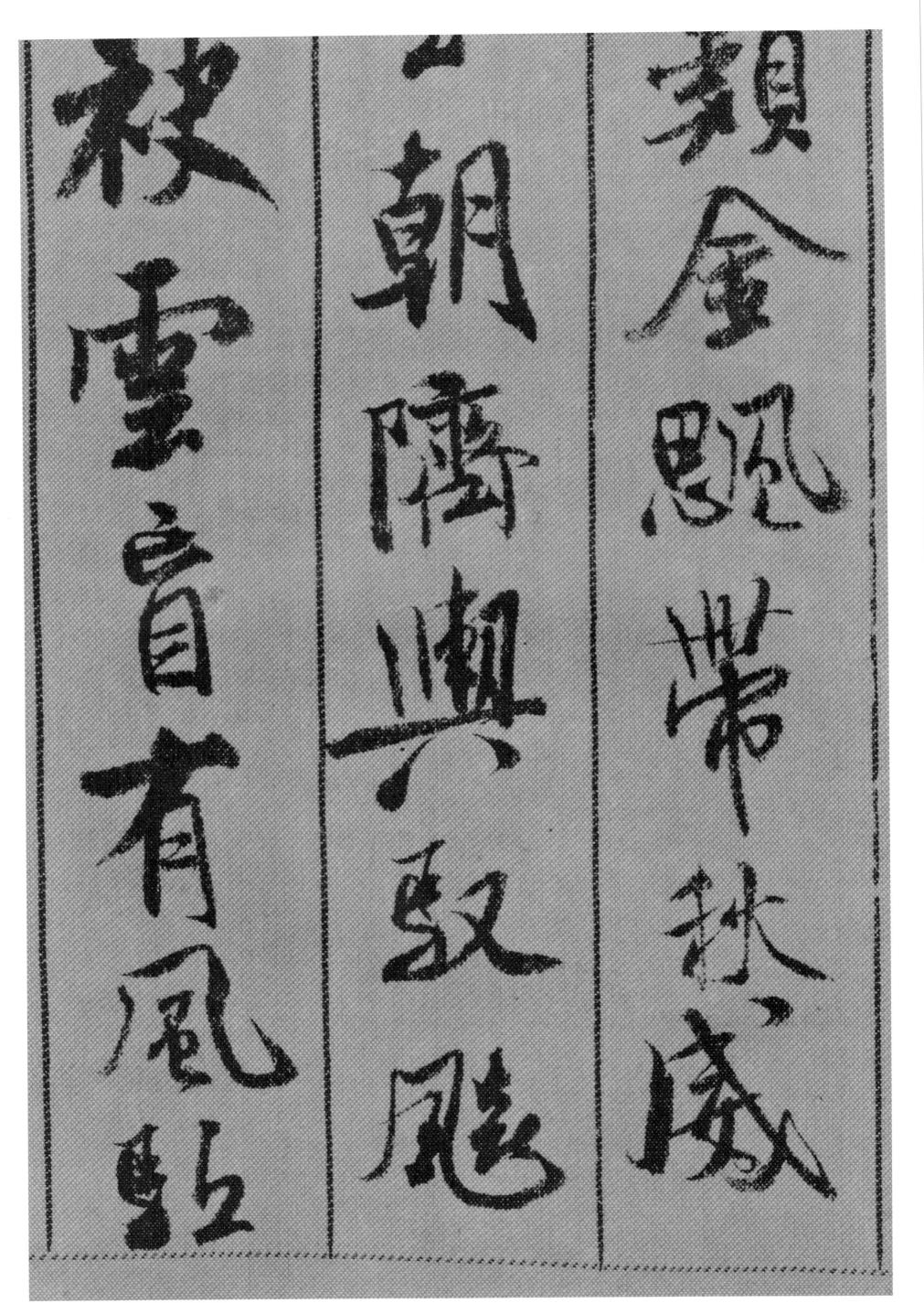

六〇

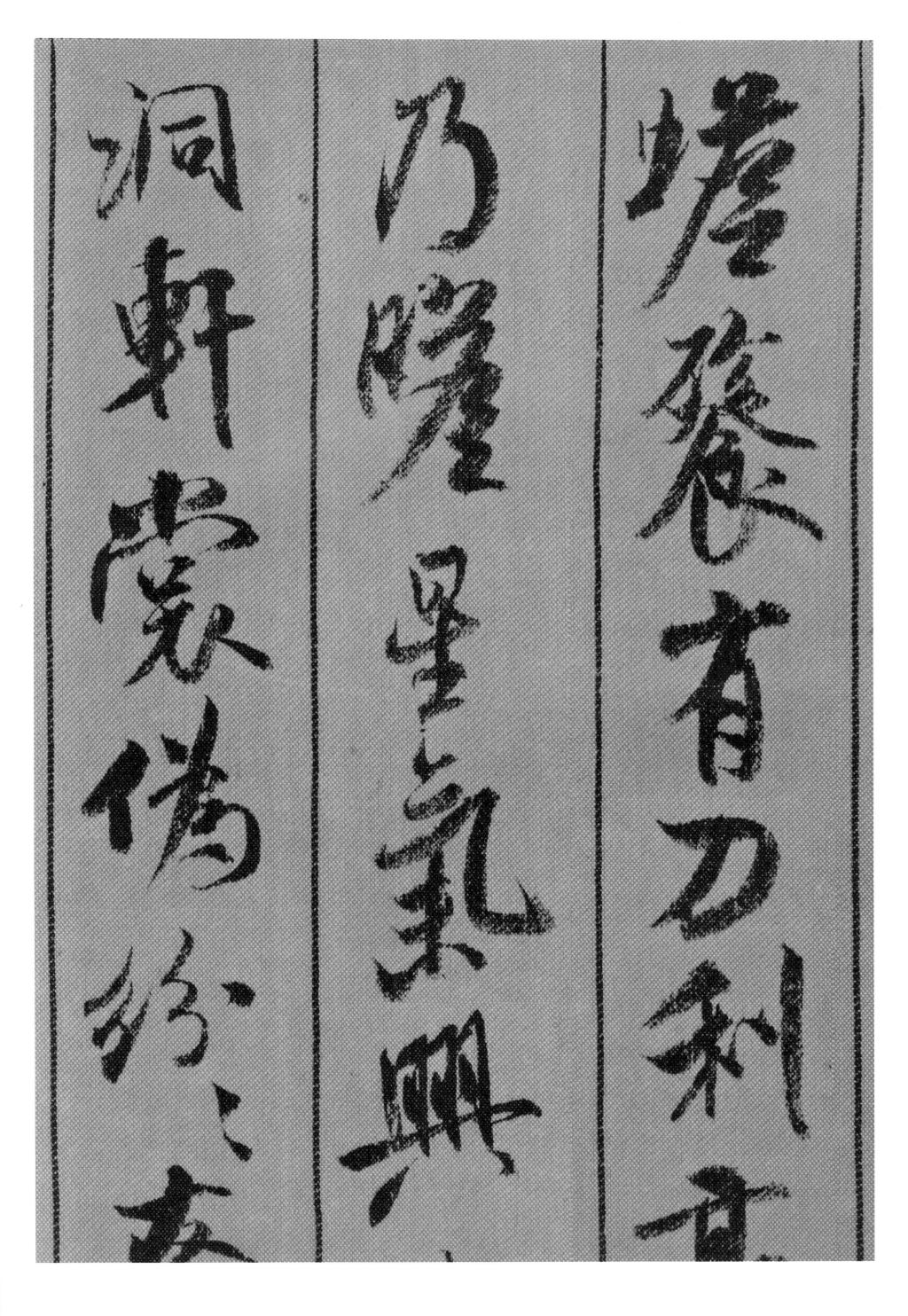

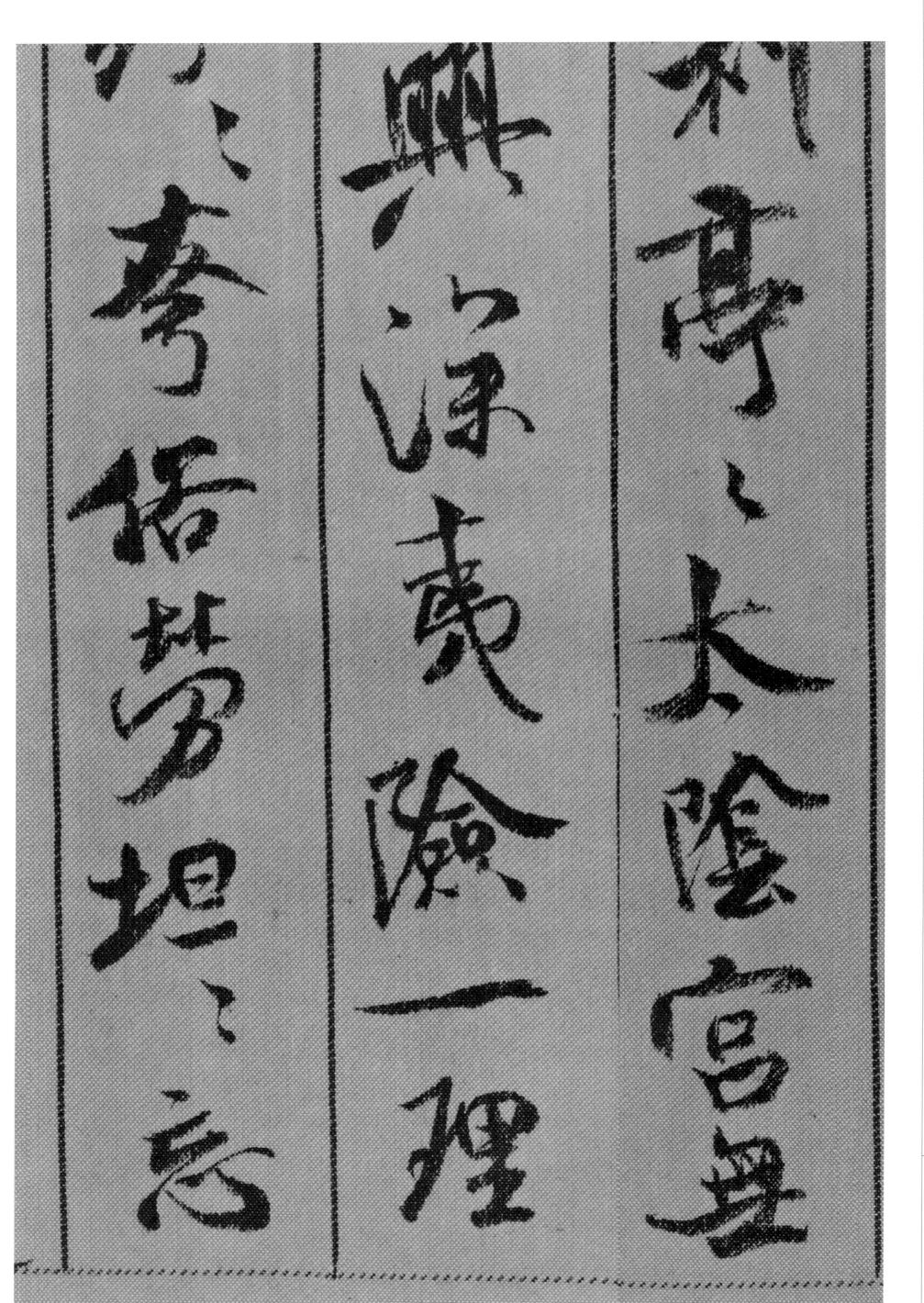

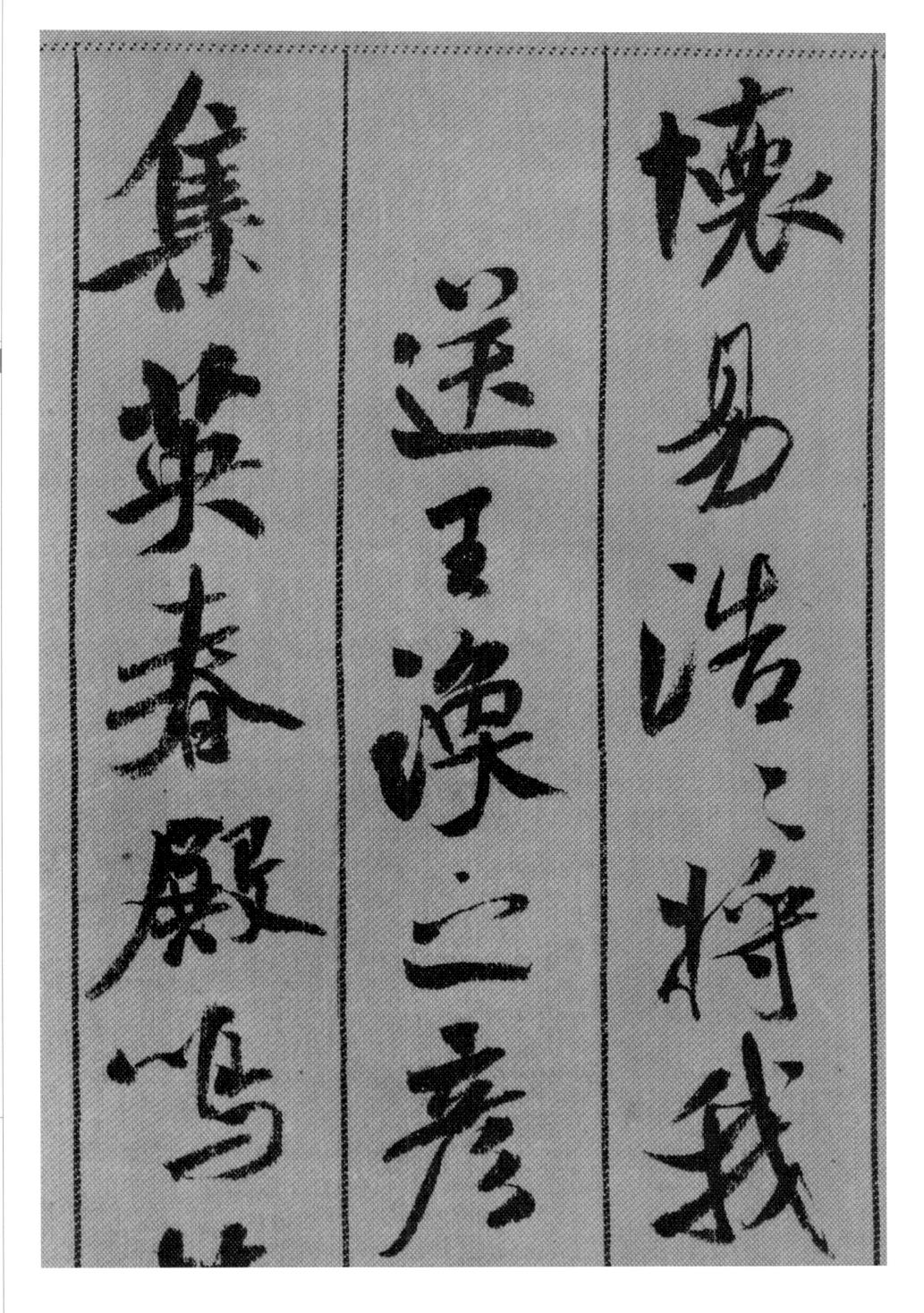

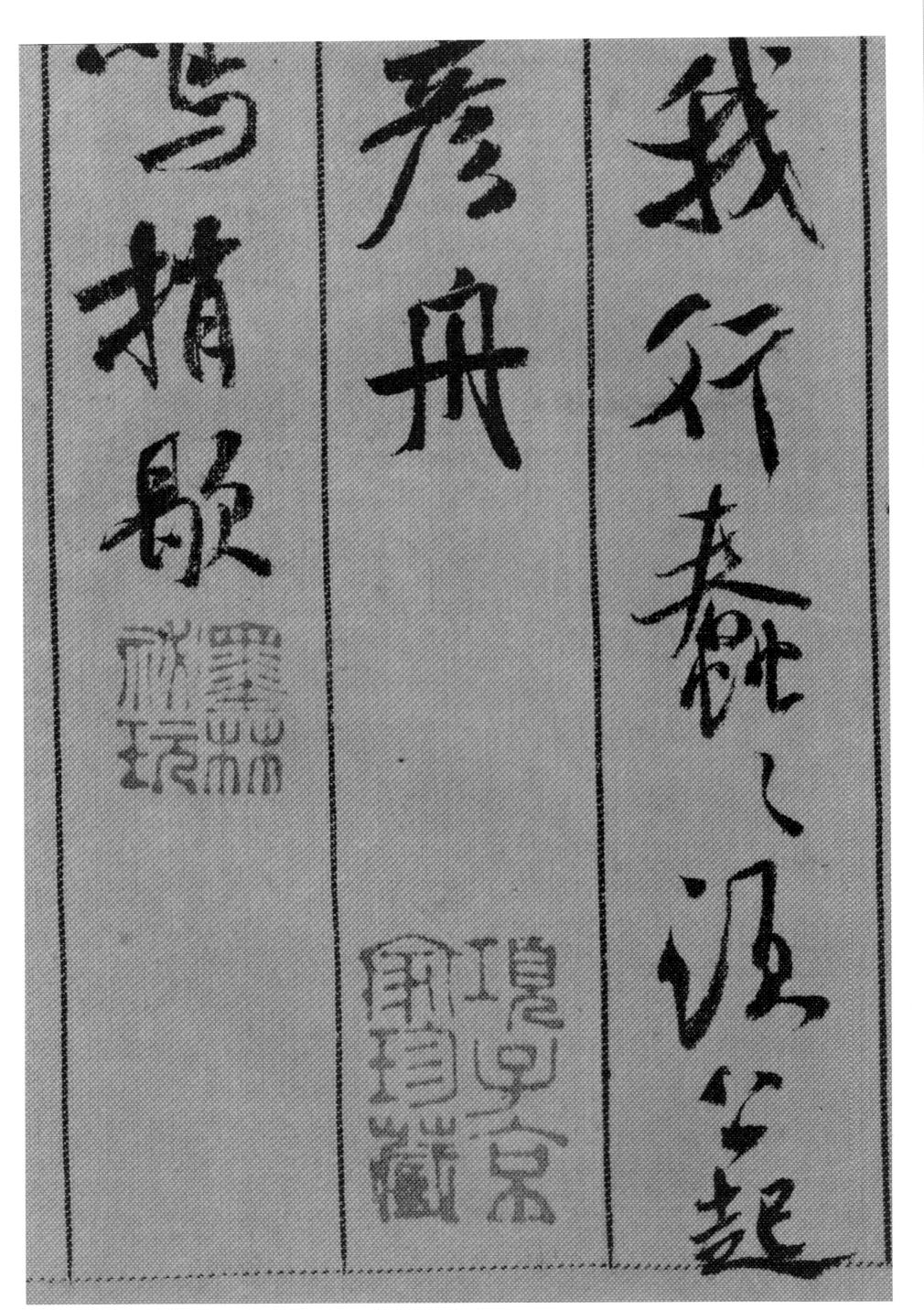

六四

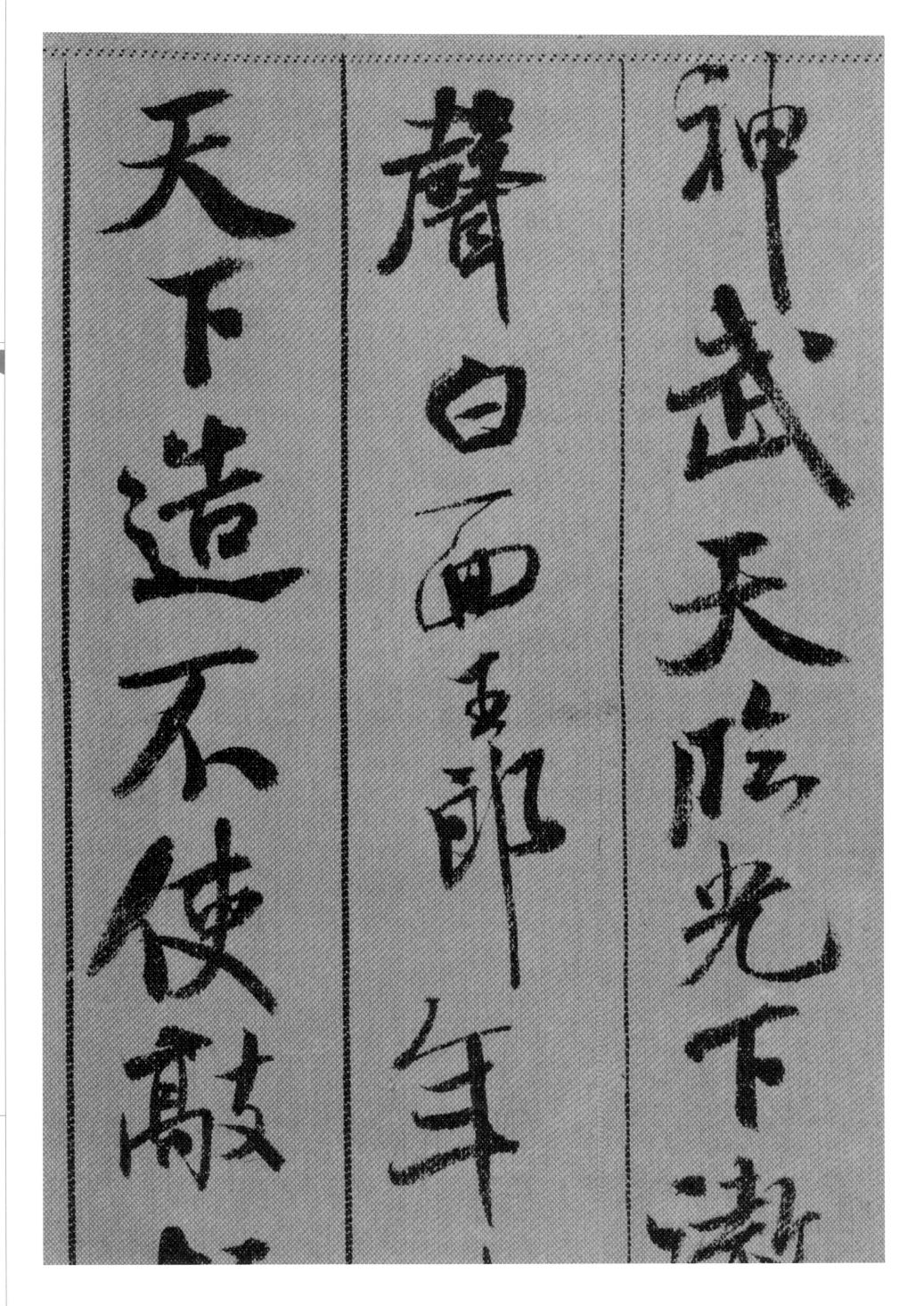

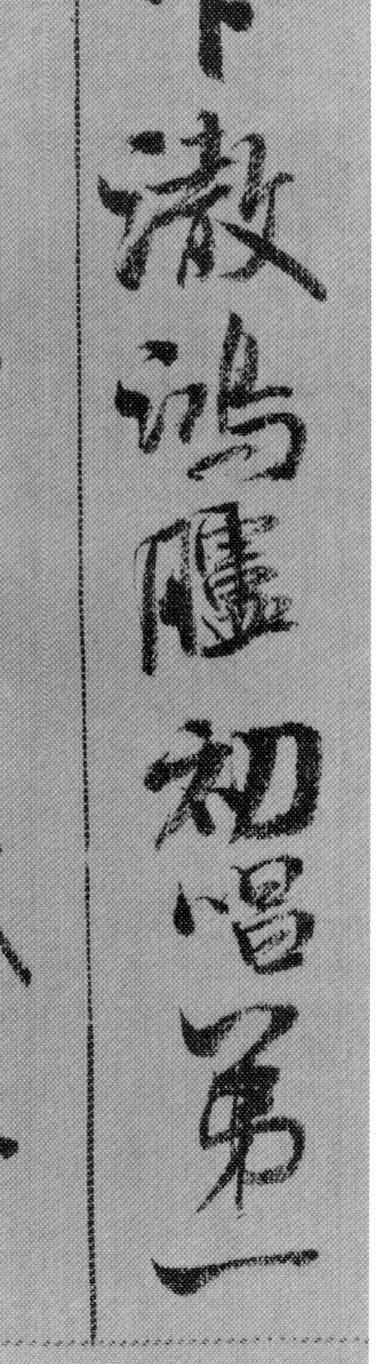

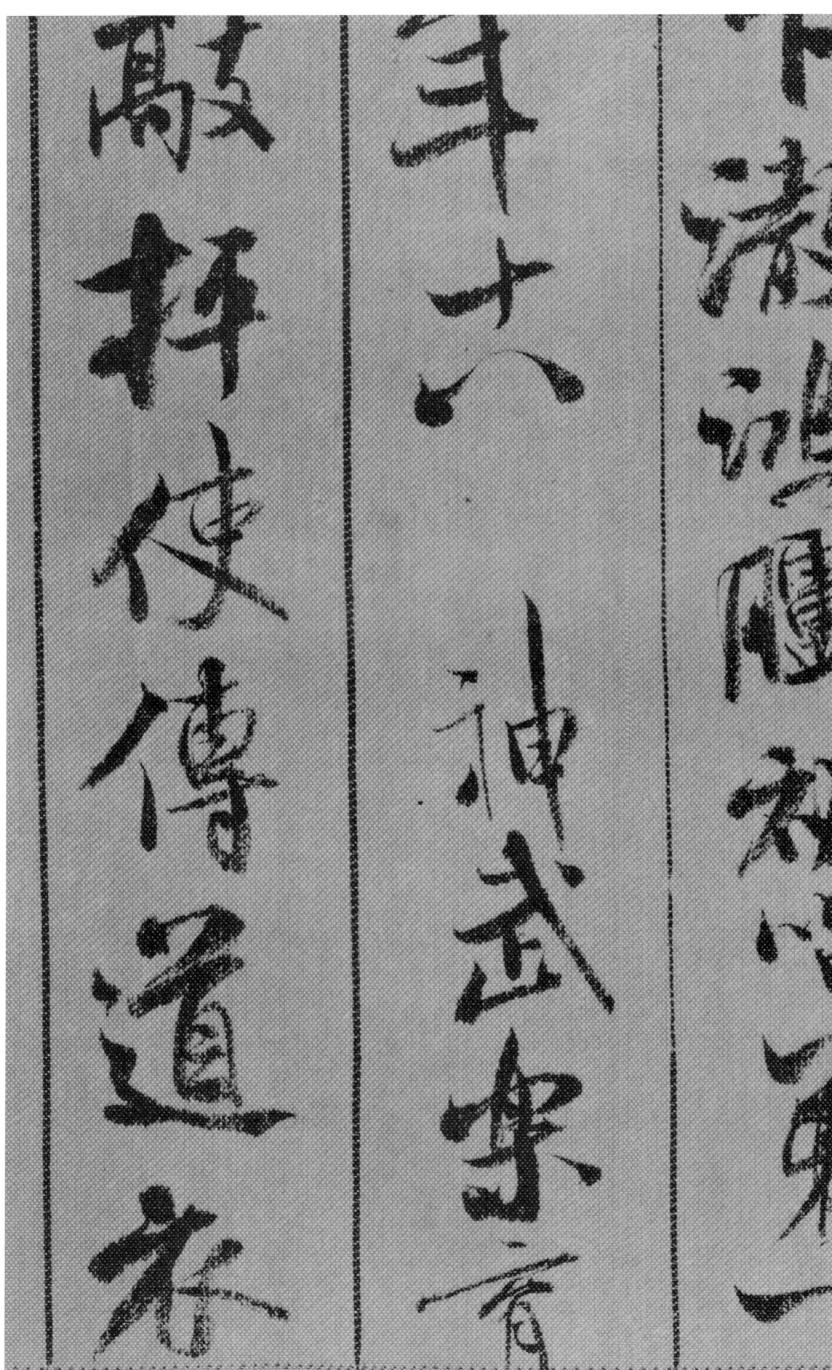

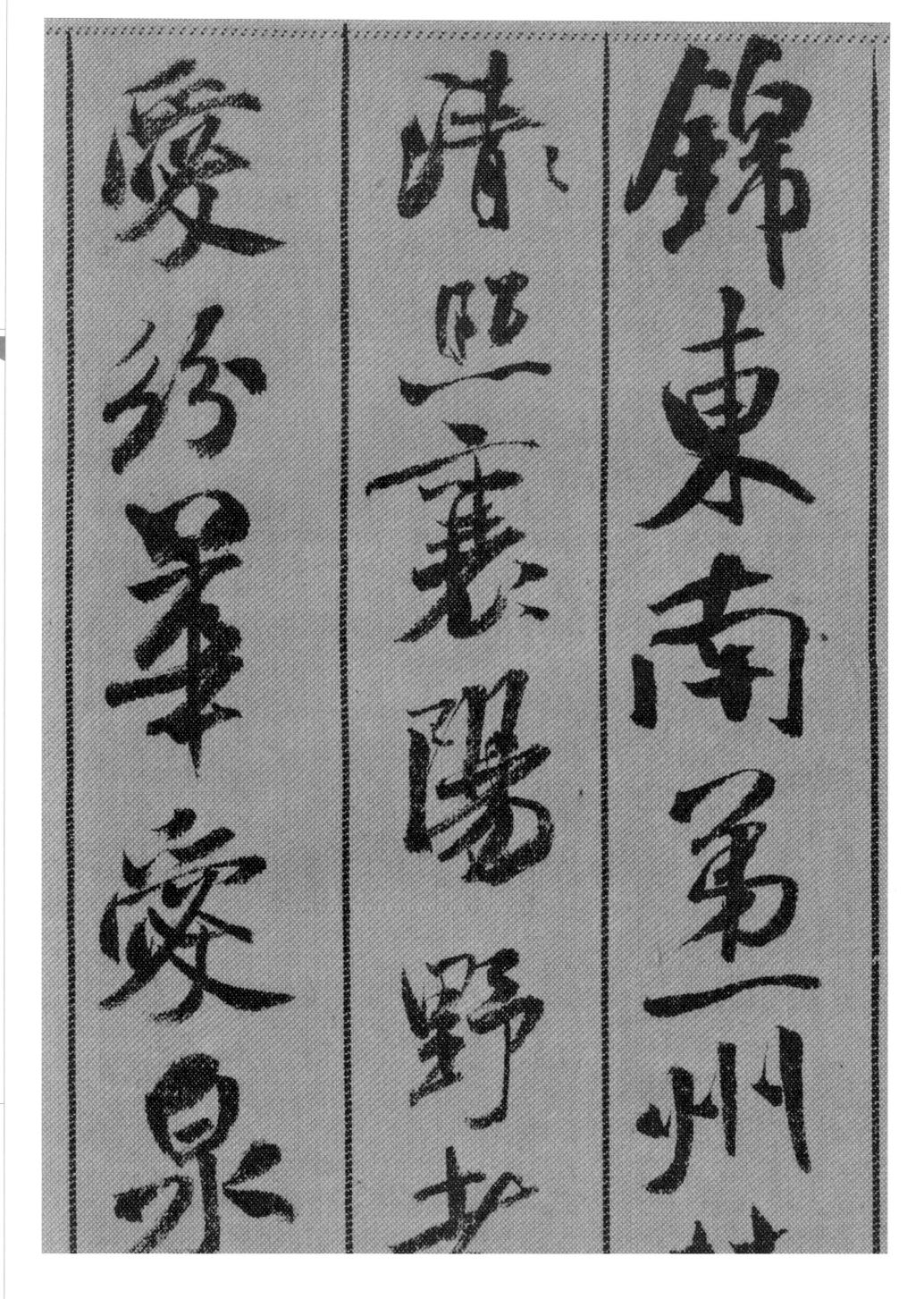

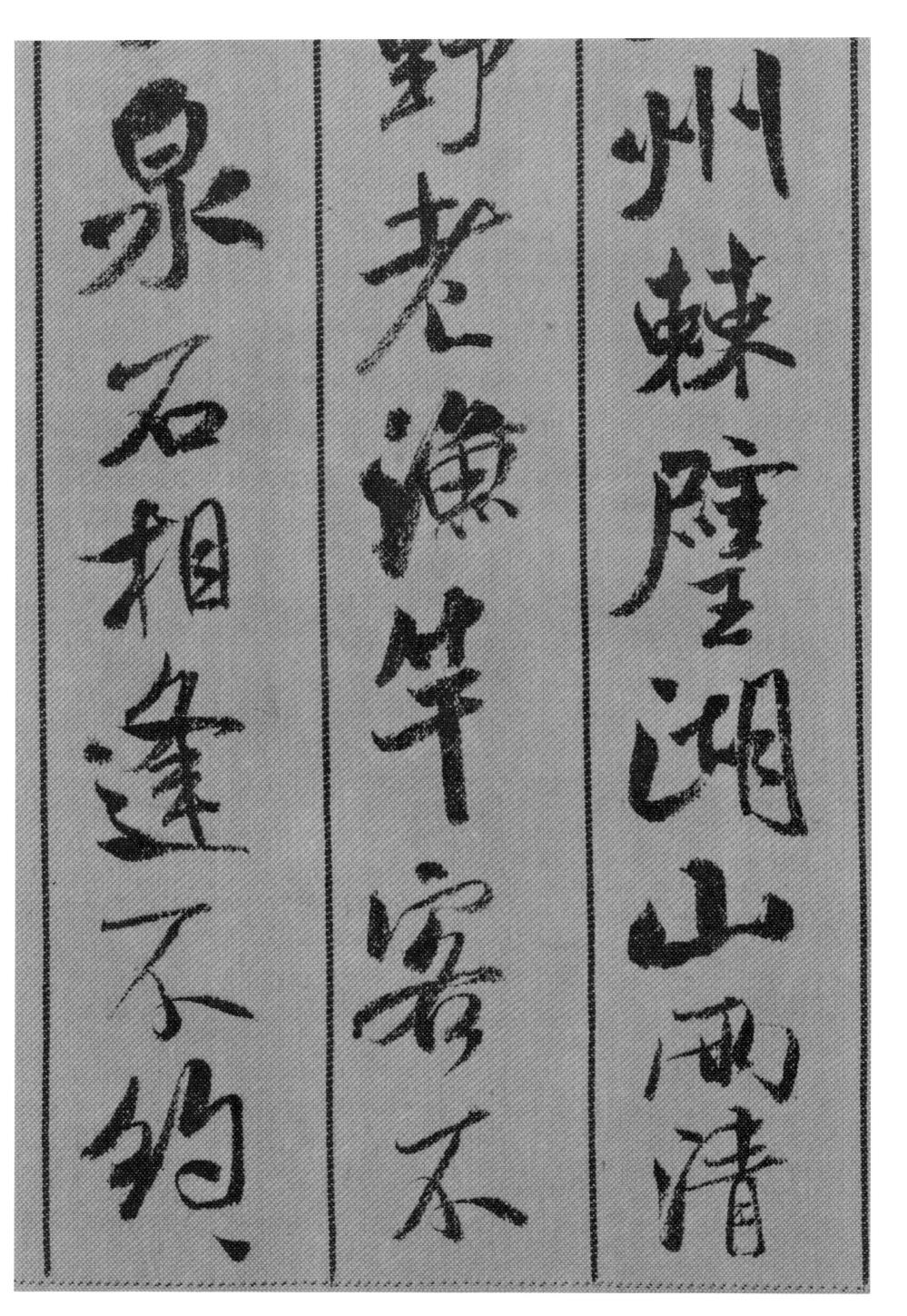

六八

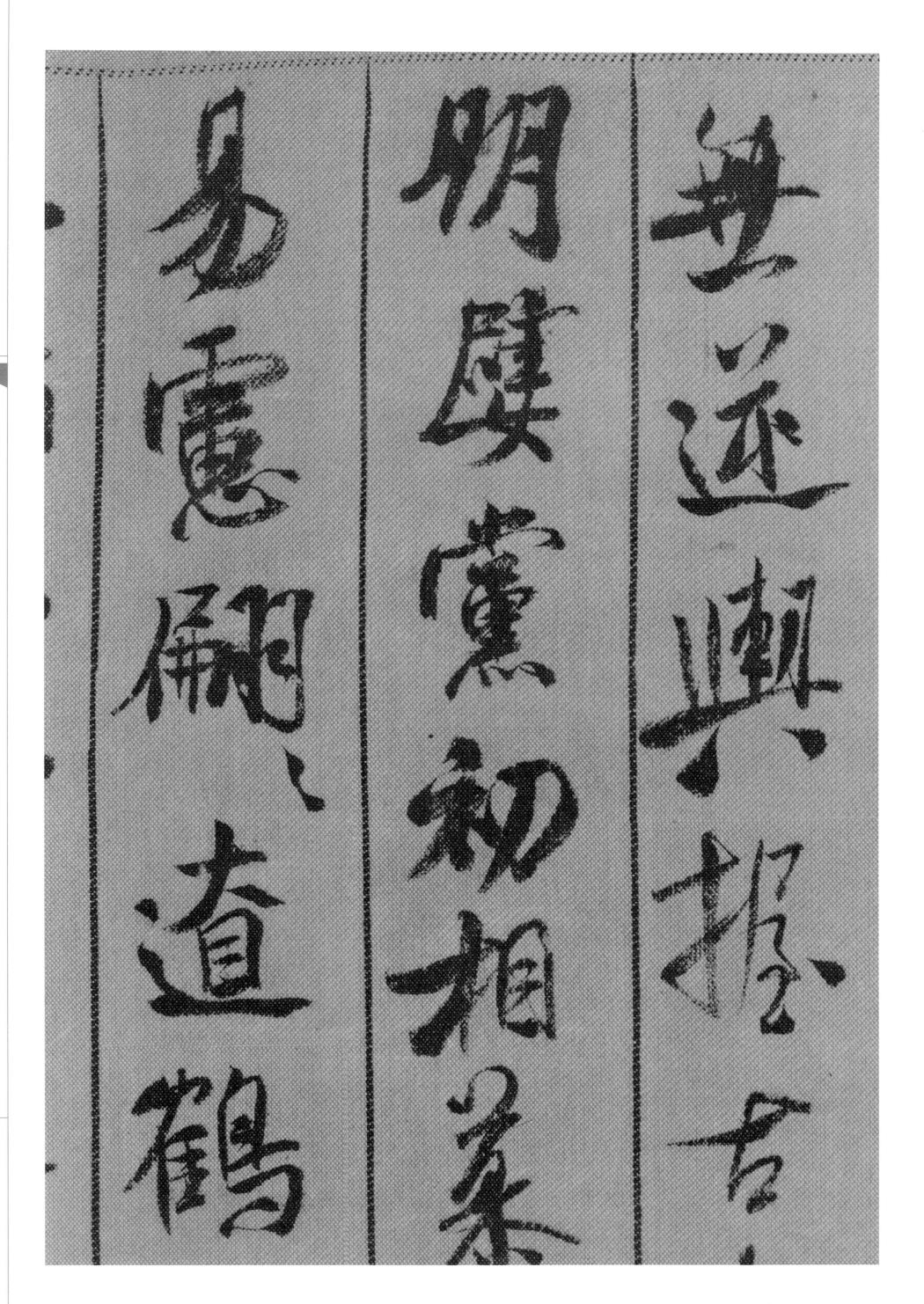

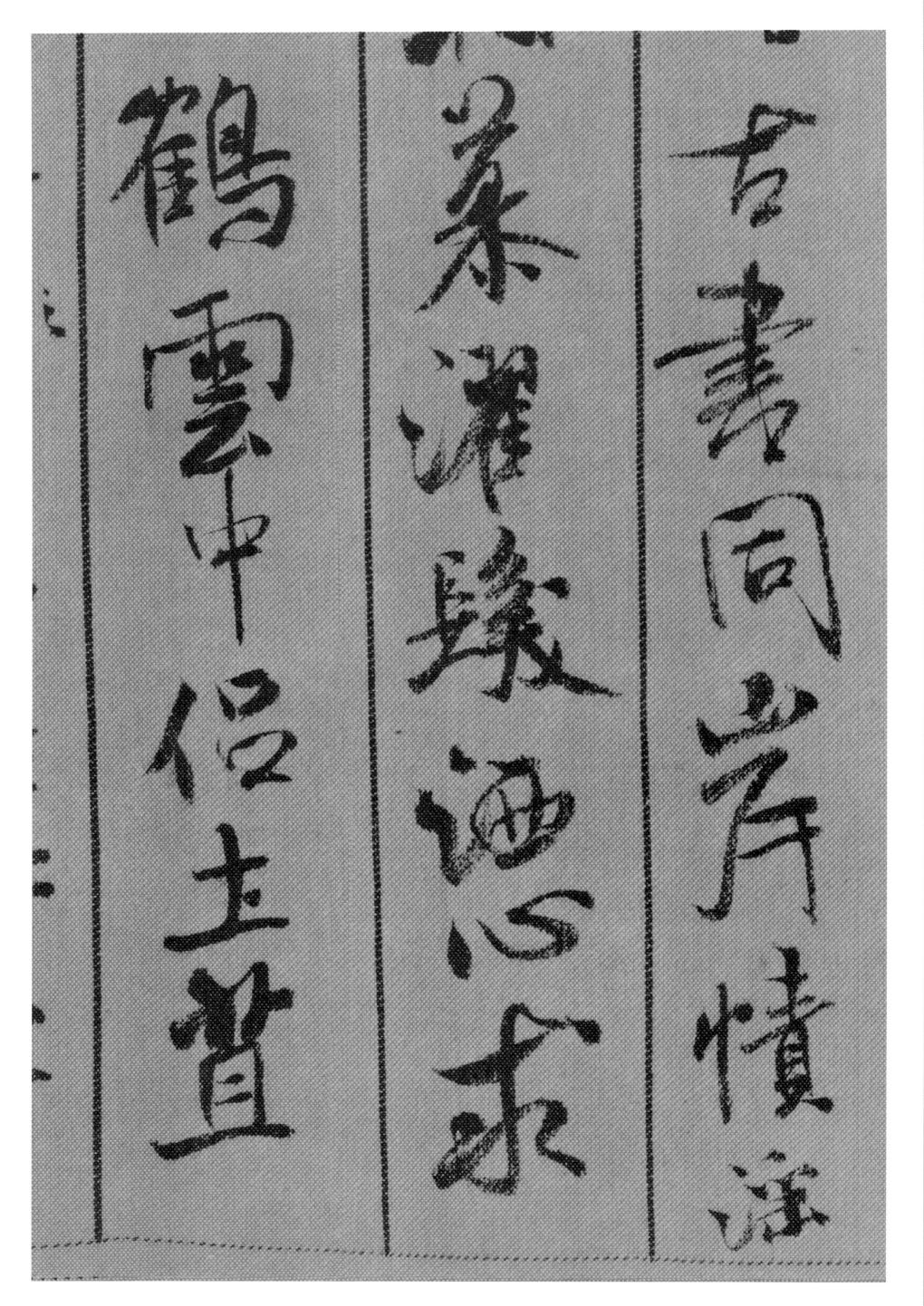

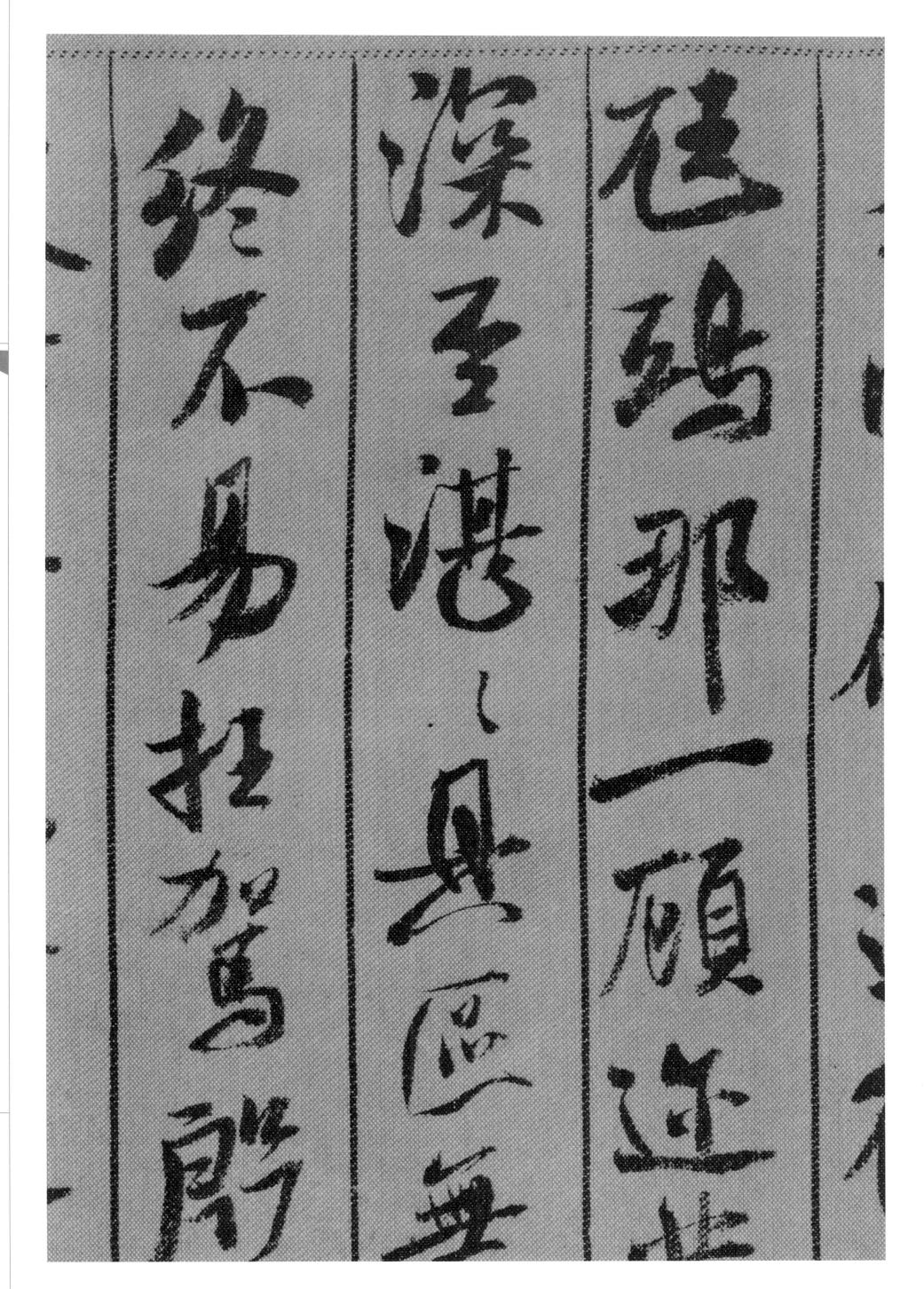

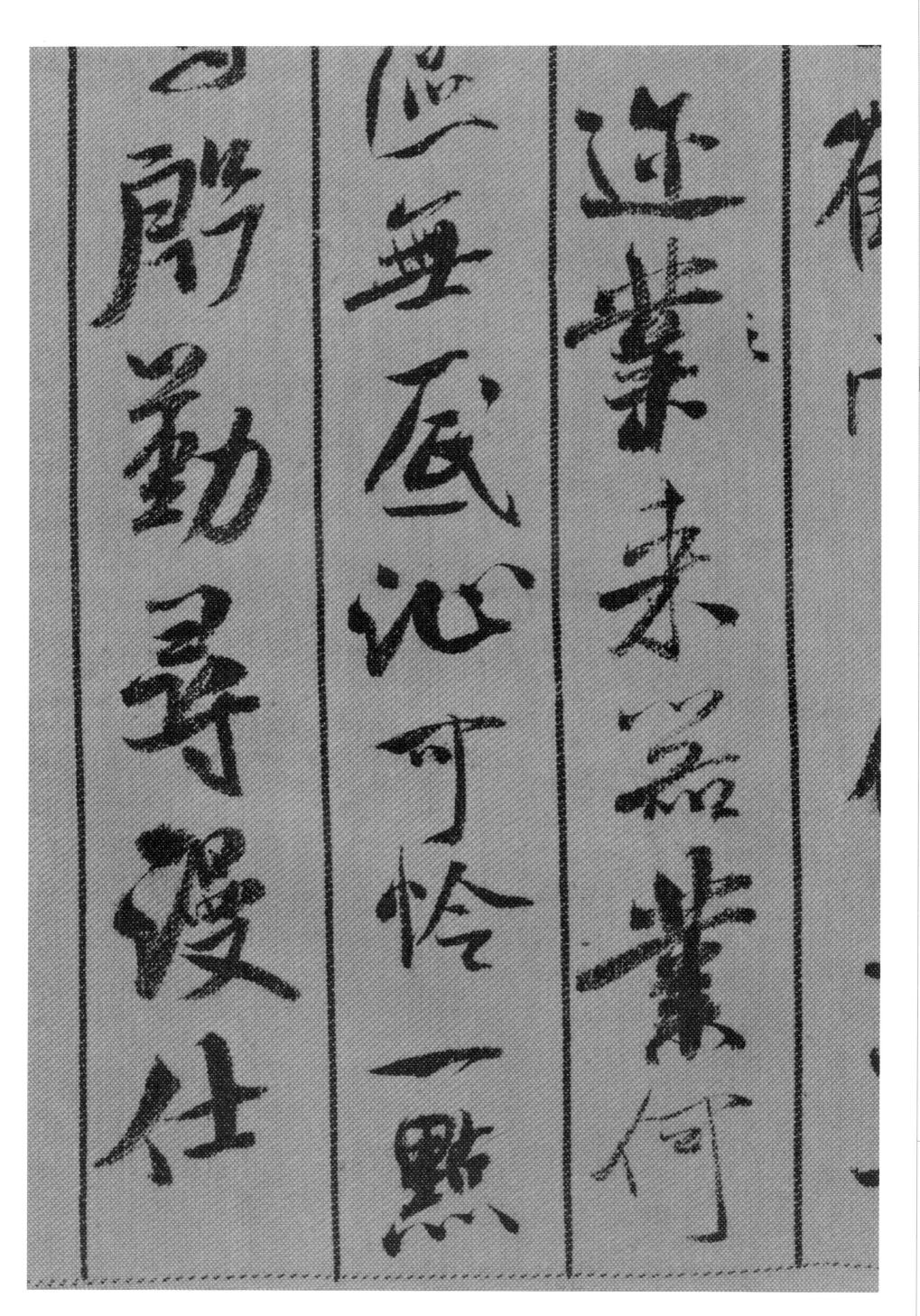

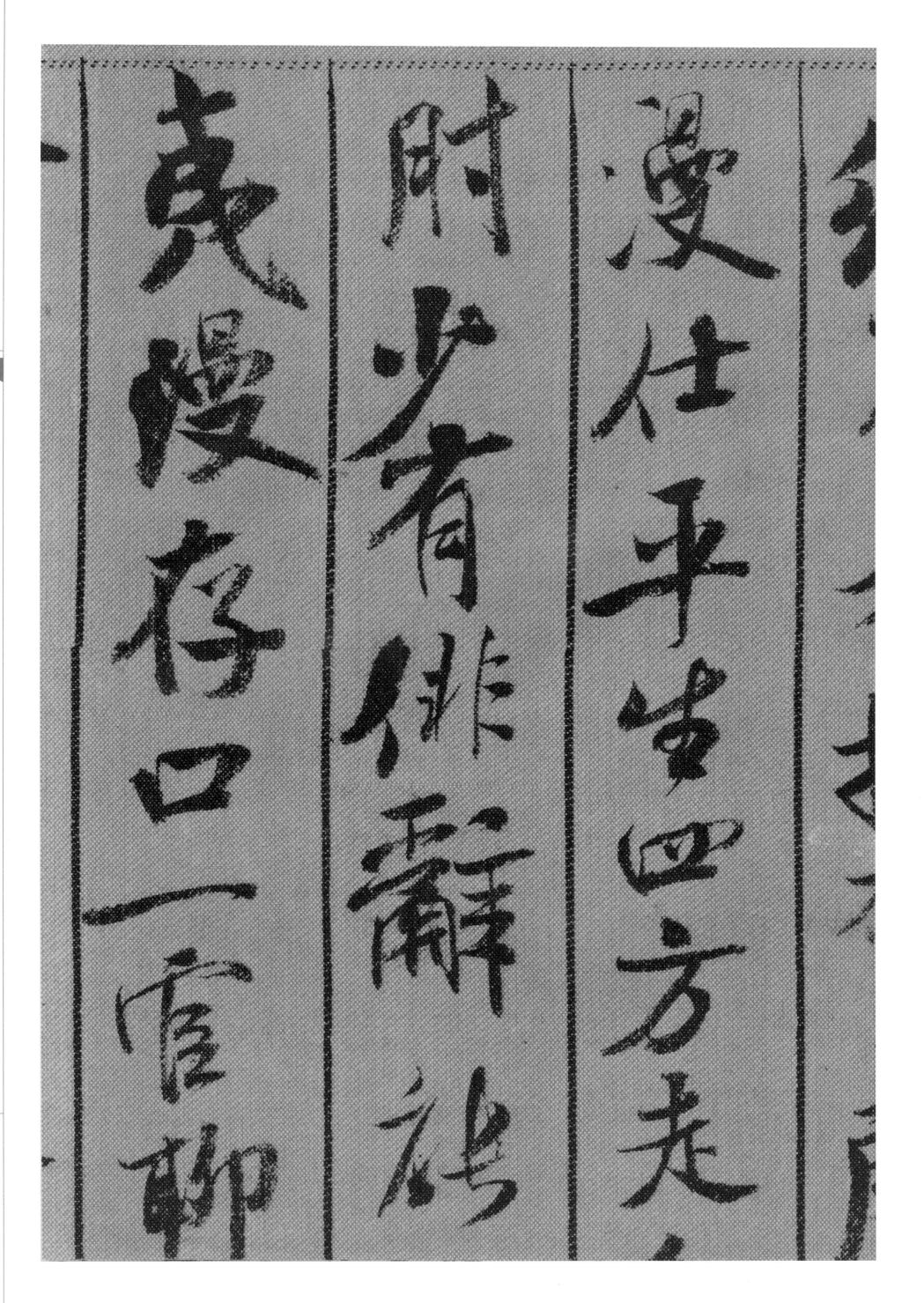

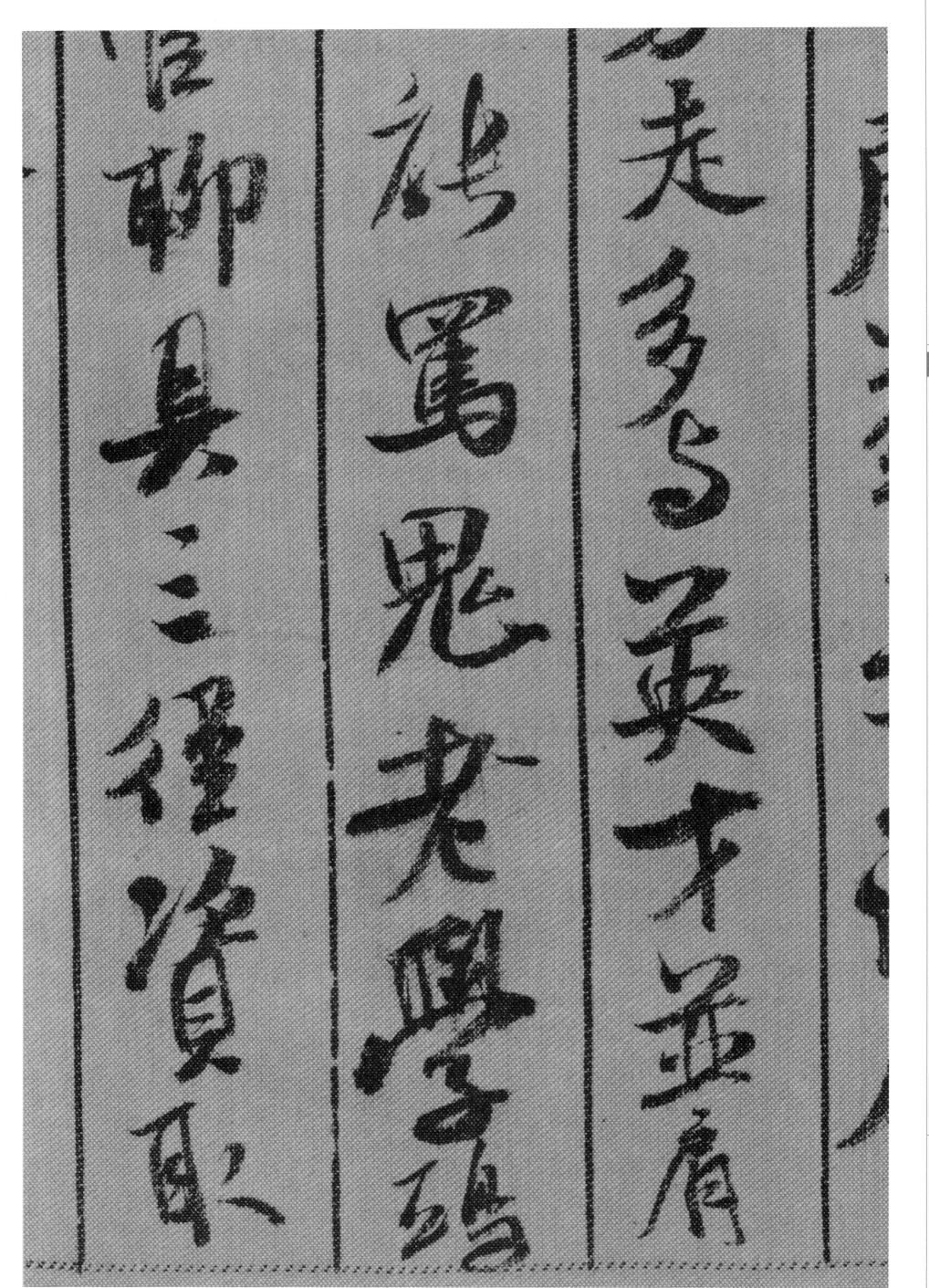

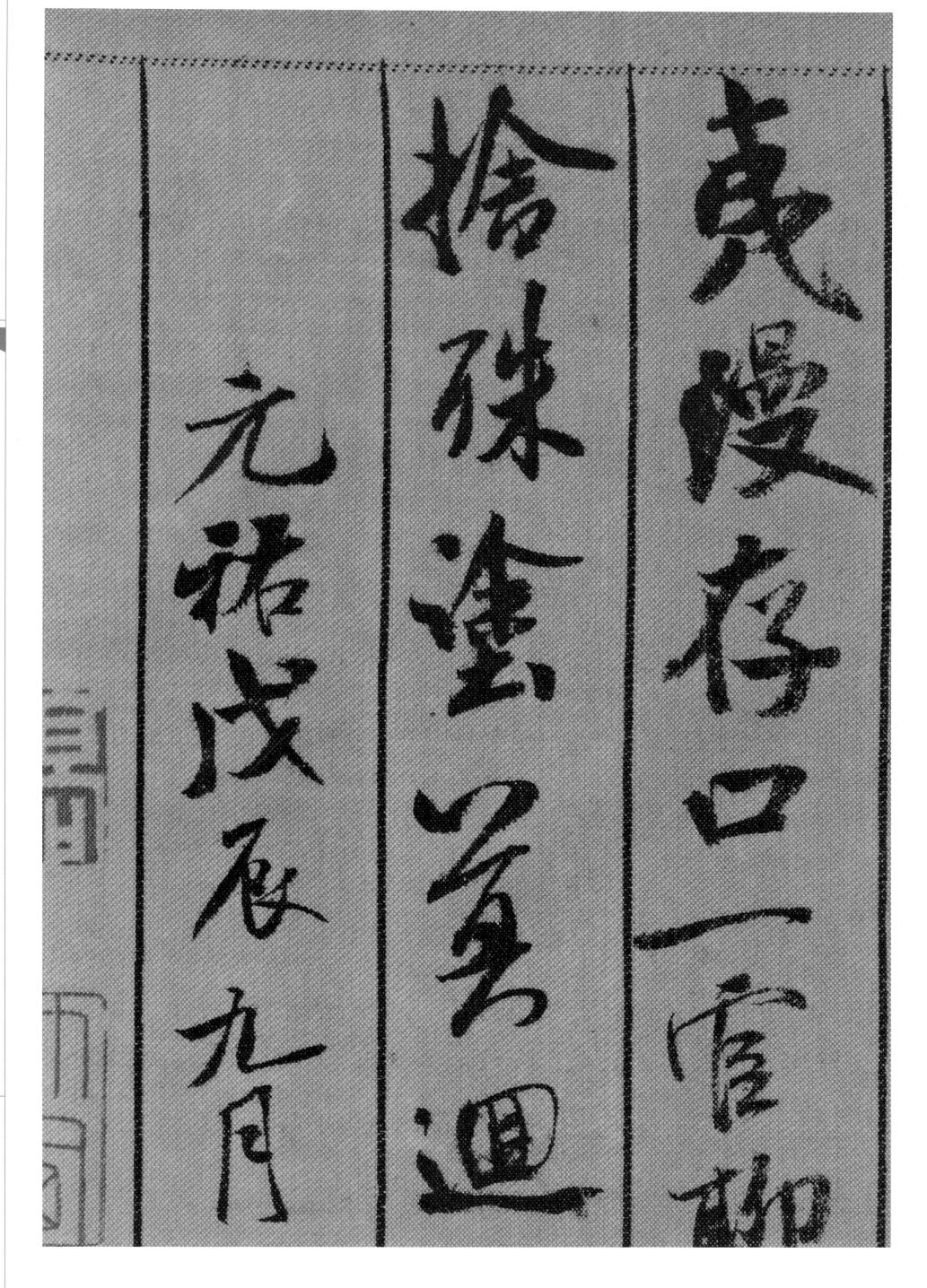

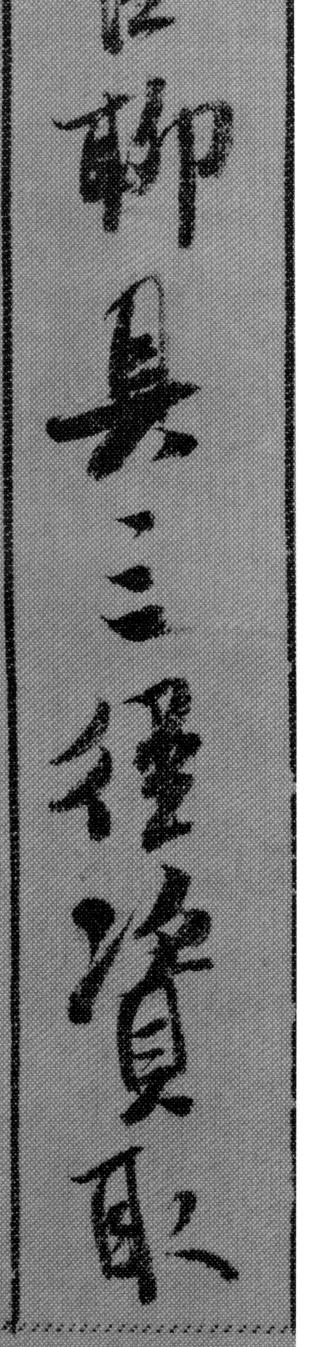

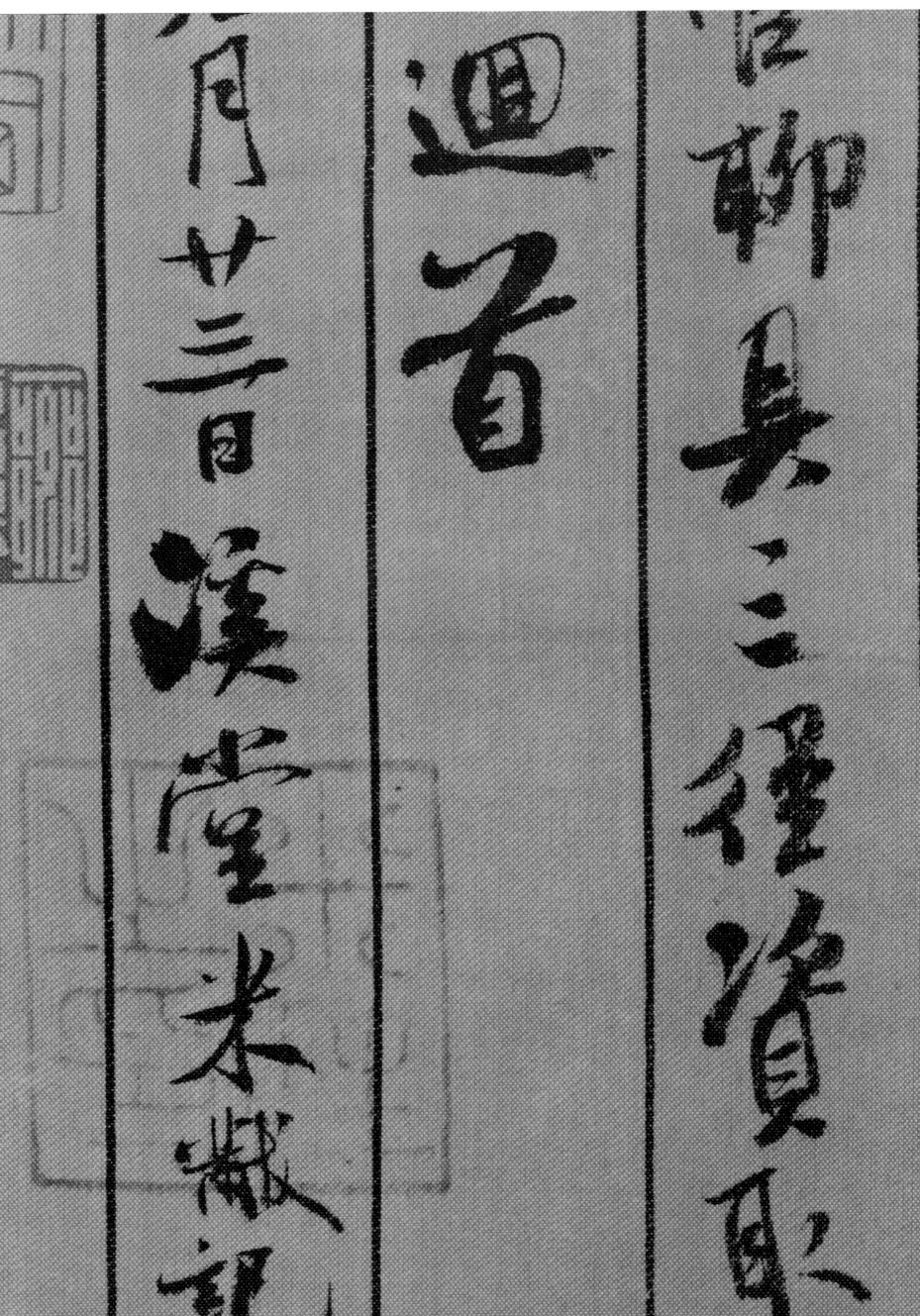

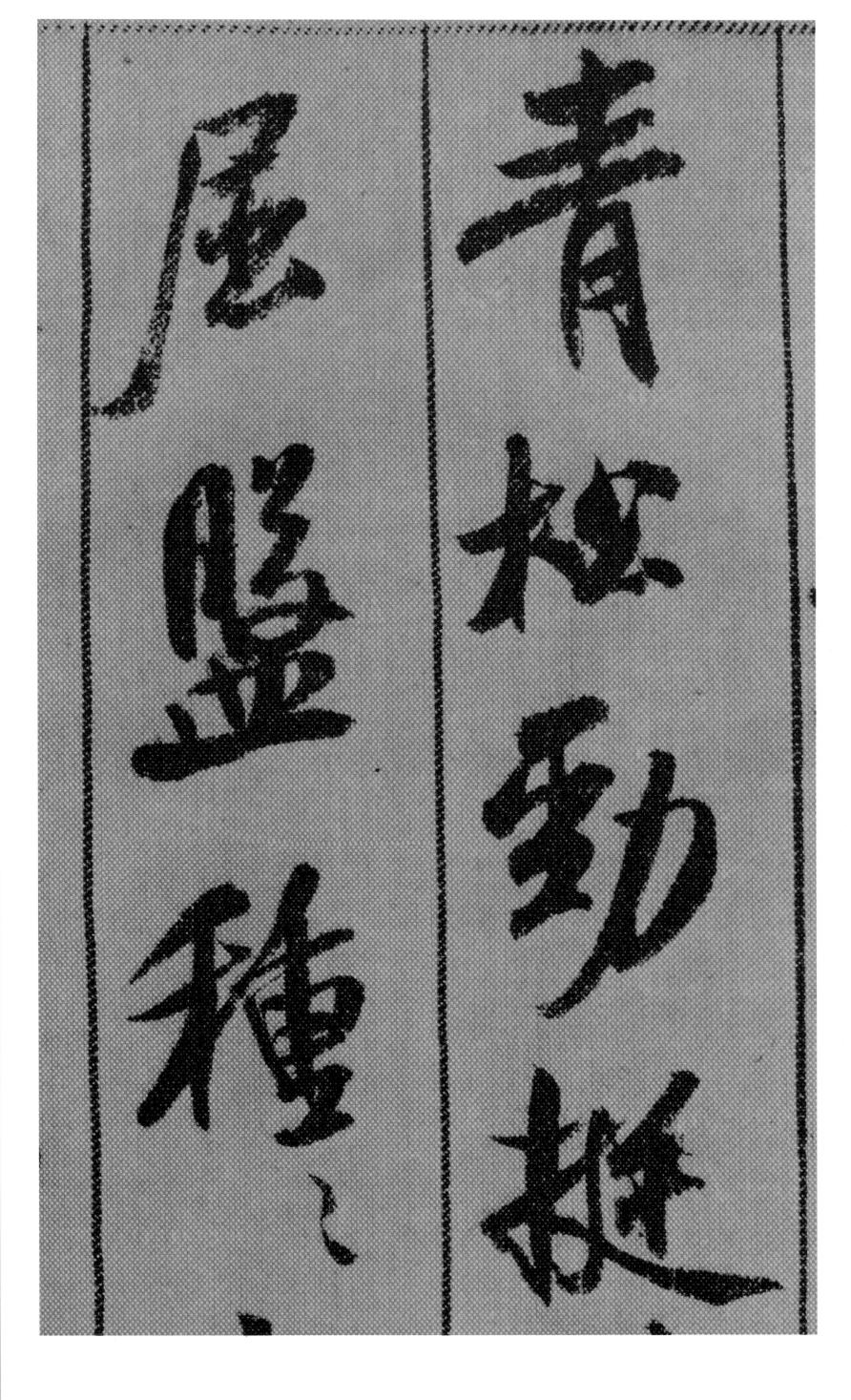

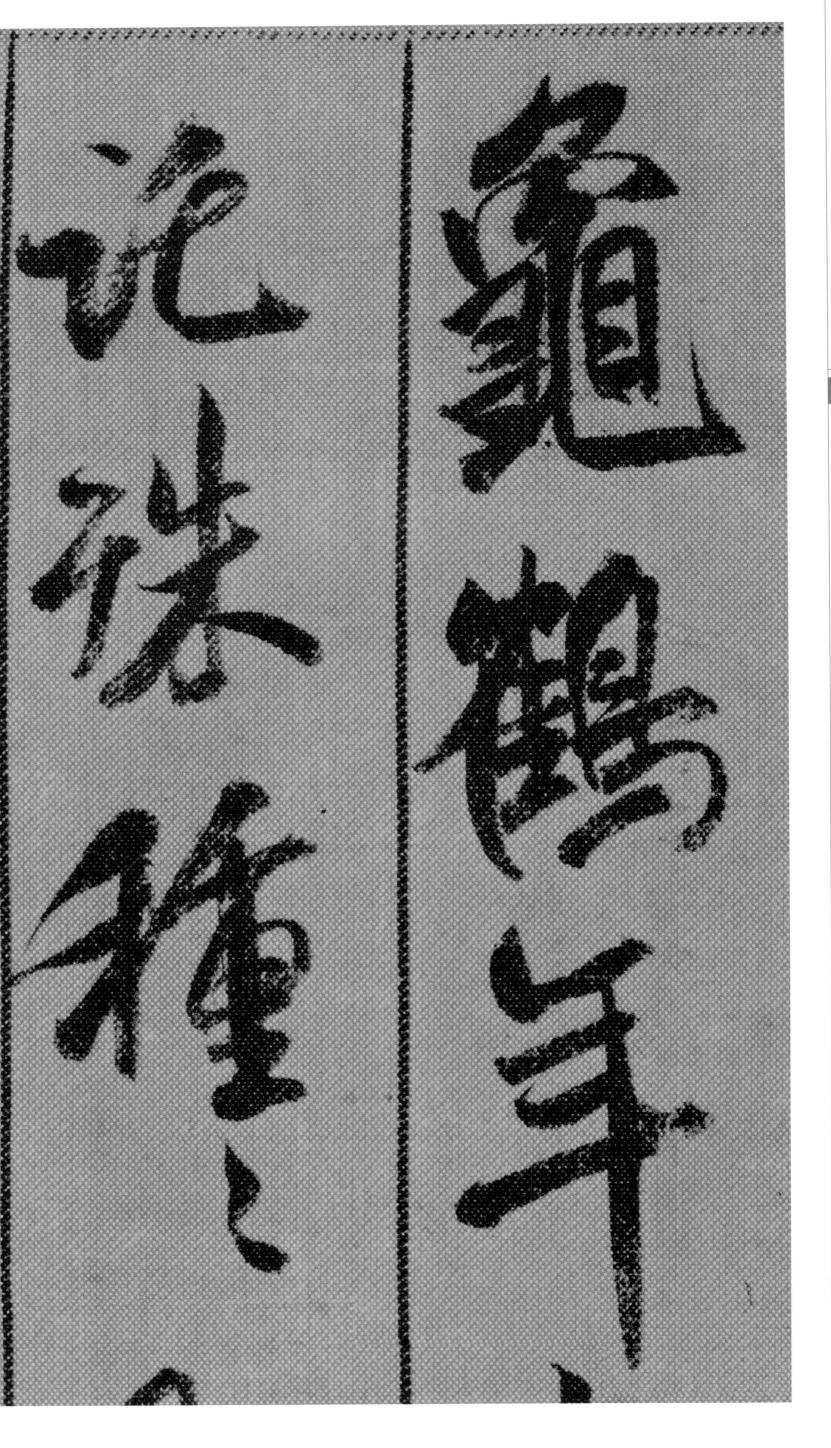

七八

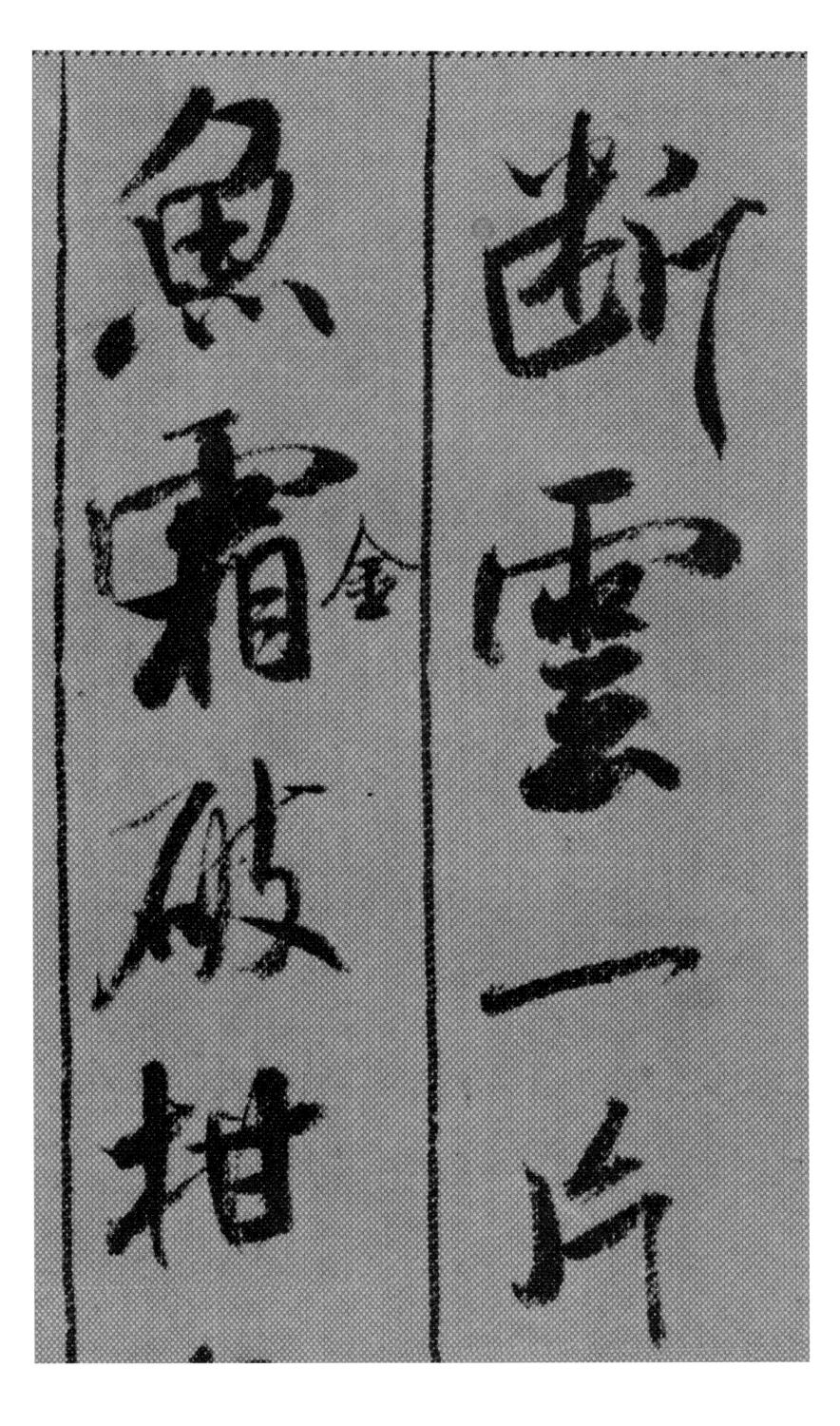

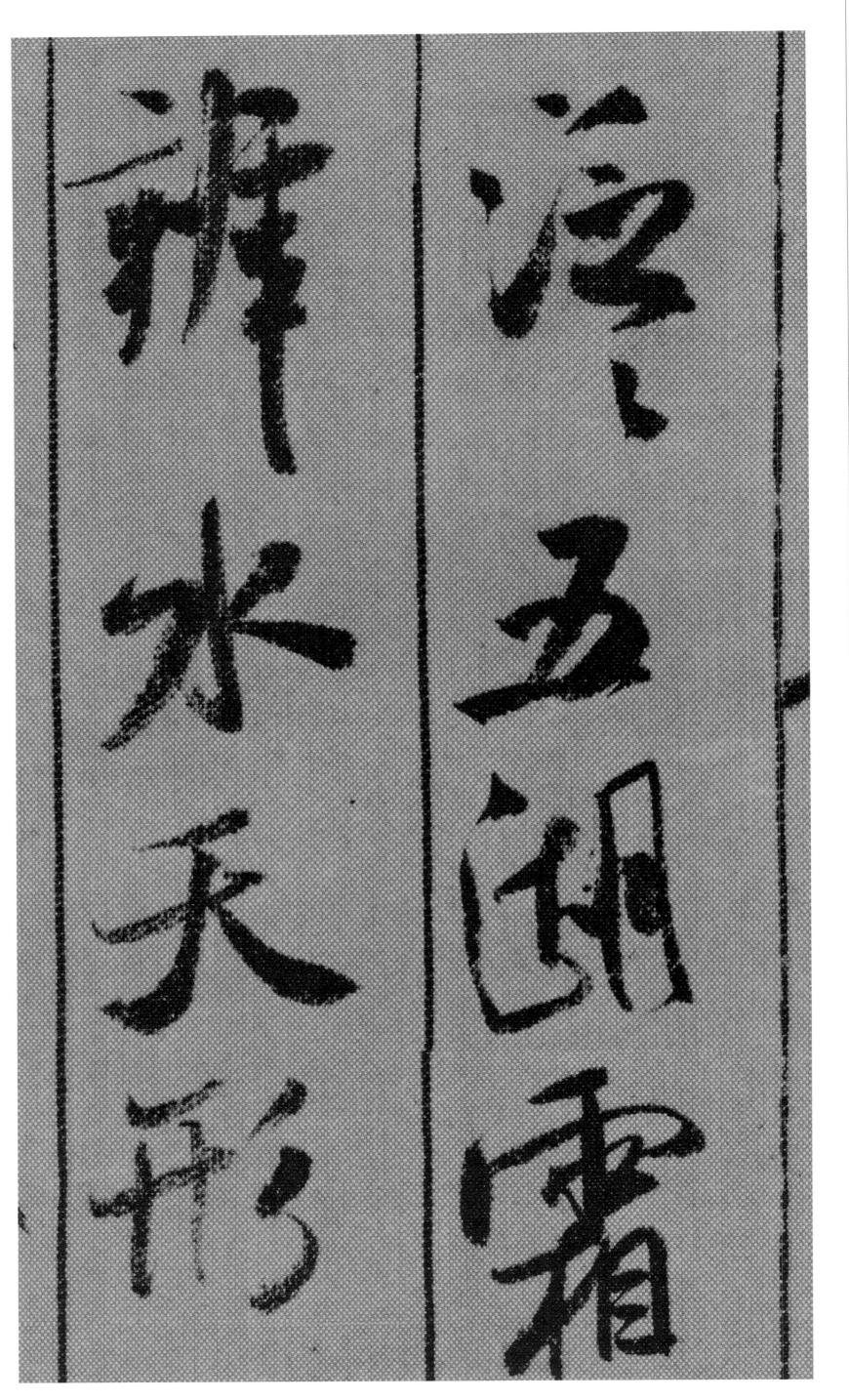

 \bigcirc

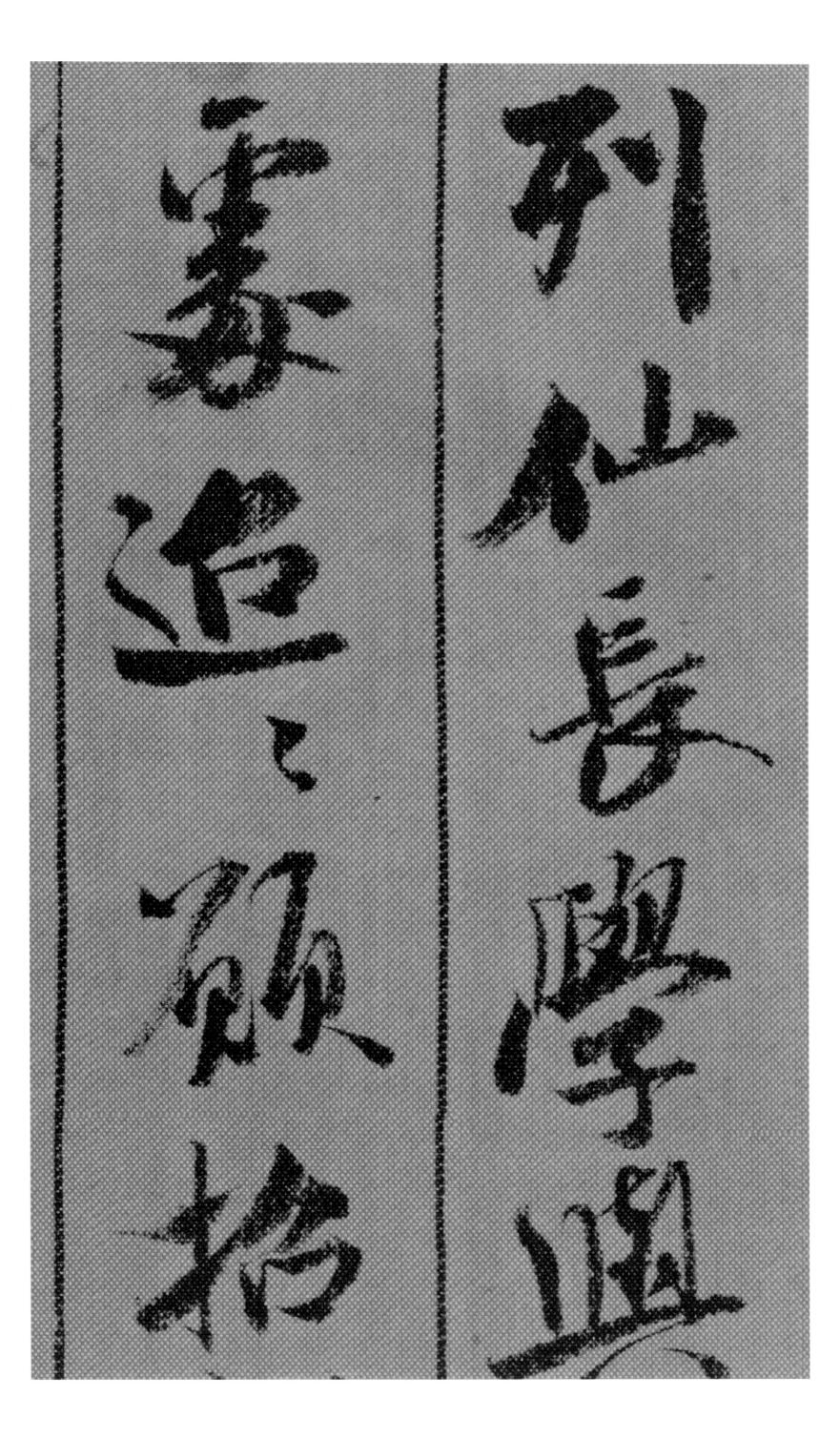

八一

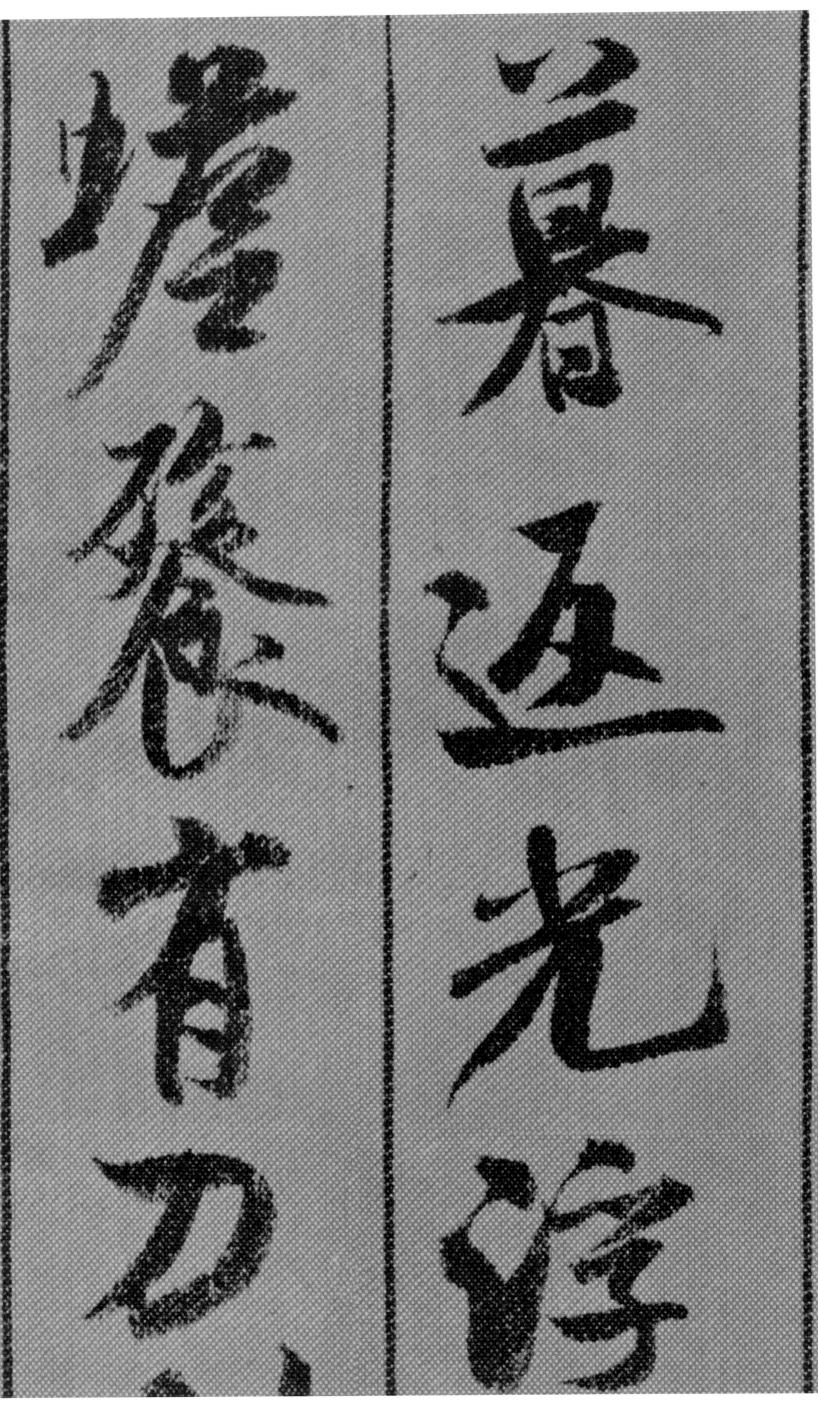

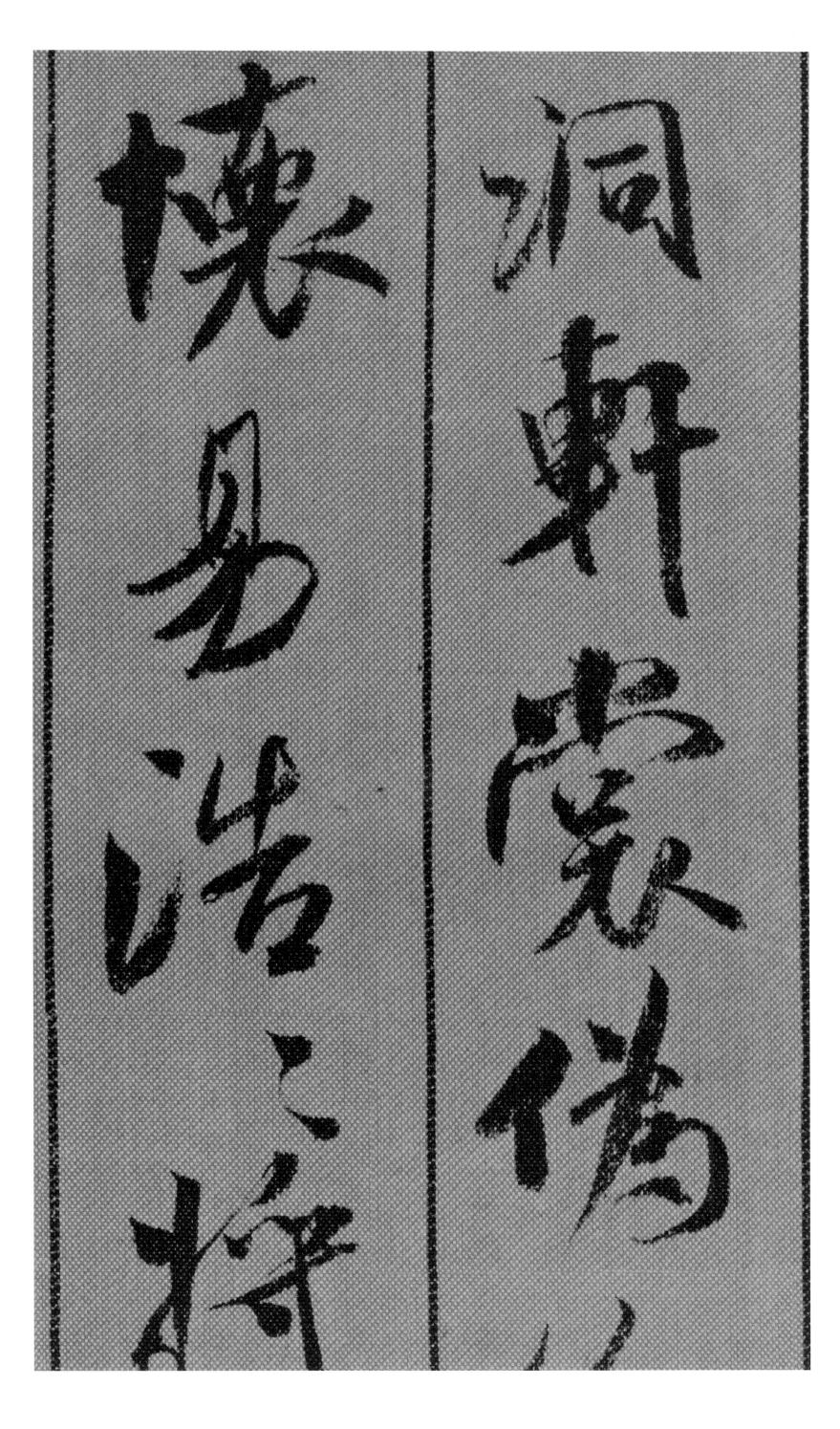

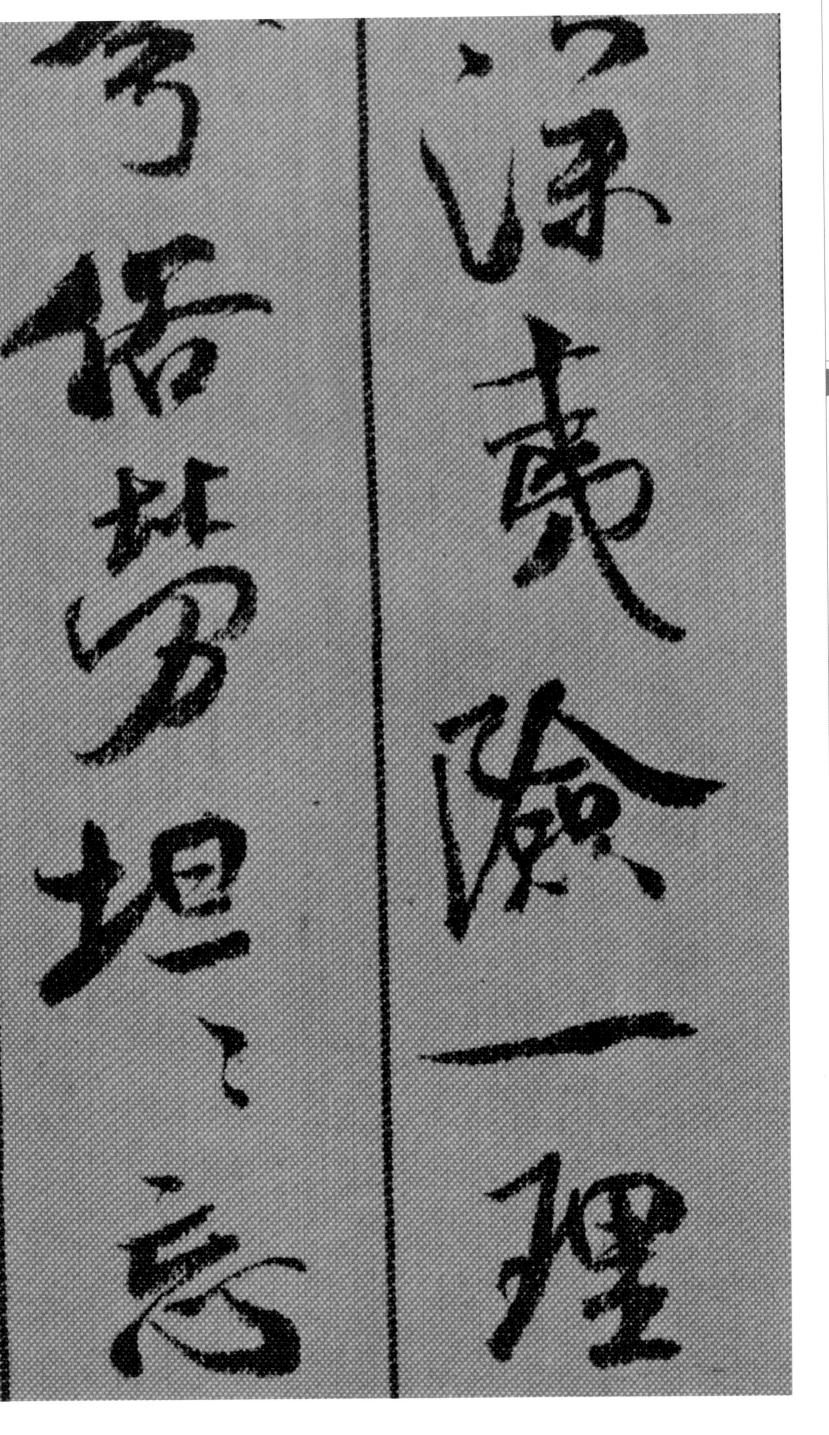

八四

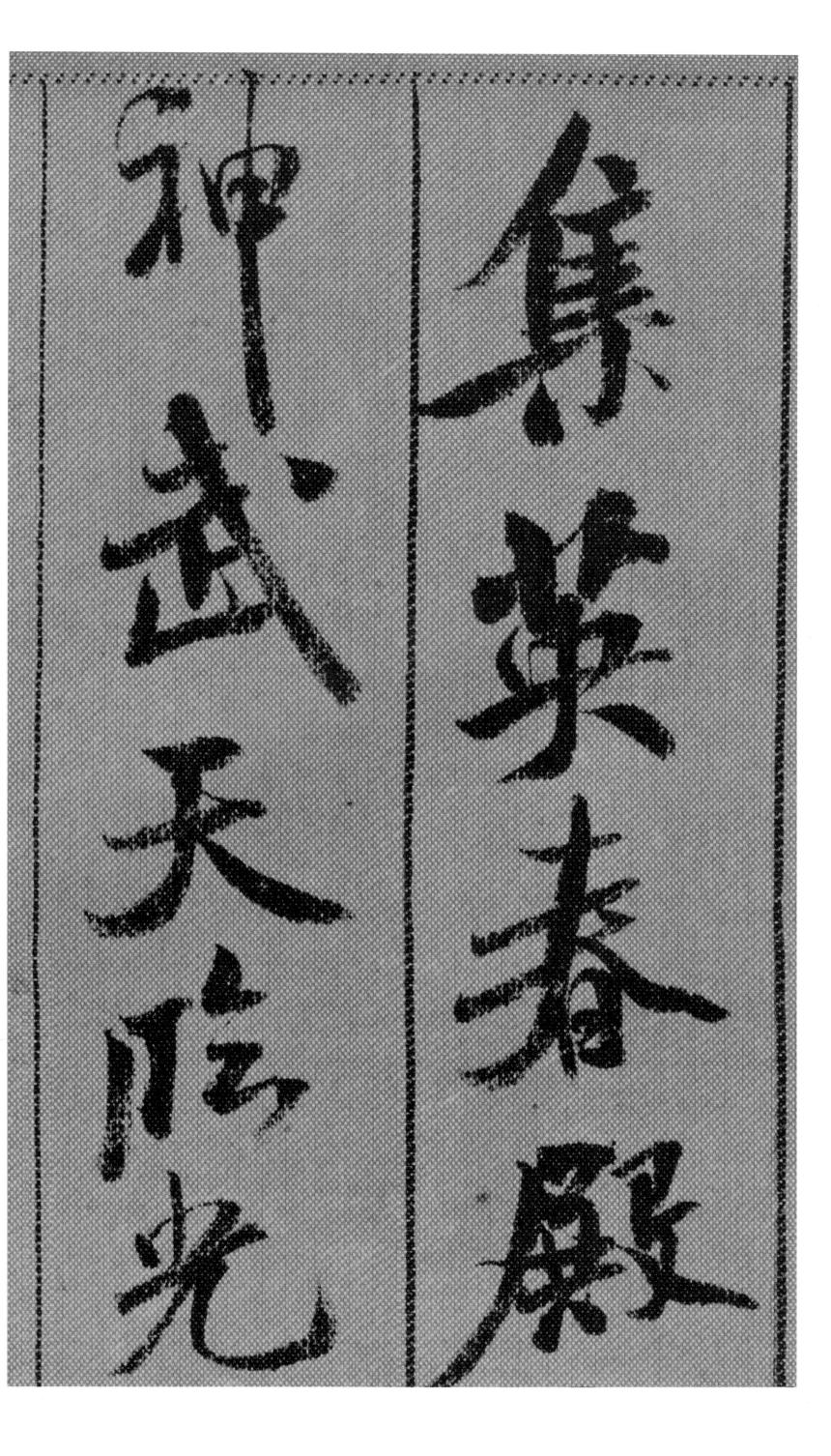

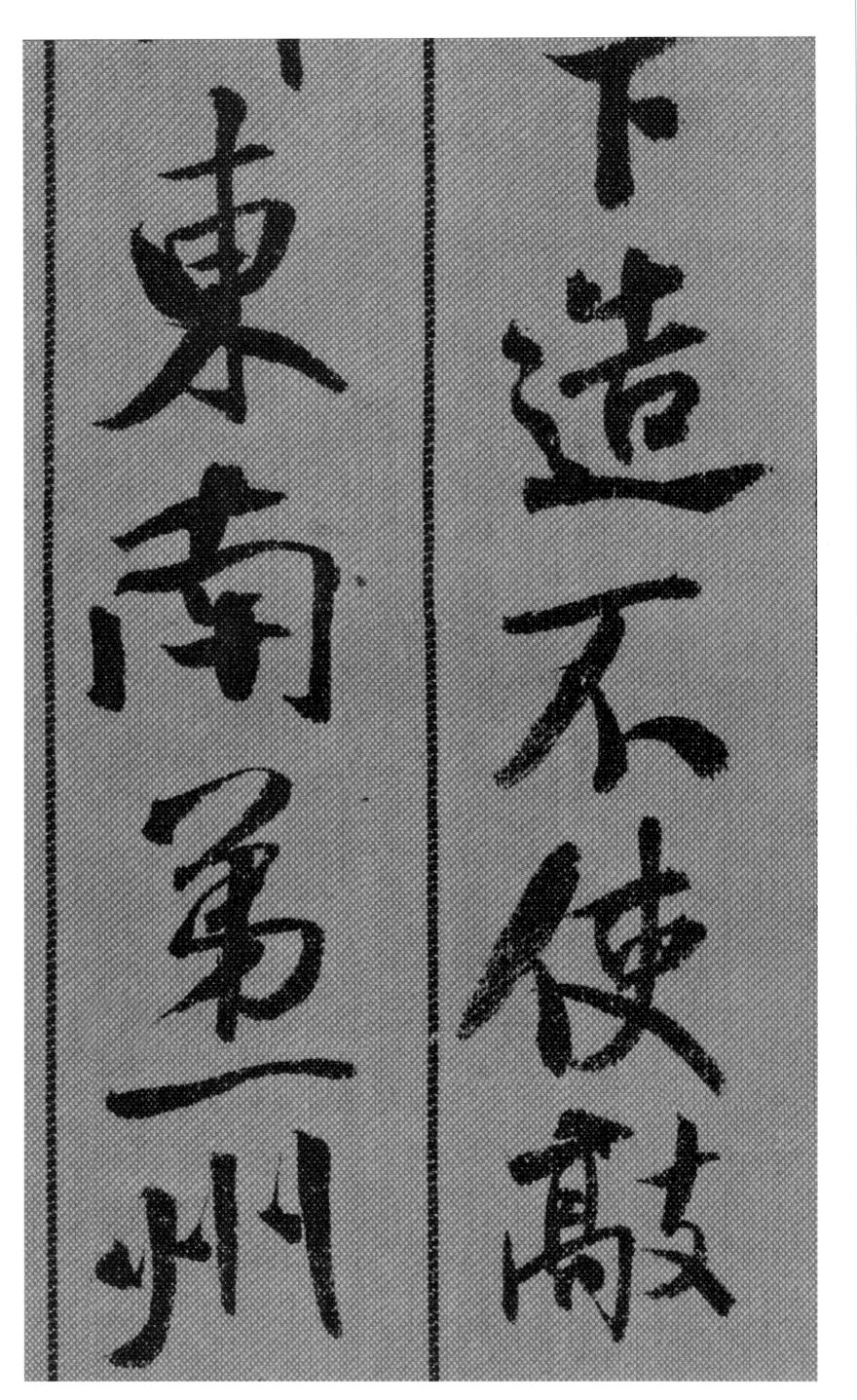

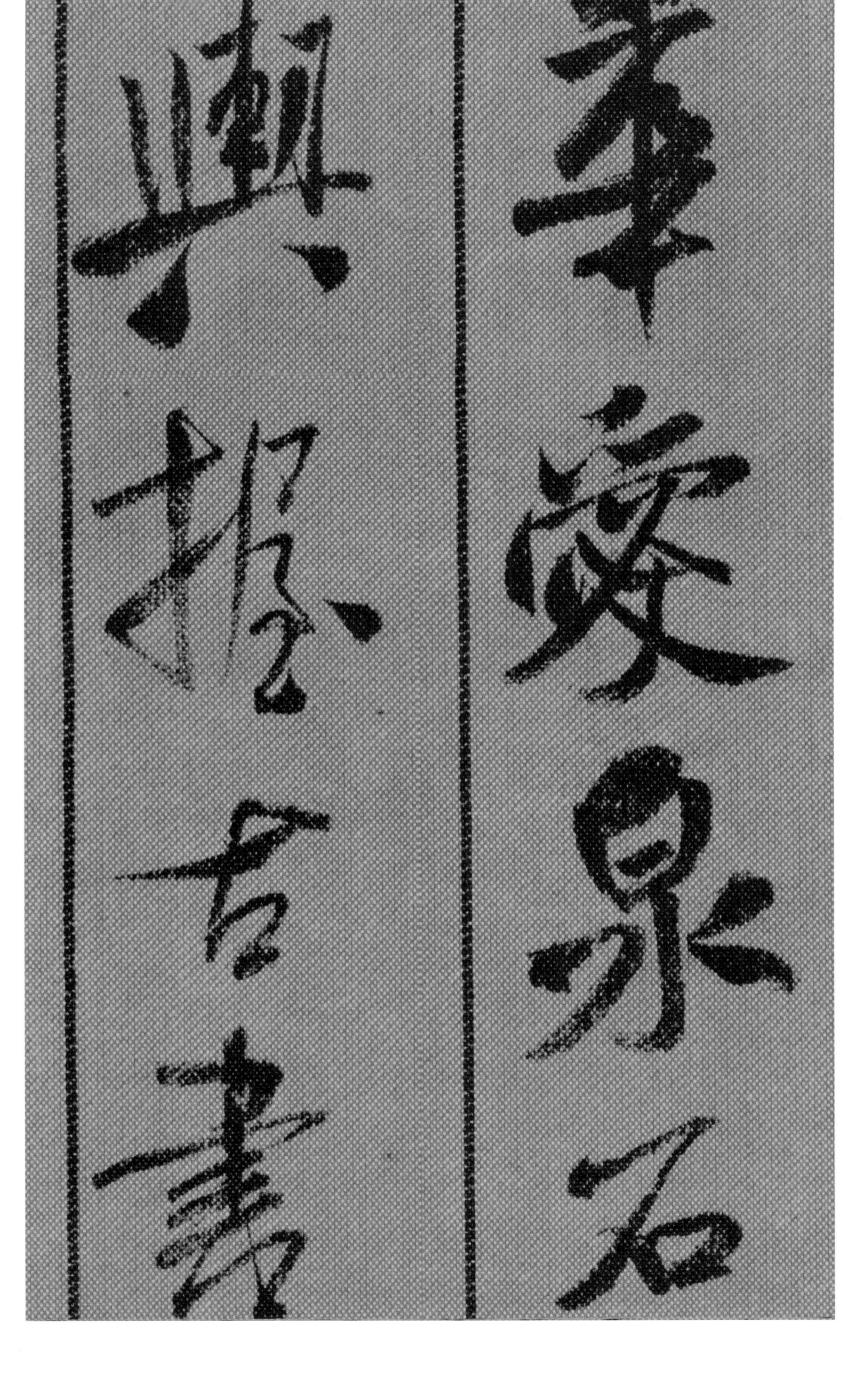

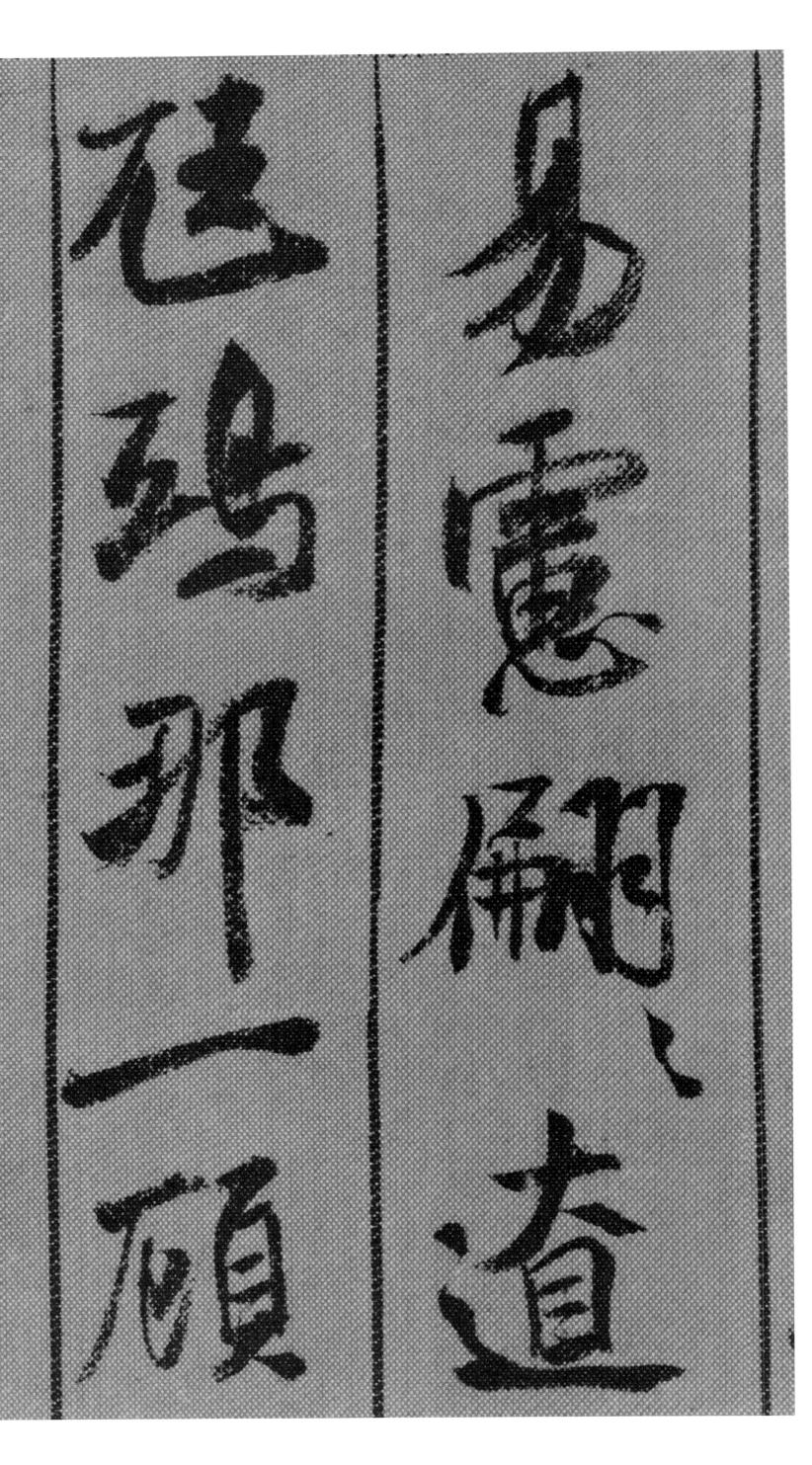

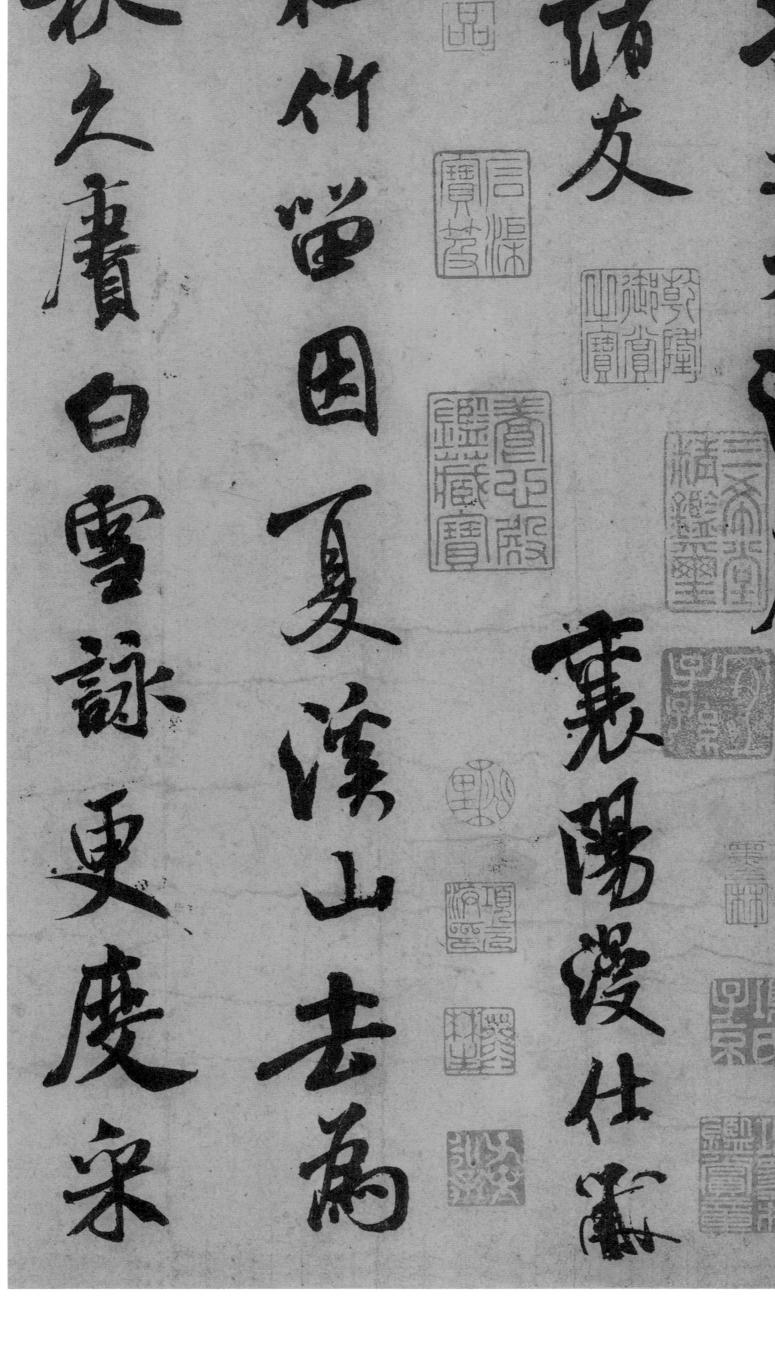

苕溪詩帖

將之苕溪戲作呈 諸友襄陽漫仕黻 松竹留

因夏溪山去為

秋久廣白雪詠更度采

八九

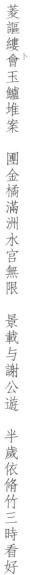

九〇

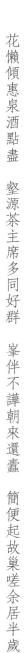

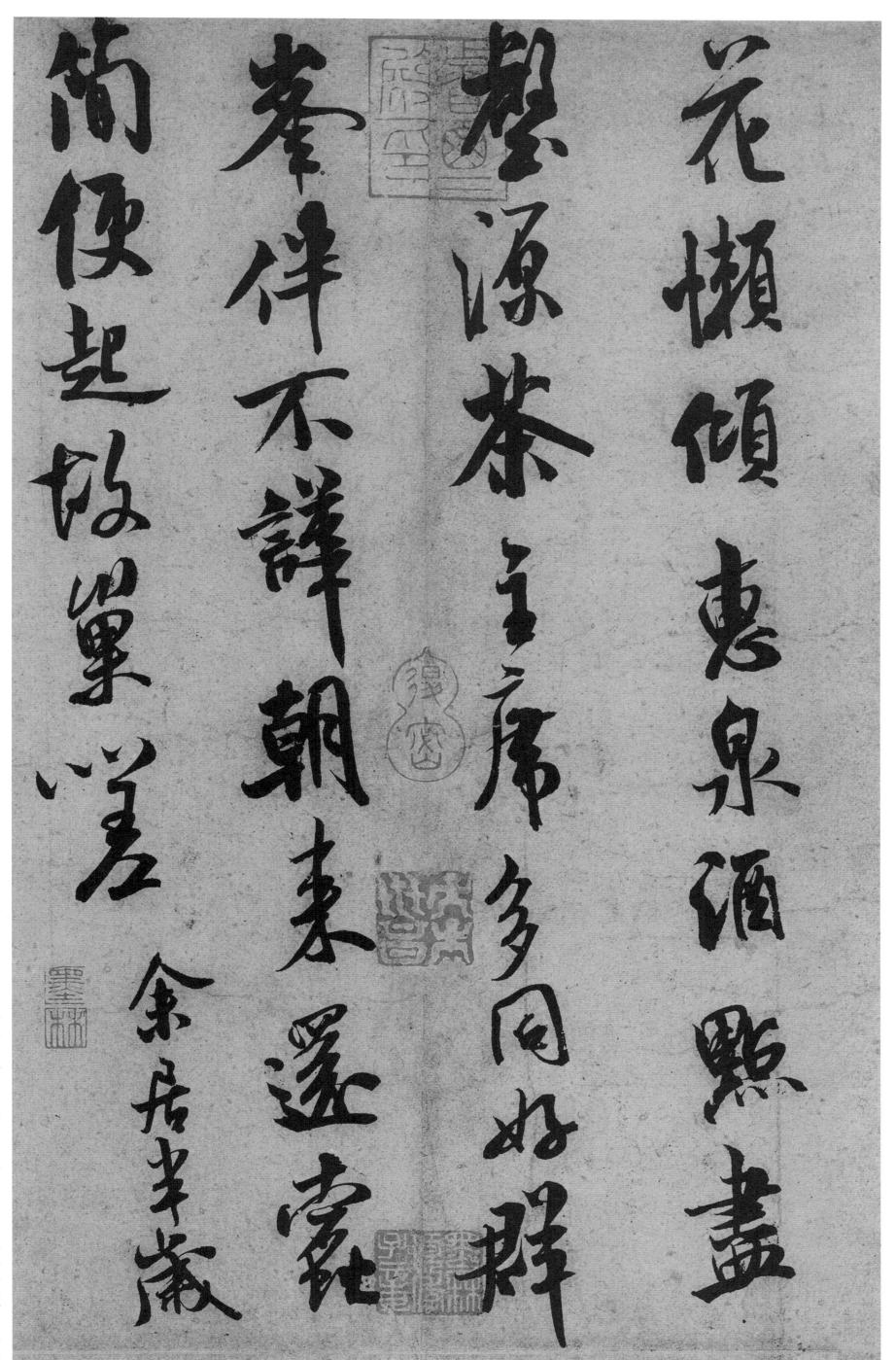

諸公載酒不輟而余以疾每約置膳 清話而已復借書劉李周三姓 好懶難辭友 知窮豈念 通貧非理生拙病覺養心功

湖南とるは

九二

小圃能留客青冥不厭 鴻秋帆尋賀老載酒 過江東 仕倦成流落遊頻慣

到 被酒器者情

蓬熱來隨意住凉至逐 緣東入境親踈集他郷 彼此同暖衣兼食飽但覺 愧梁鴻

旅食緣交駐浮家為興 來句留荆水話襟向下 峯開過剡如尋戴遊梁 定賦枚漁歌堪畫處又

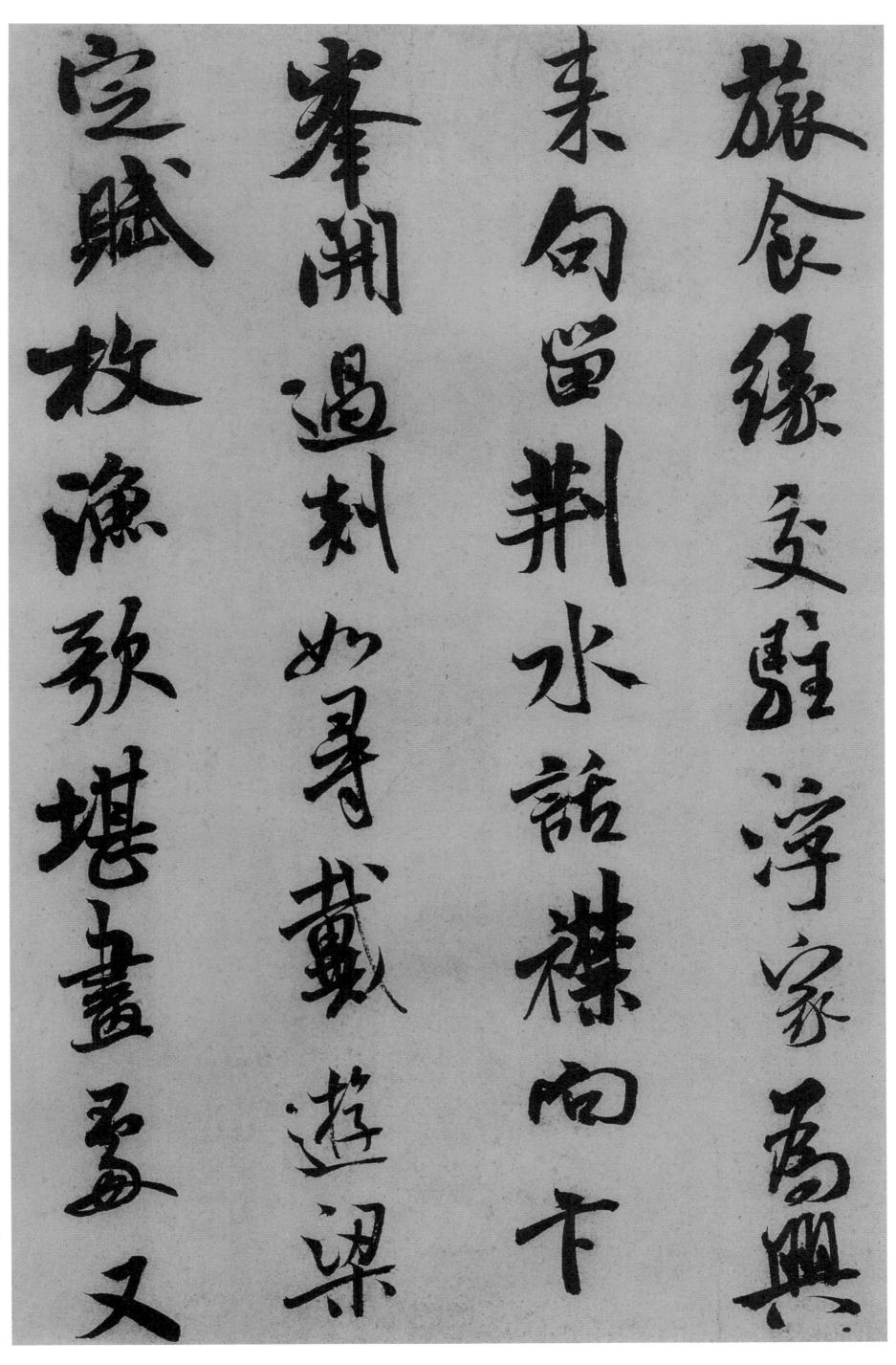

有魯公陪 密友從春拆紅薇過夏 榮團枝殊自得顧我若含 情漫有蘭隨色寧無石

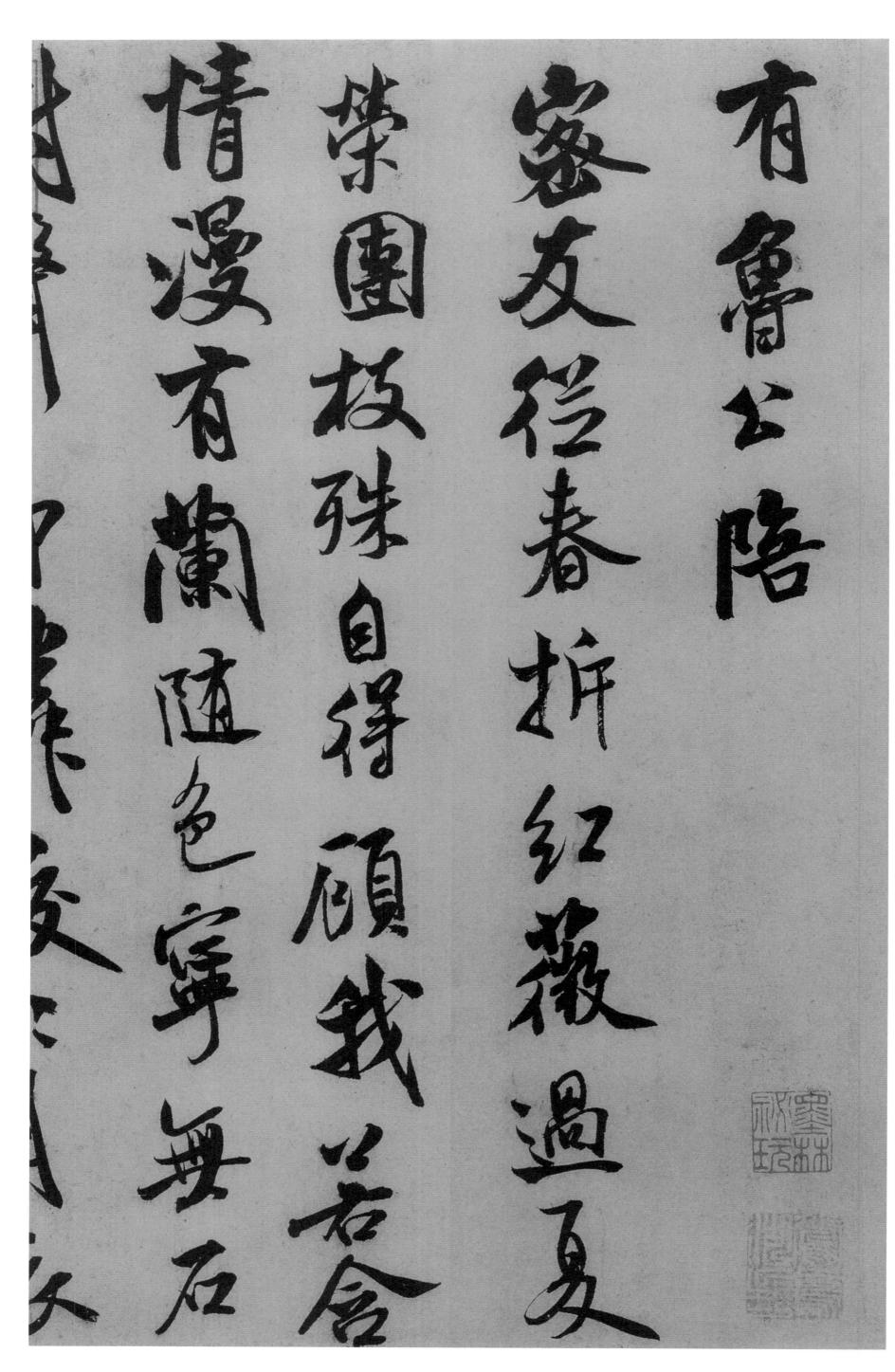

九六

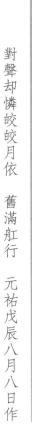

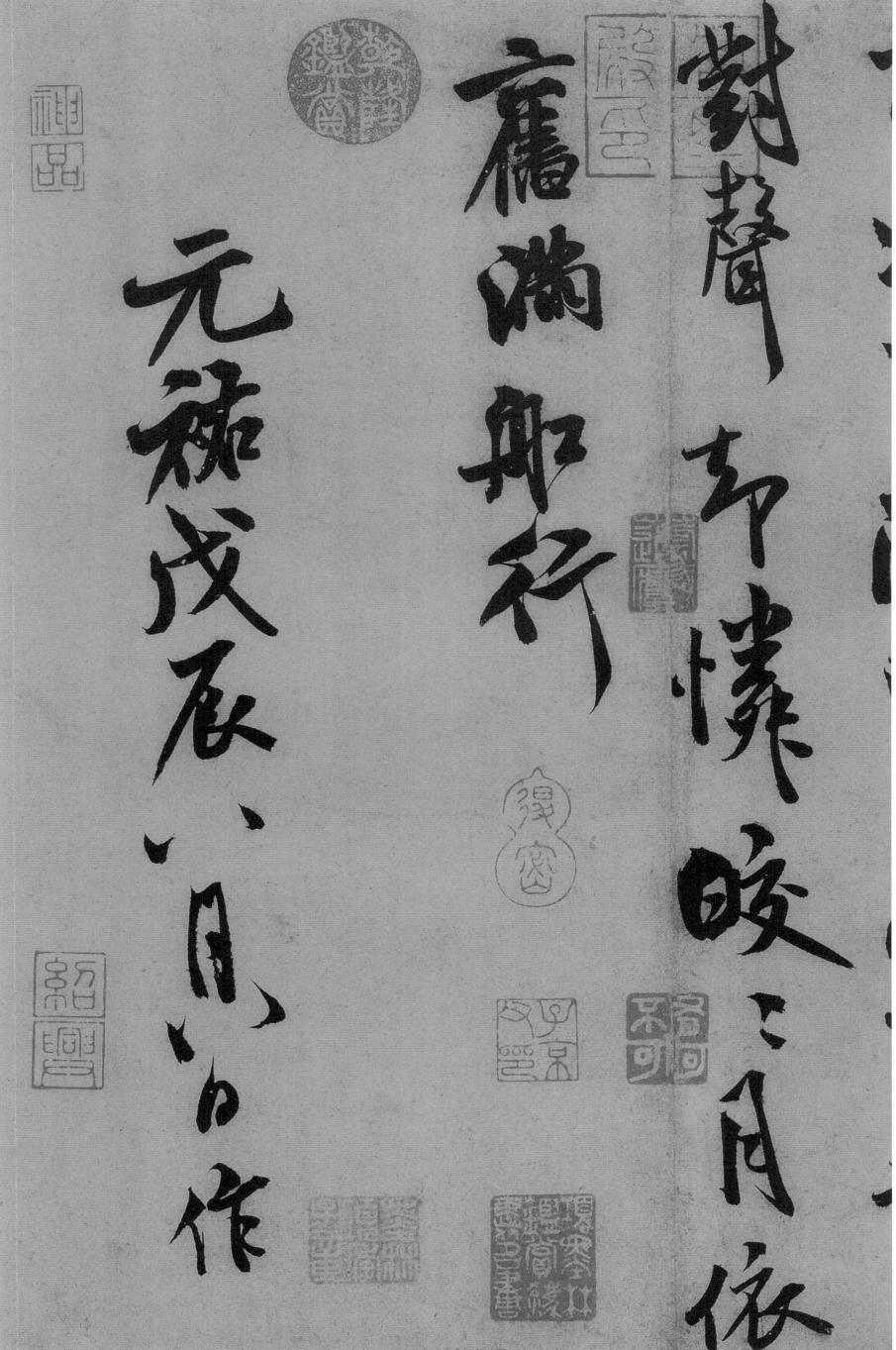

九七

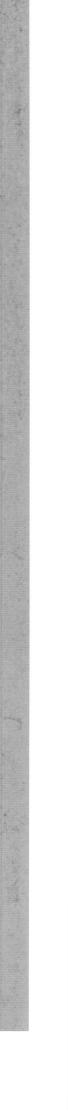

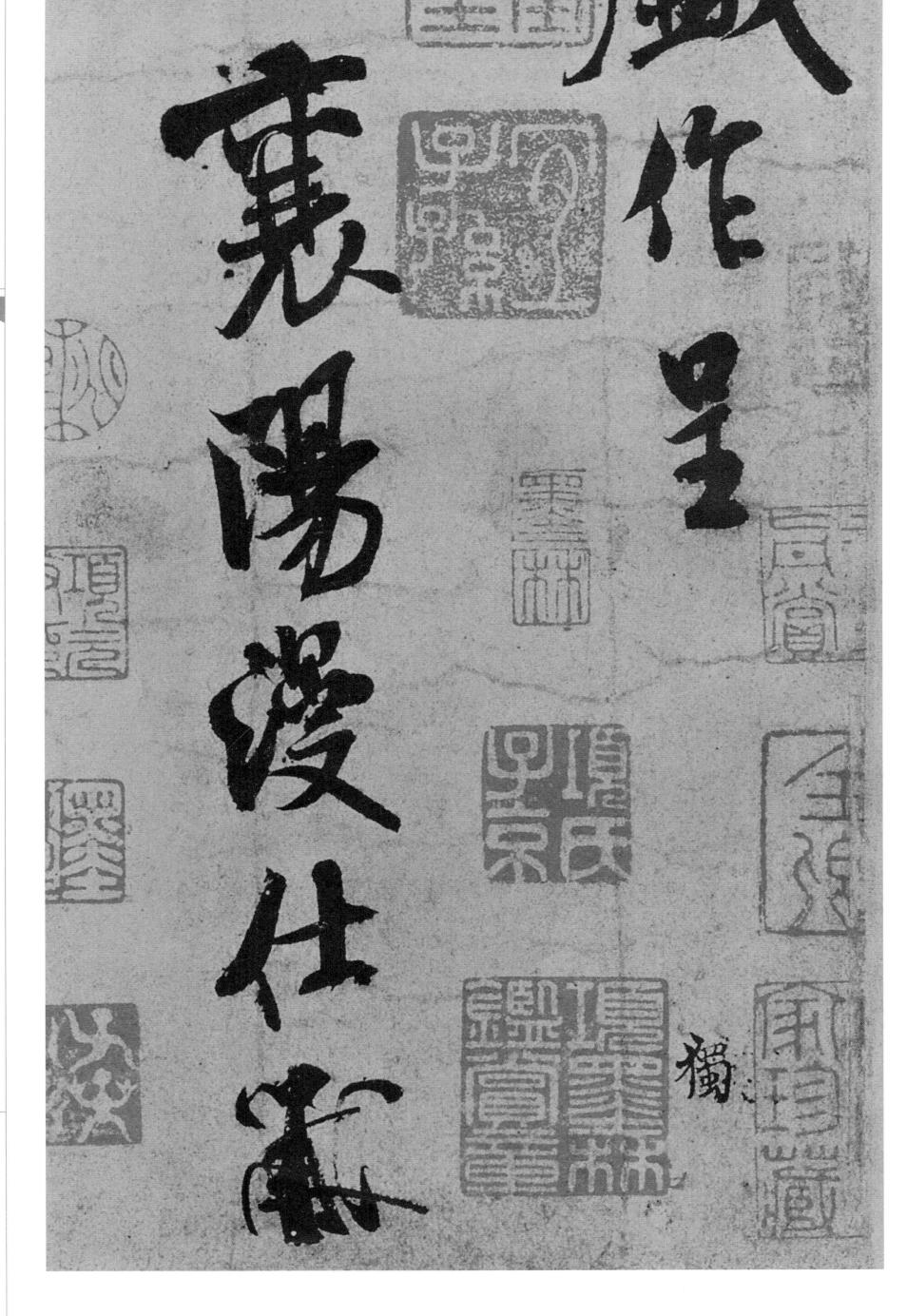

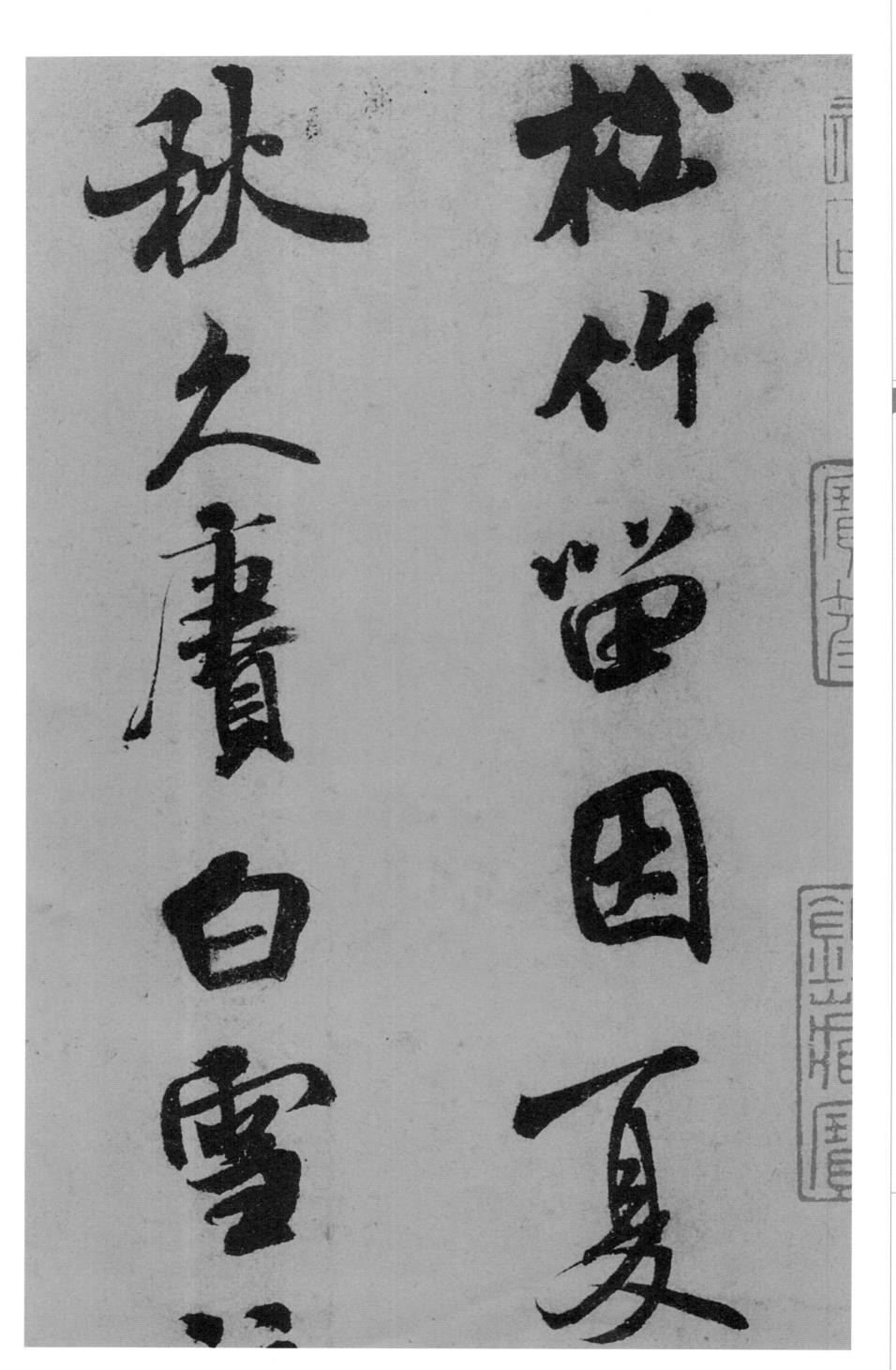

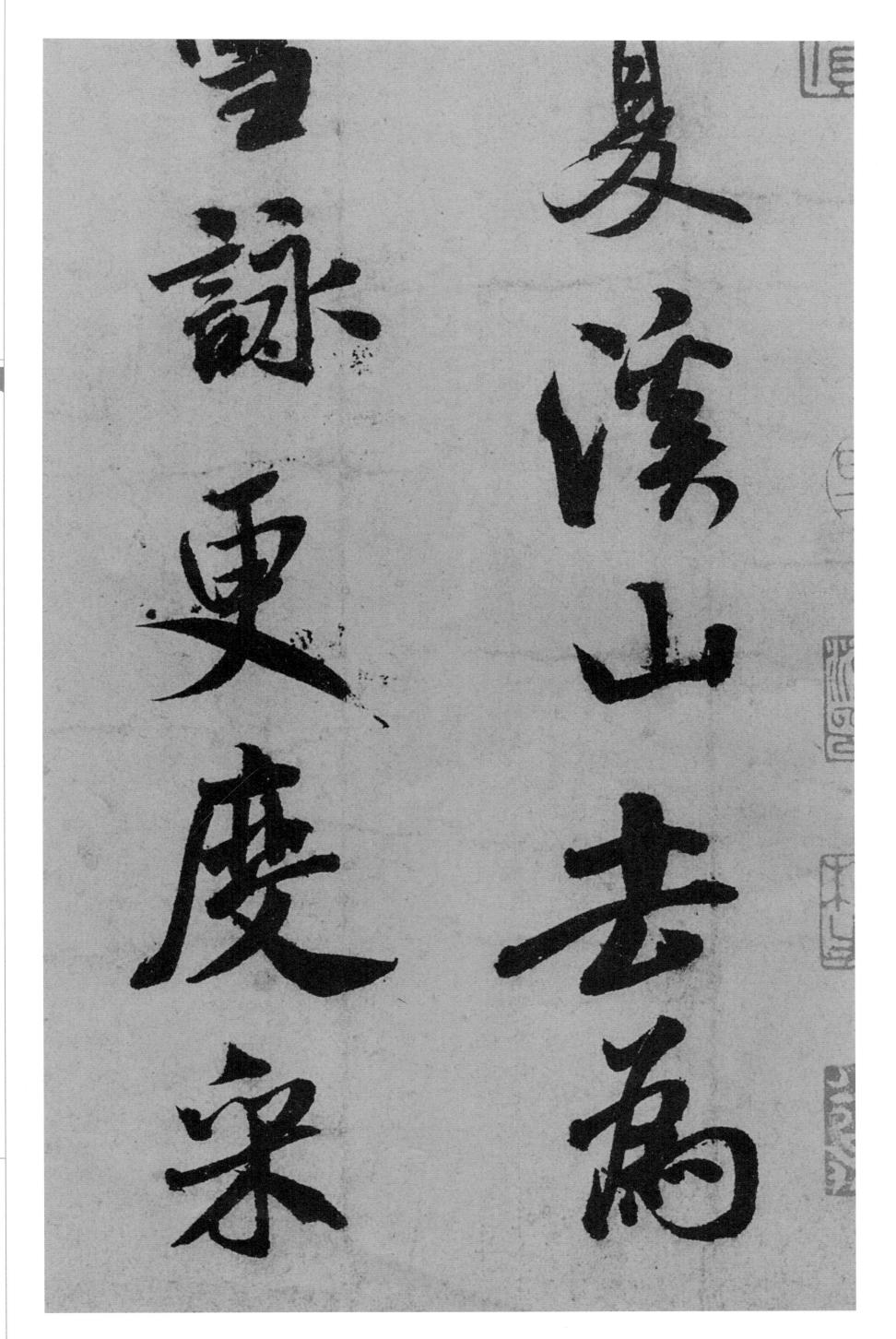

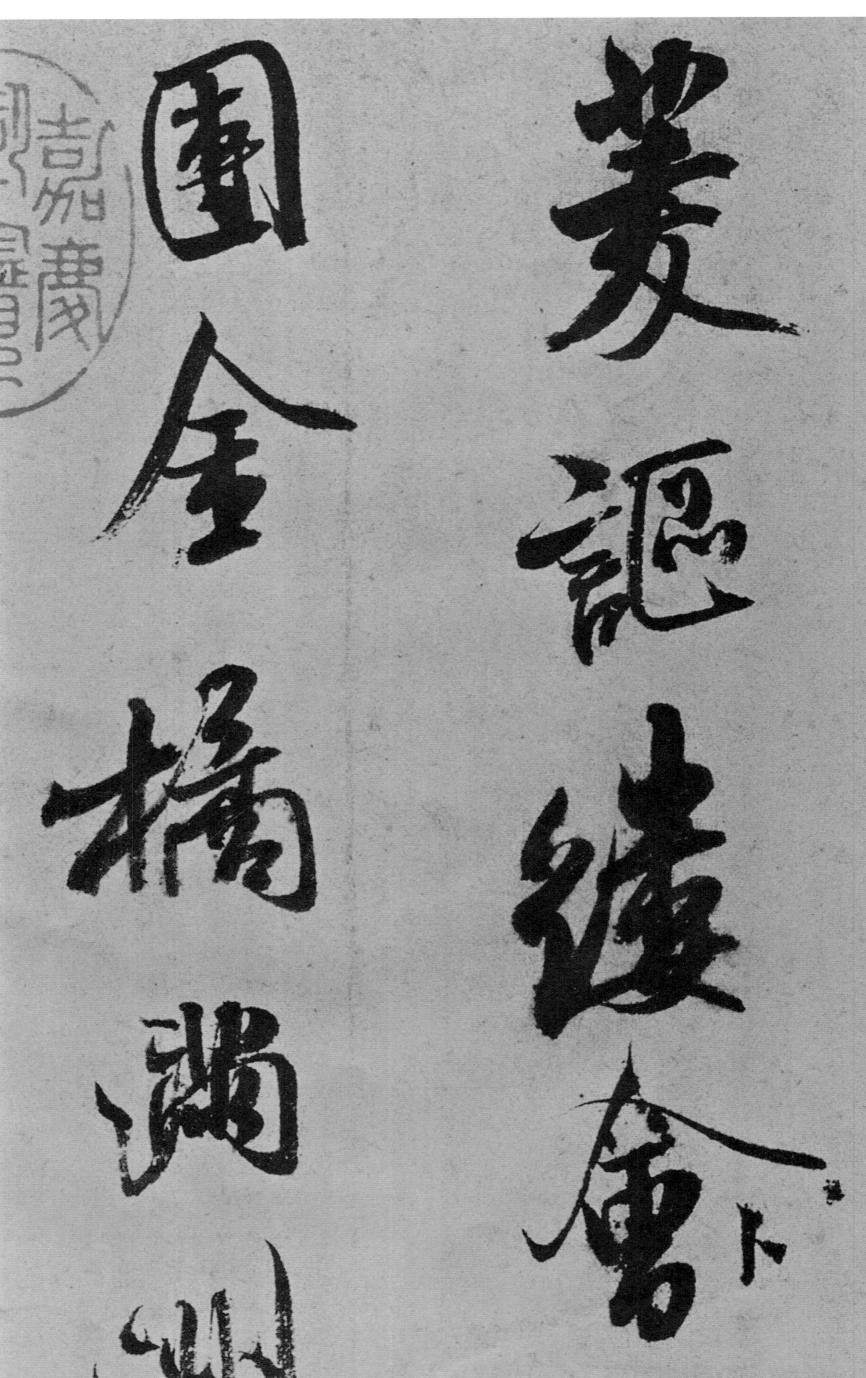

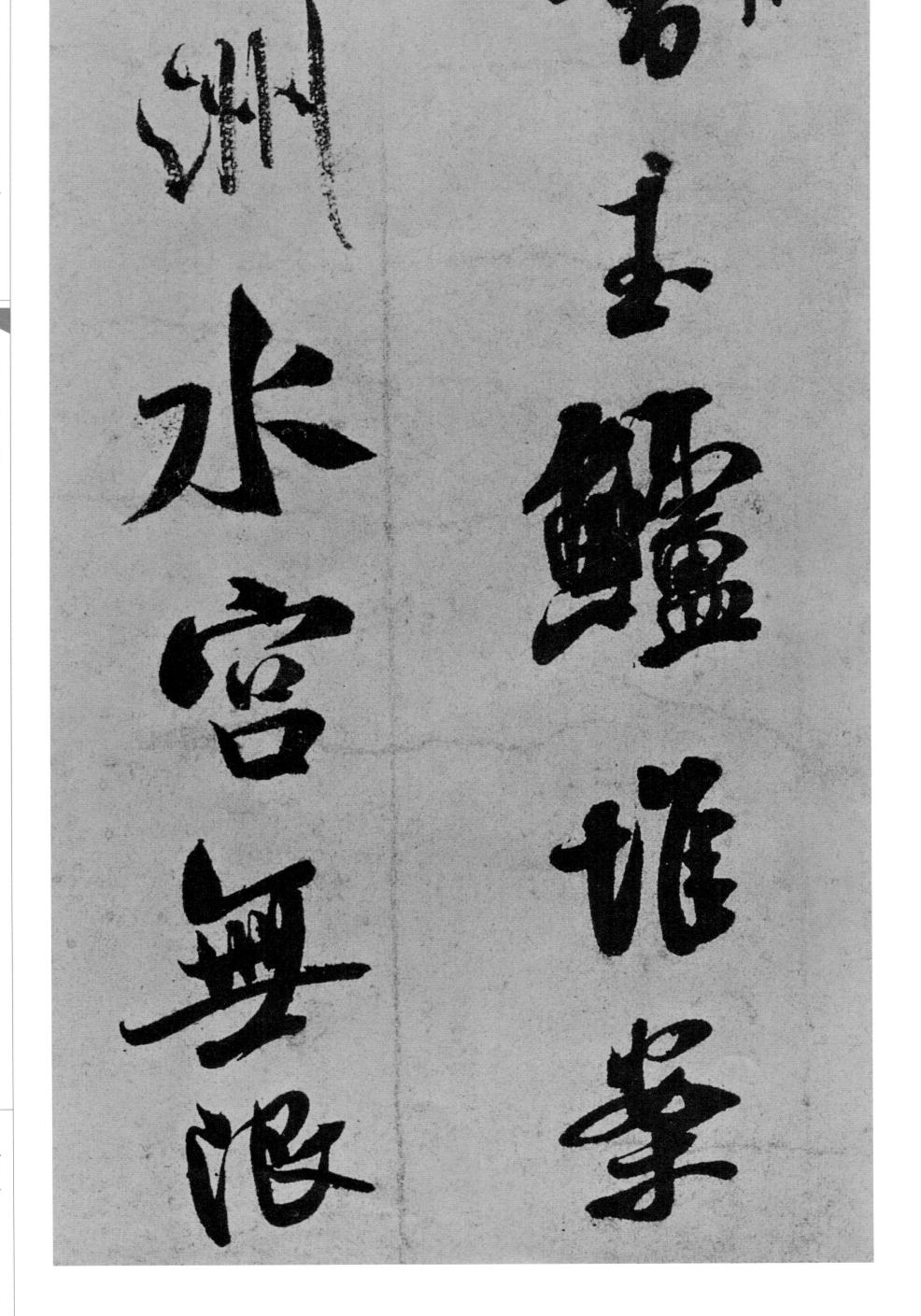

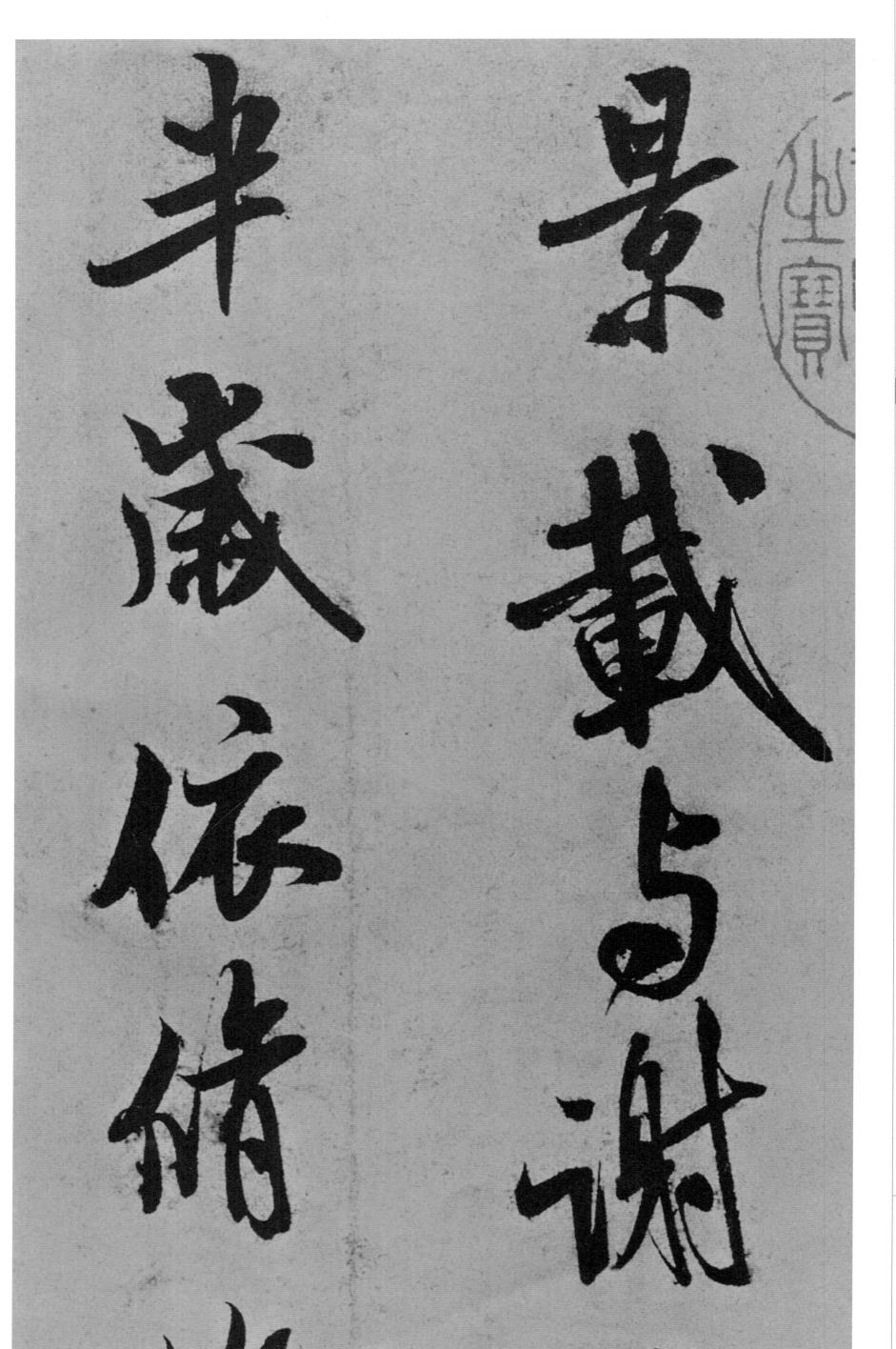

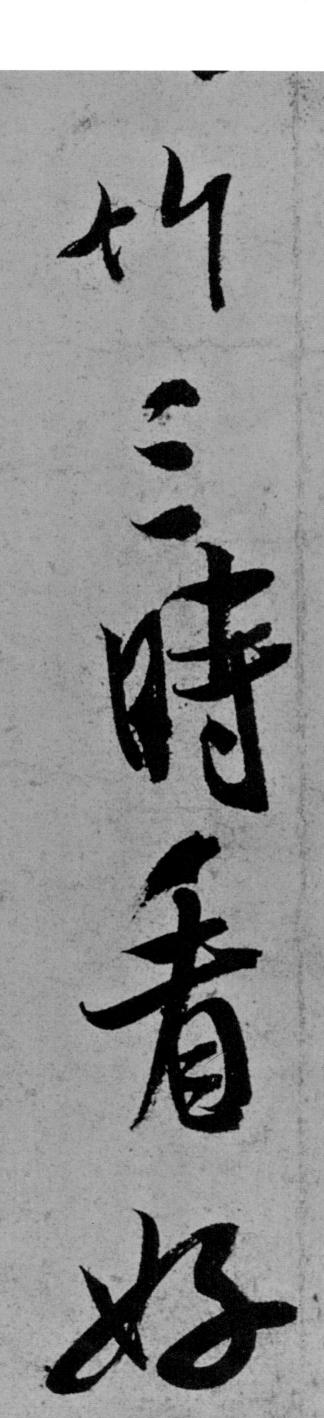

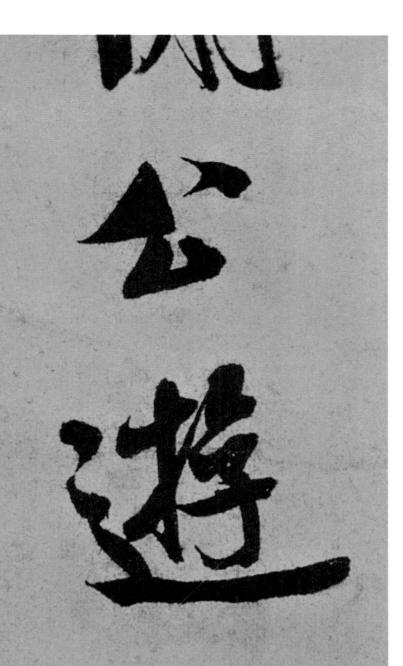

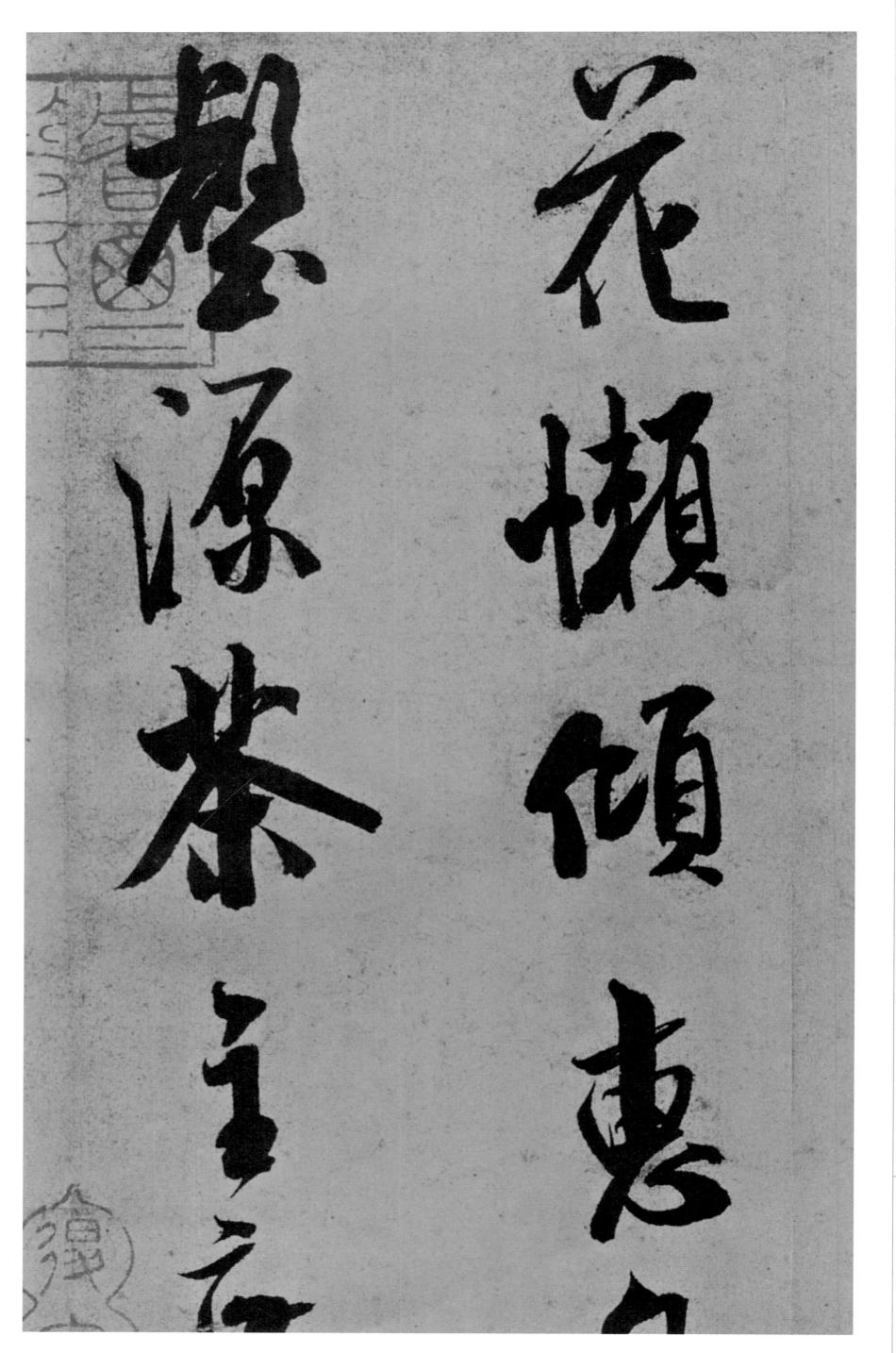

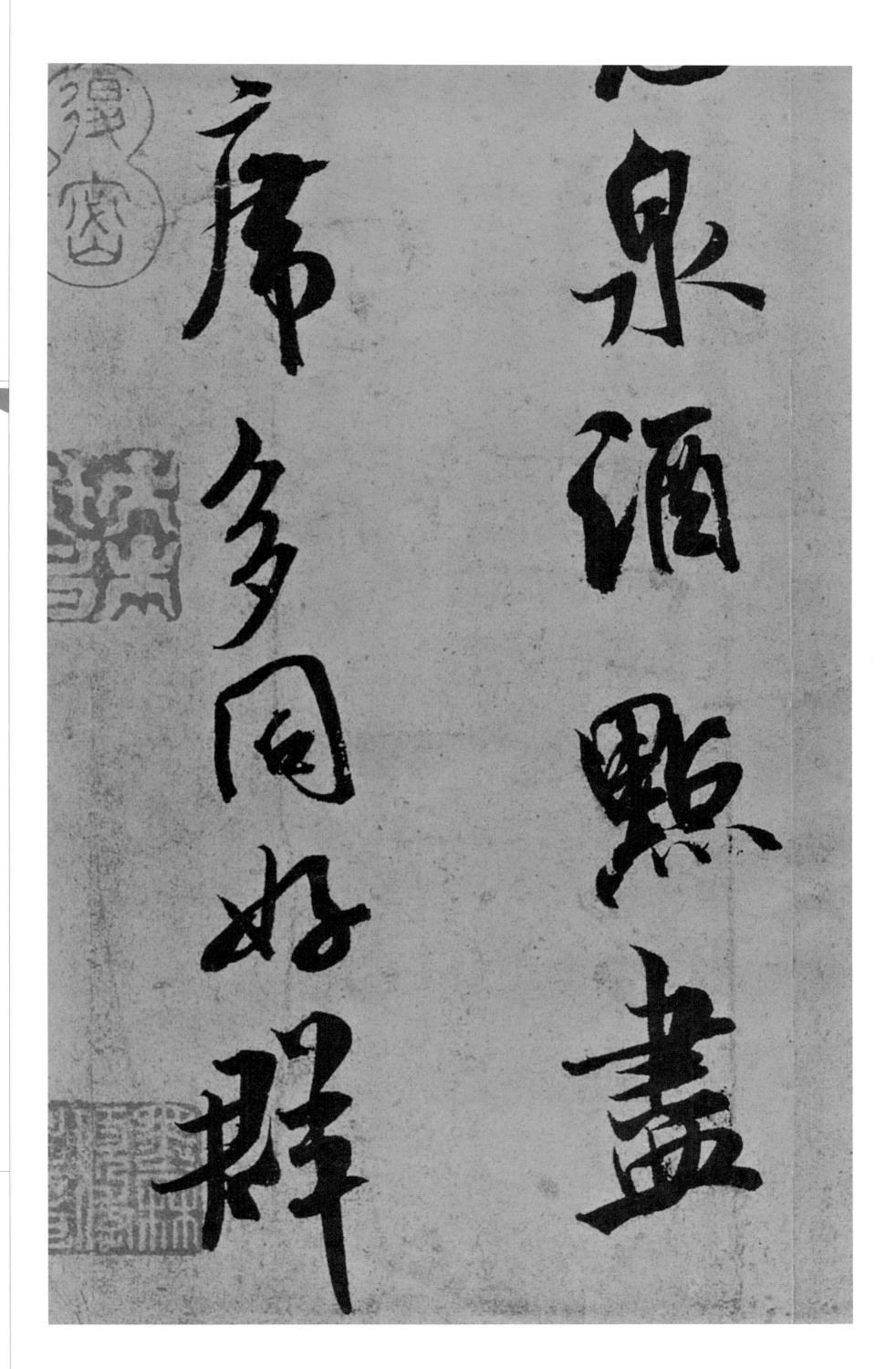

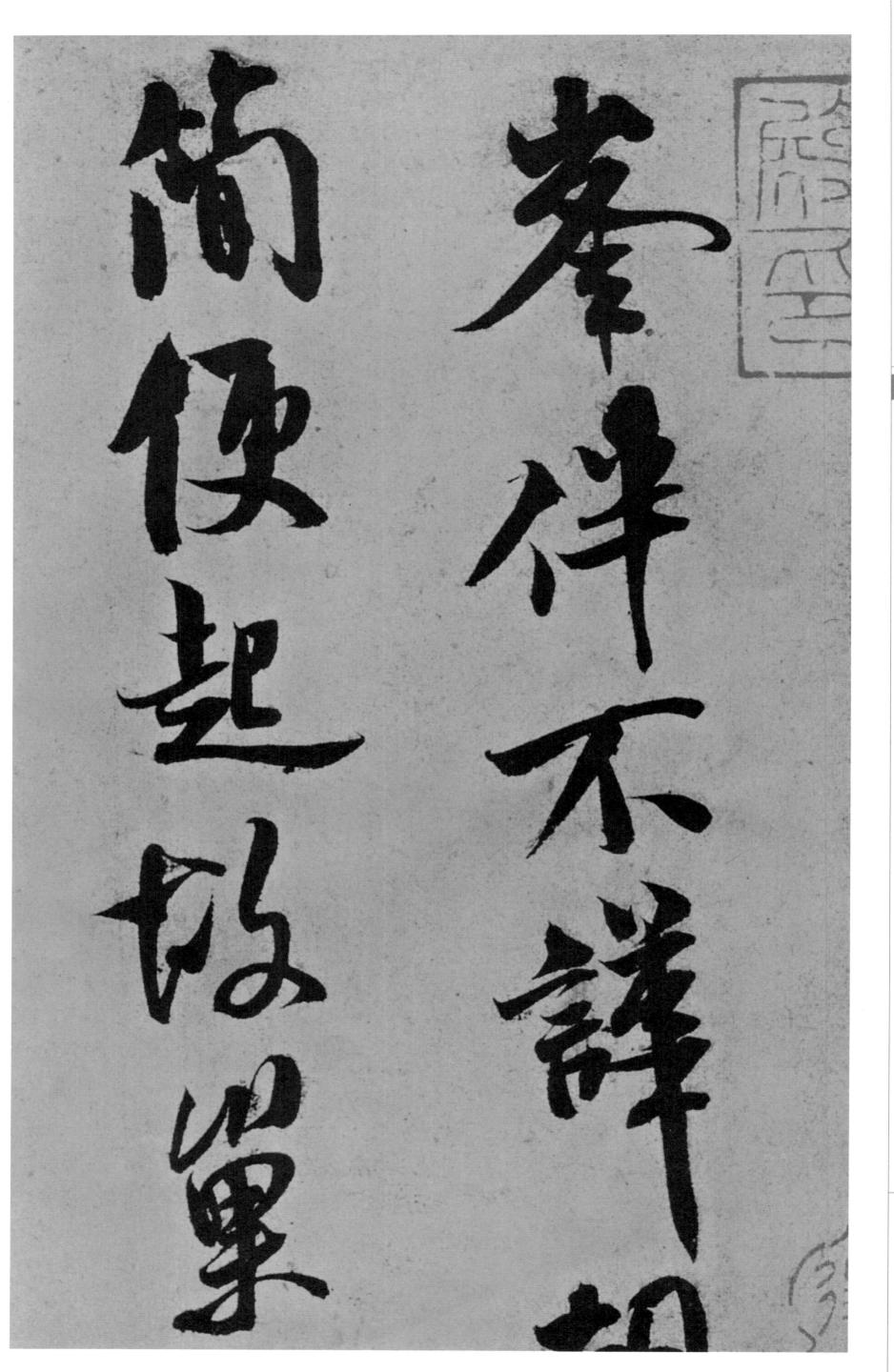

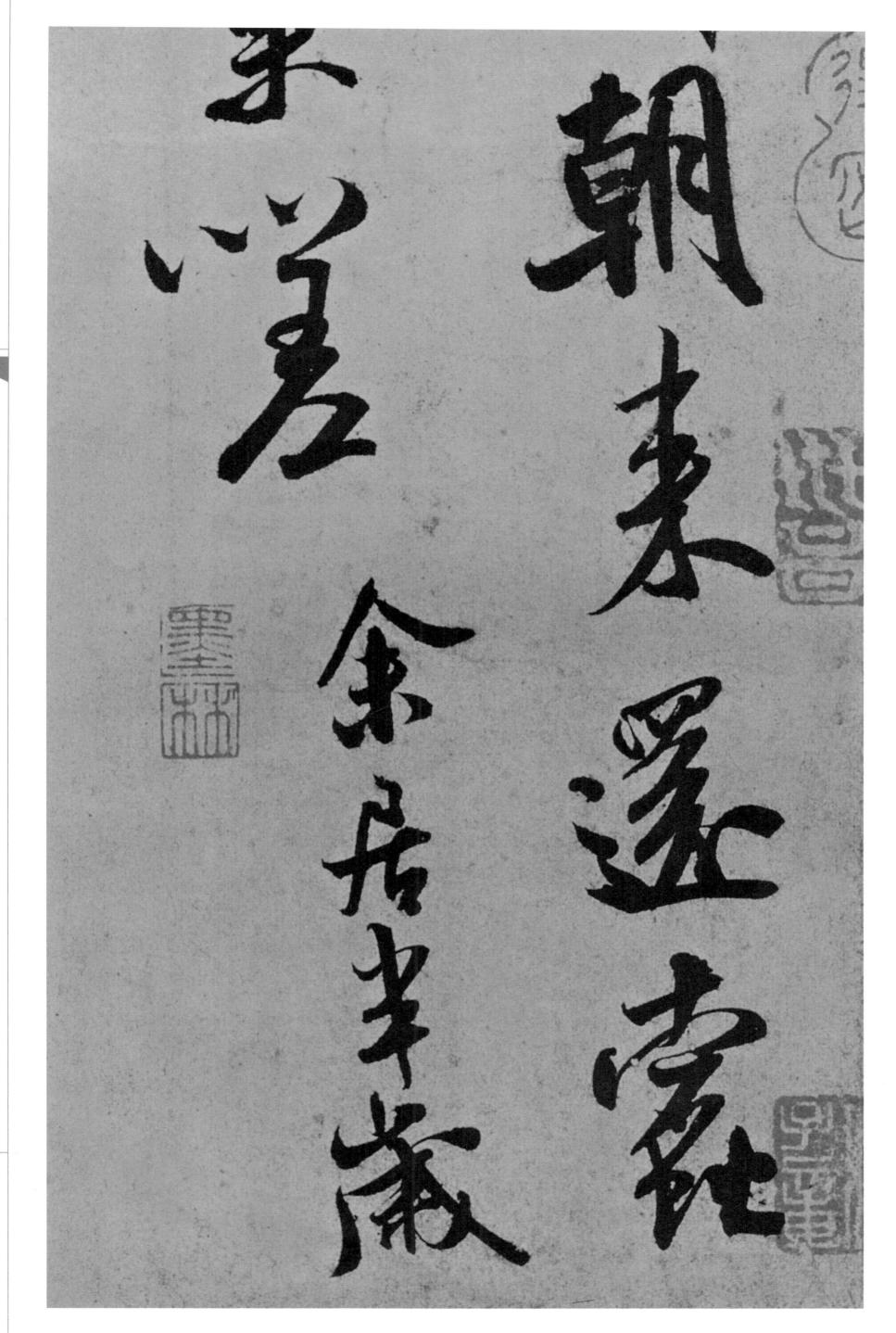

沙人 V iffe 西色 個 3

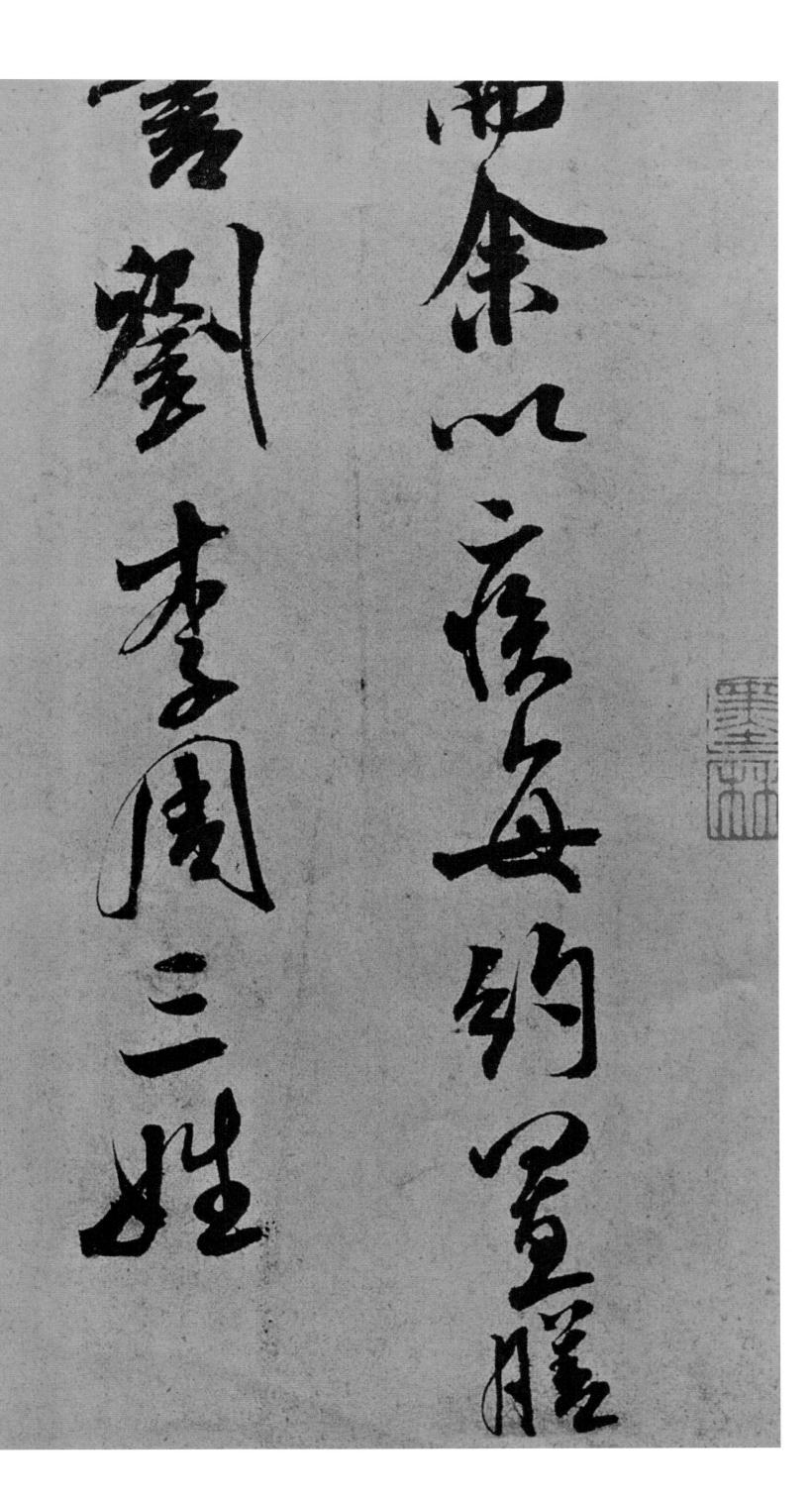

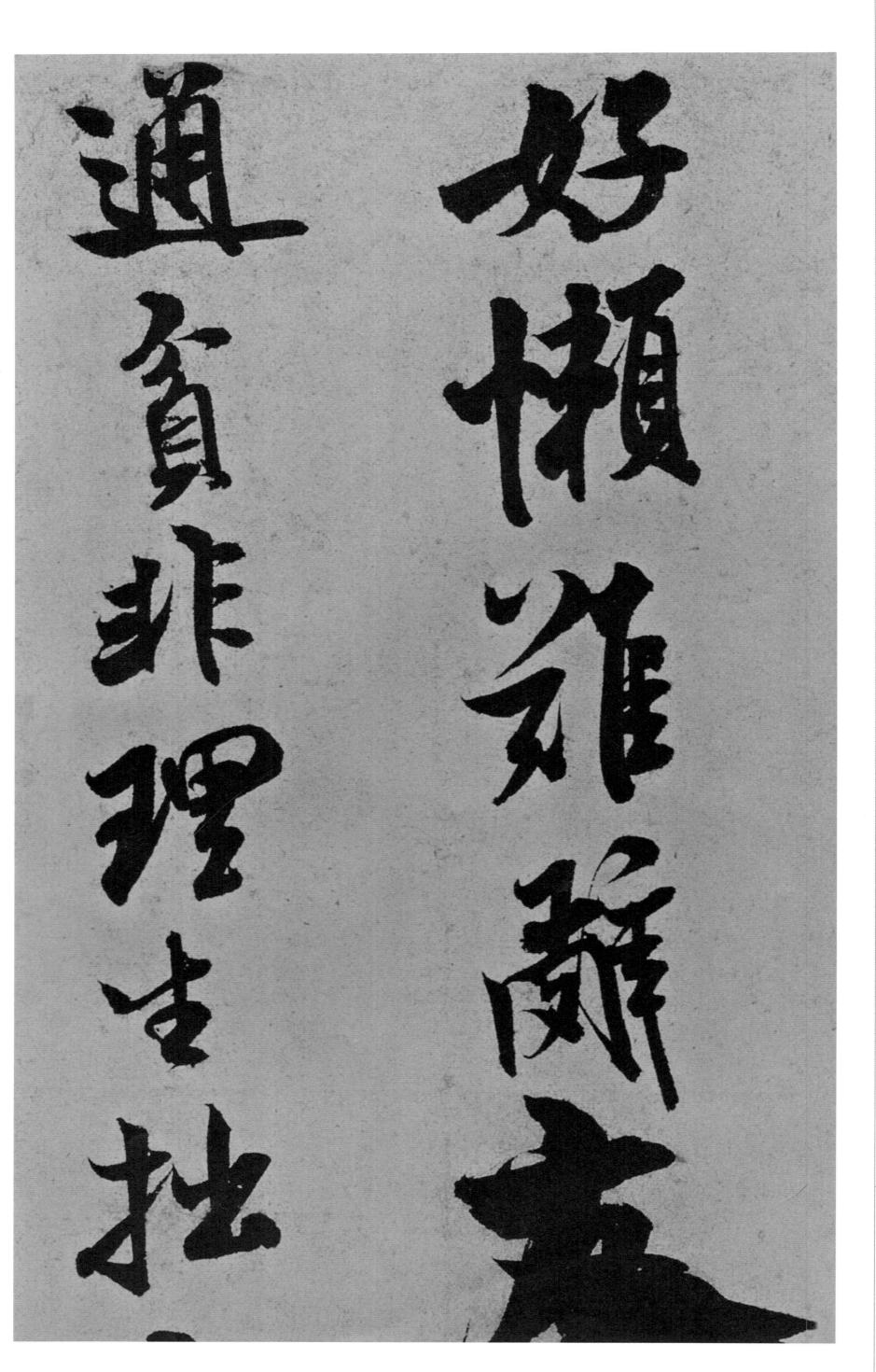

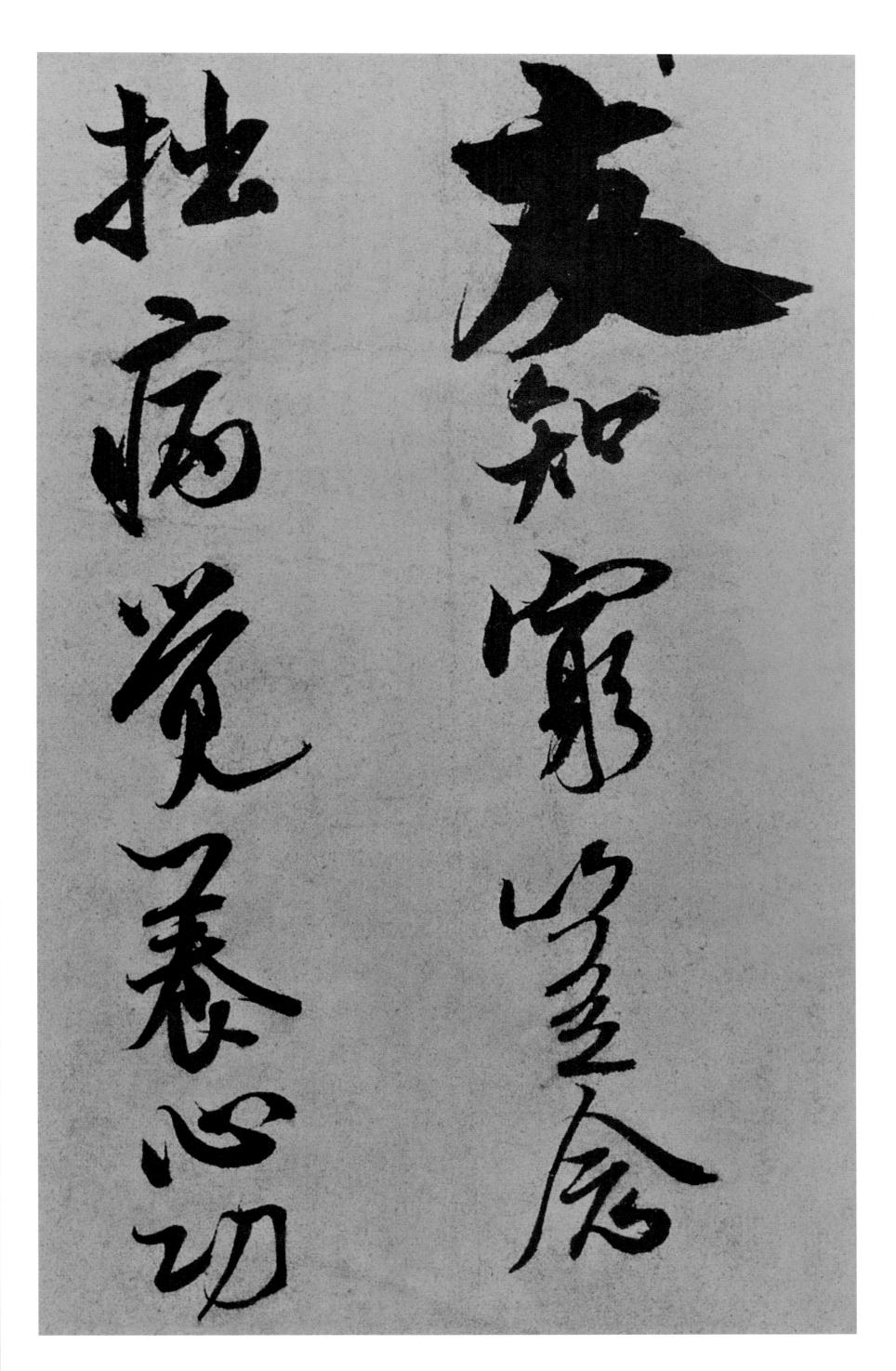

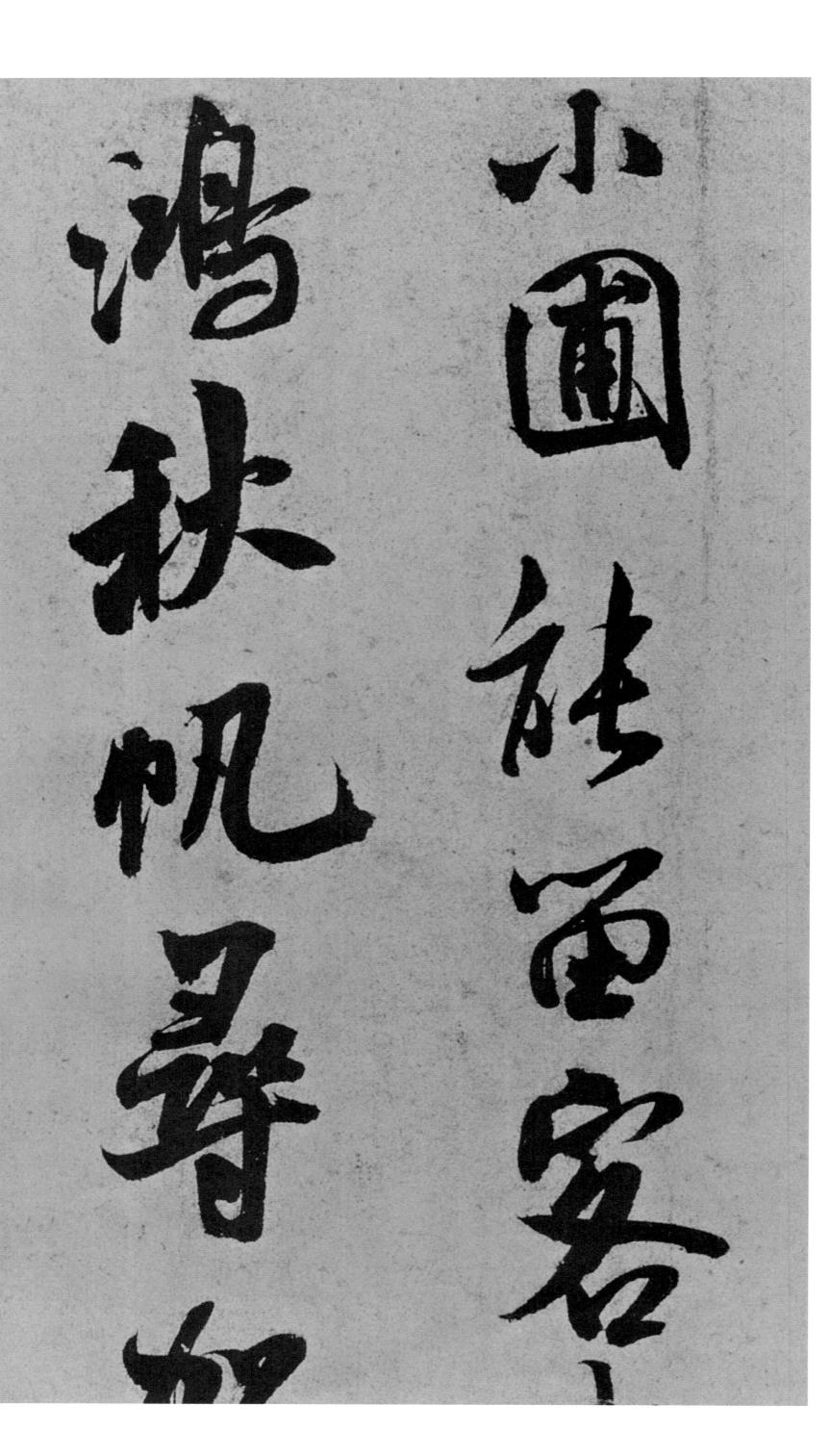

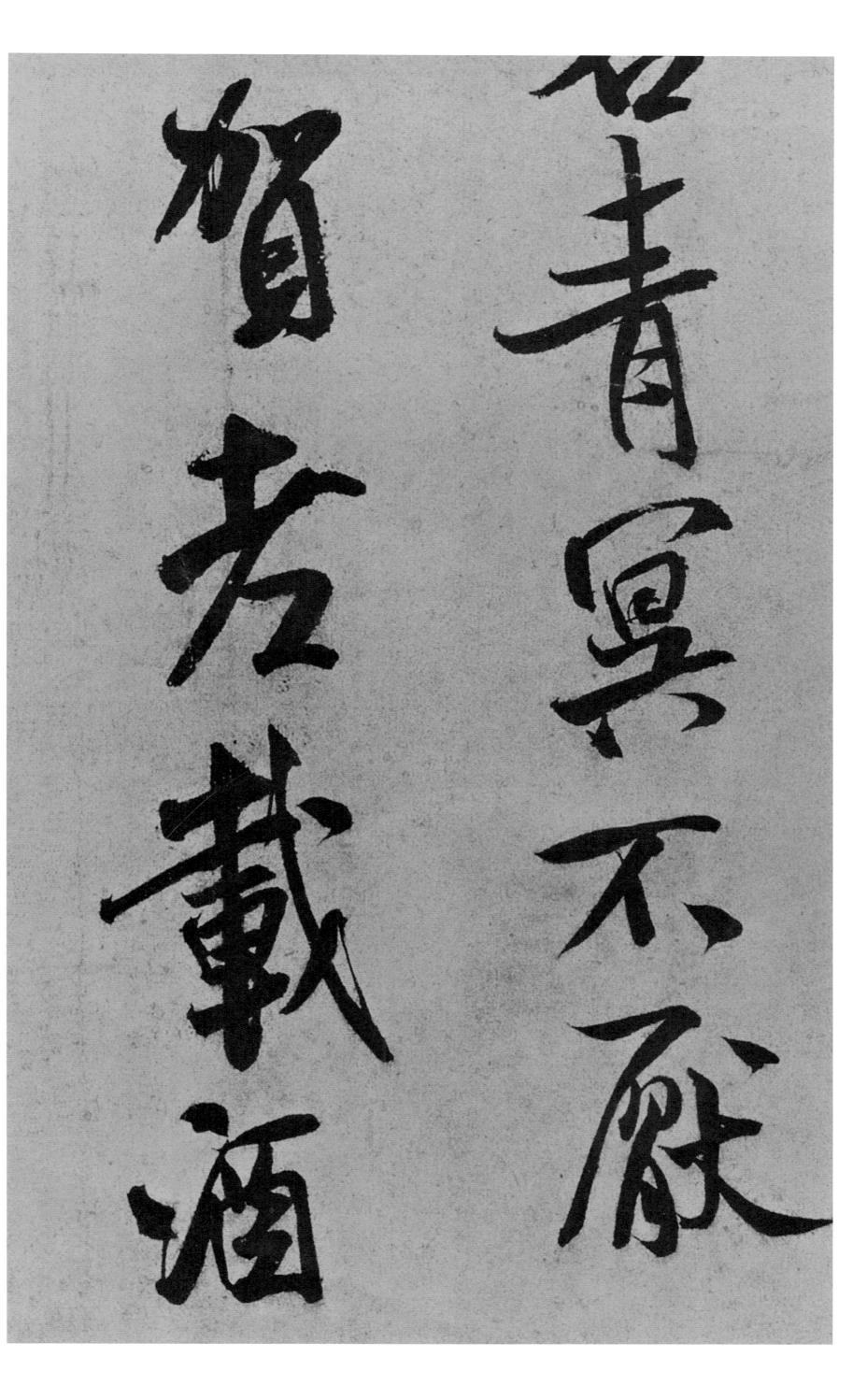

人工 然

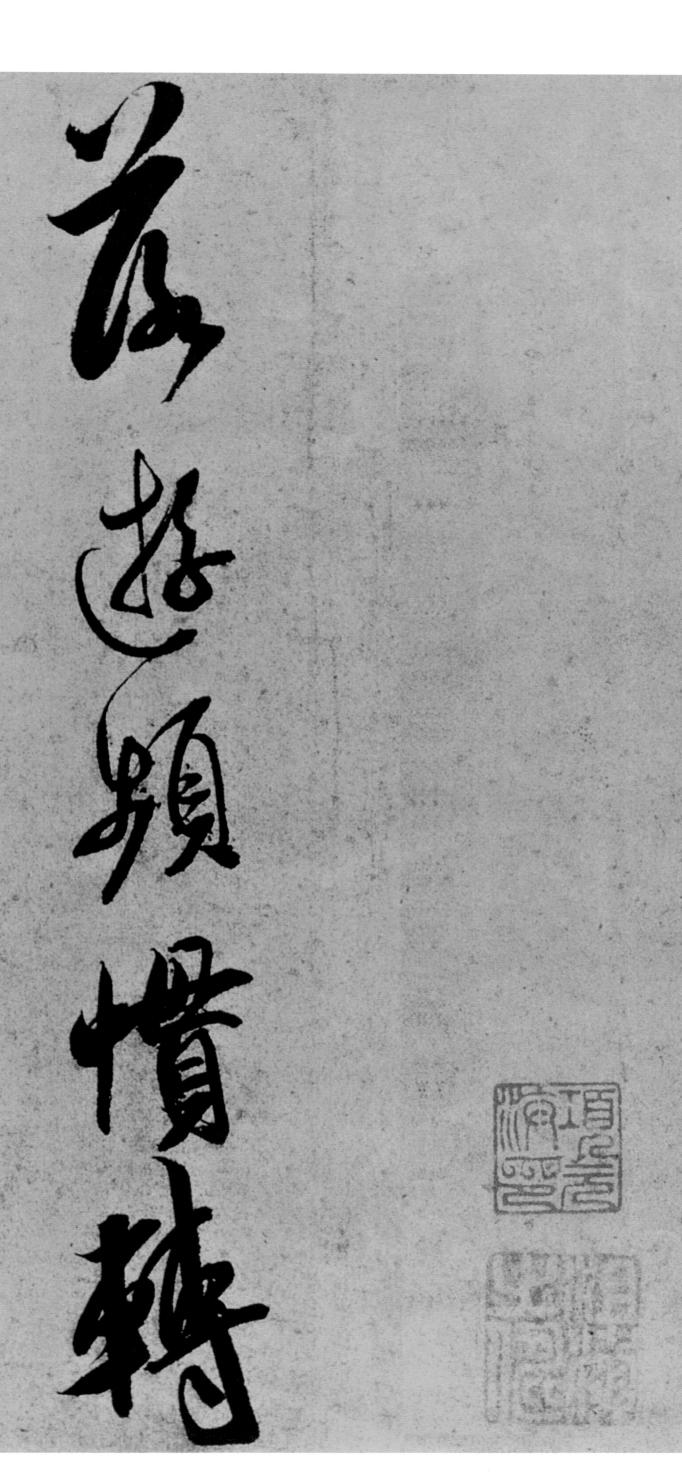

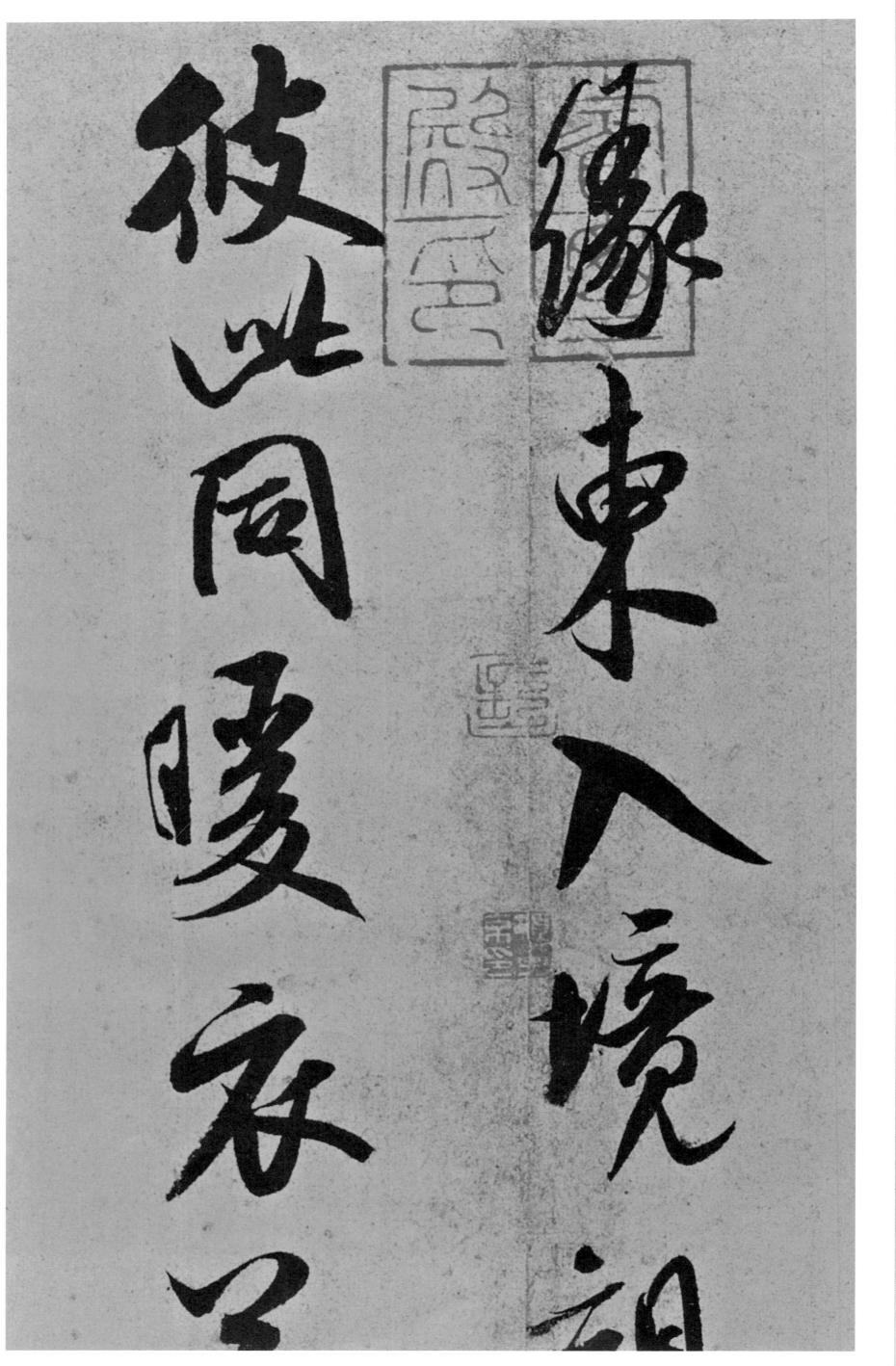

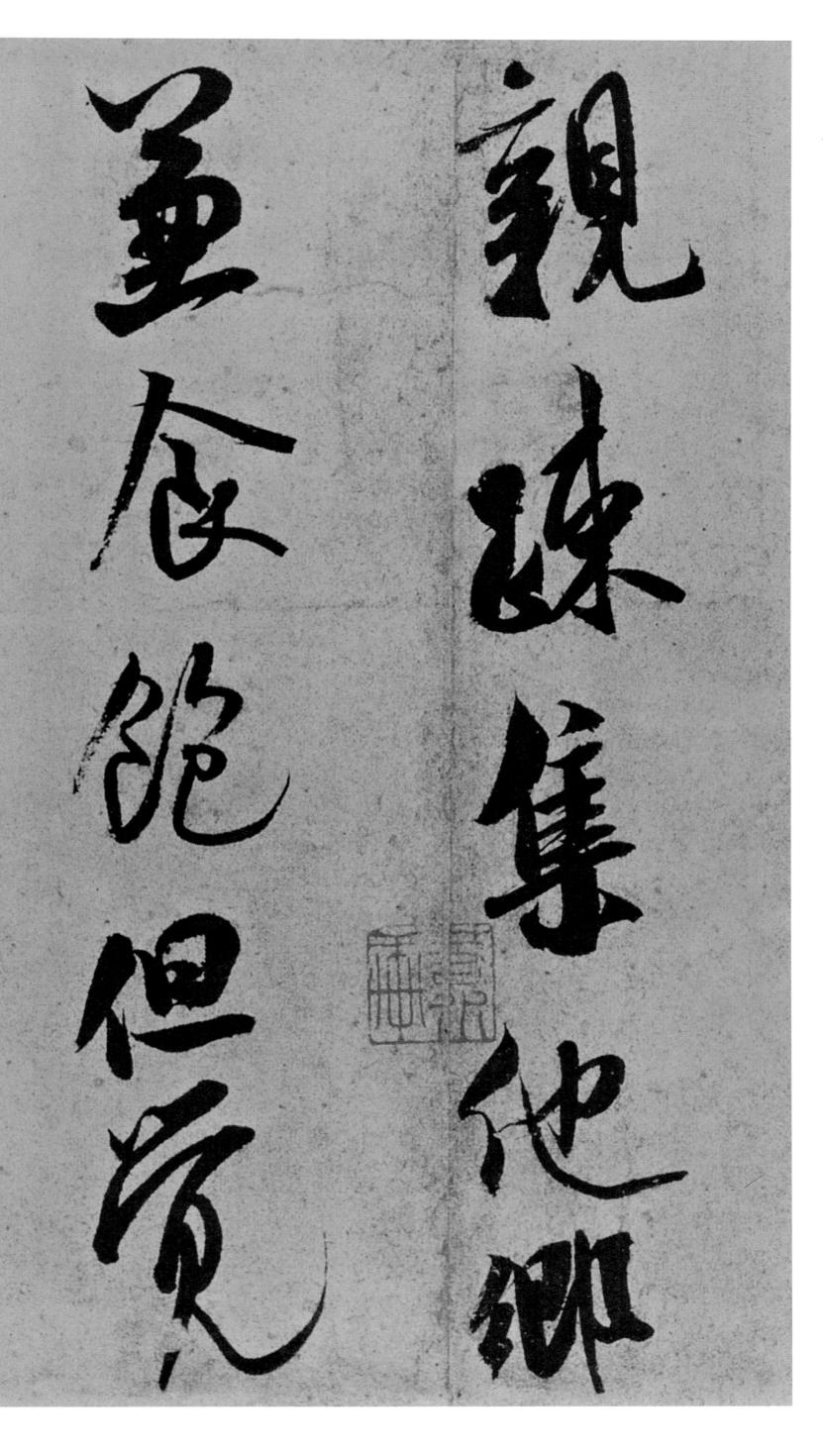

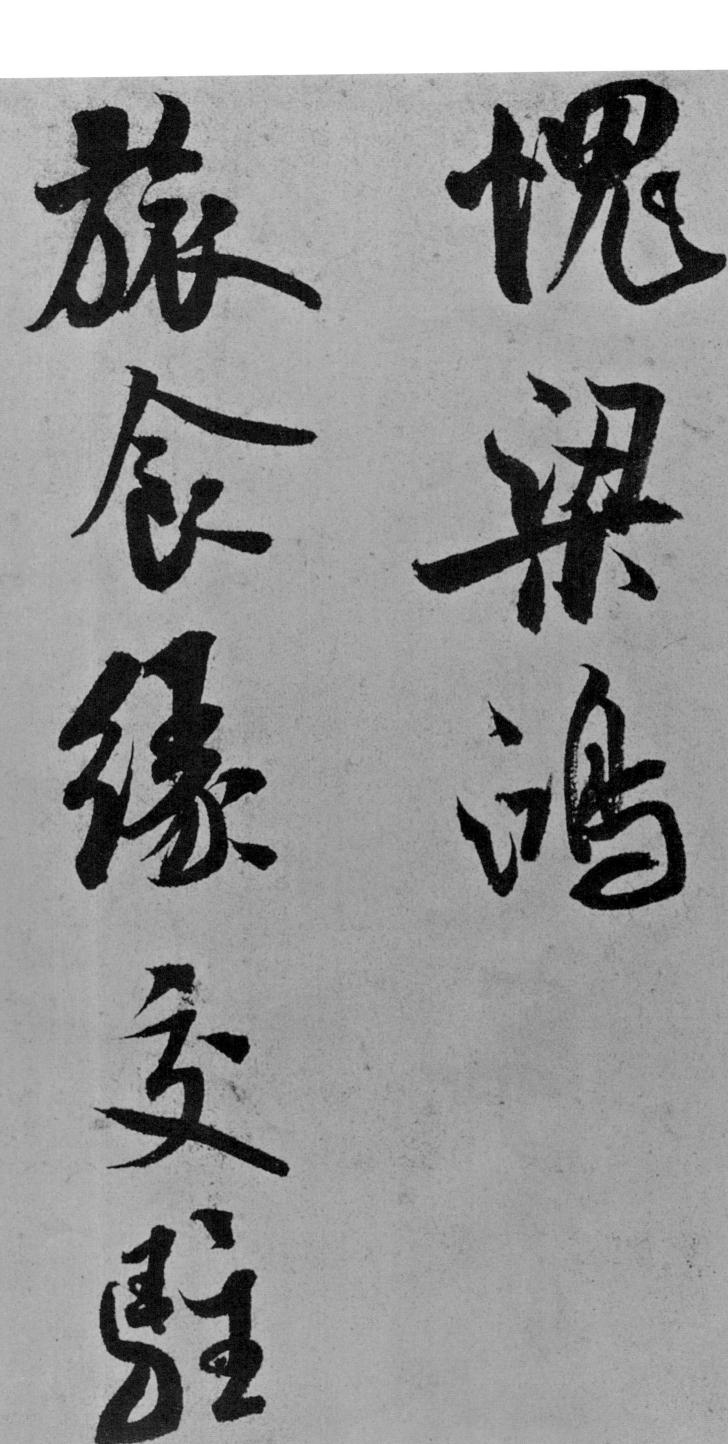

- 1 - 0

34

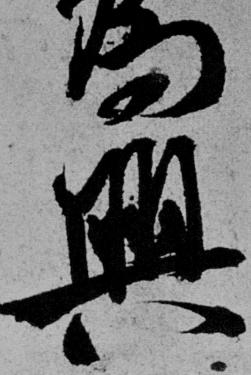

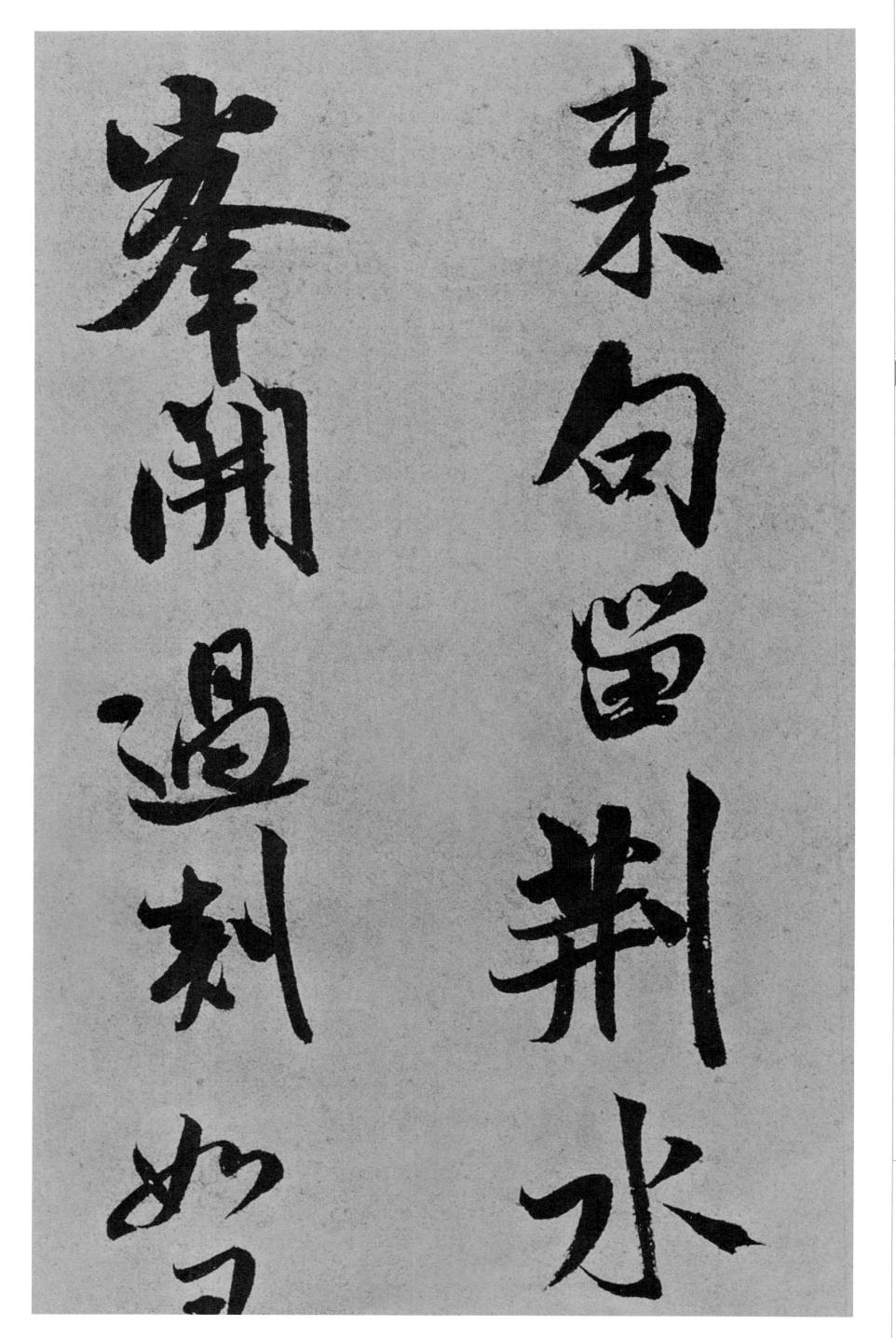

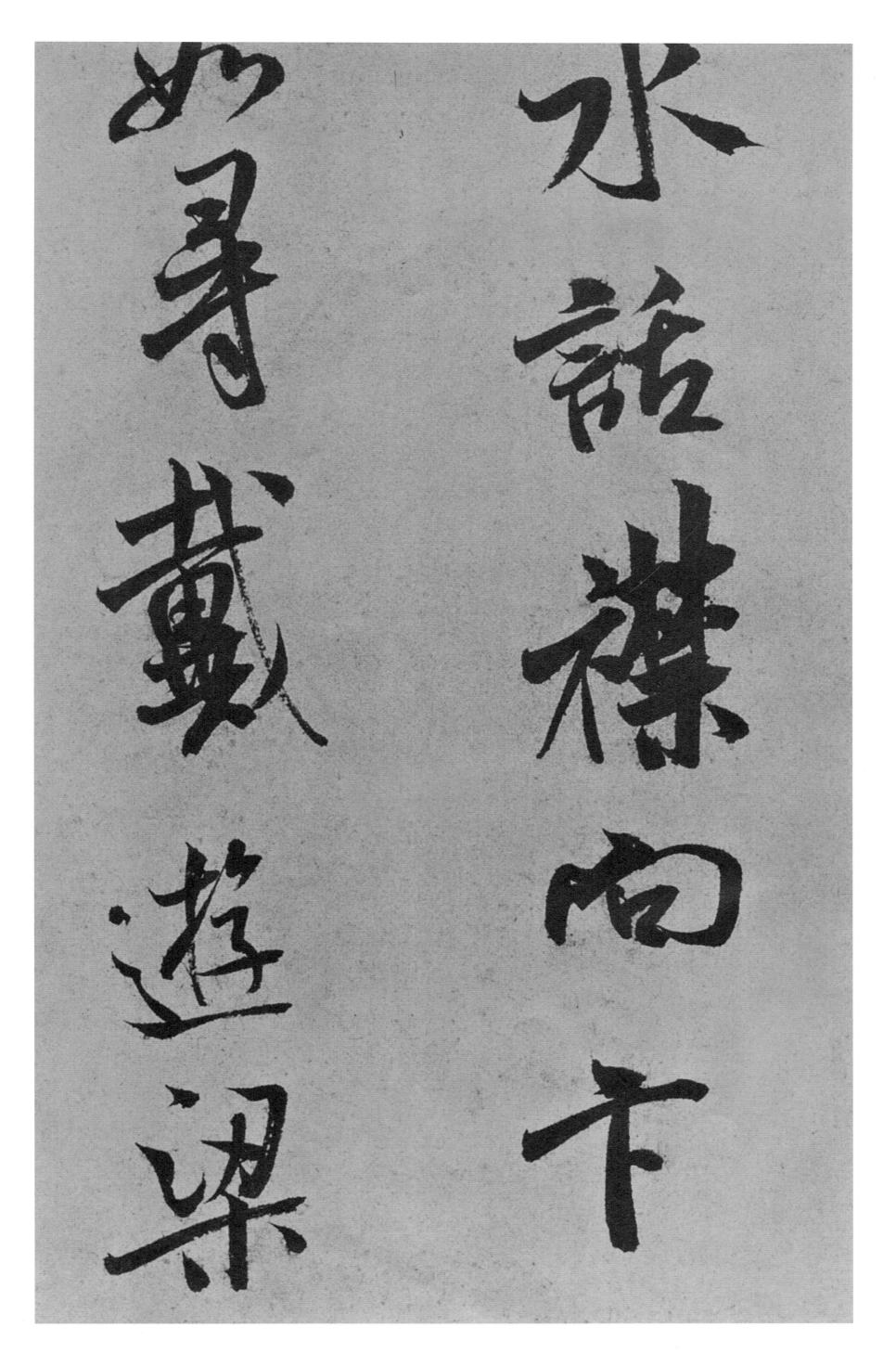

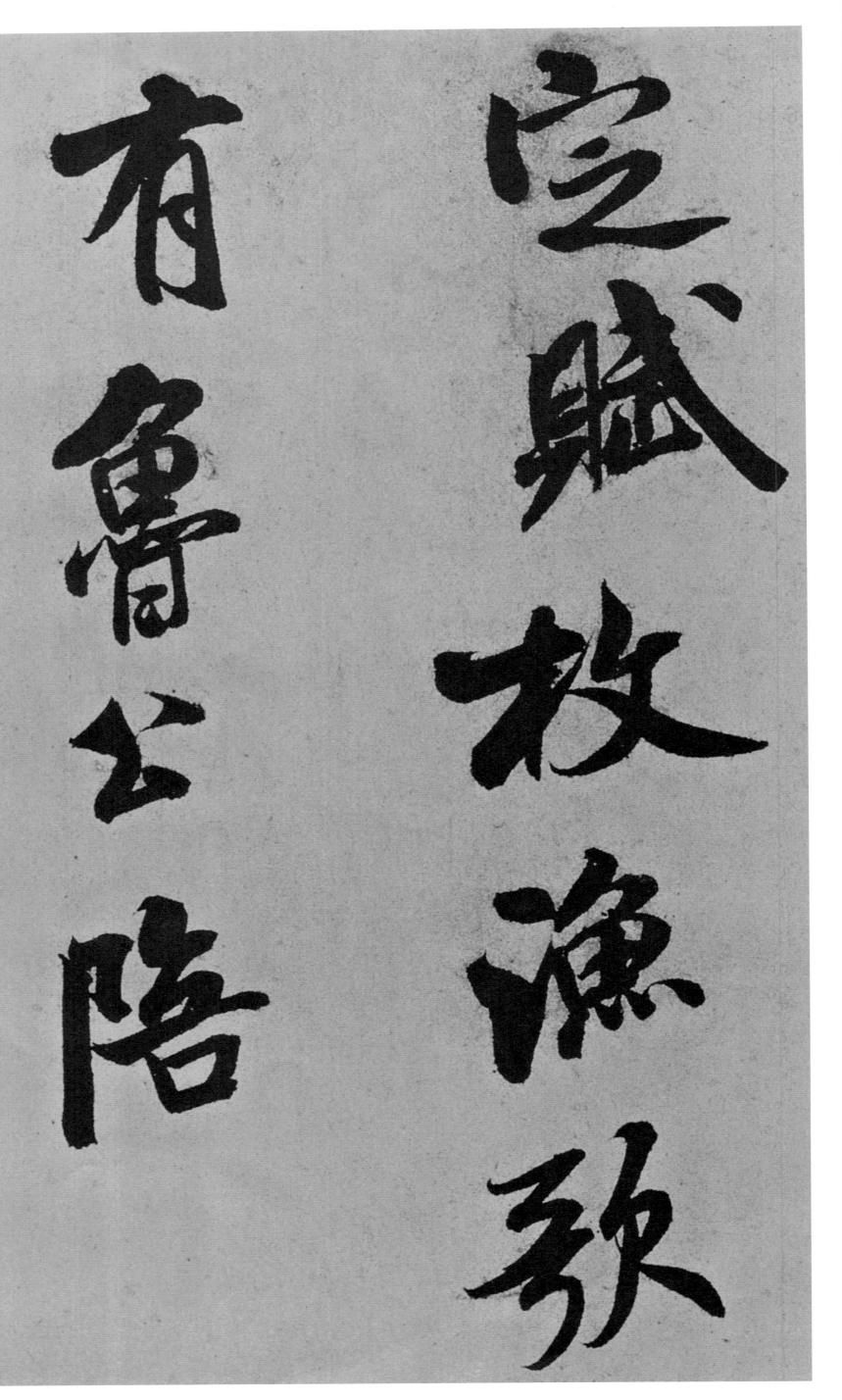

二四四

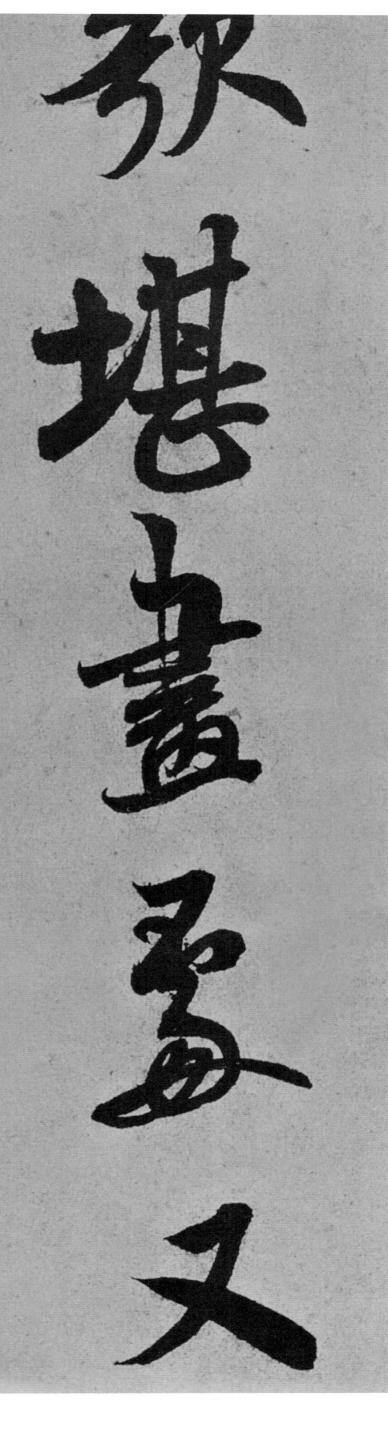

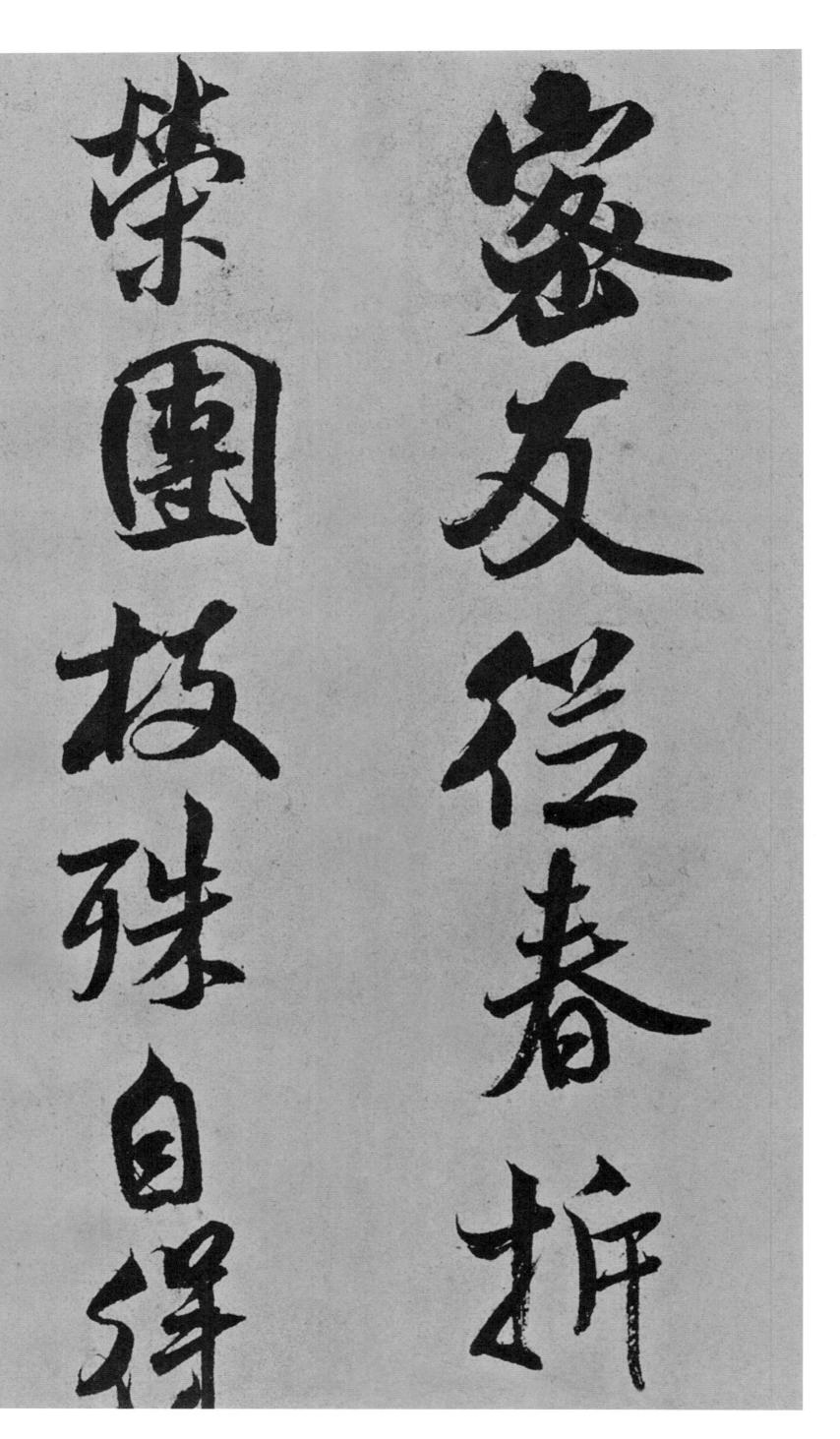

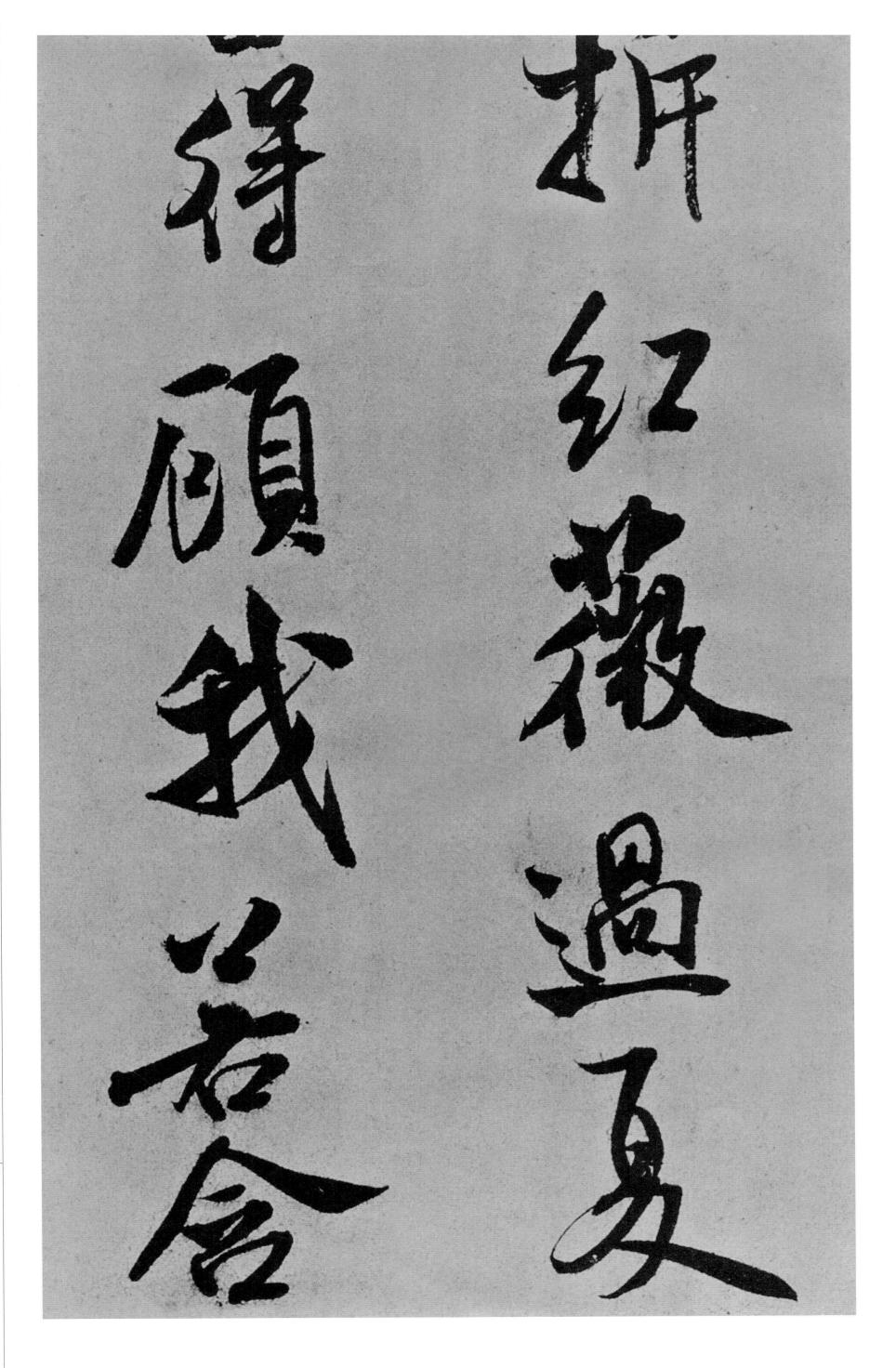

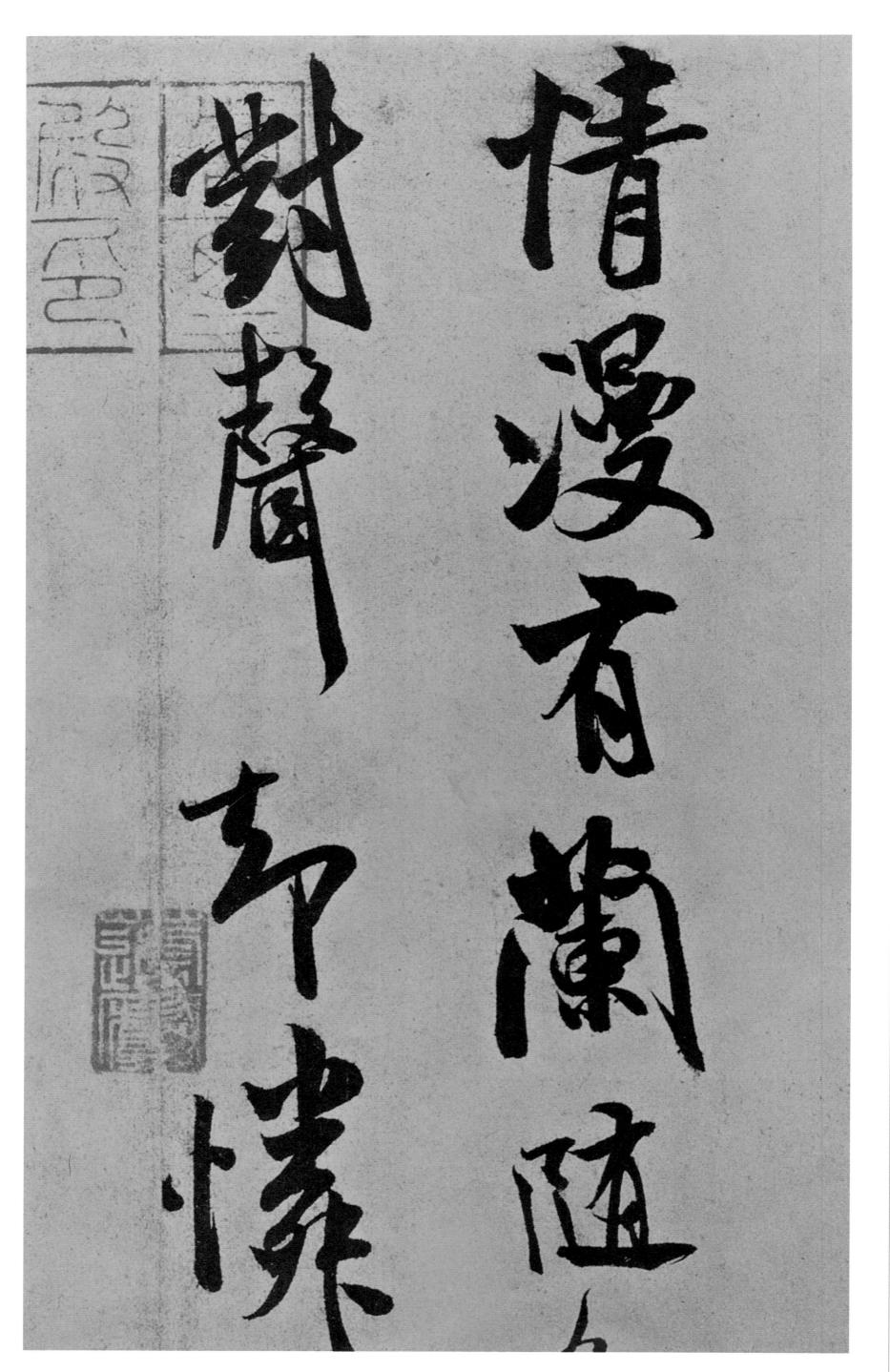

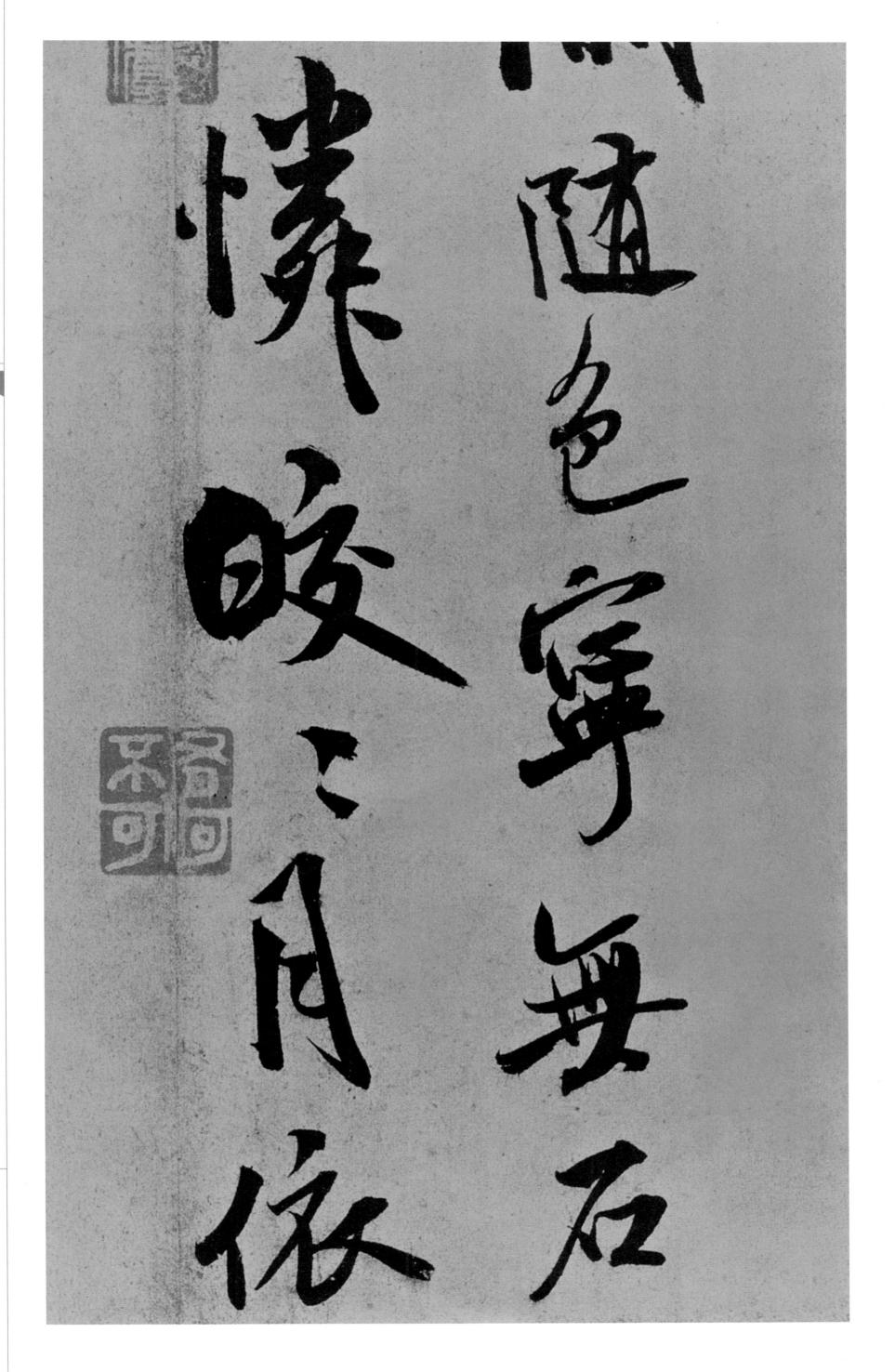

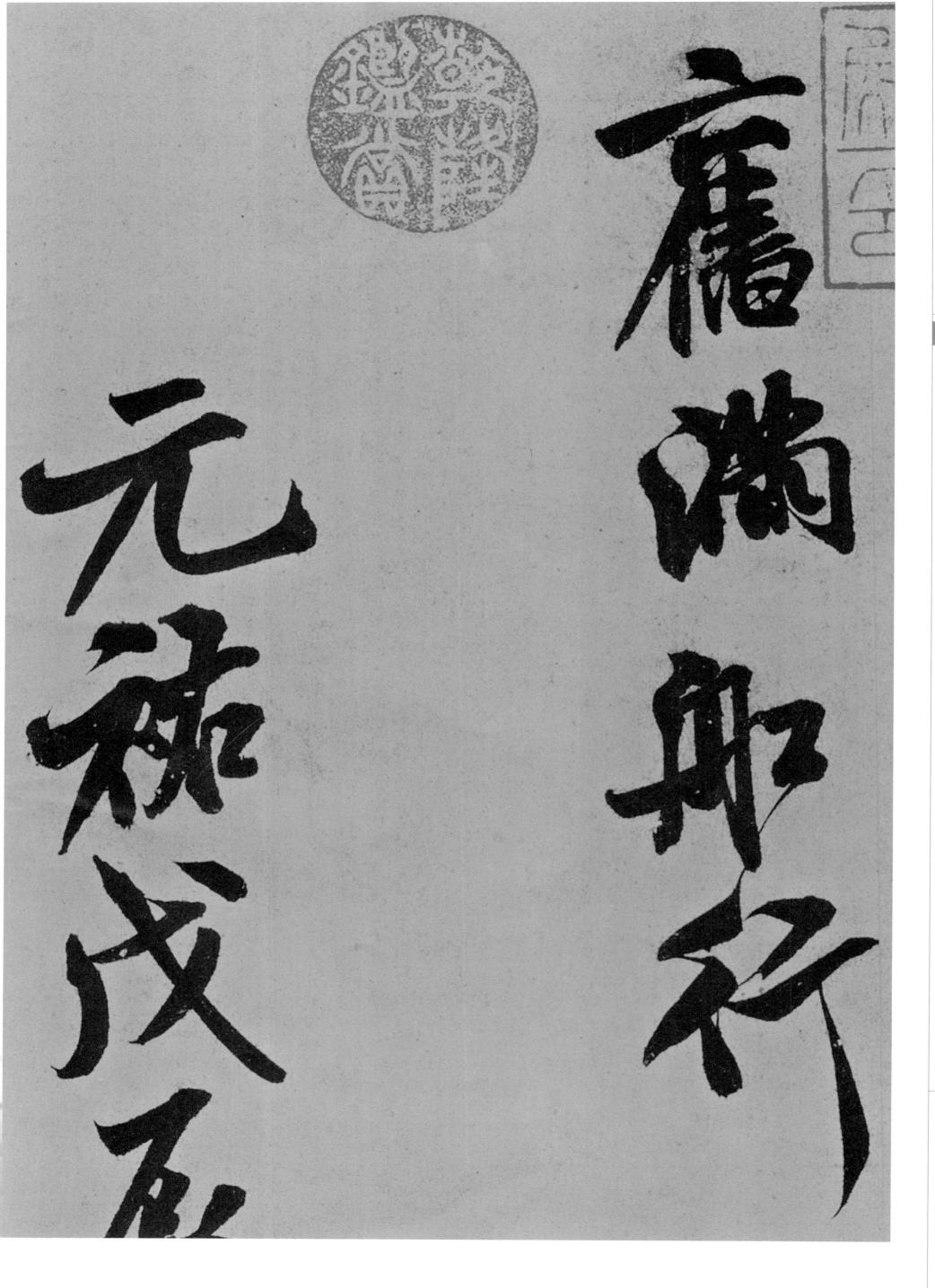

 $\overline{=}$

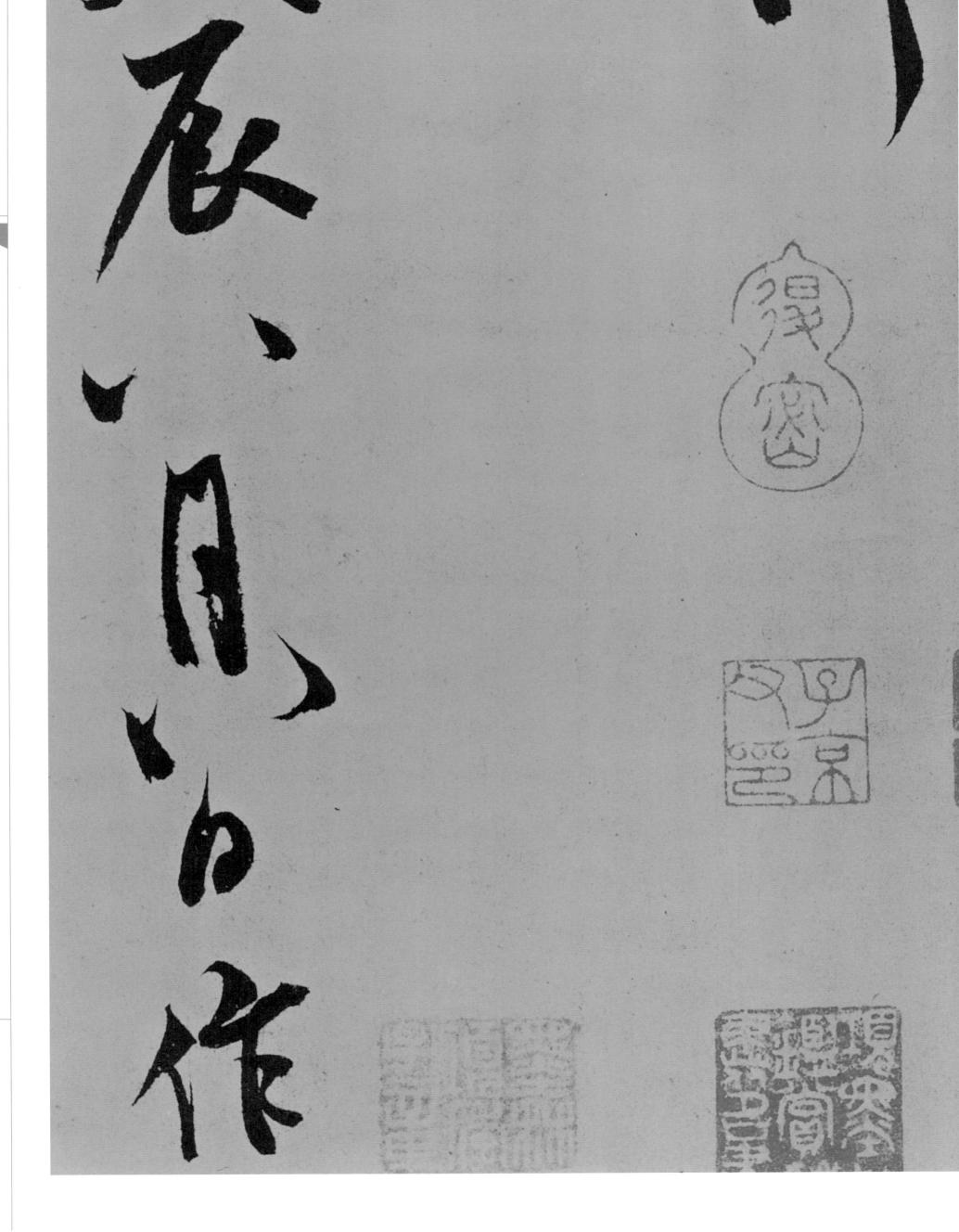

《聖教序》的臨習

孫曉雲

今仍意味無窮。

這種組合爲後人開拓了一條新路,

出現了一種獨特的審美形式,

至

《大唐三藏聖教序》, 弘福寺沙門懷仁奉敕集晋右將軍王羲之書迹而成 由唐太宗李世民撰序製文, 唐高宗李治

字勒碑之精品, 教序》二千四百餘字,字字皆有來歷, 王羲之書法真迹在當時已流傳極爲稀少,且真贋相雜。 亦爲臨習王字之難得的資料佳品 組合巧妙, 刻工精美, 此 爲王 **聖**

孜孜不倦, 王字,皆必習此《聖教序》。 先賢浸淫多年, 魏晋至今, 磨礪、流連其間,留下了艱苦足迹 歷代書家皆以王字爲宗,發展各自面目。 花費無數心血 而學習 功夫,

腕平

掌竪

《聖教序》其主要特點

掌虚

一)正、行、草字組合自然

難怪被後人稱爲『异才』。而且, 草字皆有, 要使用多種不同寫法,變化多端, 可見當年懷仁在書法造詣上必定是精達通曉,深得王字之精髓要領 此《聖教序》最明顯的特點便是從頭至尾二千四百多字,正、行、 文獻所見王字其餘碑帖中, 間雜其中, 搭配自然, 碑中即使多次出現同一個字, 多爲純正的草書、 組合得『天衣無縫,勝於自運』。 縱横莫測 行書或楷書 也

出現了許多集古人書刻碑,但正、行、草相隔并存的形式并不多見 集古人書刻碑此前并無先例,《聖教序》或爲首創。 後來繼之

(一) 摹刻準確 真實

照毛筆、 隽秀, 構排列精彩絶倫。其把王字鎸刻、反映得如此準確、 筆過程中的微妙變化, 集字鈎摹尤爲細致, 王字爲《聖教序》勒刻碑石,哪裏能容摹刻有絲毫走樣?况且懷仁 容易忽視微妙之處。而王 許多主觀意念,摹刻時有 一流的高手。自唐太宗是 但從《聖教序》最初精拓可知,此碑字畫清晰, 力求與墨迹一致。能 此集王字, 與其言碑, 是碑刻中早期古典主義的經典代表之一。 墨迹的走向而摹刻。 如實周到,不减王字絲毫風采。此碑雖年代久 稍 王羲之的忠實崇拜者,以朝廷名義下令集 爲大唐刻《聖教序》者以來, 定是當時第 一疏忽, 便失其妙。因此, 字不同於他字的最大特點, 意無意地改變了原字的造型與用筆,尤其 不如言帖。全碑二千多字, 均嚴格按 刻工往往因爲相承世襲的技法而加入 刻工須精密嚴 正是那些在行 真實、完美而 細部明了, 結

謹,

(三)以單獨的字爲審美範疇

迹 字距較大, 的是:以一個單獨的字爲家 盡管打亂了重新置排 就章法而言,《聖教序》是較特殊的一種。由于是集字,不但 而且打亂了原力 番美範疇。因爲是出自於王羲之一人的筆 本字的上下關係,所以它不同於一般碑帖 此碑仍有自然的王字規律,因此看上去

以區别於其他任何 其固有的面貌, 關鍵在於其中每一個字都有强烈的代表性, 一本碑帖。 同時, 這也是集字成文、集書成帖的 這可

始終是統一的。《聖教序》甚至可以隨意剪接,

看起來仍然保持

特點。

臨習

個人的書法創作便到什麽水平。尤其是學習王字,對《聖教序》這 臨習本身也是一門藝術, 比鋼琴中的練習曲、 心平氣和、 種筆法森嚴、 必從臨摹開始, 須注意觀察, 臨摹, 細致周到。無論從氣勢、章法,還是從用筆、 是一個艱辛的過程, 結構完美、變化無常、 細細體悟 臨摹好比是一塊敲門磚。 油畫中的素描。 是一項高超的技能。 更是一個不可缺少的過程。 臨習是爲創作打基礎的, 刻工精良的碑帖, 臨習到什麼水平, 書法的學習入門首先 臨習時必須 結體, 相對地 這好 同時 都

臨摹一 般分實臨與意臨二種, 也就是寫實性臨習與創造性

臨習

實臨

實臨, 結合此碑而言, 必須注意以下幾點:

的原尺寸而來,多爲一寸之内,也就是當時晋代指的『八分』書(編 第一,《聖教序》是集王字而成, 故而字迹大小完全是按墨迹

者案:此指字的尺寸而言)。係用指,

稍加掌功而得。初學者不容

隨意發揮。 喪失了臨習的興趣, 或自 得其效果, 諄言。而今人往往不以爲: 擇尤爲重要。我們可以從 宜寫得過大,因爲要牽涉到 易將字寫到原大, 初臨時 第二,古人云:『工欲善其事, 因此, 結果衹能事倍: 如何選出 功半, 擇紙、筆等工具,是首先要考慮的。 可以先放寬尺寸,再逐漸恢復原大。但不 然地放弃,草率、急迫地進入『創作』, 古代書論中反復體察到『紙筆精良』的 用腕、用肘及用臂,過大便不得本碑要領。 用極不相配的工具, 花大量時間, 甚至事倍功無。久而久之,他們便 必先利其器。』書寫工具的選 欲

同), 膩的紙。 元素紙、 粒過粗的紙張, 否則王字 考究。如果要實臨得相像 今實臨也要避免用這種滲水量過大的生宣。也不宜用雜質過多、 魏晋之時, 當然不可能常用價格昂貴: 就《聖教序》而言, 可以選擇一些質地細膩、 報紙、 生宣誕生在明末, 貴族、宮廷中 仿古宣、 熟宣、包裝紙及一些書籍用紙。 的絹、 的細微處便無法體現。我們如今在實臨中 大部分已使用絹、綾,或是質地柔綿、細 那個時代是王字的鼎盛時期, 工具極其 工具也應當選用相同,或是比較相似的。 《聖教序》時代是没有生宣的,因此如 綿柔的紙,吸水量要小些的, 綾之類(如今的絹與古代絹又有不 譬如 顆

言『池水盡墨, 會用五年、十年,也不更换。 人用筆之講究, 筆的選擇尤爲重要 稍一頹毛, 頹筆成堆 』。一是指古人的用功程度,二也是指古 首先要選擇新或較新的筆。古書論中常 秃了, 舊了, 便弃之, 不像今人一枝筆

小白雲加健。筆鋒一般在 狼毫均可, 王字遒勁堅挺且婀娜多姿, 但羊毫不宜過長過軟, 寸之内。不宜長放於水中浸泡, 過於 清利颯爽且志氣平和。雖羊毫、 狼毫不宜過粗過硬, 最好是中

的筆,等於有了一個良好的開端。不宜長,筆杆是宜細不宜粗,毫是宜尖不宜秃。能够選擇一枝合適不宜長,筆杆是宜細不宜粗,毫是宜尖不宜秃。能够選擇一枝合適胖大則使用不便。用後需清水爽乾。使用起來不順手、不見效的筆

文章,墨的爛、枯皆不行,故臨習者需重視這個問題。大多是墨汁加水。水加得多少,是一門學問,過少則粘厚枯滯,拖不動筆,過多則肥爛稀薄,字無筋骨。因此首先得調好墨的濃淡度。華蘸上去要由尖至根,不要一下蘸得過多過飽。王字多在筆尖上做

楷、 教序》。或先將此碑中的楷字練熟, 三種字體, 最好先具備楷書功底, 寫法與規律, 點書法基礎常識, 行、 第三, 草間隔組成, 相對來說, 由於《聖教序》不同於其他碑帖, 然後巧妙地搭配組合在 即臨《聖教序》,不易見成效, 難度要大些,學習的面也相對廣些。 或先臨習些與王字相近的楷書, 臨習時須全面地掌握楷、 再沿及碑中的行、 起。 因此臨習者同時要學習 其中二千多字是由 行、草三種字體的 更不易到位。 草字。没有 再涉及《聖 初學者

準, 準確地把握其中無規律的規律, 其面目。 接成文的, 可以接上一個狂草字,粗厚與纖細的用筆可以同時出現在上下二字。 間距的不等也是一大特徵。 隨意自由, 然後再尋出各種偏旁部首、 第四, 這種無規律正是《聖教序》的規律。 因此, 間隔也緊寬不等, 《聖教序》從章法上看, 《聖教序》可以隨意拼接成任何一開本, 因爲拓本是把碑上的字一條條拓好再連 似不可預測。一個極工整的楷字下面 各種不同結構字的造型規律, 首先把每一個單獨的字寫好、 似無規律可言。 在臨習時, 字的大小排列 必須首先 仍不失 以及 寫標

它們的各種變化。

四五十二 遇他處便少臨一字。待每 有多處重復造型的字, 快就能把握、 字便會暢通一氣, 王字素有『魔術師 版 面, 臨習者得耐 認識的。 自然成章 比 再 章法。 個字部都能寫得標準、寫到位時, 如『福』『教』『生』『賢』等,會寫一處、 下心來逐字逐句地做功夫。好在此碑中亦 加之《聖教序》較長,達二千四百多字, 的魅力, 千變萬化, 出其不意, 不是很 一頁的

實臨(寫實性臨寫)易出現的問題:

用, 多遍。在這個過程中, 構是關鍵。 米字、 首的搭配、 的布局空間, 因此, 第一, 顏字的區別,不外乎是字的結構與用筆二者的不同。 大小、錯讓, 過這一關需要 結構不準。 大凡善於用眼 筆畫的位置 視 這是寫實性臨寫需過的第一關。 的人,也善於做到結構準確 覺的記憶、 都是很有講究的。寫一遍不準, 極大的細心與耐心。必須仔細研究每個字 長短、 高低、 判斷以及糾正起了决定性的作 斜度與角度, 以及偏旁部 所謂王字、 可以重復 其中結

的, 這完全屬正常現象。 尊重原碑的本來面目 手一邊寫,既要注意臨寫 在運筆時便滯澀、彎曲, 不允許出現抖滯、 第二, 用筆遲滯。 枯 不乾脆果斷, 澀的筆畫, 提醒的是, 結構,又要注意筆畫輕重安排,寫寫停停, 成這個現象的主要原因是眼睛一邊看帖 所以臨習者在實臨中應該嚴格 王字的用筆是極其流暢、 顧此失彼。 初臨習者易如此 韌挺

行書

在問題, 時間仍有抖滯現象, 便不會遲滯。 看邊寫第一遍,記住字的結構用筆之後,再默寫第二遍, 的結構和用筆時, 解决用筆遲滯問題的方法是多臨、多寫, 還需要再進行一些用筆的基本功訓練 如果不行可以多來一遍, 抖滯、 這表明臨習者對毛筆還不熟悉, 猶豫的問題就會隨之解决。 直到記住爲止。 熟能生巧。 駕馭能力尚存 如果臨習一段 當能熟背字 一氣呵成 可以邊

求流暢、 當然, 果斷, 我們强調的是結構準確基礎上的流暢, 而失其結構, 就成了真正的本末倒置。 如果 一味地追

則虚實相間。 照草書的寫法與用筆規律, 則是那些相連的引帶筆畫。 先要弄清楚何虚何實, 而虚筆則粗重結實。 虚實不分。 臨習者往往對虚實的分寸把握不當, 何重何輕, 不能依葫蘆畫瓢 這裏指的實是字本身應該有的筆畫, 如果牽涉到草字, 虚實也應是十分明晰的。 在楷書中, 虚的筆畫幾乎没有, 虚實還要復雜得多。 實筆會過細、 因此臨習者首 而行書 而虚 按 過

點着紙, 三分之二的毫鋒着紙, 解該字的寫法之後, 有的是先輕後重, 虚實還牽涉用筆問題。 細如游絲。 有的是在轉折處發力。 便可以自如地依照碑而處理手下的虚實問題 在此中雖没有特别明顯的虚實, 粗放有力, 此集字中, 而『趣』『有』字都是筆尖一點 有的字的筆畫是重力在頭, 比如『夢』字是整個筆的 但臨習者先了

來不是一遍便可以準確完美的, 臨習的目的, 首先是要解决每個字的造型及用筆問題, 不能每次臨寫都似乎是爲了凑一張 寫起

都視而不見,

一遍走過

的人每次臨帖都是從頭到尾地抄一遍,

對無論臨得好或不好的地方

第四,

作抄書對待。

這是日常最常見到的一種臨習毛病。

有

糾正寫 把握便可放過關, 重點, 果作抄書對待, 可以過關的字先置一邊, 往最後幾個字還没有前 臨習者會把一個字寫十遍 完整的臨作似的。 必須對自己負責才是。應該先臨一字,及時總結優缺點, 遍, 如果不行可 勢必效果甚微, 真要做 隔日再 兩個寫得好。當然, 以上, 不過關的重點臨寫,最後再整篇臨寫。 重新復習一遍, 再寫一遍。但至多不可超過三四遍。有的 功夫,是做給自己看的, 且失去了其真正的目的 最後感覺麻木, 留下較深刻的記憶。 如果一兩遍就能準確 以數量凑質量, 要獨個臨寫, 完全 往 再 揀

能够掌握一種正確的實臨 執筆不當, 方法,是書法學習的前提,也是必修課 具不當,都會造成實臨中的問題。

(二)意臨

意臨, 也可稱創造性臨寫。 首先, 我們得搞清楚意臨的概念。

般意臨有三種含義:

行, 做不到 比較保守, 往往是對初學書法者、 是在不失本帖原來面目的 這實際上是背臨, 的結構安排以及特點了如 些 隨時可檢驗自己對此 一個性發揮的餘地, 第一種是建立在實臨 却是非常見功 其中的 不拘泥於每個字的每個具體部分。 指掌。 夫的, 碑的把握程度如何。 臨習者而言的。將實臨與這種意臨交替進 基礎上,給予臨習者少量的創作空間。這 創造性體現在臨習者有較多的自由度以及 的基礎上。多次的實臨令臨習者對碑帖 實臨不過關的人, 滚瓜爛熟後, 雖然這種意臨看上去 脱開帖而自己去寫 這種意臨就絕對 這種意臨

風格, 的臨習經驗的積累 這時的臨習已不僅僅拘泥於本帖, 於能爲的, 爛熟於心, 第二種是長期對王字有所留意, 得以融會貫通, 呼之欲出, 因爲這要求有扎實的王字基本功,或有書法方面較長久 自由發揮。 以自己對王字的理解體會, 而可以隨意融入王字其餘書迹的 這種意臨不是初學、 王字的筆法、 主觀地去臨寫。 結構、 初臨者所急 章法已

少地加入王字的某些東西,這可謂是真正創造性的『意臨』。 少地加入王字的某些東西,這可謂是真正創造性的『意臨』。 少地加入王字的某些東西,這可謂是真正創造性的『意臨』。 少地加入王字的某些東西,這可謂是真正創造性的『意臨』。 少地加入王字的某些東西,這可謂是真正創造性的『意臨』。 少地加入王字的某些東西,這可謂是真正創造性的『意臨』。

在意臨中易出現的主要問題:

後盾, 可笑。俗話説: 做功夫者爲『無個性』。 家的意臨有着絶然不同的質的區別。 來認爲那些實臨且卓有成效者爲『没有創造性』, 他們通常羨慕和模仿專家書家的意臨,以爲有個性、 於是便用『意臨』來搪塞解釋, 他們不肯下苦功, 分耕耘, 要想直接省事進入後一種意臨狀態, 些 三初學、 一分收獲。 『水到渠成。』任何事有它本身的規律, 初臨者往往以『意臨』爲一條逃避實臨的捷徑。 因爲臨不好、 臨不像, 其實, 這種『淺嘗輒止』的『意臨』與專 或用『意臨』來拔高和標榜自己。 如果没有扎實的書法基本功作 又不想放弃, 也不想改觀: 衹能是自欺欺人, 荒唐 視那些老老實實 有派頭, 反過 急不得。

此外,還有一些臨習者面對碑帖時,可以發揮得不錯,

旦

反省與書法有關的事物,即所謂字外功夫,便會出現上述狀况。個碑帖的特徵、精神未及時總結歸納,自然把握不住。二是因爲太不留心,凡卧案臨書時方爲臨,而平素日常生活中却不有心注意、離開碑帖,就靈感全無。問題一是出在臨寫時没有注意記憶,對整

應該是:臨寫時的感受在默寫時能呼之欲出,而在創作時更能隨時毋諸是。即使是意臨,目的也是爲了創作。最佳臨寫效果

拈來便是

(1)(一)此爲 常見的長横, 起筆頓筆分明。 前 稍向右上方傾 三 斜,"八法"謂 之"鱗勒",筆 二方首前 鋒仰收。 -== (2)(三)前 二横均爲短 横,"淺鋒平 勒", 飽滿有 力。一般多横 并列,一横爲 長,其餘爲短。 (3)(前)"月" 字之中的兩横 作兩點用,短 促且連續不斷。

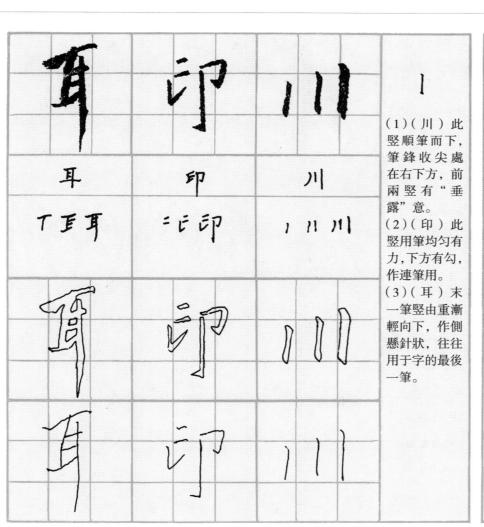

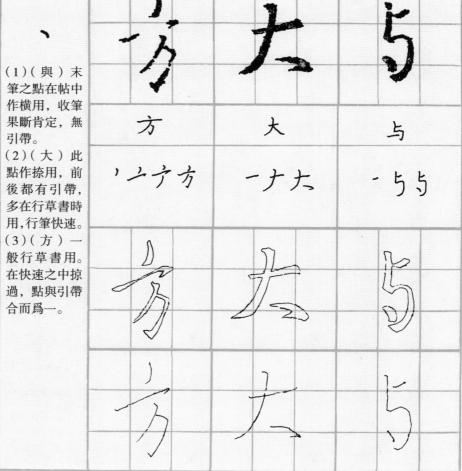

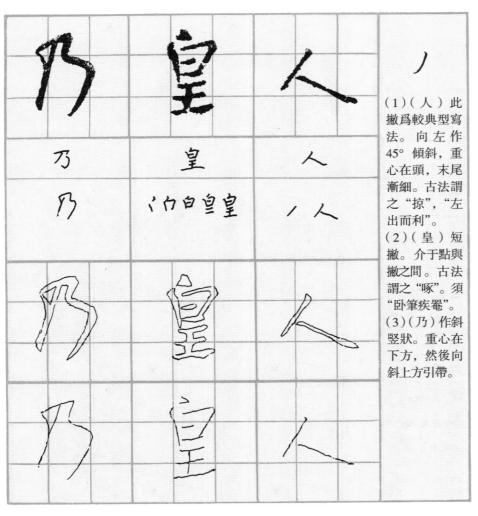

(4)(目) 古	古	あ	7
(4)(早)末 筆較隨意,呈 蚯蚓狀。 (5)(而)堅作 點,短 (6)(所)末 呈短撇狀,多 用于行草書。	卉	而	早
	十二、中	するあ	口田里早
		(FDD)	
	+	(1)	7

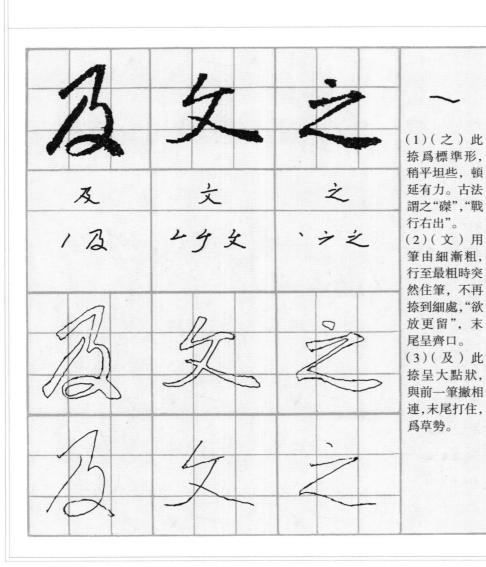

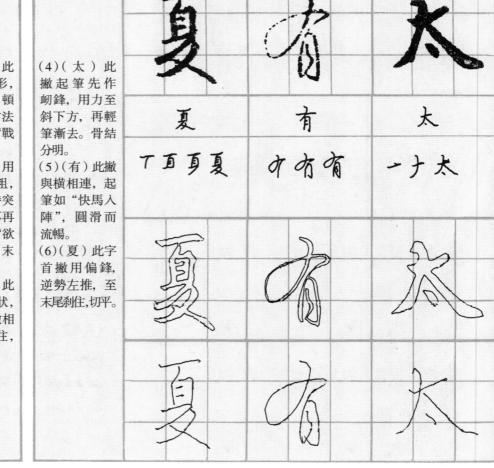

四

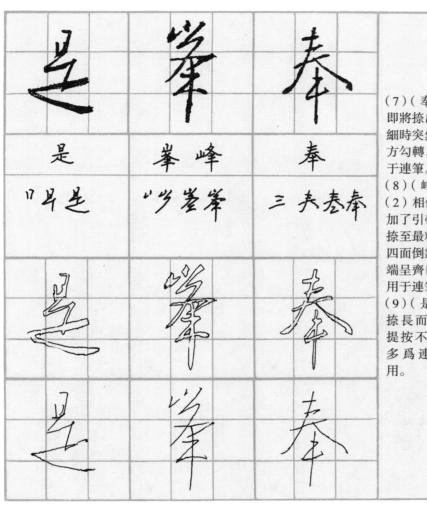

(7)(奉)在 即將捺出去漸 細時突然向左 方勾轉,多用 于連筆。 (8)(峰)與 (2)相似,多 加了引帶。平 捺至最粗時向 四面倒鋒,捺 端呈齊口,多 用于連筆。 (9)(是)此 捺長而均匀, 提按不明顯, 多爲連上筆

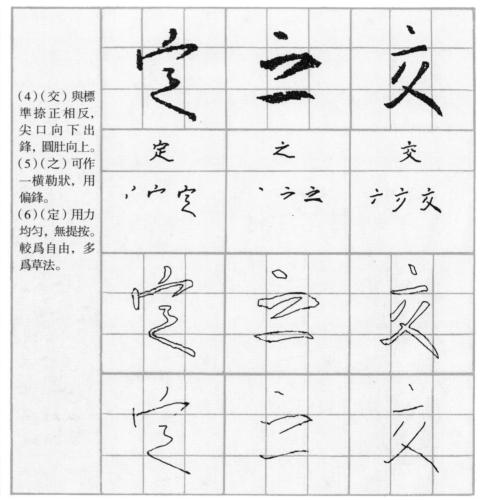

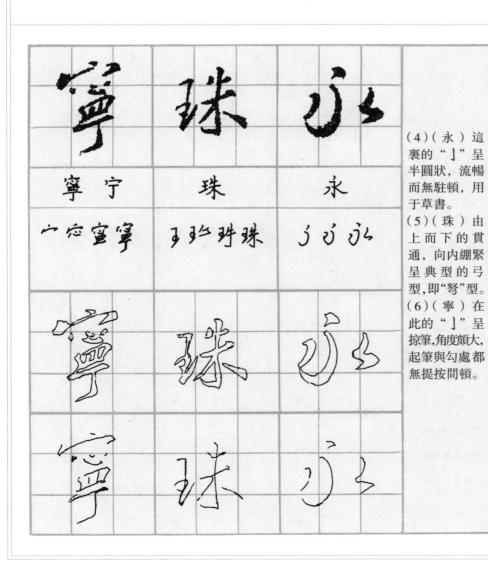

(1)(則)竪 古法爲"弩", 意爲弓型,不 則则 行 水 宜太直。勾爲 "趯",即挑的 意思。 5个行行 门月月.則則 」カル (2)(水)起 筆輕, 由細漸 粗、漸重,挑 的角度較大, 此多由上字而 引帶所致。 (3)(行)縮 去勾,呈竪形。

四二

月	カ	物
月	力	物
INA	フ カ	
13	7	15/17

7)(物)此 (7)(净)稍微 7"爲"八 向外彎曲,用 "中"勒一 筆謹慎小心。 利 一趯"匯一 (8)(奇)幾 此處較扁 乎呈撇狀,在 下部轉向側 交待分明。 「千利 ; 治海)(力)起筆 鋒,末尾一掠 力, 勾時未 而止。 筆,順筆帶 (9)(利)省去 較隨意。 了勾,作懸針)(月)此字 狀, 衹是末部 處偏長,處 稍向内弓。 成向内弩緊 形狀, 欲勾 句外拓展。

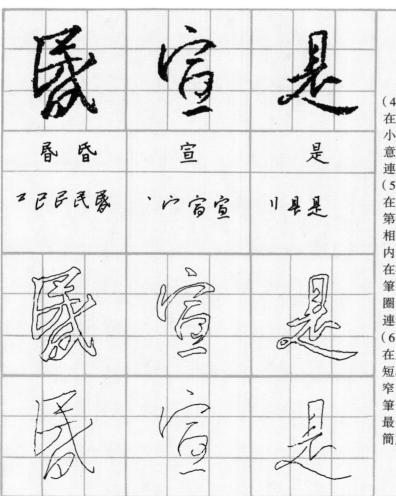

(4)(是)"日" 在正上部。瘦 小, 兩短横隨 意爲二點,且 連筆帶過。 (5)(宣)"日" 在中部。方正。 第一竪由上筆 相連, 略偏向 内,最後二畫 在横折末部連 筆向内上繞一 圈,再從末部 連筆寫出。 (6)(昬)"日" 在正下。相對 短小,下部收 窄,四畫由連 筆一筆完成。 最後省去圈, 簡爲一點。

(1)(日)楷 法。注意,在	涅	版	A
"日"不作爲 偏旁部首時, 最後一横須寫	涅	晦	E
進左內。 (2)(晦)"日" 在左內。 (2)(晦)"日" 在左那須比 一個, 一個, 一個, 一個, 一個, 一個, 一個, 一個, 一個, 一個,	i 温温湿	日本	1 17 19 19
	N ST.		
	, J	12	

四
_

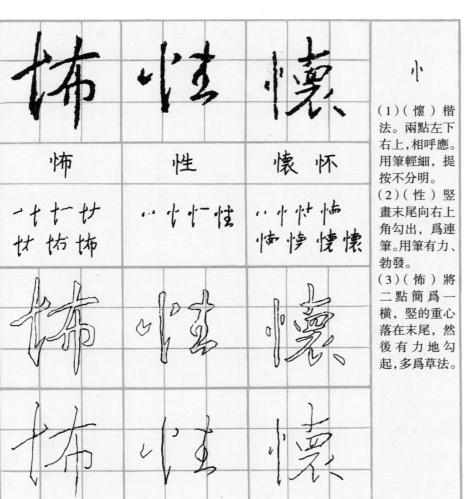

(1)(彼)前二 撇順勢而下, 竪短促而接近 微 復 复 點,并與下筆 連筆。基本屬 工致型。 门前腹 (广传) "加坡 (2)(復)簡化 爲一點加一竪, 行書寫法。 (3)(微)更趨 簡化,連爲 筆, 一畫三折,有 些像"3"的 寫法, 用筆快 速多變。

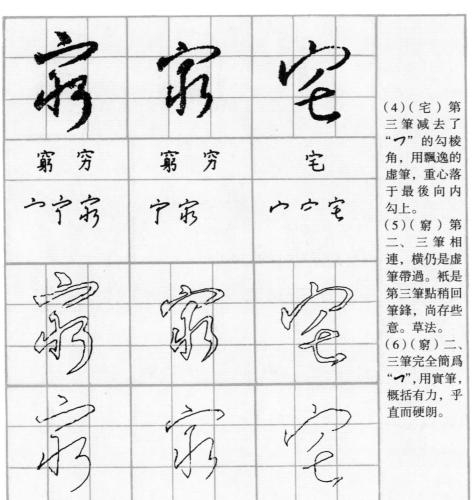

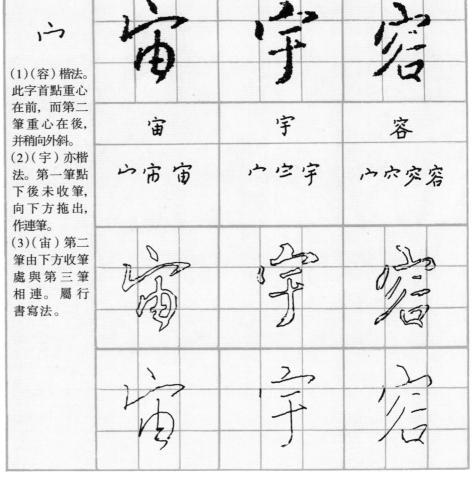

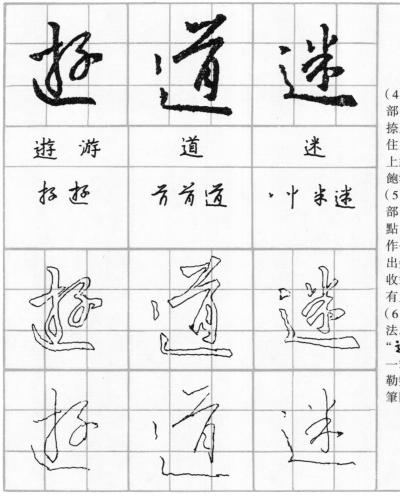

(4)(迷)耳 部稍有彎意, 捺至最粗時刹 住, 仍斜口向 上結束, 結實 飽滿。 (5)(道)耳 部省略爲兩 點,接着將捺 作一横筆,不 出尖。以筆肚 收筆, 平直而 有力。 (6)(遊)草 法。把整個 "主"縮簡爲 一筆, 收筆有 勒勢,并有連 筆回鋒之意。

(1)(途)整個 部首較婀娜,	遺	遊	连
捺在末尾處以 斜口結束,斜 口向上,不出鋒。	遺遗	遊游	途
這是王字中常見的捺法。 (2)(遊)捺出 尖。耳部少一個彎。 (3)(遺)點與 耳部均輕細, 捺的起筆亦細, 遂突然重筆頓 延至尾,仍斜 口向上打住。	中世中青貴遺	才持游遊	在东途
	Semples -		Sold Sold Sold Sold Sold Sold Sold Sold
	五五		3

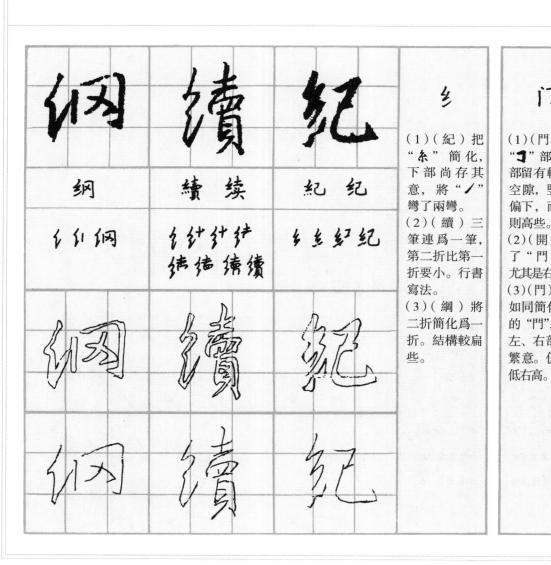

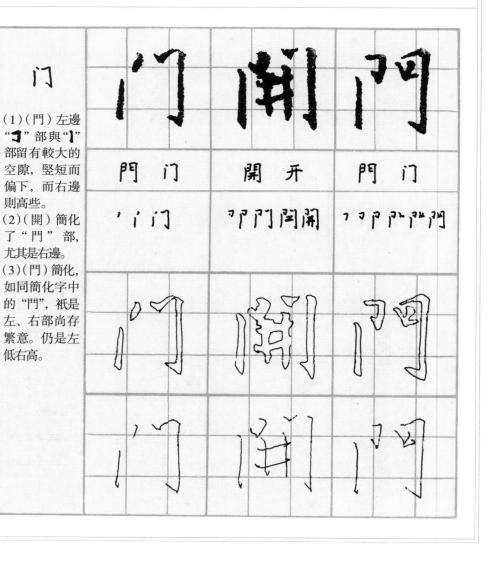

四

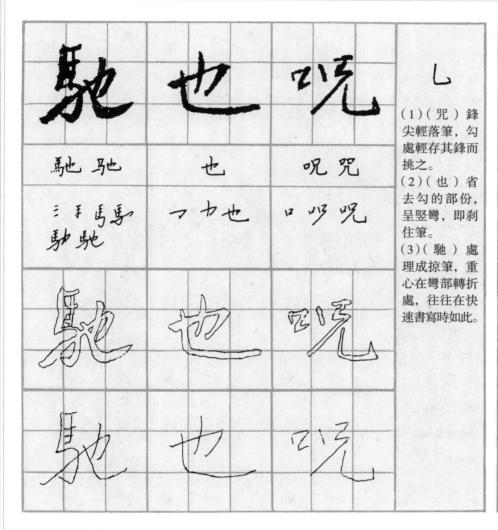

(1)(聞)此處 堅挺,方正。	国	多	间
(2)(爲)在此 字中爲偏" 7 ", 免去了提按頓	國国	為为	聞闻
挫,轉合平暢, 多爲行書用。 (3)(國)此形 多在行草書中	门門團	丫考考	73月17月
用,處理得自由圓滑,免去起落筆的頓挫,較圓轉誇張。	The same of the sa	133	
		13	

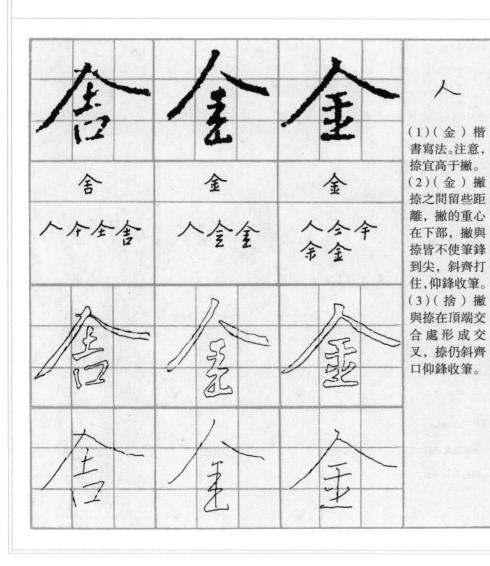

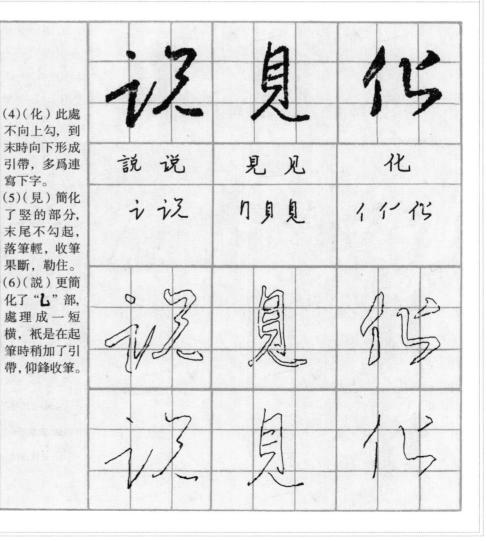

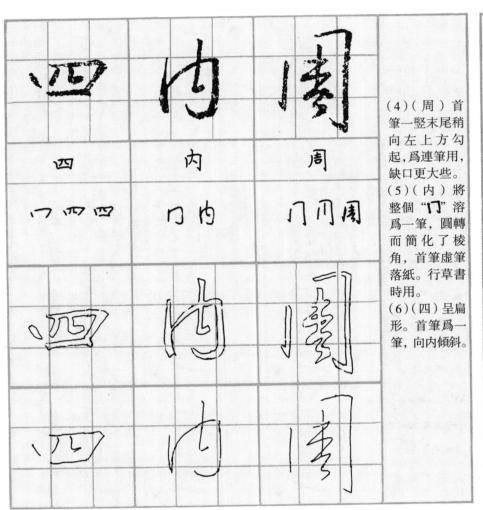

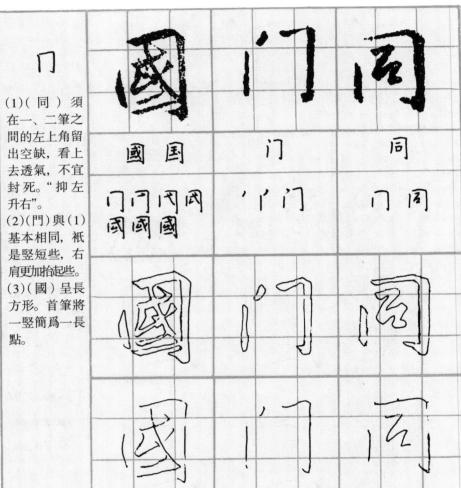

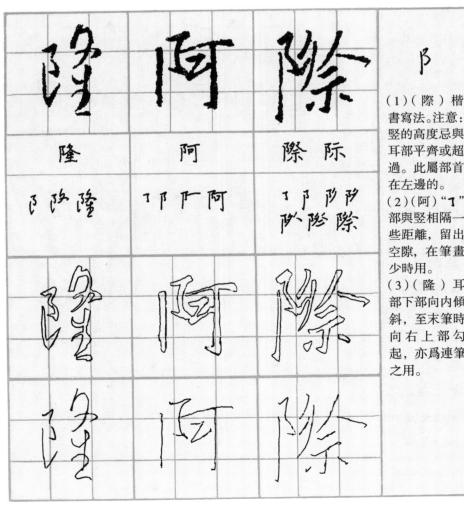

書寫法。注意: 竪的高度忌與 耳部平齊或超 過。此屬部首 在左邊的。 (2)(阿)"了" 部與竪相隔-些距離, 留出 空隙, 在筆畫 少時用。 (3)(隆)耳 部下部向内傾 斜, 至末筆時 向右上部勾 起, 亦爲連筆 之用。

(1)(右)楷書 寫法,在撇畫 的首部,有 左 右 一横畫之意。 行筆可先撇 後横。 ーナナ左 ノナ右 (2)(左)此 行筆是先横後 撇。横爲掠筆, 輕盈帶過。撇 的重心在近末 尾處。 (3)(布)草書 寫法。撇與橫 連爲一體。

一样	17	15	人 (1)(化)撇
俳 仆	作	化	與竪之間扣得 很緊,結實而 穩重。 (2)(作)撇
111件集	1 19 1%	1 14	與竪拉開距離,撇較短,重心在末梢。 (3)(僕)撇
A ST		15	與竪之間有連 筆,用筆快速, 無明顯提按, 多在行草書時 用。
14	14	15	

(4)(鄙) 此屬	耶	BB	都
部首在右邊。 一竪到底,筆 鋒打住,多用 于楷書。	耶	京	鄙
(5)(郞) 竪至 末尾由重漸 輕,呈懸針狀。 (6)(耶)與(5) 不同的是,竪	下百耳耶	自自自即	少二新番都
行筆至下部時,轉爲側鋒, 末部漸細,凸 肚部分在右, 呈側懸針狀。			
	EIS	73	蓟了

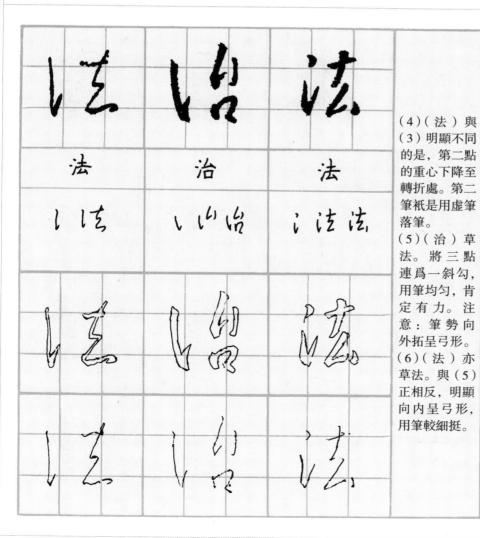

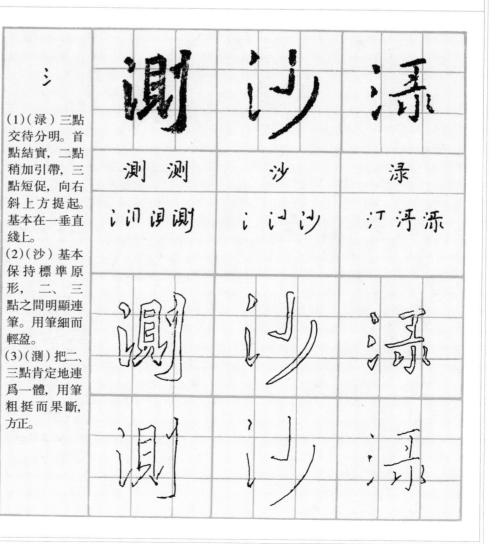

輕盈。

方正。

四 1

增

土坳坳增

(1)(控)較爲 工致。首筆横 畫短促,似簡 拔 拯 拯 控 爲一横點。 (2)(拯)起筆 由輕而重,"」" 才扩换旅 才打撩 才护控 與"」"自然連 爲筆。 (3)(拔)第一, 二筆相連,起 落筆痕迹消失, 融成一圈。多 爲草法。

括	13	石	(1)(右)用
括	侣	右	筆堅實,呈倒 梯形,多爲 楷法。 (2)(侣)造
并 括	112%	ーナ右	型偏扁,一二 筆相連,首竪 與横自然簡爲 一筆,不封口。 (3)(括)"口"
			部的三筆,無 一筆相連,用 筆概括、有力, 造型隨意而古 拙。有三處透 氣不封口。
15	13	7	

(1)(增)用)(右)用 行筆。起落筆 堅實, 呈倒 形,多爲 輕鬆, 提按不 地 切 分明。 2)(侣)造 (2)(切)首筆 稍加引帶,二、 十块地 七切 三筆相連, 勾 相連,首竪 横自然簡爲 小,外拓稍弓。 筆,不封口。 (3)(地)"~" 部與"也"相)(括)"口" 3的三筆,無 連, 自然爲一 -筆相連,用 筆。古人多用 瑶概括、有力, 此意。 型隨意而古 。有三處透

_	•
-	
[7]	
ν 4	
-	
1	
-11	
几	
/ L	

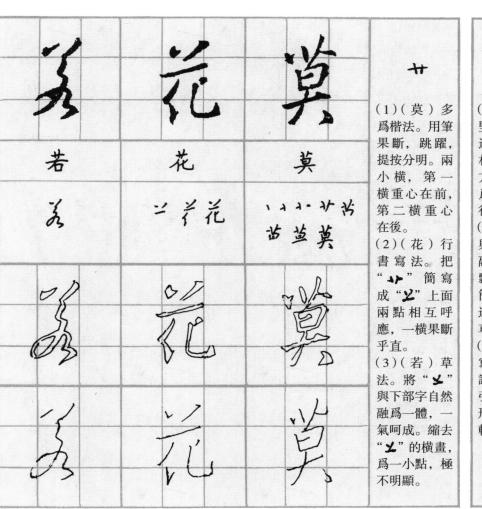

(4)(古)首畫 竪與上筆竪相 連, 横折繼續 高 悟 古 相連, 從左上 方繞出, 末筆 爲一點。多爲 方亭 · 七次隐 行草書用。 (5)(悟)"五" 與"口"自然 融合。"口"在 飄逸的用筆間 簡爲一横點, 連筆。多爲行 草書用。 (6)(高)此種 寫法省去更多。 讓"口"字在 引帶、連筆中 形成一小圈, 輕盈自由。

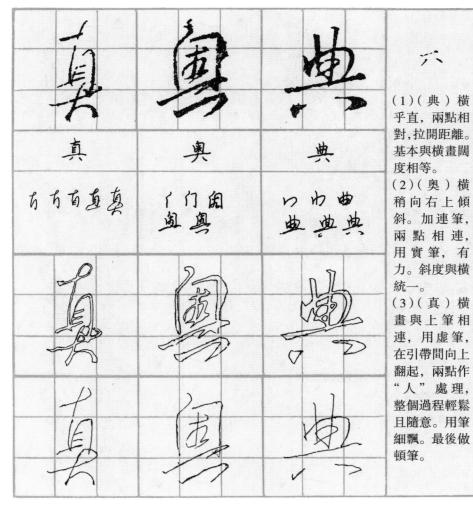

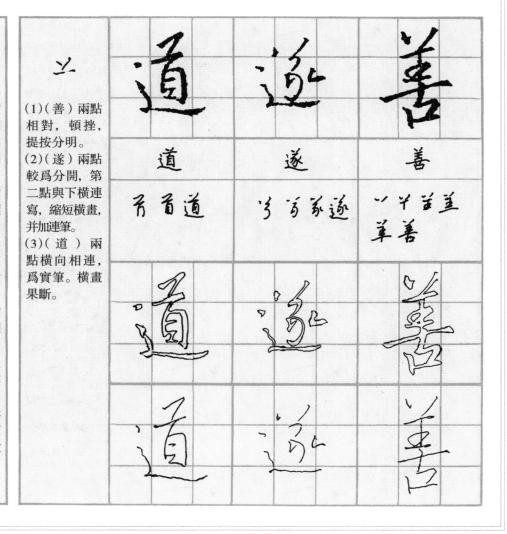

五

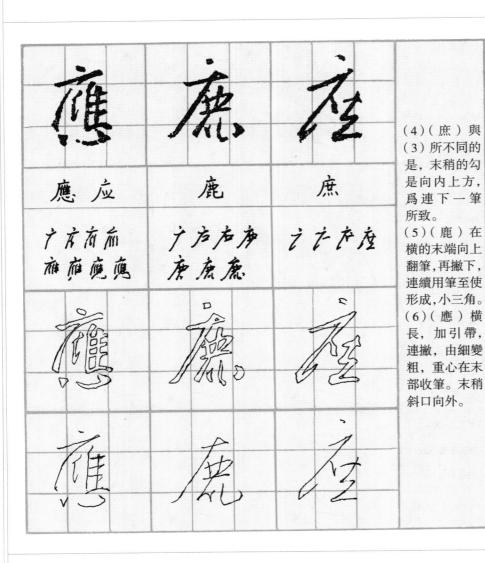

(1)(度)第二 畫稍有引帶, 第三畫撇的重 塵尘 慶庆 心在末部,二、 三筆之間留有 空隙。 一广座度 广户户座 唐唐康 方产度度 (2)(塵)撇的 起筆在横的左 考度 側三分之一處, 不留空隙, 平 直斜下, 至末 尾時向上略爲 (3)(慶)横、 撇相連在右側 頂端,角度甚小, 末稍勾起同(2)。

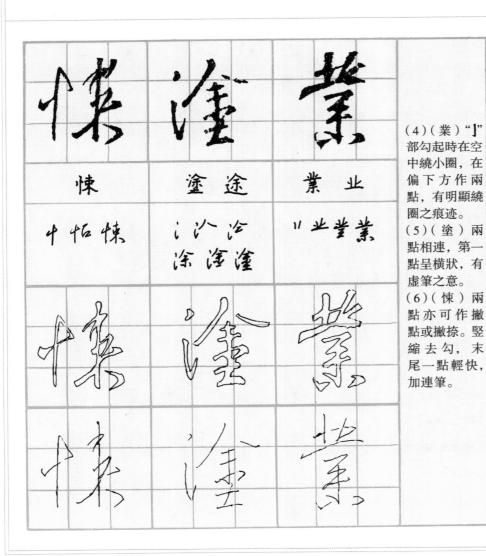

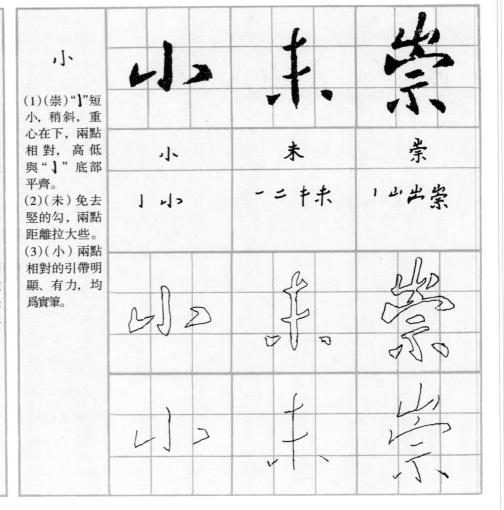

_
_

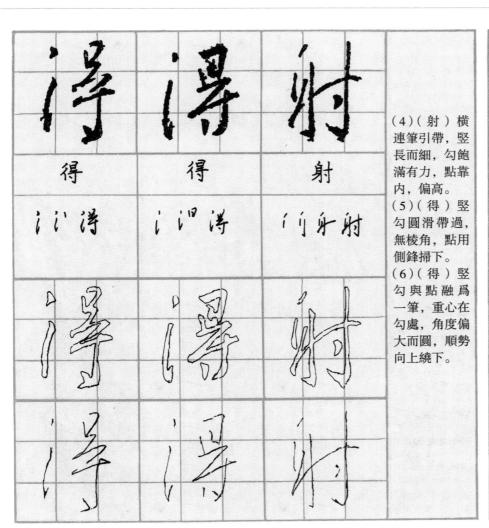

寸 (1)(寺)用 筆結實到位。 點的位置注意 放在横頭和勾 尖間。 (2)(時)横 个位位他 日川此時 由上筆連下, 下筆連"」", 點距勾較近之 上方。 (3)(傅)横 縮短而右上 抬,竪勾短小, 點呈横勢,填 空適中。

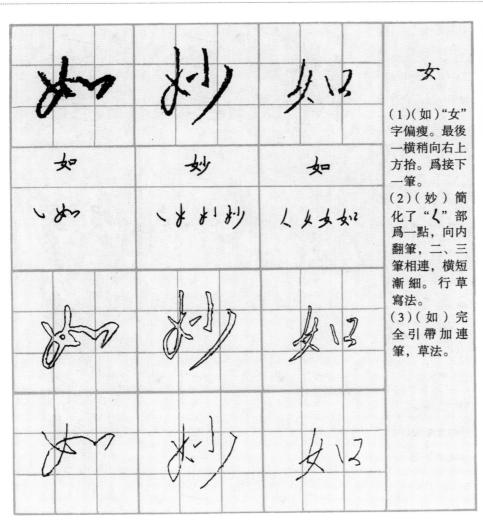

ا ا	17	124	白田
(1)(嶺)楷 法。第二筆稍 向上抬。 (2)(岩)首	之 豈 岂	周 人	为 岭
筆 一 竪 簡 爲 上 點,行書寫法。 (3)(豈)草 法。由 點 與 連筆組成。	- 18	山当芦芦	1山史孝芬
	165	过	与

五

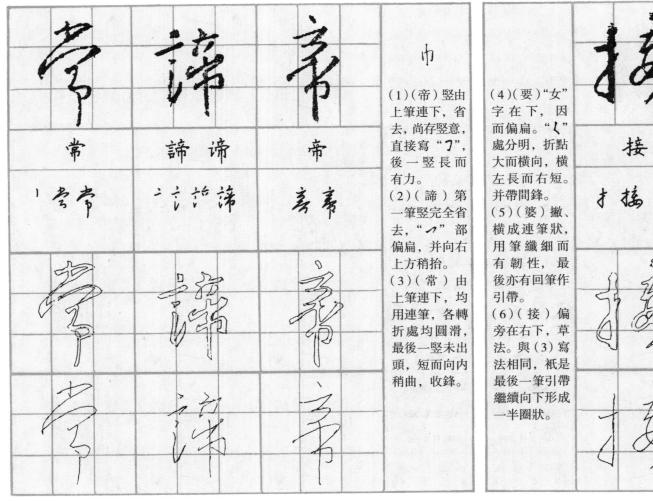

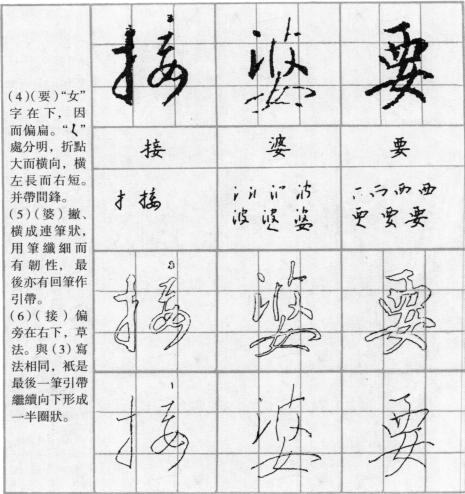

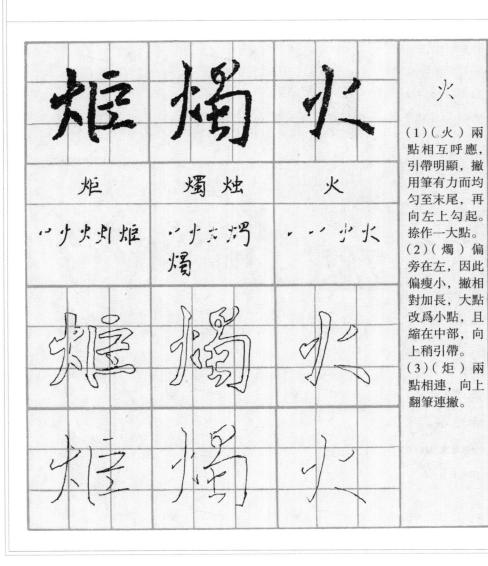

王 (1)(璋)行 草寫法。四筆 作一筆相連, 聖圣 珪 二、三筆之間 繞一圈向下頓 筆,從頓筆的 一个自由的聖 到于社社 頂端作提筆。 (2)(珪)圈 猪塘璋 衹繞了一半, 未過竪,即下。 用筆挺拔飽 0 滿。亦行草法。 (3)(聖)部 首在下。三横 無明顯長短。 13

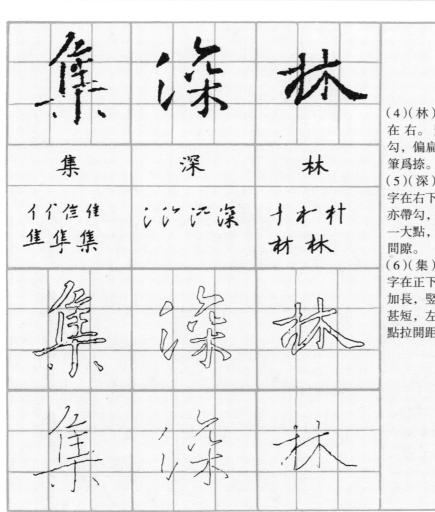

木 (1)(桂)楷 (4)(林)"木" 在右。竪帶 法。"木"字 勾,偏扁,末 在左。末筆小 標标 相 而短。 桂 (5)(深)"木" (2)(相)行 字在右下。竪 書寫法。二、 1年本本 十办 初相 木杜桂 亦帶勾,捺爲 四筆相連。撇 一大點,不留 末部回鋒向上 榜榜, 勾起。 (6)(集)"木" (3)(標)與 字在正下,横 (2) 所不同的 加長, 竪出頭 是, 竪與撇均 甚短, 左右兩 向内兜。用筆 點拉開距離。 結實隨意。

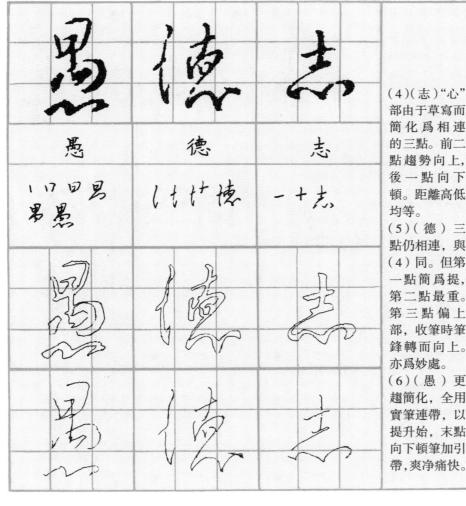

部由于草寫而 簡化爲相連 的三點。前二 點趨勢向上, 後一點向下 頓。距離高低 (5)(德)三 點仍相連,與 (4)同。但第 一點簡爲提, 第二點最重。 第三點偏上 部, 收筆時筆 鋒轉而向上。 亦爲妙處。 (6)(愚)更 趨簡化,全用 實筆連帶, 以 提升始,末點 向下頓筆加引

(1)(心)楷 法。每筆畫皆 標準。三點逐 想 3 じ 漸水平向上, "~"要横躺, 末點忌落在偏 一十中利利 2.01 うららい (2)(心)二、 三點相連,點 意分明。 (3)(想)第 一點由上畫連 筆,形成撇 5 D 狀,重在末尾, 0 "' 编小, 兩點稍連,拉 開距離,結構 巧妙。行書寫 法。 1

五四

2	型	3):	(4)(然)前 三點相連,筆
無无	無无	然	尖輕輕一波, 最後亦一輕 點。微妙之極。
了五圣	至五老	外班	(5)(無)四 點爲一横,與 (3)不同的 是,微下弓兩 頭起。
		3) >	(6)(無)草法。圓點與上筆相連,寫成一短横,收筆呈"折叉股"狀。
	17.	7)3	

(1)(無)四	避	时	
點簡化爲三點,均有引帶。 點,均有引帶。 (2)(照)看上去是一横,三	照	渡	無无
點意思明確。 (3)(照)簡 化爲一大横, 用實筆,微向 上弓起。	川山昭鹏	以 更	2 孟 海 海
L JAEO		(1) (2) (1) (2)	
		17/3	1-

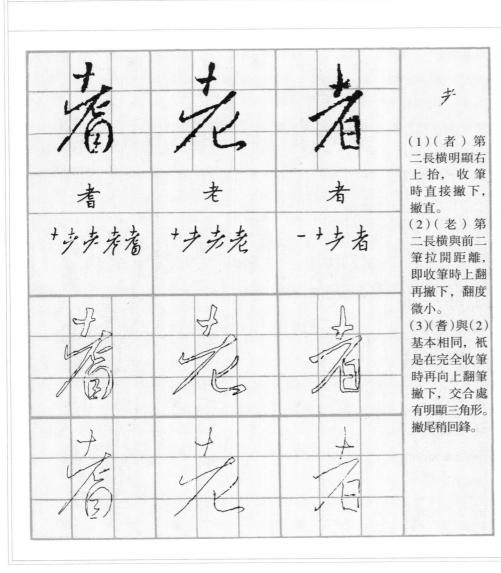

攵 (1)(教)楷 法。每筆標準 分明。 故 敏 (2)(敏)縮 簡了横畫,第 一撇以側鋒用 2. 存益海 新 敏 + 卢寿孝教 +B +B 筆。尾部齊 平,第二撇因 含横畫,起筆 處稍向内彎。 最後的捺作頓 筆,結實而有 刹勁。 (3)(故)首 筆與上筆相 連,與(2)相似, 捺的頓筆末尾 有遒勁的引 帶。

12	博	福	(4)(論)言
説 说	i	論论	部下半部連爲 一筆,上加 一點。 (5)(讚)言
` 亡 讨 说	`iŧ讃	'注於論	部與(4)相似, 行筆更加簡略,起筆輕細。 (6)(説)言
N.B.			部是行書中簡略的寫法,形同現在的簡體言部。
1/2	15	1/4 7/H	

一山山 (1)(許)楷 法。左邊"口" 字末筆與右 記记 邊的"午"字 上半部筆意 相連。 主言言4 (2)(記)以 , 力之記 撇點和竪折挑 計計 代替言字旁的 下部。 (3)(讃)言 字旁的兩短横 和"口"一筆 完成, 行草寫 法。

颠	頏	刻	貞 (1)(類)頁 部寫法較爲規
真真 真页	彦 夏 彦瓦	類类	整。下部横和第一點相連。
一十方真	口户名沉顏	7半半步参	部較爲疏放, 撇畫和左竪 連寫。 (3)(顛)頁 部較爲疏放,
	ASI		第一、二筆連寫,錯落有致。
持	15	表有	

西 (1)(雪)雨 頭裏的四點行 書通常用一挑 點和一撇點 代替。 (2)(靈)雨 一声而 一万雨要 寫法同(1), 一戶市雨雪 用筆輕細。 零需室 (3)(霜)雨 字寫法同上, 須在二、三筆 之間是的左上 角留出空缺, 看上去透氣, 不宜封死。用 筆沉着肯定。

五

17	知	九
空	窺窥	究
、心穴空	、	`
VIS Z		
	7 13	7

六 (究)穴 下點如高 石,其他 畫筆 意相 氣息貫通。 (窺)穴 頁兩點緊 須在二、 二角留出 (空)穴 頁舒放空 末筆向下 至,加引帶。

75 (1) 字化得整素(2) 旁縱爲(3) 字似 (1) 旁寫自個雅)(上向一)() 書處轉古 (2) 光數筆() 第 (3) 字似 (3) 字似 (3) 字似	35.	るな	31
	弥	34	31
	3 34 35 35	3 34	3 31
	3 000	3	3
	31,	7 2	31

华	稻	獨	(1)(獨)先 寫長撇和竪彎
獲获	猶 犹	獨独	句,再寫短撇, 短撇和竪彎勾 相連。
99分分分分子 按核核	ノオオが 発 彷 猶 猶	ノオオ智智獨	(2)(猶)長 撇末尾順勢向 右上環寫竪彎 勾,這種寫 法更快,富有
			節奏。 (3)(獲)寫 法同上,整個字富有動感。 一、二筆明顯相連,成網 批。用筆纖細
9-12		力	輕盈。

金 (1)(鏡)金 字旁撇畫取直 勢,右點及時 鏡镜 鑑 鑑 收筆。 (2)(鑒)金 全金 鉝 字旁撇畫取直 全金金釗 全金纱 勢,右點連 帶下一筆的 錯鏡 錔 鑑 錐銭鎸 起頭。 (3)(鎸)金 字旁底横以挑 畫代替,整個 字近于楷法。

書法形態論

筆放體, 揚波騁藝, 粲乎偉乎, 公之精密; 邈乎嵩、 雨疾風馳; 綺靡婉婉, 餘妍宏逸;虎踞鳳跱, 總二妙之所長, 盡衆美乎文質。 如珪如璧。 岱之峻極, 宛若盤螭之仰勢, 燦若列宿之麗天。偉字挺特, 縱横流離 龍伸蠖屈。 翼若翔鸞之舒翮。或乃飛 詳覽字體, 究尋筆迹 資胡氏之壯杰, 兼鍾 奇書秀出;

東晋・王珉《行書狀》

比,

然。

「每作一點畫, 拓, 玉瑕, 鈎距, 而復虚。 而環轉紓結也。旋毫不絶,内轉鋒也。 行書之體, 若秋鷹之迅擊。 故覆腕搶毫, 自然之理。 右軍云:『游絲斷而能續,皆契以天真,同於輪扁。』又云: 皆懸管掉之,令其鋒開, 略同於真。至於頓挫盤礴, 亦如長空游絲, 容曳而來往;又如蟲網絡壁, 乃按鋒而直引, 自然勁健矣。』 加以掉筆聯毫, 若石璺 若猛獸之搏噬; 進退 其腕則内旋外 勁

唐・虞世南《筆髓論》

行雨散, 非草非真, 劉子濫觴 發揮柔翰, 星劍光芒, 雲虹照爛, 鸞鶴嬋娟, 風

鍾胡彌漫

唐·張懷瓘《書斷》

書法源流論

案行書者,後漢潁川劉德昇所造也,即正書之小譌。務從簡易,

氣縱横,則義謝於獻;若簪裾禮樂,則獻不繼義。雖諸家之法悉殊, 則回禄喪精,覆海傾河, 而善學者乃學之於造化,异 而子敬最爲遒拔。夫古今人 昔鍾元嘗善行狎書是也, 之致,不若藁行之間,於往法 父云:『古之章草,未能宏逸,頓异真體,今窮僞略之理,極草縱 相間流行,故謂之行書。 惟書之不同, 可庶幾也。 劉德昇即行書之祖也 則元冥失馭,天假其魄,非學之巧。若逸 爾後王羲之、獻之并造其極焉。獻之嘗白 法固殊也,大人宜改體。』 觀其騰烟煬火, 類而求之,固不取乎原本,而各逞其自 (民, 狀貌各异, 此皆自然妙有, 萬物莫 愔云:晋世以來,工書者多以行書著名。 故得之者,先禀於天然,次資於功用。

唐・張懷瓘《書斷》

里之足, 星之况。信乎行書之在字學, 是鴑驥遂分。 書之有行, 爲翰墨之冠。晚有王珉復善此學,而議其書者有峻如崧高、爛若列 也。 瘦勁, 下, 昇者, 於是兼真謂之真行,兼草則謂之行草。爰自西漢之末,有潁川劉德 及晋王羲之、獻之心得神會處,不由師授,故并臻其極,蔚然 復有鍾繇、 自隸法掃地而真幾於拘,草幾於放,介乎兩間者,行書有焉。 實爲此體,而其法蓋貴簡易相間流行,故謂之行書。德昇而 故昭卒於無聞, 而繇獨得以行書顯, 屈伏櫪下, 胡昭者同出於德昇之門。然昭用筆肥重,不若繇之 則成虧何在?及其緩轡闊步,争馳蟻封間, 亦 若也。 非富規矩、有來歷不能作此。譬之千 當時謂繇善行狎書者此

北宋《宣和書譜・行書叙論》

嘗夷考魏、 晋行書, 自有一體, 與草書不同。大率變真, 以

晋代諸賢, 便於揮運而已。 亦不相遠。《蘭亭記》及右軍諸帖第一,謝安石、大令 草出於章, 行出於真, 雖曰行書, 各有定體。 縦復

諸帖次之, 顔、 柳、 蘇、 米, 亦後世之可觀者。 大要以筆老爲貴.

少有失誤, 亦可輝映。 所貴乎秾纖間出, 血脉相連, 筋骨老健, 風

神灑落,姿態備具,真有真之態度,行有行之態度,草有草之態度。

必須博學, 可以兼通

南宋・姜夔《續書譜》

世言漢劉德昇造行書, 而晋《衛恒傳》 但謂『魏初有鍾、 胡

二家爲行書法, 家之書品, 庾肩吾已論次之。蓋德昇中之上,胡昭上之下,鍾繇上 俱學之於劉德昇 』, 初不謂行書自德昇造也。 至三

之上云。

行書有真行, 有草行, 行如行,草如走』,行豈可同諸立與走乎! 真行近真而縱於真, 草行近草而斂於草。

東坡謂『真如立,

以來, 行, 如繪事欲作碧緑, 衹須會合青黄, 行書行世之廣, 未有專論其法者。 與真書略等, 蓋行者, 真之捷而草之詳。知真草者之於 篆隸草皆不如之。然從有此體 無庸别設碧緑料也。

清・劉熙載《藝概・書概》

執筆

凡學書字, 先學執筆, 若真書, 去筆頭二寸一分,若行草書

去筆頭三寸一分,執之。

執筆有七種。 有心急而執筆緩者, 有心緩而執筆急者。 若執

筆近而不能緊者, 心手不齊, 意後筆前者敗;若執筆遠而急, 意前

筆後者勝。

(傳)東晋・衛鑠《筆陣圖》

得其法, 掌實, 勢有餘矣;若執筆深而束, 望字之生動。 也?筆在指端, 然執筆亦有法, 若執筆 如樞不轉, 掣豈自由, 有知其門不知其奥, 此蓋生而知之。是 獻之年甫五歲, 則掌虚運動, 淺而堅, 掣打勁利, 掣三寸而一寸着紙, [故學必有法,成則無體,欲探其奥, 牽三寸而一寸着紙,勢已盡矣。 其故何 未有不得其法而得其能者。 羲之奇其把筆, 轉運旋回, 乃成棱角。筆既死矣, 適意騰躍頓挫, 生氣在焉; 筆居半則 乃潜後掣之不脱, 幼

唐・張懷瓘《六體書論》

識其門。

夫把筆有五種, 大凡管長不過五六寸, 貴用易便也。

皆以單指苞之,則力不足而無神氣, 其要實指虚掌, 使用不成。 曰平腕雙苞, 第一執管。夫書之妙在於執管,既以雙指苞管,亦當五指共執, 鈎擫訐送, 虚掌實指, 亦曰抵送,以備口傳手授之説也。 妙無所加也。 每作一點畫,雖有解法, 亦當

或起藁草用之。今世俗多用五指镞管書,則全無筋骨,慎不可效也。 第二族管,亦名拙管。 謂五指共族其管末,吊筆急疾,無體之書,

第三撮管。 謂以五指 撮其管末, 惟大草書或書圖幛用之,亦

與拙管同也

歷代集評

爲也。近有張從申郎中拙然而爲,實爲世笑也。 管書之,非書家流所用也。後王僧虔用此法,蓋以异於人故, 自諸葛誕, 第四握管。 倚柱書時, 謂捻拳握管於掌中, 懸腕以肘助力書之。或云起 雷霹柱裂, 書亦不輟。 當用壯氣, 率以此握 非本

鈎者,

鈎中指著指尖鈎筆, 令向下。

凡淺, 是效握管,小异所爲。有好异之輩,竊爲流俗書圖幛用之,或以示 第五搦管。 時提轉, 甚爲怪异, 謂從頭指至小指, 此又非書家之事也。 以管於第一、二指節中搦之, 亦

兼助爲力, 指自然實, 滯不通,縱用之規矩, 人皆置筆當節, 徐公曰:執筆於大指中節前, 礙其轉動, 無以施爲也 掌自然虚。雖執之使齊, 必須用之自在。 拳指塞掌, 居動轉之際,以頭指齊中指, 絶其力勢。 况執之愈急,

所爲合於作者也 須澀, 浮滑則是爲俗也。 又曰: 夫執筆在乎便穩, 謂藏鋒也。 不澀則險勁之狀無由而生也, 故每點畫須依筆法, 用筆在乎輕健, 然始稱書, 故輕則須沉, 太流則便成浮滑, 乃同古人之迹, 便則

唐・韓方明《授筆要説》

今有顏公真卿墨迹尚存於世, 安得不秘而寶之!所謂法者, 陸等,流於此日,然世人罕知其道者。孤以幸會得受誨於先生。奇哉. 是書也!非天賦其性, 書有七字法,謂之撥鐙,自衛夫人并鍾、王,傳授於歐、顔、褚、 口受要訣,然後研功覃思,則不能窮其奥妙 擫壓、 余恐將來學者無所聞焉, 鈎揭、 抵拒、導送是也。此字 故聊記之。

運腕

明·解縉《春雨雜述》

枕腕, 以左手枕右手

擫者,

擫大指骨上節,

下端用力欲直,

如提千鈞

壓者,捺食指著中節旁

肘著案而虚提 手腕。

抵者, 揭者, 送者, 導者, 拒者, 小指送名指過 中指鈎筆, 名指揭筆,中 揭名指著指爪 小指引名指過右。 名指拒定。 -指抵住。 左。 肉之際揭筆,令向上。

大凡學書, 指欲實, 掌欲虚,管欲直, 心欲圓。

五代南唐・李煜《書述》

元・陳繹曾《翰林要訣》

則善。 提筆法,提挈其筆,署書 抵拒、 真書去毫端二寸, 行三寸 有扳罾法, 餘;掣一分, 執之法、虚圓正緊,又曰淺而堅、謂撥鐙、令其和暢、勿使拘攣。 導送, 而又曰力以中駐, 食指拄上, 指法亦備。 而三分着紙, 甚 正而奇健。 中筆之法,中指主鈎,用力全在於是。又 其曰擫者,大指當微側,以甲肉際當管傍 草四寸。掣三分,而一分着紙,勢則有 勢則不足。此其要也。而擫捺、鈎揭、 此執筆之功也。 撮管法, 撮聚管端, 草書便;

懸腕, 懸著空中最有力。今代惟鮮于郎中善懸腕書, 余問之,

瞑目伸臂曰: 胆、胆、胆。

--- 元・陳繹曾《翰林要訣】

世傳右軍好鵝,莫知其説。蓋作書用筆,其力全憑手腕,鵝之一身,

唯項最爲圓活,今以手比鵝頭,腕作鵝項,則亦高下俯仰,前後左右,

取此以爲腕法而習熟之,雖使右軍復生,耳提面命,當不過是,非謔無不如意。鵝鳴則昂首,視則側目,刷羽則隨意淺深,眠沙則曲藏懷腋。

談也。想當時,興寄偶到,且知音見賞,兼爲後世立話柄耳。

— 明・湯臨初《書指》

運筆欲活,手不主運而以腕運,腕雖主運而以心運。右軍曰:『意學書之法,在乎一心,心能轉腕,手能轉筆。大要執筆欲緊,

在筆先。』此法言也。

—— 清·宋曹《書法約言》

用筆

藏頭護尾,力在字中,下筆用力,肌膚之麗。故曰:勢來不可止,

凡落筆結字,上皆覆下,下以承上,使其形勢遞相映帶,

勢去不可遏,

惟筆軟則奇怪生焉。

使勢背。

轉筆,宜左右回顧,無使節目孤露。

藏鋒,點畫出入之迹,欲左先右,至回左亦爾。

藏頭,圓筆屬紙,令筆心常在點畫中行。

護尾,畫點勢盡,力收之

疾勢,出於啄磔之中,又在竪筆緊趯之内。

掠筆,在於趲鋒峻趯用之。

澀勢,在於緊駃戰行之法。

横鱗, 竪勒之規。

此名九勢,得之雖無師授,亦能妙合古人,須翰墨功多,即

造妙境耳。

---(傳)東漢・蔡邕《九勢》

如千里陣雲,隱隱然其實有形。

、 如高峰墜石, 磕磕然實如崩也。

ノ 陸斷犀象。

し 百鈞弩發。

— 萬歲枯藤。

て 崩浪雷奔。

了

勁弩筋節。

——(傳)東晋·衛鑠《筆陣圖》

蠖屈蛇伸,灑落蕭條,點綴閑雅,行行眩目,字字驚心,若上苑之(公子曰:)『夫用筆之法,急捉短搦,迅牽疾掣,懸針垂露,

春花,無處不發,抑亦可觀,是予用筆之妙也。』

:

(公子曰:)『夫用筆之體會,須鈎粘才把,緩維徐收,梯不虚發,

斫必有由。徘徊俯仰,容與風流。』

—— 唐·歐陽詢《用筆論》

偃仰向背 謂兩字并爲一字,須求點畫上下偃仰離合之勢

陰陽相應 謂陰爲内,陽爲外,斂心爲陰,展筆爲陽,須左

右相應。

鱗羽參差 謂點畫編次無使齊平,如鱗羽參差之狀。

峰巒起伏 謂起筆蹙衄,如峰巒之狀,殺筆亦須存結。

真草偏枯 謂兩字或三字,不得真草合成一字,謂之偏枯。

須求映帶,字勢雄媚。

邪真失則 謂落筆結字分寸點畫之法,

須依位次。

遲澀飛動 謂勒鋒磔筆,字須飛動,無凝滯之勢,是得法。

射空玲瓏 謂烟感識字,行草用筆,不依前後。

尺寸規度 謂不可長有餘而短不足,須引筆至盡處,則字有

凝重之態。

隨字變轉 謂如《蘭亭》『歲』字一筆,作垂露;其上『年』

字則變懸針;又其間一十八個『之』字,各别有體。

《翰林密論》云:凡攻書之門,有十二種隱筆法,即是遲筆、

疾筆、逆筆、順筆、澀筆、倒筆、轉筆、渦筆、提筆、啄筆、罨筆、

遯筆。并用筆生死之法,在於幽隱。遲筆法在於疾,疾筆法在於遲.

逆入倒出, 取勢加攻, 診候調停, 偏宜寂静。其於得妙, 須在功深.

草草求玄,終難得也

—— 唐·張懷瓘《論用筆十法》

間用側鋒取妍。分書以下,正鋒居八,側鋒居二,篆則一毫不可側也

明・豐坊《書訣

古人作篆、

分、真、

行、

草書,

用筆無二, 必以正鋒爲主,

收往垂縮,剛柔曲直,縱橫轉運,無不如意,則筆在畫中,而左如折釵股,古人所論作書之勢也。』然妙在第四指得力,俯仰進退,古人所傳用筆之訣也。』『如屋漏雨,如壁坼,如印印泥,如錐畫沙,古人所傳用筆之訣也。』『如屋漏雨,如壁坼,如印印泥,如錐畫沙,

右皆無病矣。

謂如不得已,則肉勝不如骨勝,多露不如深藏,猶爲彼善也。肥不剩肉,瘦不露骨,乃爲合作。』『又不欲多露鋒芒,露鋒芒則意肥不剩肉,瘦不露骨,乃爲合作。』『又不欲多露鋒芒,露鋒芒則意

― 明・王世貞《藝苑卮言》

謂之畫字,此言有信筆處耳。 謂之畫字,此言有信筆處耳。』信筆二字,最當玩味。吾所云不可信筆。後代人作書皆信筆耳。』信筆二字,最當玩味。吾所云不可信筆。

筆畫中須直,不得輕易偏軟。

捉筆時須定宗旨,若泛泛塗抹,書道不成形像。用筆使人望

而知其爲某書, 不嫌説定法也。

顔平原屋漏痕, 折釵股, 謂欲藏鋒。 後人遂以墨猪當之, 皆 於圓熟求之,未

成偃筆,

痴人前不得説夢。

欲知屋漏痕,

折釵股,

可朝執筆而暮合轍也

發筆處便要提得筆起, 不使其自偃, 乃是千古不傳語。 蓋用

倒輒能起。 筆之難, 難在遒勁, 此惟褚河南、 而遒勁非是怒筆木强之謂,乃大力人通身是力, 虞永興行書得之。須悟後始肯余言也。

作書須提得筆起, 不可信筆。蓋信筆則其波畫皆無力。提得

筆起, 則一轉一束處皆有主宰。 轉、 東二字, 書家妙訣也。今人衹

是筆作主,未嘗運筆

書法雖貴藏鋒, 然不得以模糊爲藏鋒, 須有用筆如太阿剸截

之意, 蓋以勁利取勢, 以虚和取韵。 顔魯公所謂如印印泥、 如錐畫

沙是也。 細參《玉潤帖》, 思過半矣

明·董其昌《畫禪室隨筆》

行草書, 凡注下牽上, 筆必從下掣上; 帶上轉下, 筆必逆上

回下, 總要使其筆鋒用足, 則勁而有力也

運意使鋒、《蘭亭》爲極、《聖教》佐之,畫沙、印泥、折股、漏痕,

須一一自己識取, 有所得, 古人覿面也。用筆輕浮不得力,用筆雷

堆不生機勢, 均之是病

鋒正則心無旁岐, 筆墨俱要入紙, 且勁净生焉;運遲則有暇用意, 是書家要義。鋒正則筆直入,運遲則墨沁入。 且頓挫生焉。筆

人,所謂『錐畫沙』也;墨 人,所謂『印印泥』也。另筆墨不相離,

而體認不可混

清・徐用錫《字學札記》

屋上天光透漏處, 仰視則方、 書法有屋漏痕、 折釵股、 圓、斜、正,形像皎然, 壁坼、 錐畫沙、 印印泥。 以喻點畫明 屋漏痕者,

净, 壁坼者,璧上坼裂處,有天 無連綿牽掣之狀也。折釵股者,如釵股之折,謂轉角圓勁力均。 (然清峭之致。若夫畫沙、印泥,乃功夫

至深處, 水到渠成,從心所欲,非可於模範中求之。前人立言傳法.

文字不能盡, 則設喻辭以曉之, 假形象以示之。

清・朱履貞《書學捷要》

凡作一筆, 須力與筆齊到齊住。若筆先而力後, 則轉掣單弱;

暗提, 力先而筆後, 力仍回到起處,若止回得一半,亦自回越尋常,然斷不能古 則結束不緊。 一落紙便須着力滿行, 行到盡處, 手一

穆。 作一横一竪,起有力, 中有力, 住有力, 作一撇, 起筆便須雄

重, 不得行過一二分然後出力。撇之尖鋒與懸針之尖鋒,皆須用力

運到, 乃可收回,不是隨筆飄去,要使尖鋒與次筆緊相應。一捺起

筆, 收束自緊, 且有回鋒 輕絲已暗用在來筆之先一段,一人本筆便有半力,可以雄重按 若從本筆才用力,筆勢太緩,筆盡而力

未盡, 放則長而不稱, 强收 又拘縮無精神回顧矣。一點亦三過其筆

一六二

使鋒從中出, 乃之他筆, 方映帶有情

清・汪澐《書法管見》

少温, 妙合古人也 筆心常在點畫中, 已曲盡其妙。然以中郎爲最精, 行筆之法,十遲五急,十曲五直,十藏五出,十起五伏, 草書則楊少師而已。 筆軟則奇怪生焉。』此法惟平原得之。篆書則李 若能如法行筆, 其論, 貴疾勢澀筆。 所謂雖無師授, 又曰: 亦能 **¬** 此

止, 所謂築鋒下筆, 一須存筋藏鋒,滅迹隱端。』又曰:『用尖筆須落筆混成,無使毫露。』 即藏鋒也 古人作書, 皆令完成也。錐畫沙、 皆重藏鋒。 中郎曰:『藏頭護尾。』右軍曰:『第 印印泥、屋漏痕,皆言無起

清・康有爲《廣藝舟雙楫》

結體

爲用。 非在一途而取軌,全資衆道以相承。約方圓於規矩,定平直於準繩。 理有數等, 均稱爲貴, 此八十四法爲例,推廣求之。若無法者,不失於偏枯,則失於開放; 仰覆、屈伸、變换。嘗患其浩瀚紛紜,莫能盡於結構之道,所以定 不失於開放, 蓋聞字之形體, 收斂肢體, 布置形容, 有上蓋大者, 偏斜放肆爲忌,是以此法取分界地步爲主,折算偏旁 則失於承載趨避, 有大小、 有下畫長者, 有左邊高者, 具注則繁, 疏密、 鮮有合格可觀者焉。蓋大字以方端 肥痩、 略伸大意。且如一字之形: 長短;字之點畫, 有右邊高者 有

> 有得, 非但拘拘然守此成法爲也 此法之外也。若夫筋骨神氣,須自書法精熟中融通變化,久則自然 無或反或背乖戾之失。雖字形有千百億萬之不同,而結構亦不出乎 欲使四方八面俱供中心, 勾撇點畫皆歸間架,有相迎相送照應之情,

明·李淳《大字結構八十四法

布置不當平匀,當長短錯綜, 相挽處。王大令之書,從無左右并頭者。右軍如鳳翥鸞翔, 米元章謂大年《千文》 作書所最忌者位置等 匀, 且如一字中, 須有收有放, 有精神 觀其有偏側之勢,出二王外。 疏密相間也。 此皆言 似奇反

正。

晝夜獨行,全是魔道矣。 作書之法,在能放縱, 又能攢捉。每一字中失此兩竅, 便如

明·董其昌《畫禪室隨筆》

之結字, 畫家之皴法, 一了百了, 旨之上雖顏魯公猶當讓席。 今榜書如米老之『寶藏第一 若米老所云 『大字如小字, 『大字難於結密而無間, 小字難於寬展而有餘』, 其得力乃在小行書時留意結構也。書家 小字如大字』,則以勢爲主,差近筆法。 山』,吴琚之『天下第一江山』,皆趙承 一差百差。要非俗子所解 猶非篤論。

明・董其昌《容臺集・論書》

移其念,凡作左,着念在右, 如『中』『國』之類。從中, 字體有從中及傍者, 如『興』『水』字之類;有從傍及中者, 須着念全體,然後下筆;從傍, 凡作右,着念在左。凡作點綴收鋒.

又着念全體, 此上乘也。若着念在闕漏處, 此下乘也。任意完結者

不成書矣。

結構名義不可不分, 負抱聯絡者, 結也; 疏謐縱衡者, 構也。

學書從用筆來, 之矣,尚無腴也;故濟以運筆, 有結無構, 先得結法;從措意來, 字則不立;有構無結,字則不圓。結構兼至, 運筆晋人爲最, 晋必王, 先得構法。構爲筋骨, 王必羲, 結爲 近

義别詳之。

以形,古詞合以意。 古詞似大篆。 則巫而不重。 可以影射對, 字之結構, 有可以走馬對。泥於形似, 近體擬合而時或不合, 近體似真書, 絶似詞家之對偶, 古詞似篆籀。 有可以正對, 古詞擬散而時或不散。 則質而不文; 專於影射, 於篆之中, 有可以借對, 近體似小篆, 近體合 有

『音十』爲章,合集衆形不使乖張是也。所謂難結構若何?如『盥』 即可以平直而不成文章者,亦不可以是拘拘也。乍滿乍闕, 膠固胸膈間。平直故是正法,其勢有不得平直者,不可以此拘拘也。 字之類。常考《石經》,作『盥』亦不甚雅,覃思不已,變文作『盥』, 成文,一篇務於成章可矣。何謂文?交錯盤互,得所是也;何謂章? 右,或齊首斂足,或齊足空首,或上下俱空,無所不宜。 自謂可觀, 作字有難於結構者, 然不免改作。近有童子謄寫一書,謬作直旁二白, 一爲學力不到, 一爲平方正直塵腐之魔 一字務於 譲左譲 始笑

字須配合, 配合有二 種:結構之合不必畫畫對偶,要在離合

之勢可指而目睹方是; 使轉之合, 不必絲絲貫珠, 要死活之脉可想

見會心方是。

明·趙宧光《寒山帚談》

格之中, 九宫者,每一格中有九小格, 結構之法,須用唐人九宫式,則間架密致,有鬥笋接縫之妙矣。 某畫在某格之内, 記熟, 如『井』字樣,臨帖時牢記某點在某 則出筆自肖法帖, 且能伸能縮

惟我所欲矣。

以大包小, 審其疏密, 長短闊狹, 字之態度; 取其停匀, 空則 以少附多,皆法度也 湖補, 點畫斜曲,字之應對。卑者奉,尊者接 孤則扶持。以下承上,以右應左

挂起自然停匀,又須帶逸氣, 草書難於嚴重。大字不結密, 間架明整,有體段。長史所謂『大促令小,小展令大』是也。 大字難於結密而無間 小字難於寬綽而有餘, 真書難於飄揚, 方不俗。 則懶散無精神, 小字貴開闊, 忌局促, 須令 匾額須字字相照應,

不可頭輕尾重,毋令左短右長,斜正如人,上下相稱。

字之肉,筆毫是也。疏處捺滿,密處輕裝;平處捺滿,險處輕裝。

捺滿則肥, 輕裝則瘦。

落筆結字上皆覆下, 下皆承上,使形勢遞相映帶,尤使相悖。

則失勢,緩則骨痴。以右軍爲祖,次參晋人諸帖,及《懷仁聖教序》。 行書間架須明净, 不可亂筆纏擾, 貴穩雅秀老爲主, 下筆疾

絶倒,

既而爽然,翻可取法。三人我師,今而益信

一六四

須放,令少緩,徐行緩步爲佳。然不可太遲,遲則緩慢無神氣。草書間架要分明,點畫俱有規矩,方是晋人法度。下筆易疾,

---- 清・王澍《翰墨指南

結構之法,須四圍筆勢向中環拱,則字緊結不散漫。如左直須變向右,右直須變向左,中直亦須稍向左彎。直太直,則不生動,宜左長右短,左低右高。右高則字始峭拔,若横平則失勢而字拖沓。
宣左長右短,左低右高。右高則字始峭拔,若横平則失勢而字拖沓。
古不佳也。

— 清·蘇惇元《論書淺語》

其消息,便知於篆隸孰爲出身矣。

其消息,便知於篆隸孰爲出身矣。

其消息,便知於篆隸孰爲出身矣。

其消息,便知於篆隸孰爲出身矣。

唐・孫過庭《書譜》

字體有整齊,有參差。整齊,取正應也;參差,取反應也。

書要曲而有直體,直而有曲致。若弛而不嚴,剽而不留,則

其所謂曲直者誤矣。

清・劉熙載

《藝概・書概》

章法

夫欲書者,先乾研墨,凝神静思,預想字形大小、偃仰、平直

上下方整,前後齊平,便不是書,但得點畫耳。振動,令筋脉相連,意在筆前,然後作字。若平直相似,狀如算子,

---(傳)東晋·王羲之《題衛夫人〈筆陣圖〉後

不可孤露形影及出其牙鋒,展轉翻筆之處,即宜察而用之。 分間布白,遠近宜均,上下得所,自然平穩。當須遞相掩蓋,

----(傳)東晋·王羲之《筆勢論》

體五材之并用,儀形不極;像八音之迭起,感會無方。 至若數畫并布,其形各异;衆點齊列,爲體互乖。一點成一字之規,一字乃終篇之準。違而不犯,和而不同;留不常遲,遣不写之規,一字乃終篇之準。違而不犯,和而不同;留不常遲,遣不事。若行若藏;窮變態於毫端,合情調於紙上;無間心手,忘懷惟則;自可背羲獻而無失,違鍾張而尚工。

無遺憾。 攸當。 盡美, 亂而不亂;渾渾沌沌,形 蝶芒,油然粲然,各止其 可無絜矩之道乎?上字之於下字,左行之於右行,横斜疏密,各有 是其一字之中, 皆其心推之, 有絜矩之道也, 尤善布置, 上下連延, 左右顧矚, 所謂增 一分太長, 圓而不可破。昔右軍之叙《蘭亭》,字既 縱橫曲折, 八面四方,有如布陣:紛紛紜紜,斗 虧一分太短。魚鬣鳥翅, 無不如意, 毫髮之間, 而其一篇之中, 花須 直

明・解縉《春雨雜述》

痴小楷, 帶而生,或小或大,隨手所如, 乃平日留意章法耳。右軍《蘭亭叙》,章法爲古今第一,其字皆映 古人論書,以章法爲一大事,蓋所謂行間茂密是也。余見米 作《西園雅集圖記》, 是紈扇, 皆入法則,所以爲神品也。

明·董其昌《畫禪室隨筆》

師也。

行款篇法不可不講也, 會得此語, 寫出來自然氣局不同, 結

構亦异。其每字之樣聯絡配合,聯處能斷,合處能離,斯爲妙矣。

清·陳奕禧《緑陰亭集》

十三行》章法第一,從此脱胎,行草無不入彀。若行間有高下疏密. 觀古人書,字外有筆、有意、有勢、有力,此章法之妙也。《玉版 篇幅以章法爲先,運實爲虚、實處俱靈;以虚爲實,斷處仍續。

:

須得參差掩映之趣。

須停勾,既知停勾,則求變化,斜正疏密錯落其間。《十三行》之妙. 布白有三:字中之布白,逐字之布白,行間之布白。初學皆

在三布白也。

結體在字内,章法在字外,真行雖别, 章法相通。余臨《十三

行》百數十本, 會意及此。

言字之結構, 千言萬語,

無非求其相生;言字之布白,

曲喻

論矣,若周代彝器之銘,有極錯雜者矣,顧雖縱横穿插, 古代金石所傳, 如周、秦大 要無一處相抵觸, 無非求其相讓。 亦且彼此 然不獨個字爲然, 相顧盼,不惟其字足法,即其行款亦應 小篆,以及漢代碑銘,其行列疏朗者無 即通行亦然, 紛若亂絲, 通幅亦然。

清・張之屏《書法真詮》

其直如弦, 此必非有他道,

旁通,

清·蔣和《蔣氏游藝秘録》

ーデデ

孫曉雲書孟子》《孫曉雲書論語》等。

孫曉雲書孟子》《孫曉雲書論語》等。

孫曉雲書孟子》《孫曉雲書論語》等。

图书在版编目(CIP)数据

人美书谱. 北宋 米芾 蜀素帖 苕溪诗帖 / 孙晓云主编. -- 北京: 人民美术出版社, 2018.9 ISBN 978-7-102-08137-3

I.①人… Ⅱ.①孙… Ⅲ.①行书—法帖—中国—北 宋 Ⅳ.① J292.21

中国版本图书馆 CIP 数据核字 (2018) 第 207311 号

人美书谱·北宋 米芾 蜀素帖 苕溪诗帖

RÉN MĚI SHŪ PŬ BĚI SÒNG MĬ FÚ SHŮ SÙ TIÈ TIÁO XĪ SHĪ TIÈ 本卷主编 孙晓云

编辑出版 人民美術出版社

(北京市东城区北总布胡同32号 邮编: 100735)

http://www.renmei.com.cn

发行部: (010)67517601

网购部: (010)67517864

责任编辑 张啸东 刘 畅

装帧设计 徐 洁

责任校对 冉 博

责任印制 高 洁

制 版 朝花制版中心

印 刷 北京盛通印刷股份有限公司

经 销 全国新华书店

版 次: 2018年12月 第1版 第1次印刷

开 本: 870mm×1260mm 1/8

印 张: 21

印 数: 0001-3000册

ISBN 978-7-102-08137-3

定价: 165.00元

如有印装质量问题影响阅读,请与我社联系调换。(010)67517784

版权所有 翻印必究